COLLECTION
DES MÉMOIRES
SUR
L'ART DRAMATIQUE,

PUBLIÉS OU TRADUITS

Par MM. Andrieux,
Barrière,
Félix Bodin,
Després,
Évariste Dumoulin,
Dussault,
Étienne,

Merle,
Moreau,
Ourry,
Picard,
Talma,
Thiers,
Et Léon Thiessé.

DE L'IMPRIMERIE DE J. TASTU,
RUE DE VAUGIRARD, N° 36.

MÉMOIRES
SUR GARRICK
ET SUR MACKLIN,

TRADUITS DE L'ANGLAIS

PAR LE TRADUCTEUR DES OEUVRES DE WALTER SCOTT;

PRÉCÉDÉS

D'UNE HISTOIRE ABRÉGÉE

DU THÉATRE ANGLAIS,

PAR M. DESPRÉS.

PARIS.

PONTHIEU, LIBRAIRE, AU PALAIS-ROYAL,

GALERIE DE BOIS, N° 252.

1822.

HISTOIRE

ABRÉGÉE

DU THÉATRE ANGLAIS

DEPUIS SA NAISSANCE, JUSQU'A GARRICK.

(TRADUCTION LIBRE DE L'ANGLAIS.)

Pierre Corneille a créé son art et son siècle : car nous ne saurions compter comme des écrivains très-utiles aux progrès du Théâtre Français, *Jodelle*, *Hardy*, *Garnier*, *Tristan*, etc., etc.

Le créateur du Théâtre Anglais, *Shakespeare* fut également annoncé par de faibles prédécesseurs. Ils bégayaient une langue que *Shakespeare* devina.

Nous allons voir que les théâtres de l'une et de l'autre nation ont eu la même origine, c'est-à-dire des farces pieuses, des moralités, des mystères. La comédie profane sortit de ce germe religieux. Ainsi, l'Église fut le berceau du théâtre.

En France, des bourgeois mêlés à des pélerins de Jérusalem, élevèrent un théâtre vers le printemps de l'année 1398. Ils y représentèrent la passion de Jésus-Christ. Nous lisons dans les historiens, qu'on y fondit en larmes et que les sanglots des spectateurs interrompaient à tout moment les acteurs. Mais le prévôt de Paris n'osant permettre un spectacle que n'autorisaient ni le roi, ni l'Église, leur défendit de continuer leurs représentations. Alors, ils se munirent de l'approbation du gouvernement, relevèrent leurs tréteaux dans une autre église, et donnèrent à leurs jeux une couleur tellement édifiante, qu'on avançait l'heure des vêpres, pour que les fidèles ne manquassent pas la comédie.

Par un acte du parlement d'Angleterre, passé sous le règne d'Édouard III, en 1315, on reconnaît qu'il existait deux genres de spectacles, fort différens : le premier, composé de pièces édifiantes et sérieuses ; le second, de turlupinades indécentes, jouées par des vagabonds appelés *mummers*, qui promenaient, de village en village, le scandale de leurs bouffonneries et celui de leurs mœurs.

Ils furent poursuivis, condamnés et chassés.

L'an 1403, des baladins non moins décriés méritèrent aussi l'animadversion de la législature. Un acte du parlement, passé dans la quatrième

année du règne d'Henri IV, défendit à *certains maîtres rimeurs* d'infecter le pays de Galles par leurs représentations licencieuses. Ces *maîtres rimeurs* se donnaient pour la postérité des bardes, si célèbres au temps des druides. Assurément, le fils de *Fingal* eût désavoué ceux-là (1).

De ces turpitudes, on passa de plein saut aux *mystères*. Ces pièces appelées *saintes* étaient une profanation de la Bible même, où les auteurs puisaient leurs sujets. Ils se croyaient justifiés d'une pièce indécente, par la sainteté du livre qui la fournissait. Une action coupable et même punie de Dieu, n'était pas offerte aux spectateurs comme une leçon, mais comme un exemple qu'on était libre de s'appliquer.

Cette époque peut bien être appelée le *sommeil des muses*.

Les *moralités* qui suivirent les *mystères* et qui forment le troisième âge du Théâtre Anglais, ne valaient guère mieux, comme composition poétique ; mais on y discernait une intention morale. Du reste, les vertus et les vices y paraissaient sous des formes animées. Dans une de ces moralités, *Innocence*, un bandeau sur les yeux et

(1) Ossian, fils de Fingal, barde du cinquième siècle de notre ère. *Voyez* la version de James Macpherson, traducteur des poëmes du barde écossais.

conduite par un chien, est rencontrée par *Déloyauté* qui crève les yeux au pauvre guide, et qui le mange.

Cela paraissait ingénieux et bien imaginé.

Le Théâtre Français en était pareillement aux *moralités*. Voici celle que je trouve citée, comme une des meilleures, dans une *Histoire de l'art dramatique en France* (1784). « *Banquet* attire
» chez lui *bonne compagnie, gourmandise* et *je
» bois à vous*. Il les tue par trahison, et, con-
» damné comme meurtrier de ses convives, il subit
» son jugement avec résignation, après avoir ré-
» cité son *miserere*. »

Le *Nécromancier* de *Skelton*, poëte lauréat, la *Chandeleur* de *John Palfre* et *l'Homme* de *J. Skot* sont les plus anciennes moralités de notre théâtre.

On se lassait en France de ces momeries, et les esprits pieux commençaient à s'en scandaliser. Ils étaient piqués de voir que, dans toutes les pièces où le chrétien et le tentateur se trouvaient en scène, c'était toujours le diable qui disait les bons mots et qu'on applaudissait; et même il était rare que ces bons mots ne fussent pas de grosses impiétés.

On sentit qu'il convenait de proscrire ce honteux alliage de la religion et de la licence. Les poëtes furent invités à se passer du ciel et des

anges. On leur laissa pourtant les démons, mais à condition qu'ils seraient ridicules. En même temps, on leur indiqua d'autres sources d'intérêt ; on leur ouvrit des routes qu'ils ne connaissaient pas, et *Jodelle* composa sa *Cléopâtre*, *quoiqu'il n'eût pas mis le nez aux bons livres*, dit un vieil écrivain (1). Aux honneurs qu'on lui rendit, il ne tint qu'à *Jodelle* de se prendre pour un Sophocle, pour un Euripide.

A la même époque, des troupes de comédiens se formaient en Angleterre. Celle qui se composa des domestiques du comte de *Leicester* eut un privilége. Les auteurs se multiplièrent aussi ; mais leur génie ne s'élevait pas au-dessus des moralités. Il est vrai qu'elles prirent tout-à-coup un caractère particulier. Henri VIII et la reine Élisabeth employèrent les comédiens à la propagation des principes de la réforme. Il n'y a pas, en révolution, d'instrument inutile, quand on sait en faire usage.

Les deux monarques crurent même ce moyen assez puissant, pour faire recommander à leurs sujets, dans les chaires, de fréquenter les théâtres *orthodoxes* : en quoi l'un et l'autre imitaient la politique des Athéniens. Car on sait que les chefs de la république faisaient entendre au théâtre

(1) Pasquier.

tout ce qu'il fallait que le peuple adoptât pour entrer dans leurs vues.

Henri VIII ne se contenta pas de permettre des allusions à la cour de Rome : il anima son bouffon *John Heywood* à composer des farces satiriques, dont le pape devait être le principal objet; et, quoiqu'il soit dangereux d'*écrire* contre celui qui peut *proscrire*, on lui répondit par des bouffonneries catholiques. Cet abus de la religion était déplorable; mais rien n'est sacré pour les passions. Peut-on croire que, dans la ferveur des guerres, entre les partisans de *Jansénius* et ceux de *Molina*, les deux factions eussent dédaigné cette polémique de tréteaux, si le gouvernement français l'eût tolérée?

Les facéties anti-papistes furent très-bien accueillies, et donnèrent l'idée d'en composer de plus régulières. En 1535, *John Hoker* fit représenter le *Piscator* ou le *Pécheur pris dans ses propres filets*, qu'on honora du nom de *comédie*. Mais la première pièce qui reçut ce nom, sans l'usurper tout-à-fait, fut *the Gammer Gurton's Needle*, l'Aiguille de *Gammer Gurton*, de John Stell, depuis évêque de Bath (en 1575). Le style de cette production est grossier et populaire; mais dans un dédale de scènes vagues et décousues, elle offre des intentions comiques et des caractères assez bien tracés.

Le succès de *John Stell* échauffa l'émulation de ses contemporains. *Richard Édouard*, maître des enfans de la chapelle d'*Élisabeth*, également poëte et musicien, composa deux comédies qui furent représentées en 1585. Dans la première (*Arcite* et *Palæmon*) (1), le cri d'une meute de chiens était si naturellement imité, qu'on pensa qu'une meute réelle avait envahi la scène. La vérité de l'imitation fut regardée comme un progrès.

La seconde pièce avait pour titre *Damon* et *Pythias*, ou *les meilleurs Amis du monde* (2).

Peu de temps après, en 1590, *Thomas Sackville*, lord *Buckurst* et *Thomas Norton* mirent au théâtre *Gordobuc* (3). C'est la première tragédie qu'on ait écrite en anglais.

Bientôt, il parut un auteur dont les talens éclipsèrent tous ses rivaux, et même opérèrent une sorte de révolution dans la langue : c'est *John Lillie*, célèbre par sa pastorale d'*Euphuos* ou l'*Anatomie de l'esprit*. Le style de cet écrivain, brillant de métaphores et de tout le luxe d'une

(1) Le sujet de cette pièce est tiré d'un conte de *Chaucer*, The Knighttale.

(2) Elle est imprimée dans la collection des anciennes pièces de Dodsley.

(3) M. Spence l'a fait réimprimer en 1735, avec une préface de sa composition.

imagination peu réglée, plut tellement à la reine qui n'était pas exempte d'une sorte de pédantisme, qu'on ne parlait plus que l'*euphuisme* à sa cour, et qu'il se forma, des recherches de ce langage, un jargon assez voisin de celui des *Précieuses* de Molière.

Ces informes essais nous montrent pourtant l'art dramatique se débarrassant, si j'ose parler ainsi, des langes de l'enfance. Mais plusieurs années se passèrent encore avant que *Ben Johnson* (1) et *Fletcher* fissent prendre une attitude imposante à la Melpomène anglaise ; avant surtout que l'immortel *Shakespeare* éclairât notre horizon poétique, des feux de son génie.

La vie d'un grand écrivain est quelquefois le meilleur commentaire de ses ouvrages. M. Rowe s'était pénétré de cette idée quand il a composé, sur *Shakespeare*, des Mémoires qui ne laissent rien à désirer (2).

Voyons à présent par quels degrés s'accrut et se développa la seconde branche de l'art dramatique, la déclamation théâtrale. Il est clair que

(1) Ben-Johnson fut maçon, soldat, comédien, poëte dramatique, poëte satirique, poëte lauréat. Il mourut en 1637, pauvre et délaissé.

(2) La *Vie de Shakespeare* fera partie de notre collection.

la pièce la mieux conçue, la mieux écrite, n'est encore que la muette statue de Prométhée : dans l'ame des grands acteurs est le feu qui doit l'animer.

De tous les comédiens errans qui, sous les règnes de Henri VIII et d'Élisabeth, parcouraient les provinces, les uns étaient, comme on l'a déjà dit, des espèces de missionnaires prêchant la réforme, sous le masque d'une Thalie grossière, et payés pour ce burlesque apostolat. Les autres se bornaient à représenter des farces plus ou moins joyeuses, tantôt dans des lieux fermés, tantôt en plein air. Quant aux comédiens de la capitale, les plus suivis étaient de jeunes clercs qu'on appelait *enfans des menus plaisirs*, et qui jouaient les pièces de *Lillie*, de *Ben-Johnson* et des autres auteurs. Leur talent était si goûté que les comédiens de profession en furent jaloux : c'est au moins ce que *Shakespeare* nous fait entendre dans cette scène d'*Hamlet*, où *Rosencrautz* introduit des comédiens à la cour du jeune prince, pour le distraire de sa mélancolie.

Enfin, la reine Elisabeth, à la prière de sir Francis *Walsingham*, pensionna les douze meilleurs acteurs des différens théâtres, et leur accorda le titre de *comédiens et serviteurs de S. M.*

Nous observons qu'à cette époque l'art du

théâtre, en France, était moins avancé qu'en Angleterre (1).

A l'exemple de la reine, les grands seigneurs avaient des comédiens qui jouaient dans leur maison, et dont le service habituel était de les désennuyer. Enhardis par la protection de leurs maîtres, ils étendirent plus d'une fois les droits de la comédie, jusqu'à la satire; et sur les plaintes qu'ils excitèrent, le gouvernement les supprima. Ce peuple de comédiens fut réduit à la troupe de la reine : encore cette troupe ne pouvait-elle ex-

(1) Ce que dit l'auteur anglais n'est pas sans fondement. Voici ce qu'on lit dans un cahier de Remontrances au *Roi de France et de Pologne*, *Henri III du nom*, en 1588, à l'occasion des États qu'on appelle communément *les seconds États de Blois* : « Un autre grand mal qui se com-
» met et tolère, en votre bonne ville de Paris, aux jours
» de dimanches et de fêtes, ce sont les spectacles et jeux
» publics,..... et par-dessus, tous ceux qui se font
» une cloaque, et maison de Satan, nommée l'*Hôtel de*
» *Bourgogne*, etc., etc., etc. »

Telle était, en effet, la situation de l'art théâtral. Mais était-il possible qu'elle fût plus favorable, au milieu des guerres civiles et des fureurs de la ligue? Après qu'Henri IV eut triomphé, la paix amena les plaisirs; « et les comé-
» diens, dit l'historien du théâtre français, ne furent pas
» les derniers à ressentir la douceur de ce règne et les
» bienfaits du monarque. »

(*Histoire du Théâtre français*, tom. III, p. 239.)

céder un nombre donné. La violation d'un seul article du règlement entraînait la cessation du privilége.

Dés 1603, et dans la première année du règne de Jacques I*er*, *Shakespeare*, *Fletcher*, *Burbage*, *Hemmings* et *Coudel*, furent autorisés à jouer la comédie, non-seulement à Londres sur leur théâtre du *globe*, mais dans toute l'Angleterre. On sent qu'une troupe exercée par de pareils maîtres devait faire prendre un grand essor à l'art du théâtre. Il est fâcheux que les écrivains qui nous ont transmis les noms de ces acteurs les plus applaudis, nous laissent ignorer la nature de leur talent et le système de leur déclamation.

La mode et même la fureur de jouer la comédie firent construire des théâtres, de tous côtés. Point de château qui n'eût le sien et qui ne s'attachât un poëte fécond et complaisant. Le fameux *Inigo Jones* ne suffisait point aux décorations, ni les auteurs, aux pièces; car tout seigneur châtelain voyait un sujet de pièce dans un petit événement domestique, et le poëte bien payé donnait aussitôt une couleur héroïque aux misères que la vanité lui recommandait. C'est probablement à cette manie de pièces de circonstance, que le théâtre est redevable du *Château de Ludlow*, mascarade inimitable.

Ce goût pour le théâtre se soutint pendant

tout le règne de Jacques Ier, et la plus grande partie du règne de son infortuné successeur. Il eût été difficile que le sombre fanatisme des puritains épargnât la comédie : aussi fut-elle déclarée l'*œuvre du démon*. On ferma le théâtre, on mura les salles, on anathématisa les poëtes, comme des pestes publiques. Un acte du parlement, consenti par les deux chambres, et passé le 12 février 1644, assimila les acteurs aux vauriens et vagabonds, et les soumit aux peines portées contre cette lie de la populace. L'enivrement d'une troupe de sectaires précipitait cette grande nation anglaise dans un abîme de superstition et de démence. Plus heureuse et plus sage, la France applaudissait le *Cid* et les *Horaces*.

La mort de Charles Ier porta le dernier coup aux beaux-arts. Une moitié de la nation pleurait son roi, l'autre moitié faisait la guerre à tous les souvenirs de la monarchie. Cromwel, esprit dur, ménageait la secte qui le soutenait sur les débris du trône des Stuarts, et lui livrait les belles-lettres et ceux qui les cultivaient.

Cependant, quelques acteurs osèrent rouvrir un théâtre dans le cours de l'année 1649, et leurs affiches annoncèrent le *Julius César* de *Shakespeare*, pour flatter l'opinion républicaine. Mais cet artifice fut inutile : des soldats armés s'emparèrent de la salle, d'autres *Brutus* se jetèrent sur

César, et le menacèrent du pilori, s'il récidivait.

Le puritanisme se promettait la destruction entière des théâtres. Par bonheur, il n'était pas aisé de faire perdre à la nation anglaise l'habitude des plaisirs ingénieux. Aussi *William d'Avenant* n'éprouva-t-il qu'une faible opposition, lorsqu'il reconstruisit, sinon un temple, du moins une chapelle aux deux Muses de la scène, dans le palais de Rutland, en 1656; deux ans après, il s'établit à Drury-lane.

Charles II remonta sur son trône, et le dieu des arts sur le sien.

Un roi dont le père avait été protégé (cette expression est permise) par sir *William d'Avenant* (1), devait toute protection à cet ami courageux et fidèle. D'Avenant ne demandait au roi que le renouvellement d'un privilége de théâtre : il l'obtint. Charles ajouta même à cette concession tout ce qui pouvait en accroître les avanta-

(1) *William d'Avenant* commença par être page de la duchesse de Richemont. A trente-deux ans, il fut élu poëte lauréat. Suspect aux moteurs de la révolution qui se préparait, il ne put échapper à l'emprisonnement, qu'en fournissant caution. Après mille traverses que lui suscita son zèle pour la maison de Stuart, il se mit à la tête du théâtre de Drury-lane, dans l'espérance de relever sa fortune. Il mourut en 1668. On lit ce peu de mots sur sa tombe : « O rare sir William d'Avenant ! »

ges. Ce prince oubliait aisément de grands services ; mais ceux de *d'Avenant* étaient trop récens, pour qu'il ne s'en souvînt pas.

Le chef d'une seconde association dramatique fut *Thomas Killegrew* (*Esquire*), homme d'un caractère équivoque, mais dont l'esprit et les vices même ne déplaisaient point au roi. Les deux troupes prêtèrent serment entre les mains du lord chambellan, et les acteurs qui les composaient eurent le titre de *serviteurs de la couronne* ; les premiers sous le nom de *comédiens du duc d'York* ; les seconds, sous celui de *comédiens du roi*. Ceux-ci furent portés sur l'état des premiers valets de chambre de S. M. Chacun d'eux reçut dix aunes de drap écarlate, avec une quantité suffisante de galons pour la livrée. Charles II et son frère se chargèrent de leur discipline intérieure, et se réservèrent le droit de juger leurs différens.

Dans ce temps-là, Molière, le premier des comiques français, écrivit les comédies qui l'ont rendu célèbre, et que plusieurs de nos auteurs ont pillées, en les critiquant (1).

(1) Les comiques anglais, et notamment Shadwell, appellent ces larcins des *emprunts faits par paresse*. Malheureusement ce *Shadwell* est assez pauvre, quand il n'emprunte pas.

Deux circonstances singulièrement heureuses favorisèrent le début des deux troupes ; le retour, après une suspension aussi prolongée, des représentations théâtrales, et l'emploi des femmes sur la scène. C'était la première fois que le public en voyait. Depuis l'origine des théâtres en Angleterre, jusqu'à la restauration, les rôles de femmes avaient été remplis par de jeunes acteurs dont la voix était douce et la figure agréable. Ces travestissemens choquaient *Shakespeare*. Il n'osa pourtant pas attaquer un usage que défendait une sorte de pudeur ; mais il négligea presque tous ses rôles de femmes, parce qu'il n'attendait rien des acteurs auxquels il fallait les confier.

Après deux années de vogue et d'affluence, les spectacles furent interrompus par deux grandes calamités publiques : la peste de 1665 et l'incendie de 1666, qui détruisit la presque totalité des maisons de la capitale.

En 1671, la veuve de *William d'Avenant* imagina d'introduire des morceaux de chant et des ballets dans les anciennes comédies. Londres y courut. Les tragédies de *Shakespeare* furent délaissées pour des opéras, soutenus de jolies danseuses et de décorations brillantes. Le théâtre royal se plaignit ; il harcela ses rivaux dans tous ses prologues, et ne ramena personne. Mais un

spectacle de marionnettes mit les deux théâtres d'accord, en leur enlevant tous ceux qui les fréquentaient.

Ce n'est pas de nos jours seulement que les grands poëtes ont éprouvé combien la faveur du public est volage. Térence vit le peuple romain quitter la représentation de l'*Hecyra*, pour courir aux jeux d'un funambule (1).

Si le théâtre du roi faisait peu de recettes, celui du duc d'York faisait beaucoup de dépenses. Arrivés, par ces deux chemins, au même résultat, ils s'avouèrent mutuellement leur détresse, et convinrent de se réunir. *Drury-lane* étant un local plus vaste et plus commode, la troupe de *d'Avenant* s'y rendit, et les emplois se partagèrent. On avait craint que les deux peuples mêlés ne s'accordassent pas toujours ; mais ils firent encore mieux que de s'accorder, ils se liguèrent. Comme les deux directeurs s'entendaient, surtout pour opprimer les comédiens, ceux-ci se coalisèrent sous la bannière de *Betterton*, et la guerre civile s'alluma dans les coulisses. Les rebelles demandaient la permission de construire un théâtre dans *Lin-*

(1) Cum primum eum agere cœpi, pugilûm gloria,
Funambuli eodem accessit expectatio, etc., etc.

(*Térence*, 2e prologue de l'*Hecyre*.)

coln'Inn-Fields : mais il fallait pour cela faire déclarer que le prince régnant n'était point lié par les actes de son prédécesseur. Guillaume III ne se débattit pas long-temps contre cette idée-là.

L'ouverture du nouveau théâtre eut lieu, le 30 avril 1695, et la première comédie que la troupe dissidente y représenta fut *Love for Love*, de Congrève. Le succès de cette pièce se maintint, jusqu'à la fin de la saison théâtrale. Betterton comptait sur une longue prospérité. Congrève avait promis une pièce tous les ans, et devait, pour prix de son travail, jouir d'une part dans les bénéfices de l'entreprise. Mais il ne remplit point sa promesse, et, pour surcroît d'infortune, la troupe fut évincée du local qu'elle occupait, sur ce que les habitans de *Lincoln'Inn-Fields* remontrèrent que, depuis l'établissement d'un théâtre dans ce quartier, on n'y dormait plus.

La troupe se défendit. Mais l'avocat de ceux qui voulaient dormir, armé de cette bonne raison, lui fit perdre son procès. Toutefois, on lui permit de jouer encore à *Lincoln'Inn-Fields*, jusqu'à ce que la salle de Hay-Market fût réparée. Mais la mésintelligence s'introduisit parmi les comédiens. L'intérêt commun ne les réunissant plus, chacun d'eux écouta ses passions. Les démocraties sont orageuses ; tous ces comédiens prétendaient au gouvernement. Les tragiques, accoutu-

més au despotisme de leurs personnages, affectaient la supériorité sur les comiques, et ceux-ci reconnaissaient trop bien leurs camarades sous l'oripeau de *Tamerlan* ou d'*Alexandre*, pour se résigner à l'obéissance. On s'invectivait, on se battait même au besoin.

Dans cet instant assez critique, le puritanisme, implacable ennemi des arts d'agrément et surtout du théâtre, renouvela ses agressions. Il parut un écrit intitulé : *Coup-d'œil sur le théâtre*. Le livre du fameux Génevois (1) fit moins de bruit dans sa république. *Jérémie Collier*, auteur de ce manifeste, y foudroyait la comédie, comme un amusement criminel, et les comédiens, comme des hommes à chasser de tout État bien policé. Le réformateur concluait à la suppression de tous les théâtres. S'il n'eut pas satisfaction à cet égard, du moins opéra-t-il un changement salutaire. La plume des auteurs fut plus chaste, et le sel de leurs plaisanteries plus attique. On purgea même les vieilles pièces des obscénités qui les salissaient. En un mot, le théâtre s'épura : les femmes, qui n'osaient paraître aux premières représentations que masquées et sous des grillages, se montrèrent aux loges, parce qu'elles n'eurent plus à re-

(1) L'auteur parle sans doute de la lettre de J.-J. Rousseau contre les spectacles.

douter de grossiers quolibets dont un public encore plus grossier ne manquait jamais de leur faire l'application.

Cependant les recettes baissaient sensiblement. En reconnaissant que le théâtre était plus sage, on le trouvait un peu plus froid. Cette classe de spectateurs que les saletés amusent, courait se dédommager avec les baladins, de ce qu'elle perdait à *Drury-lane*; et la bonne compagnie ne suffisait pas. En peu d'années, les deux théâtres passèrent sous la direction de plusieurs hommes plus ou moins capables de les administrer. Nous n'entretiendrons point nos lecteurs de leurs querelles; mais nous croyons nécessaire de leur faire connaître l'autorité chargée de la police des spectacles, l'étendue de son pouvoir et la manière dont ce pouvoir est exercé.

Le lord chambellan, depuis une époque indéterminée, mais ancienne, s'était arrogé le droit d'examiner les pièces destinées à la scène, de les permettre, de les défendre, de les mutiler. Ce droit ne reposait pourtant sur aucune loi, sur aucun statut positif; mais il est devenu, par la suite, une attribution légale de la place de ce même lord chambellan.

On a vu plus haut le parlement, le conseil de la commune et les tribunaux appliquer aux comédiens des lois rendues contre les vagabonds, far-

ceurs, ménétriers, etc.; mais, depuis que le théâtre avait reçu le caractère d'une institution nationale, l'opinion publique affranchissait les comédiens de cette application flétrissante. On pensait généralement que, si la profession du théâtre était un état proscrit par les lois, le gouvernement lui-même n'était pas le maître d'en autoriser l'exercice; et que s'il ne leur était pas contraire, chacun devait être libre de l'exercer. De ce principe, on tirait la conséquence que les lettres-patentes accordées aux comédiens n'étaient qu'une recommandation honorifique, un titre de protection personnelle. Cependant les acteurs les plus célèbres avaient cru trouver de l'avantage à se placer sous l'influence du lord chambellan, quoique sa puissance capricieuse eût quelquefois chagriné des talens fiers qui ne pliaient pas.

Le directeur faisait signer des engagemens dont le maintien ou la dissolution était du ressort de la juridiction supérieure.

Un comédien qui manquait aux règlemens pouvait être puni de la prison, si le lord chambellan n'usait d'indulgence. *Powell*, jaloux de *Wilks*, quitta Drury-lane, sans congé, pour s'engager à Lincoln'Inn-Fields. Cette émigration était défendue, par un article du règlement, à moins qu'elle n'eût été consentie par l'un et l'autre directeur. Le lord chambellan ferma les yeux; mais

lorsque *Powell* repassa (toujours sans congé) de Lincoln'Inn-Fields à Drury-lane, il fut arrêté par un messager du roi.

Quelques années après, *Dogget*, mécontent du directeur de *Drury-lane*, quitta le théâtre, et se retira dans une maison qu'il avait acquise à Norwich. Les directeurs, qui le regrettaient, s'adressèrent au lord chambellan, pour reconquérir un acteur nécessaire.

Dogget n'était pas homme à se laisser intimider. Il reçut gaiement le messager chargé du mandat, se fit traiter fort libéralement le long de la route, et dès qu'il fut à Londres, réclama son *habeas corpus*. Comme ce cas ne s'était pas encore présenté, le premier juge, M. *Holt*, le jugea digne de toute son attention. Non-seulement *Dogget* fut mis en liberté, mais on déclara son emprisonnement illégal, arbitraire et répréhensible.

A la mort de la reine Anne (1714), le théâtre de *Lincoln'Inn-Fields*, fermé pendant plusieurs années, se rouvrit sous la direction de M. *Rich*; de sorte que Londres eut encore deux théâtres rivaux.

On a prétendu que l'art y gagnait.

Paris eut deux grands théâtres sous Louis XIV; (car je ne compte ni le théâtre *du Petit-Bourbon*, ni celui du *Marais*.) Que gagna l'art drama-

tique à la concurrence de *l'Hôtel de Bourgogne* et du *Palais-Royal?* Molière, seul et sans rivaux, eût écrit ses chefs-d'œuvre ; et *Monfleury*, stimulé par tout ce que l'émulation a de plus puissant, n'eût rien produit au-dessus de la *Fille Capitaine* (1). La rivalité des deux théâtres n'eut d'autre résultat, des deux parts, qu'une profonde inimitié.

Ce qu'on a pu remarquer à Londres, c'est que, des deux théâtres en guerre, celui qui, par l'état de ses recettes, s'apercevait de son infériorité, recourait à quelque moyen de ramener la foule, et n'y parvenait qu'aux dépens de la raison et du goût. Ce fut ainsi qu'en 1715, *Rich* introduisit la pantomime bouffonne sur le théâtre anglais. La même scène, souvent, d'un jour à l'autre, voyait le spectre d'*Hamlet* et les singeries d'Arlequin.

En 1733, *Rich* abandonna *Lincoln'Inn-Fields*, pour *Covent-Garden* ; il avait fait construire une belle salle où ses comédiens s'installèrent.

Le public, en ce moment, se partageait entre les nombreux théâtres de Londres ; mais aucun d'eux ne jouissait d'une préférence bien déclarée. Henry *Fielding* la détermina bientôt en fa-

(1) L'auteur anglais se trompe en attribuant *la Fille Capitaine* au comédien *Monfleury*. Toutes les pièces dont se compose le théâtre de Monfleury sont du fils de cet acteur. Le père mourut en 1667, et le fils en 1685.

veur d'un spectacle qu'il avait créé. Ce grand observateur de la nature humaine voulut s'amuser de quelques gens qualifiés qu'il n'estimait guère, et qui l'avaient offensé. « Les grands, dit » un de nos vieux écrivains, ne ménagent point » assez ceux dont la plume est encore plus poin- » tue que leur épée. »

A la colère de *Fielding*, se joignait l'espérance de rétablir ses affaires en désordre ; de façon que son entreprise était à la fois une spéculation de rancune et d'intérêt. En conséquence, il réunit une troupe de comédiens qu'il appela la *Troupe du grand Mogol*, et les établit au théâtre de *Hay-Market*. *Pasquin*, sa première pièce, eut cinquante représentations consécutives. Il continua, l'année d'après, et n'épargna personne. Comme ses portraits ne flattaient que la malignité du spectateur, et ne remuaient jamais ni le cœur par l'intérêt, ni l'esprit par la curiosité, la troupe *du grand Mogol* ne tarda pas à médire dans le désert, et *Fielding* s'en retourna plus ruiné que jamais. Il n'avait augmenté que ses ennemis.

Robert Walpole ne pardonnait pas à *Fielding* des traits satiriques, évidemment décochés contre lui, dans ses pasquinades ; mais n'ayant pas les moyens de s'en venger personnellement, il punit le théâtre des torts de l'auteur. Il fit passer un bill qui prohibait la représentation de toute

comédie que le lord chambellan n'aurait pas approuvée.

Cette mesure essuya toutes les résistances de l'opposition, et le lord *Chesterfield* qui la combattit en ami de la liberté, ne laissa pas sans réponse un seul des argumens du ministère. Mais ce dernier, qui craignait les poëtes dramatiques, fut fort aise de les placer sous les ciseaux du lord chambellan, et de se mettre à l'abri de la vérité. Le parti ministériel l'emporta.

L'année 1741 sera mémorable dans l'histoire du théâtre anglais, par les débuts d'un acteur qui devait effacer tout ce qui l'avait précédé. Garrick entra dans la carrière qu'il a parcourue glorieusement jusqu'en 1776.....

Terminons ici cette histoire abrégée d'un théâtre qui n'envie plus rien à la scène où *Le Kain* et *Préville* ont déployé leurs talens. *Garrick* a même cet avantage sur ces deux acteurs célèbres, qu'il a réuni le mérite de l'un et de l'autre, et qu'il fut tour à tour le *Le Kain* et le *Préville* de notre théâtre.

A la suite de cet essai, le lecteur trouvera la Vie de Garrick, par *Murphy*. Le biographe ignorait sans doute quelques anecdotes que nous allons rapporter. Elles ajouteront à l'idée qu'on a dû se faire de ce grand comédien, à qui l'on peut appli-

quer ce qu'un poëte français a dit de Boileau Despréaux :

Imitateur parfait, modèle inimitable.

Garrick était à Paris en 1763 ; il voulut aller à Versailles, et ses amis l'y conduisirent. Le duc d'Aumont le fit placer dans une galerie que le roi Louis XV devait traverser, pour aller à la messe. Ce prince avait été prévenu de la présence de *Garrick*. Il ralentit sa marche pour le voir, et revint même sur ses pas, pour l'observer encore. Garrick parut flatté de l'attention curieuse du monarque. A souper, il s'extasia sur les beautés des arts ; mais impatient d'amuser ses convives : « Je vais vous prouver, leur dit-il, que je n'ai pas » seulement regardé les marbres et les bronzes. » En même temps, il fait ranger ses amis sur deux files, sort du salon un moment, et puis rentre avec un autre visage ; ils s'écrient tous : « Voilà le roi ! voilà Louis XV ! »

Il imita successivement tous les personnages de la cour. On revit M. le dauphin, M. le duc d'Orléans, les ducs d'Aumont, de Richelieu, de Brissac. Ils furent tous reconnus. L'acteur *Caillot*, témoin de ces métamorphoses, en demeura stupéfait.

Linguet ne consent pas à la gloire du *Roscius*

breton (c'est ainsi qu'il l'appelle). « Il y a, dit-
» il, autant de méprises dans les renommées co-
» miques que dans les autres. La médiocrité peut
» usurper, sur les planches comme ailleurs, le
» laurier qu'elle poursuit, et le rameau d'or qui
» n'en est pas toujours la dépendance. »

Linguet déclare que, sur le théâtre de Londres, le noble est presque toujours enflé, le comique presque toujours bas. Il assure que *Garrick* chargeait l'expression des deux genres. Il en conclut que cet acteur n'aurait pas été souffert sur notre scène. Mais Linguet n'a jamais entendu *Garrick*, et sa manie de fronder rend son jugement très-suspect. Sans doute *Garrick* se conformait autant et plus qu'un autre au goût de ses compatriotes, pour ces imitations outrées qui charment les Anglais, et que réprouve la sagesse de notre théâtre; mais on ne peut douter qu'il ne joignît à la plus heureuse intelligence, une ame ardente et sensible, un esprit vif, une véhémence entraînante; en un mot, qu'il ne possédât pleinement le génie de son art, soumis à des principes réfléchis, et cultivé par un travail infatigable. Il recherchait et saisissait la nature, il étudiait l'accent des passions, il maîtrisait les inflexions de sa voix avec un art particulier. Mais ce qui le distinguait de tous les autres acteurs, c'était une souplesse inouie dans les muscles de la face, une

rare mobilité dans les traits, une facilité prodigieuse à décomposer sa figure. L'anecdote de Fielding et d'Hogarth en est la preuve, même en la dépouillant de ce qu'elle a de trop miraculeux.

Voici ce que m'a raconté le duc de Guines :
« J'arrivais à Londres (c'est lui qui parle), j'arri-
» vais à Londres en qualité d'ambassadeur de
» France. Mon premier soin fut de m'informer
» si mon ami, le lord Hedgecomb, était revenu
» d'Écosse. J'appris qu'il était à Twickenham,
» et je m'y rendis. Le noble lord me fit l'accueil
» que j'attendais de son amitié. Je n'ai pas oublié,
» me dit-il, le désir que vous avez de connaître
» Garrick. Vous allez être satisfait. Garrick est
» chez moi depuis quatre jours. Acheminons-
» nous vers ce pavillon ; il y prend du thé. Mon
» empressement fut égal à ma joie. Nous entrons
» dans le kiosque où Garrick déjeunait. Je vois
» un petit homme, d'une mine assez commune,
» étendant du beurre sur son pain, avec une telle
» application, qu'il ne se dérangea pas, quand
» nous parûmes. Mon cher Garrick, lui dit le
» lord, voilà M. l'ambassadeur de France qui se
» fait un grand plaisir de vous voir et de causer
» avec vous. Garrick me fit un salut assez léger
» et continua sa beurrée. Je le regardai sans par-
» ler. Il rompit le silence : M. l'ambassadeur de

» France, dit-il en souriant assez finement, a,
» dans ce moment, une pauvre idée de Gar-
» rick. »

« Loin de là, lui répondis-je. Mais, je vous
» l'avouerai, je vous confrontais avec votre répu-
» tation; je vous comparais, M. Garrick, à cette
» estampe où, le poignard à la main, l'œil en feu,
» les cheveux hérissés, vous m'avez fait frisson-
» ner, sans vous avoir jamais vu. — Vraiment oui!
» reprit Garrick; ces peintres nous flattent. Ils
» nous représentent tels qu'ils nous voient sur la
» scène. Ils nous donnent de belles attitudes,
» des airs de rois, et redevenus nous-mêmes, nous
» paraissons ignobles à côté de notre portrait. En
» même temps il se leva comme un homme en fu-
» reur. Il avait six pieds, ses cheveux me parurent
» se dresser sur sa tête : ses lèvres tremblaient.
» L'expression de la figure entière était effrayante.
» Je reconnus Richard III, la gravure, et surtout
» l'inimitable Garrick. »

Le duc de Guines ajoutait qu'il passa plusieurs jours avec Garrick à Twickenham, et que ce grand acteur y joua des scènes muettes dont la pantomime était admirable.

Pendant son séjour à Paris, Garrick dîna fréquemment chez mademoiselle *Clairon* : les convives étaient nombreux et choisis. Après dîner, ils se donnaient mutuellement des échantillons de

leur talent. Un soir, il dit à mademoiselle Clairon qu'un acteur restait nécessairement en chemin, s'il ne connaissait pas la *gamme* des passions. Sur la réponse de l'actrice, qu'elle ignorait ce qu'il entendait par-là, Garrick se mit à parcourir, par le seul jeu de sa physionomie, tout le cercle des passions humaines, passant des plus simples aux plus compliquées.

Les acteurs de la Comédie française ayant su le jour où Garrick devait arriver à Paris, l'attendirent à l'auberge la plus voisine de la barrière. Là, sa voiture se brisa par une maladresse du postillon, bien payé pour cet accident. Garrick fut forcé de s'arrêter à l'auberge : on y faisait une noce. Il fut invité par les parens et les mariés à se mettre à table : on lui versa du bon vin qu'il aimait beaucoup. Enfin, il oublia sa colère contre le postillon, et parut se livrer si franchement à la circonstance, que les acteurs (car c'étaient eux) le crurent tout-à-fait dupe de la comédie qu'ils jouaient. Ils ne furent pas peu surpris, quand Garrick, sortant tout-à-coup d'une fausse ivresse, les salua tous par leurs noms. Les feuilles l'avaient familiarisé depuis long-temps, et par la louange, et par la critique, avec les qualités et les défauts de chacun d'eux. Il les devina presque tous en les entendant, et reconnut ainsi des gens qu'il n'avait jamais vus.

George II n'avait aucune idée de la littérature, aucun sentiment des beaux-arts. Lorsque le peintre *Hogarth* lui fit hommage de son tableau représentant la Promenade d'*Hounslow*, le roi crut le récompenser largement, en lui donnant une guinée.

Le talent de Garrick ne l'avait pas frappé davantage. Il montrait même quelque aversion pour sa personne, persuadé que celui qui reproduisait si bien le caractère atroce de *Richard* ne pouvait être un honnête homme. *Taswell*, au contraire, qui jouait le rôle du lord-maire de Londres, lui paraissait capable de remplir la place de magistrat d'une grande cité.

Les comédiens ayant été mandés à la cour pour y jouer *Henri VIII* de Shakspeare, le duc d'Athol demanda le lendemain à *Richard Steele*, un des directeurs, si le spectacle avait été goûté ? « Bien plus que je ne l'aurais voulu, répondit » *Steele*. J'ai vu le moment où le prince allait » s'emparer de tous mes comédiens, pour en faire » des ministres et des conseillers d'État. »

Le théâtre anglais doit à Garrick une épuration qui le rend digne des spectateurs les plus difficiles. Johnson a dit de son ami : « Louons Garrick d'avoir » augmenté le fonds de nos plaisirs innocens. »

<div style="text-align:center">D......</div>

VIE

DE GARRICK.

VIE
DE GARRICK.

CHAPITRE PREMIER.

Naissance de Garrick. — Sa famille. — Son éducation. — Goût précoce qu'il montre pour le théâtre. — Son voyage à Lisbonne. — Son retour en Angleterre. — Mort de ses parens. — Il s'associe avec son frère marchand de vin. — Il se décide à se faire acteur. — État du théâtre à cette époque.

On a demandé si l'art du comédien doit être rangé parmi les arts libéraux?

La solution de ce problème n'aurait pas eu besoin de la dissertation de M. Lessing. L'imitation de la nature étant le principe et l'objet commun de tous les beaux-arts, il serait étrange qu'on refusât cette qualification au plus imitateur de tous. Qu'est-ce en effet qu'un comédien? Un homme qui s'anime au théâtre

de la passion qu'il n'a point, qui la peint avec vérité sans la sentir; qui persuade ce qu'il ne croit pas toujours; qui, dans la situation d'esprit la moins conforme au rôle dont il est chargé, n'en représente pas moins le personnage dont il porte le nom; en un mot, qui change de caractère à tout moment, et qui prête à tous ceux qu'il adopte le charme d'une déclamation raisonnée. Cet art sans doute est un des plus difficiles; et ceux qui l'ont exercé, comme Roscius, comme Le Kain, comme Préville, comme Garrick, méritent d'être comptés au rang des grands artistes et de vivre dans la mémoire des hommes.

David Garrick naquit dans la ville d'Hereford, le 20 février 1716. Il était petit-fils d'un négociant français nommé *La Garrique*, qui, lors de l'édit de Nantes, s'était réfugié en Angleterre. Son fils Pierre Garrick, capitaine d'infanterie, fut père du célèbre acteur. Il avait fixé sa résidence à Lichtfield; mais il habitait Hereford en 1716, comme officier de recrutement, et ce fut là que sa femme accoucha. Peu de temps après, le capitaine Garrick vendit sa commission, et se retira du

CHAPITRE I.

service avec la pension de demi-paie. Il continua de demeurer à Lichtfield, proportionnant ses dépenses à la modicité de son revenu. Pierre Garrick éleva son fils David avec le plus tendre soin, et le mit, à l'âge de dix ans, dans une pension tenue par un M. Hunter, homme assez bizarre, dit-on, moitié pédant, moitié chasseur. Son jeune élève ne fit pas de grands progrès dans ses études : vif, enjoué, léger, il ne songeait qu'à jouer tous les tours d'un écolier; et donner à quelque chose une attention sérieuse lui paraissait insupportable.

Ses talens pour le théâtre s'annoncèrent de bonne heure. Les comédiens ambulans qui séjournèrent de temps en temps à Lichtfield l'enflammèrent d'un amour précoce pour leur art : il désira bientôt mettre lui-même en pratique cet art devenu l'objet de son admiration. Il engagea donc plusieurs de ses jeunes camarades à apprendre les rôles d'une comédie, et s'érigea lui-même en directeur de cette petite troupe. *L'Officier recruteur* (1)

(1) Une des meilleures comédies du théâtre anglais, par

était sa pièce favorite, et fut celle dont il fit choix. Ayant exercé ses jeunes acteurs par de fréquentes répétitions, il donna cette première représentation en 1727, devant une société choisie. Garrick n'avait alors qu'onze ans : il s'était chargé du rôle du sergent *Kite*, et l'on assure qu'il s'en tira très-bien. Il préludait de bonne heure à la réputation qu'il devait se faire un jour : on eût pu dire qu'il serait le *Roscius* du théâtre anglais.

En 1729 ou en 1730, notre jeune acteur fut envoyé chez son oncle, qui faisait avec succès le commerce de vin à Lisbonne; mais l'esprit

Farquhar, jouée pour la première fois à Drury-lane en 1705. Quand Farquhar composa cette pièce, il était lui-même officier recruteur, et l'on prétend qu'il s'y est peint d'après nature. Un jour que Quin jouait, dans cette pièce, le rôle du juge *Balance*, ayant probablement bu plus que de raison, il fit une singulière bévue dans une scène avec mistriss Woffington, qui jouait le rôle de la fille du juge : « Sylvia, lui dit-il, quel âge aviez-vous quand votre mère » *se maria?* » L'actrice resta muette, interdite. « Je vous » demande, répéta-t-il, quel âge vous aviez quand votre » mère *naquit?* — Je regrette de ne pouvoir répon- » dre à cette question, répliqua l'actrice; mais je puis » vous dire, si vous le désirez, quel âge j'avais quand elle » *mourut.* » (*Note du traducteur.*)

léger de David ne convenait pas au négoce (1). Il revint en Angleterre l'année suivante. Son père le plaça de nouveau chez M. Hunter; et quoique sa vivacité ne lui permît pas de donner à l'étude plus d'application que par le passé, il avait trop de dispositions naturelles pour ne pas glaner quelques connaissances dans le champ des sciences qui s'ouvrait encore à lui.

En 1735, le célèbre Samuel Johnson établit une pension à peu de distance de Lichtfield, sa patrie; et Garrick, alors âgé de dix-huit ans, fut confié à ses soins. Sept à huit jeunes gens furent les seuls compagnons qu'il y trouva. Il commençait à se livrer à l'étude des auteurs classiques; mais le maître de pension se dégoûta de son entreprise. La tâche d'inculquer les règles de la grammaire et de

(1) Garrick aimait mieux jouer des scènes que d'écrire les lettres de son oncle et de tenir son registre. Les jeunes Portugais du plus haut rang l'invitaient à souper, le plaçaient sur la table, et lui faisaient réciter de la prose et des vers. On comptait parmi ceux qui goûtaient le plus son talent l'infortuné duc d'*Aveiro*, qui périt en 1758, comme chef d'une conjuration contre les jours de Joseph Ier, roi de Portugal. (*Note des éditeurs.*)

la syntaxe lui parut servile; et las de sa profession, il prit le parti de l'abandonner. Garrick de son côté s'ennuyait de rester dans une ville de province, et désirait se placer sur un théâtre où ses vues pussent se porter plus loin. Johnson et lui se communiquèrent leurs sentimens et leurs projets, et résolurent de partir ensemble pour la capitale.

Ils consultèrent à ce sujet M. Walmsley, greffier de la cour ecclésiastique de Lichtfield, ami de Johnson, et qui n'était pas sans affection pour le jeune Garrick. Walmsley, désirant qu'il achevât son éducation, écrivit une lettre à M. Colson, célèbre mathématicien, qui tenait alors une pension à Rochester, pour le prier de recevoir Garrick au nombre de ses élèves et de lui donner des soins particuliers. « C'est un jeune homme plein de bon
» sens, lui disait-il, assez avancé dans ses hu-
» manités, ayant de bonnes dispositions, et
» qui promet autant qu'aucun jeune homme
» que j'aie jamais connu. »

Ce fut le 2 mars 1737 que les deux amis partirent de Lichtfield pour aller chercher fortune à Londres. Lichtfield vit sortir de son sein le même jour les deux plus grands génies

de leur siècle, chacun dans leur genre (1). Garrick ne se rendit pourtant pas à Rochester pour entrer dans la pension de M. Colson : il ne quitta point Londres. Il se fit inscrire le 9 du même mois, comme étudiant, à Lincoln's-Inn (2); mais l'état de ses finances ne lui permit pas de suivre le barreau.

Vers la fin de la même année, son oncle arriva de Lisbonne, dans l'intention de se fixer à Londres; mais il y fut attaqué d'une maladie qui termina ses jours, peu de temps après son arrivée. Il légua mille livres à son neveu David et cinq cents à chacun de ses frères et sœurs. Garrick se rendit alors à Rochester, et passa quelques mois dans la pen-

(1) Le Johnson dont il est question ici devint ensuite le célèbre docteur Johnson, auteur de l'excellent dictionnaire qui est en Angleterre ce qu'est en France celui de l'Académie, en Italie celui *della Crusca*. Il travailla à divers ouvrages périodiques du genre du *Spectateur*. Ses Vies des Poëtes anglais ont une grande réputation, ainsi que son *Rasselar*, prince d'Abyssinie. On dit qu'il composa ce dernier ouvrage pour se procurer de quoi payer les funérailles de sa mère. Il mourut le 13 décembre 1784.
(*Note du traducteur.*)

(2) L'une des Écoles de droit de Londres.
(*Note du traducteur.*)

sion de M. Colson. Il y était encore, quand son père, le capitaine Garrick, mourut d'une maladie de langueur : son épouse ne lui survécut pas un an. Ils laissaient trois fils, Pierre, David, George, et trois filles. David prit congé de M. Colson, et retourna dans la capitale. Le sublime de la géométrie n'avait pas d'attraits pour lui; la jurisprudence lui paraissant une étude trop sèche, les épines et les ronces dont cette science est hérissée le détournèrent de reprendre le cours de ses études à Lincoln's-Inn. L'art dramatique était sa passion dominante.

Pierre, son frère aîné, avait entrepris le commerce de vin à Londres, et David en 1738 lui proposa de s'associer avec lui. Samuel Foote (1) avait coutume de dire « qu'il se sou-

(1) Acteur et auteur. Ses pièces, dans quelques-unes desquelles il remplissait seul différens personnages, eurent un grand succès ; mais elles ne sont pas restées au théâtre, parce qu'une grande partie de leur mérite consistait en traits de satire personnelle, et surtout dans la manière dont il imitait le ton, la voix, et le maintien des personnes connues qu'il exposait à la risée du public. Il mourut à Douvres en 1777, comme il allait passer en France pour sa santé. (*Note du traducteur.*)

» venait d'avoir connu Garrick, demeurant
» dans Durham-yard, et se donnant pour
» marchand de vin, avec trois barils de vi-
» naigre dans sa cave. » Il est pourtant certain qu'il fournissait toutes les maisons situées dans le voisinage des deux théâtres. David était membre de différens clubs dont les acteurs d'alors faisaient partie. Il se permettait même de les critiquer; et pour mettre sa critique en action, il montait sur une table, imitait le jeu de chacun d'eux, et donnait d'avance une idée des talens qu'il devait déployer un jour dans le rôle de *Bayes*, qui lui a valu de grands applaudissemens.

Depuis ce moment, la profession d'acteur devint le seul but de son ambition. L'état du théâtre, à cette époque, n'était pas très-brillant. *Macklin* avait réussi dans le rôle de *Shylock* (1); *Quin* était sans contredit un excellent acteur; on goûtait mistriss *Pritchard*

(1) Un jour qu'il jouait ce rôle, un spectateur, Pope, dit-on, s'écria du parterre : « Voilà bien le juif que nous » a peint Shakespeare! » Mais on croit que tout en rendant justice au jeu de l'acteur, il voulait aussi lancer un trait de critique contre lord Lansdown, auteur d'une pièce

et mistriss *Woffington* dans la haute comédie; mistriss Clive (1) s'était exclusivement emparée du département de la gaieté : elle mérita d'être appelée la *muse comique*. Et cependant l'art du comédien était encore dans son enfance : rien n'était naturel dans la déclamation théâtrale; les passions s'exprimaient par des hurlemens; un ton pleurard était l'accent de la douleur; une voix traînante l'expression de l'amour; et ce n'était que par des vociférations qu'on essayait d'inspirer la terreur. D'une autre part, la comédie s'était dégradée jusqu'à la bouffonnerie. Garrick vit que la nature était bannie du théâtre : il résolut de l'y rappeler, et se flatta d'y réussir en l'imitant avec vérité. Au commencement de

intitulée *le Juif de Venise*, qui, depuis près de quarante ans, usurpait au théâtre la place du *Marchand de Venise*, de Shakespeare. (*Note du traducteur.*)

(1) Actrice qui débuta à dix-sept ans en 1728, qui fit près de quarante ans les délices de Londres, et sur les mœurs de laquelle la critique la plus sévère ne trouva jamais à mordre. Elle est auteur de quelques petites pièces qui ne sont pas restées au théâtre. Elle mourut le 6 décembre 1785, seize ans après s'être retirée.

(*Note du traducteur.*)

1740, son association avec son frère cessa.

Garrick passa le reste de cette année à se disposer pour l'exécution de ce grand projet; étudiant les principaux rôles des pièces de Shakespeare et des meilleurs auteurs dramatiques, avec toute l'attention possible; mais il n'était pas sans inquiétude sur les obstacles qu'il avait à surmonter. Il fallait établir une nouvelle école. Il était certain qu'on regarderait cette entreprise comme une innovation. Peu sûr encore de ses moyens, il fut sur le point de reculer, mais la nature lui donnait l'impulsion : il ne put y résister, et son génie le poussa dans la carrière, sans lui laisser le temps de la mesurer.

CHAPITRE II.

Début de Garrick à Ipswich. — Succès qu'il y obtient. — Il revient à Londres, et est rebuté par les directeurs des deux grands théâtres. — Il débute sur celui de Goodman's-fields, et y attire tout Londres. — Il va en Irlande. — Nouveaux succès qu'il obtient à Dublin.

Garrick avait pour ami M. *Giffard*, directeur du théâtre de Goodman's-fields (1). Il le consulta sur le projet qu'il avait de débuter, et se décida, d'après son avis, à faire l'épreuve de ses talens sur un théâtre de province. Ce plan une fois arrêté, ils partirent tous deux pour la ville d'Ipswich, où, pendant l'été de 1741, il se trouvait une troupe régulière de comédiens. La défiance que Garrick avait encore de lui-même, était si grande, qu'afin de pou-

(1) Théâtre du second ordre, qui fut ouvert pour la première fois en 1729, fermé par autorité peu de temps après, rouvert en 1732, mais qui n'existe plus depuis long-temps.
(*Note du traducteur.*)

voir rester inconnu s'il échouait, il prit pour débuter le nom de *Lyddell,* et choisit pour son début le rôle du nègre *Aboan* dans la tragédie d'*Oronoko* (1). Ce fut sous ce déguisement qu'il *passa le Rubicon;* mais on lui fit un si bon accueil, que, peu de jours après, il se montra sans masque dans le rôle de *Chamont* de l'*Orphelin* (2). Les encourage-

(1) La meilleure des tragédies de *Southern.* On y trouve pourtant un tel mélange de comique bas et licencieux, qu'après un certain nombre d'années, on ne la donna plus qu'avec des changemens qui furent faits par le docteur Hawkesworth. (*Note du traducteur.*)

Ce début fut accompagné de deux circonstances remarquables. La première, c'est qu'en entrant sur la scène, Garrick fut tellement étonné, qu'il ne put prononcer un seul mot, et ne retrouva la parole qu'au bruit des applaudissemens d'un public indulgent. La seconde, c'est qu'ayant épuisé tous ses moyens dans les deux premiers actes, sa voix devint si rauque, qu'on eût cessé de l'entendre sans une personne qui se trouvait dans la coulisse, et qui lui fit parvenir une orange. Le jus bienfaisant de ce fruit lui rendit sur-le-champ sa voix ordinaire. (*Note des éditeurs.*)

(2) Tragédie d'Otway, dont le principal défaut est de manquer de vraisemblance. Cet auteur excellait dans la peinture de l'amour, et les Anglais le regardent comme leur Racine. Il mourut presque de misère en 1685, étouffé, dit-on, par un morceau de pain que la faim lui fit avaler trop avidement. (*Note du traducteur.*)

mens qu'il reçut l'animèrent à développer ses moyens dans la comédie. Les habitans d'Ipswich n'étaient pas les seuls spectateurs qu'il attirât. Toutes les personnes de considération des environs accouraient en foule. Ipswich a raison de se vanter du goût et du discernement avec lesquels ses habitans applaudirent un jeune acteur qui donnait de si belles espérances, et furent les premiers à reconnaître ce génie qui devint, peu de temps après, le plus bel ornement du théâtre anglais.

Garrick n'oublia jamais la manière dont on l'avait accueilli dans cette ville. Il en parla toujours avec orgueil et reconnaissance. « S'il n'eût pas réussi, disait-il, sur ce théâ-
» tre, il ne songeait plus à la comédie; mais
» les encouragemens d'Ipswich l'avait en-
» hardi. » Garrick retourna à Londres avant la fin de l'été, déterminé à débuter dans cette capitale, l'hiver suivant. Il ne s'occupa plus que des moyens d'atteindre à ce but, mais des obstacles l'attendaient encore sur la route. Il était nécessaire qu'il fût admis à l'un des spectacles : il offrit ses services à Fleetwood, ensuite à Rich; mais ces deux directeurs, ne le regardant que comme un

comédien ambulant, le refusèrent avec dédain. Ils eurent bientôt sujet de s'en repentir.

Garrick recourut à son ami Giffard, directeur du théâtre de Goodman's-fields, et s'engagea dans sa troupe, avec des appointemens de cinq livres sterling par semaine. Le succès d'Ipswich ayant augmenté sa confiance en lui-même, il résolut d'abandonner les rôles secondaires, et de frapper un coup hardi pour se placer tout-à-coup au premier rang. Le rôle qu'il choisit fut celui de *Richard III* (1); grande et périlleuse entreprise! Il étudia ce rôle avec soin; une voix intérieure semblait l'avertir qu'il y réussirait.

(1) Une des plus célèbres tragédies de Shakespeare, quoique, d'après le jugement qu'en porte le docteur Johnson, il s'y trouve des détails futiles, choquans, invraisemblables. On la joue maintenant avec les changemens de M. Kemble. Il est bon de remarquer que, malgré la vénération des Anglais pour Shakespeare, on ne joue plus une seule de ses pièces telle qu'il l'a composée; des scènes entières sont supprimées, d'autres transposées; on en a même ajouté d'autres; enfin, les changemens sont si nombreux, que, si vous voulez suivre la représentation de Shakespeare à la main, vous ne pouvez plus retrouver *disjecti membra poëtæ*. (*Note du traducteur.*)

Le vieux Cibber (1) avait fait long-temps auparavant des changemens considérables à cette pièce, et ce qu'il y avait introduit de nouveau avait été choisi avec beaucoup d'intelligence dans Shakespeare même. Cibber fut couvert d'applaudissemens dans ce rôle. Il dit lui-même qu'il y prit *Sandford* pour modèle. Il ajoute : « Sir John Vanbrugh (2) » assura qu'il n'avait jamais vu d'acteur pro- » fiter si bien d'un autre ; qu'il avait saisi » l'air, les gestes, la démarche, et jusqu'au » son de la voix de Sandford, et qu'on avait

(1) Auteur et comédien. Il a écrit des Mémoires sur sa vie. Quelques-unes de ses comédies sont restées au théâtre. Il quitta la scène en 1731, mais il y reparut plusieurs fois à diverses époques. En 1745, à soixante-quatorze ans, il joua encore dans une de ses tragédies, et y reçut des applaudissemens. Mort le 12 décembre 1757.

(*Note du traducteur.*)

(2) L'un des plus célèbres auteurs comiques de l'Angleterre. Le principal reproche qu'on ait à faire à ses comédies est le ton de licence qui y règne. Congrève et lui furent les restaurateurs de la comédie sur le théâtre anglais. Vanbrugh était aussi architecte distingué. Pendant un voyage qu'il fit en France, il fut enfermé quelque temps à la Bastille, pour avoir examiné avec une attention trop marquée les fortifications d'une de nos places.

(*Note du traducteur.*)

» cru l'entendre. » Mais cette imitation exacte d'un modèle contemporain ne donne pas l'idée d'un grand acteur. Dans le fait, Cibber était très-bon comédien, mais il n'était nullement propre à faire sentir les grandes émotions de la tragédie. Il avait la voix faible, l'accent traînant, et ne pouvait s'élever à l'énergie de Richard III. Garrick dédaigna de suivre les traces d'aucun autre; il ne compta que sur son génie, et ne dut rien qu'à lui-même. Il avait le droit de dire : « Je suis
» moi tout entier. »

Il parut à Londres pour la première fois, sur le théâtre de Goodman's-fields, le 19 octobre 1741. Garrick a toujours été sur la scène le personnage qu'il représentait : il s'identifiait avec lui par la force de son imagination; les passions qu'il devait rendre se manifestaient dans tous ses traits avant qu'il eût dit un seul mot; il variait son air, sa voix, son attitude selon les sentimens qu'il exprimait. Dans Richard III, il fit une impression profonde sur les spectateurs, quand il s'écria d'une voix terrible avec l'accent de la rage :

« Que font-ils dans le Nord, quand, le fer à la main,
» Ils devraient entourer, servir leur souverain? »

Son monologue dans la scène sous la tente, sembla révéler le fond de son ame. On croyait assister à tout ce qu'il décrivait. On entendait le tambour des deux armées; on voyait les escadrons de cavalerie s'avancer les uns contre les autres. Quand il s'éveilla de son rêve, il fit tressaillir d'horreur l'assemblée tout entière. De quelle voix il s'écria :

« Vite un autre cheval! »

Il fit une pause, et ajouta en gémissant :

« Qu'on panse mes blessures! »

Puis tombant sur ses genoux, et du ton le plus pathétique :

« Ciel, prends pitié de moi! »

C'était l'imitation la plus fidèle de la nature. Hogarth a peint Garrick dans cette scène. Le portrait est excellent, et par la ressemblance et par l'expression.

La réputation de Garrick se répandit à l'instant dans toute la capitale; on courut en foule à Goodman's-fields, pour voir un jeune acteur qui s'essayait par un coup de maître, et le nombre des voitures était si considérable,

que la file commençait tous les soirs à Temple-Bar (1). Pope sortit de sa retraite de Twickenham pour aller le voir, et lord Orrery fut si frappé de son jeu, qu'il dit tout haut : « Je crains que ce jeune homme ne soit gâté, » car il sera sans rival. »

Au bout de deux mois, après avoir joué différens rôles, tant dans la tragédie que dans la comédie, et notamment celui de *Sharp* dans *le Valet menteur*, pièce de sa composition (2), Garrick ne put douter qu'il ne fût l'aimant qui attirait toute la ville à Goodman's-fields ; il en conclut assez naturellement que ses appointemens n'étaient pas proportionnés aux services qu'il rendait.

(1) C'est-à-dire à environ deux milles de distance de la salle de spectacle. (*Note du traducteur.*)

(2) Quelques critiques ont prétendu que cette pièce n'était qu'une imitation d'une comédie française ; mais aucun d'eux n'a jamais cité le titre de la pièce imitée. Quand le fait serait vrai, le seul reproche qu'on pourrait faire à Garrick, serait de n'avoir pas indiqué lui-même la source où il avait puisé. Il est plus probable qu'il prit l'idée de sa comédie dans une ancienne pièce intitulée *Tout pour l'Argent*, par Motteux, Français réfugié lors de la révocation de l'édit de Nantes, et qui donna plusieurs comédies en anglais. (*Note du traducteur.*)

Giffard le sentit de même, et à compter de cette époque, il lui abandonna la moitié des profits.

Animé par ces succès, Garrick entreprit de jouer le rôle difficile du *Roi Lear*, et de se métamorphoser en un faible vieillard retenant encore quelque chose de la majesté du trône. C'était alors le triomphe de Quin; mais il n'avait pas, comme Garrick, le talent d'exprimer une succession rapide de passions et de sentimens. Barry, quelques années après, essaya sa force sur cet *arc d'Ulysse*. Doué d'une voix harmonieuse et touchante, il parlait au cœur dans plusieurs scènes ; mais il échoua dans celles où la tête du vieux roi s'égare. C'était au contraire dans ces scènes que le génie de Garrick éclatait. Il n'avait ni tressaillemens soudains, ni gestes exagérés; tous ses mouvemens étaient faibles et lents ; sa physionomie offrait l'image du malheur; ses yeux étaient fixes, ou, s'il les tournait vers quelqu'un, il ne les arrêtait sur ce personnage qu'après un assez long délai; ce qu'il allait dire, ses traits le disaient d'avance : il présentait un tableau vivant de malheur et de misère, et l'on reconnaissait en *Léar* un

esprit inaccessible à toute autre idée que celle de l'inhumanité de ses filles.

Garrick raconta plusieurs fois une anecdote dont il avait profité, quand il étudiait ce rôle difficile. Il connaissait un homme respectable qui demeurait dans Leman-street, Goodman's-fields ; cet ami n'avait qu'une fille d'environ deux ans. Un jour qu'il était à la fenêtre de sa salle à manger, tenant sa fille, et la faisant danser dans ses bras, il eut le malheur de la laisser échapper ; elle tomba dans une cour pavée en dalles, et se brisa ; le père restait à sa fenêtre, poussant des cris de désespoir ; des voisins accoururent, ramassèrent l'enfant, et le remirent sanglant entre les bras de cet infortuné : il perdit la raison dès ce moment, et n'en recouvra jamais l'usage. Comme il avait une fortune suffisante, on le laissa chez lui, avec deux hommes chargés d'en prendre soin, et qui avaient été choisis par le docteur Monro. Garrick allait souvent voir son pauvre ami, dont la principale occupation était de retourner sans cesse à la fenêtre, s'imaginant encore jouer avec son enfant, puis le laisser tomber ; alors il faisait retentir toute la maison de ses cris

et de ses gémissemens ; s'asseyait ensuite d'un air pensif, les yeux fixés sur quelque objet, et les roulait ensuite lentement autour de lui, comme pour implorer la compassion. Garrick, souvent témoin de ce spectacle déplorable, disait qu'il avait appliqué plusieurs traits de l'égarement de son ami à la folie du roi Léar.

On a peine à s'imaginer qu'après avoir joué le premier rôle dans cette tragédie, il ait pu descendre à celui d'*Abel Drugger*; et cependant il représenta ce garçon marchand de tabac, de la manière la plus comique, sans grimaces, sans charge, sans exagération. On n'aurait pas cru que ce fût le même acteur. Le fameux peintre Hogarth l'ayant vu dans *Richard III*, et le lendemain dans *Abel Drugger*, fut si frappé de son jeu, qu'il lui dit : « Que vous soyez barbouillé de boue, » ou que vous ayez les bras dans le sang jus- » qu'au coude, vous avez toujours l'air d'être » dans votre élément. »

Cependant on jouait dans le désert à Drury-lane, à Covent-Garden, tandis que Garrick attirait toute la ville à Goodman's-fields ; et les acteurs de ces deux spectacles voyaient

avec dépit ses succès prodigieux. Quin, dans son humeur caustique, dit un jour : « C'est » la merveille d'un jour, Garrick est une » nouvelle religion ; on le suit comme un » autre Whitfield (1) ; mais on reviendra » bientôt à l'église. » Ce sarcasme fit fortune et se répandit dans toute la ville. Garrick y répondit par une épigramme dans laquelle il disait que *la doctrine qu'il préchait n'était pas une hérésie, mais une réforme.* Il y avait dans cette idée plus de vérité qu'on n'en trouve ordinairement dans les épigrammes. Il est certain que le jeu de Garrick était une réforme. Les deux muses du théâtre reconnaissaient un nouveau maître, un art nouveau. Garrick aspira pour la seconde fois au rang d'auteur dramatique; indépendamment du *Valet menteur*, il donna la même année une petite comédie, intitulée *le Léthé, ou Ésope chez les Ombres*, dans laquelle il jouait trois rôles différens. La clôture du théâtre de Goodman's-fields eut lieu à la fin de mai 1742, et les sept mois qu'il y avait passés furent une

(1) Prédicateur célèbre qui fut chef d'une nouvelle secte parmi les méthodistes. (*Note du traducteur.*)

suite non interrompue des succès les plus brillans.

Sa renommée ne se renferma pas dans la capitale; elle se répandit dans toute l'Angleterre, même jusqu'en Irlande, et les directeurs du théâtre de Dublin l'invitèrent à venir y jouer pendant les mois d'été. Il accepta les propositions qu'ils lui firent, et partit au commencement de juin, avec mistriss Woffington, actrice célèbre, douée de tous les talens, et dans la fleur de la jeunesse et de la beauté. Elle avait une intelligence supérieure; en fermant les yeux sur son seul côté faible, on pouvait dire qu'elle possédait toutes les qualités. Sa conversation était élégante, toujours agréable et souvent instructive; elle avait beaucoup d'esprit, mais non de cet esprit fécond en saillies impertinentes et souvent déplacées; son jugement savait le retenir dans les bornes de la raison et de la décence. Le rôle de *sir Harry Wildair* mit le comble à sa réputation. Wilkes s'y était distingué avant elle; elle s'en chargea douze ans après lui, et le joua si bien que tous les acteurs et même Garrick y renoncèrent en sa faveur; elle fut le seul *sir Harry Wildair*, pendant tout

le reste de sa vie. Elle racontait quelquefois avec enjouement l'anecdote suivante : un soir qu'elle venait de jouer *sir Harry*, et qu'elle avait reçu des applaudissemens encore plus bruyans que de coutume, elle entra dans le foyer, où Quin était en ce moment :
« M. Quin, lui dit-elle, j'ai joué ce rôle si
» souvent, que la moitié de la ville croit que
» je suis véritablement un homme. —
» Rassurez-vous, Madame, répondit Quin
» avec le ton caustique qui lui était familier,
» l'autre moitié sait le contraire. »

Ce fut avec cette actrice accomplie que Garrick partit pour Dublin : ils y jouèrent ensemble dans plusieurs comédies, et leur succès fut égal; mais on regarda Garrick comme un phénomène dans la tragédie : on le vit avec enchantement développer ses nobles moyens dans *Richard III* et dans *le Roi Lear;* et quand on le vit ensuite descendre au rôle d'*Abel Drugger*, on fut convaincu qu'il n'existait rien qu'un tel homme ne fût en état de représenter de la manière la plus frappante et la plus vraie. La terreur et la pitié sont, au théâtre, pour nous servir d'une expression du docteur Young, ce qu'est le

pouls dans l'organisation humaine. Garrick les avait à ses ordres; il pouvait, à volonté, en accélérer le mouvement, ou le ralentir. Du haut des passions les plus hautes, il s'abaissait à la peinture des différens faibles de l'homme, et, par la force du ridicule, il savait exciter le rire et la gaieté. Les hommes du rang le plus élevé, les femmes le plus à la mode, le suivirent assidûment, et le public se portait en foule au spectacle toutes les fois qu'il jouait. La chaleur fut si grande cette année, qu'une maladie épidémique se manifesta à Dublin. On lui donna le nom de « *fièvre de Garrick.* » Ce fut en cette ville qu'on le nomma pour la première fois le *Roscius anglais,* dans une pièce de vers qui lui fut adressée.

L'Angleterre le revit vers le commencement d'août. Transporté du bon accueil qu'il avait reçu, Garrick revenait à Londres couronné de lauriers.

CHAPITRE III.

Garrick débute à Drury-lane. — Il critique les acteurs les plus célèbres en imitant les défauts de leur jeu. — Histoire de son démêlé avec Macklin. — Cabale contre Garrick.

FLEETWOOD (1), directeur de Drury-lane, savait alors que le jeune acteur qu'il avait rebuté avec dédain, était un génie très-extraordinaire. Tremblant que Garrick ne fît une seconde campagne à Goodman's-fields,

(1) S'il faut en croire Davies, dans sa Vie de *Garrick*, Fleetwood était un homme sans conduite et toujours criblé de dettes. Ses créanciers, dit-il, firent un jour saisir le mobilier du théâtre. Quand les suppots de la justice mirent la main sur un chapeau orné de plumes et de fausses pierres qui servait à Garrick dans le rôle de *Richard*, son domestique, Irlandais plein de vivacité, qui par hasard se trouvait au théâtre, s'écria : « C'est le chapeau du roi! » Les alguasils s'imaginèrent que ce chapeau avait été prêté au théâtre par ordre de George II, et lâchèrent leur proie.
(*Note du traducteur.*)

il se hâta d'entrer en négociation avec lui, pour l'acquérir à son théâtre. Le traité fut bientôt conclu, et les émolumens de Garrick fixés à cinq cents livres sterling; aucun acteur n'avait été jusqu'alors aussi bien payé. Sur la recommandation de Garrick, Fleetwood engagea aussi Giffard et sa femme, et les meilleurs acteurs de Goodman's-fields, qu'on pouvait dire élèves de ce Garrick qu'on ne regardait plus, suivant le *décret* de Quin, comme le *Whitfield* du théâtre, mais comme un professeur *orthodoxe* de l'art dramatique perfectionné. Le bruit de ce nouvel arrangement se répandit bientôt, et les habitans de Westminster, de toutes les classes de la société, apprirent avec plaisir qu'ils n'auraient plus besoin de faire un si long voyage pour aller applaudir leur acteur favori.

L'ambition de Garrick dut être amplement satisfaite par l'accueil qu'on lui fit à Drury-lane. *Richard III* et le *Roi Lear* étaient toujours des rôles dans lesquels il était sans rival. Quin n'y renonça pourtant pas sur-le-champ; mais il n'était pas en état de lui disputer la victoire. Garrick parut aussi dans les principaux rôles de Shakespeare, et par conséquent

dans celui d'*Hamlet*. On doit bien juger que l'acteur qui avait si bien peint la folie véritable dans *Lear*, en emprunta l'apparence avec une fidélité admirable à la scène de l'entrevue d'*Hamlet* avec *Ophélie*. Dans les divers monologues de cette pièce, monologues que rien n'égale dans aucun auteur dramatique ancien ou moderne, Garrick se montra digne, sous tous les rapports, de servir d'organe au génie de Shakespeare (1).

En février 1743, le fameux Henry Fielding fit jouer à Drury-lane une comédie intitulée *le Jour des noces*. Le public attendait beaucoup de l'auteur de *Joseph Andrews*; mais son attente fut trompée. On déclara, d'une voix

(1) Garrick avait fait lui-même des coupures, des retranchemens, et même des additions à cette pièce; mais il était aisé de voir que tous ces changemens avaient eu pour principal but de concentrer tout l'intérêt sur le rôle d'*Hamlet* dont il était chargé, et de rendre tous les autres à peu près nuls. Il avait mis dans la bouche de *Laertes* mourant une tirade qui plut au public; à la représentation suivante, elle disparut du rôle de *Laertes*, et passa dans celui d'*Hamlet*. Ces changemens ne furent jamais imprimés; on en fit d'autres après la mort de Garrick; on joue maintenant cette pièce avec ceux de J.-P. Kemble.

(*Note du traducteur.*)

unanime, que cette pièce était la moindre des ouvrages dramatiques de cet écrivain ; les efforts réunis de Garrick et de mistriss Woffington furent inutiles : après six représentations, elle disparut du théâtre, pour ne s'y remontrer jamais (1). Fielding n'était pas encore, à cette époque, au plus haut point de sa réputation ; il était réservé à *Tom Jones* d'y mettre le sceau.

Nous avons déjà dit que Garrick ne se bornait pas à la tragédie. Il joua cette année différens rôles comiques, avec tant de succès, que les critiques commencèrent à douter si le brodequin ne lui convenait pas mieux que le cothurne. La pièce intitulée *la Répétition* avait alors beaucoup de vogue et reparaissait assez souvent. Le goût du public s'était

(1) Murphy, dans un *Essai sur la Vie de Fielding*, nous apprend qu'à une répétition de cette pièce, Garrick avertit l'auteur d'une chose qu'il indiqua comme devant attirer l'animadversion du public. Fielding refusa d'y rien changer, et, sans chercher à le défendre, prétendit que le public n'aurait pas l'esprit de reconnaître le défaut que l'acteur critiquait. L'événement justifia pourtant la prédiction de Garrick ; car ce fut précisément à ce passage que le mécontentement des spectateurs éclata.

(*Note du traducteur.*)

réformé. Le duc de Buckingham, dans cet ouvrage, avait dirigé l'arme du ridicule contre ces poëtes pleins d'enflure et sans naturel qui s'étaient affranchis de toutes les règles, et qui, comme il le dit dans son prologue, avaient écrit en dépit de l'art, de la raison, de la nature. Les passages qu'il avait choisis dans diverses pièces, et qu'il avait livrés à la risée du public, montraient évidemment que sir Robert Howard, sir William Davenant, le grand Dryden, et leurs innovateurs, n'avaient produit que des farces monstrueuses, qu'il leur avait plu de nommer *tragédies héroïques,* et dans lesquelles on ne trouvait que du galimatias, des vers ampoulés, des caractères outrés, des tyrans féroces, criant, hurlant et bravant les dieux. Les meilleurs critiques et toute la capitale voyaient avec délices toutes ces folies abandonnées à la dérision, au mépris, et chassées du théâtre. Garrick ajouta encore au mérite de l'admirable satire du duc de Buckingham, et cette addition était véritablement nécessaire.

. Le goût vicieux des auteurs dramatiques s'était entièrement écarté de la nature ; les meilleurs acteurs de ce temps avaient fait

fausse route avec eux. Ils prenaient pour l'art, une démarche guindée, une déclaration ampoulée, des hurlemens. Les principes de Garrick, sur l'art théâtral, étaient entièrement opposés à cette pratique : il se servit de *la Répétition* pour la critiquer avec autant de justice que de sévérité. Dans le rôle de *Bayes*, il représenta, de la manière la plus vraie, le fat plein d'importance et gonflé d'amour-propre, qui croit que tout le secret de la poésie dramatique consiste en vers pompeux, en tirades ambitieuses. Et comme il voyait les acteurs de son temps se tromper également sur ce qu'ils devaient faire, il résolut de placer leurs erreurs sous le jour le plus frappant. Dans les répétitions, il arrivait souvent à Garrick d'interrompre ceux qui répétaient une pièce avec lui, pour leur apprendre à donner à leur débit de la justesse et du naturel. Mais ce fut sur le théâtre, et dans les représentations de la pièce du duc de Buckingham qu'il plaça les leçons les plus efficaces et les plus piquantes. Ayant fixé son choix sur quelques-uns des acteurs les plus célèbres de son temps, il imita tour à tour, avec la vérité la plus

CHAPITRE III. 33

parfaite, l'air, les gestes, le son de voix et la manière particulière de chacun d'eux (1). Delane brillait alors au premier rang. Il commença par lui. C'était un homme grand et bien fait; il avait la voix forte et sonore, mais n'était qu'un déclamateur. Garrick parut au fond du théâtre, le bras gauche en travers sur la poitrine, le coude droit appuyé sur son bras, et l'index élevé à son nez. S'avançant alors d'un air majestueux, et secouant la tête, il débita les vers suivans avec l'accent qu'il contrefaisait:

> Ainsi, quand la tempête au loin menace et gronde,
> Vous voyez le verrat et sa compagne immonde,
> De l'orage avertis par un instinct secret,
> Chercher une retraite au sein de la forêt.
> Là, du grossier amour dont l'ardeur les consume,
> Dans un fangeux amas la flamme se rallume,
> Et, sans être contraint dans ses brûlans désirs,
> Le couple en murmurant prélude à ses plaisirs (2).

(1) Garrick copiait Molière dans l'*Impromptu de Versailles*. Molière critiqua la déclamation de tous les acteurs de l'Hôtel-de-Bourgogne, et n'épargna que *Floridor*. Garrick eut le même égard pour *Quin*, en se moquant de tous les comédiens de Covent-Garden et de Drury-lane.
(*Note des éditeurs.*)

(2) M. Murphy ne nomme point le poëme d'où ces vers

Hale était un acteur de Covent-Garden. Sa taille était avantageuse; son organe avait de la douceur et de l'étendue. Il passait pour être sans rival dans le tendre et le pathétique; et par conséquent, on lui avait assigné l'emploi des amoureux. Garrick, dans le rôle de *Bayes*, le prit aussi pour objet de sa critique. Il choisit quelques vers convenables au sujet; et saisissant la manière de M. Hale, sa voix douce et plaintive qui n'exprimait rien (*vox prætereaque nihil*), il prononça ce qui suit :

> Hélas! quel est le joug qui me tient asservie?
> Quel délire m'agite et vient troubler ma vie?
> Et qui dois-je accuser, de l'amour ou du sort?
> Se plaindre de l'amour est un trop grand effort;
> Et quel est le mortel dont l'audace effrénée
> Oserait un instant blâmer la destinée?

Ryan était un des vétérans du théâtre; il avait joué le rôle de Procius dans le *Caton* d'Adisson (1). Son articulation était gênée,

sont tirés. Garrick les a préférés à d'autres, pour faire contraster la bassesse de ce détail avec la pompe et l'emphase du comédien qu'il imitait. (*Note des éditeurs.*)

(1) Pièce qui a obtenu en Angleterre plus de succès à la

ce qui, dit-on, était la suite d'un coup qu'il avait reçu dans une querelle de taverne. On ne pouvait lui reprocher de ne pas sentir ce qu'il disait, mais un accent *traîneur* et même une sorte de croassement rendaient sa diction défectueuse. Malgré ce défaut, il passait pour un acteur du premier ordre ; Garrick ne l'épargna pas plus que les autres, et l'imita parfaitement en débitant d'une voix tremblante et cassée, les vers suivans :

> Ne craignez rien, sur vous je veillerai toujours,
> Et je protégerai le lit de vos amours.
> Alors que vos ardeurs mille fois renaissantes
> Auront fait succomber vos forces languissantes,
> De vous deux à la fois je saurai me charger,
> Et ce fardeau pour moi sera doux et léger.

Ce fut ainsi qu'il critiqua les défauts à la mode, et qu'il fit adopter l'idée juste qu'il avait conçue de la déclamation théâtrale qui ne doit être que l'imitation de la nature. Nous ne savons s'il parodia d'autres acteurs que les trois que nous venons de ci-

lecture qu'à la représentation, probablement parce que l'auteur s'est soumis à la règle des unités.
<div style="text-align:right">(*Note du traducteur.*)</div>

ter (1); mais, un fait certain, c'est qu'il ne se le permit jamais à l'égard de Quin, qu'il regardait comme un acteur excellent dans les rôles qui lui convenaient, et notamment dans celui de *Falstaff.* Mais Quin, avec tout son talent, ne pouvait soutenir une comparaison avec l'homme qu'il avait appelé le *Whitfield* du théâtre.

L'année théâtrale s'ouvrit à Drury-lane, en septembre 1743, d'une manière qui ne promettait pas au public de jouir en paix de son amusement favori. De sombres nuages accumulés pendant l'été, ne tardèrent pas à produire une tempête; la tranquillité

(1) S'il faut en croire M. Cooke, Garrick, lorsqu'il voulut introduire ces caricatures dans le rôle de Bayes, demanda à M. Giffard la permission de commencer par lui, pour que les autres n'eussent point à se plaindre. Giffard y consentit; mais il fut tellement courroucé lorsqu'il vit la manière dont Garrick signalait les défauts de son jeu, qu'il lui envoya un cartel. Le défi fut accepté, et Garrick blessé au bras droit. *La Répétition* était annoncée pour le lendemain; les affiches avertirent que la représentation en était suspendue par indisposition subite de l'acteur chargé du principal rôle. On donna cette pièce quinze jours après, mais les imitations du jeu de M. Giffard en avaient été retranchées. (*Note du traducteur.*)

du théâtre fut troublée par de violentes dissensions, et ce ne fut qu'après un long temps, que la paix et le bon ordre s'y rétablirent. Il est très à propos de remonter à la source de ces désordres, afin que le lecteur puisse former un jugement sur la conduite des parties intéressées.

Il paraît que Fleetwood, à la clôture du spectacle, en juin précédent, avait eu l'intention de diminuer le traitement des principaux acteurs, et qu'il avait communiqué ce projet à Macklin qui pouvait beaucoup sur Garrick. Macklin prétendit que le directeur lui avait promis, à cette occasion, un présent de deux cents livres, mais Fleetwood nia formellement qu'il eût fait cette promesse. Il est vraisemblable que Macklin, qui ne recevait pour sa femme et pour lui qu'un salaire de neuf livres par semaine, eût refusé cette proposition.

Quoi qu'il en soit, il prit le parti de lever l'étendard de la révolte contre le directeur, et de se lier étroitement avec Garrick dont il connaissait les talens, et qu'il savait en possession de la faveur publique. Garrick dit expressément que Macklin et lui contractèrent, pendant

l'été, l'engagement de faire leurs efforts pour résister à tout acte d'oppression du directeur contre les acteurs; de former une nouvelle troupe s'il était possible, et de jouer ensemble. Cependant ce plan ne réussit pas, dix à douze acteurs se trouvèrent injustement traités ; Macklin regarda comme important pour lui de faire cause commune avec eux; il leur proposa de se réunir par une confédération, et les articles du traité furent rédigés et signés.

Ainsi fut faite une ligue armée contre le directeur, qui sut, dans les premiers jours de septembre, qu'aucun des membres de la *junte* ne jouerait dans sa compagnie, s'il n'acceptait les conditions dont on était convenu. Fleetwood tint bon. Les acteurs s'étaient flattés que Garrick aurait assez de crédit pour obtenir la permission d'ouvrir le petit théâtre de Haymarket; mais le lord chambellan ferma l'oreille à cette pétition. Cependant Fleetwood restait inflexible, et les acteurs qui faisaient partie de la ligue commencèrent à prendre l'alarme pour eux-mêmes. Ils prièrent Garrick de renoncer en leur nom à toute prétention, et d'obtenir une

prompte réintégration dans leurs emplois, à Drury-lane. Garrick s'acquitta de cette mission, et Fleetwood annonça qu'il était prêt à les recevoir tous à l'exception de Macklin, qu'il déclara coupable de la plus lâche ingratitude, après la manière dont il l'avait servi lorsqu'il fut mis en jugement pour un meurtre commis pendant le spectacle, à Drury-lane. Macklin parla lui-même de cette affaire, dans le factum qu'il fit imprimer. « Il ne » croyait pas, dit-il, que parce qu'un homme » lui avait rendu un service, il eût le droit » de l'opprimer toute sa vie. » Il ajoute qu'il aura toujours une sincère reconnaissance de ce que M. Fleetwood avait fait pour lui dans cette malheureuse occasion.

Pour apaiser le directeur qui regardait Macklin comme le chef du complot, Garrick lui proposa de rester dans sa troupe, avec cent guinées d'appointemens de moins que l'année précédente, s'il consentait que Macklin y rentrât. Cette proposition fut refusée. Garrick alors informa Macklin qu'il avait déterminé Rich (1) à recevoir sa femme avec

(1) Directeur du théâtre de Covent-Garden.
(*Note du traducteur.*)

des appointemens de trois livres par semaine; il offrit en même temps de lui payer à lui-même six livres par semaine, pour l'indemniser de ce qu'il se trouvait sans emploi, jusqu'à ce qu'il eût réussi à le réconcilier avec le directeur : Macklin rejeta cette offre. Garrick, en pareille circonstance, pouvait-il faire quelque chose de plus ?

Cependant la détresse des autres acteurs coalisés qui manquaient d'occupation, devenait de jour en jour plus urgente ; ils avaient appris que Garrick songeait à passer à Dublin, et dans ce cas ils prévoyaient qu'ils seraient exclus du théâtre sans retour. Dans cette crise fâcheuse, ils adressèrent à Macklin une lettre civile et pressante pour obtenir qu'il sacrifiât quelque chose de ses prétentions, et qu'il songeât aux intérêts de tant d'acteurs qui faisaient valoir une cause raisonnable contre l'orgueil et l'obstination d'un seul homme : ils ajoutaient, avec vérité, que, si quelques liens d'honneur existaient entre M. Garrick et lui, ces liens devaient avoir la même force entre eux et M. Garrick. Ils écrivirent aussi le lendemain à Garrick pour l'inviter à ne pas aller en Irlande avec Macklin, attendu

que cette démarche compléterait leur ruine. Garrick sentit leur position, et résolut de se ranger du côté de ceux qui souffraient, plutôt que de céder à l'égoïsme orgueilleux qu'ils n'avaient pu fléchir. Fleetwood reçut dans sa compagnie les acteurs confédérés ; Garrick signa son engagement, et les affiches annoncèrent qu'il reparaîtrait, le 5 décembre, dans le rôle de *Bayes*.

Ce même jour, Macklin publia son factum. Tout ce que put faire Garrick ce fut de distribuer un avis portant qu'un écrit publié dans la matinée, sur ce débat, n'avait d'autre but que de prévenir le public contre lui ; qu'en conséquence il priait les lecteurs de suspendre leur jugement un jour ou deux, jusqu'à ce qu'il eût le temps de rendre un compte fidèle de tout ce qui s'était passé. Cette mesure fut insuffisante pour prévenir la fureur du parti qui s'était formé. Gagné par l'influence du docteur Barrowby, homme d'esprit fort en vogue alors, ennemi déterminé de Garrick, un club qui s'assemblait à la taverne de Horn, dans Fleet-street, épousa la querelle de Macklin, et tous les membres qui le composaient se rendirent en

force au spectacle. Dès que Garrick parut pour jouer le rôle de *Bayes*, on ne lui laissa pas le temps de prononcer un seul mot : les cris « A bas! à bas! » retentirent de tous côtés; et la pièce tout entière, scène par scène, fut jouée en pantomime, Garrick ayant soin de se tenir au fond du théâtre, pour éviter la grêle d'œufs gâtés et de pommes pourries qu'on y faisait pleuvoir de toutes parts.

Macklin eut un triomphe complet, qui pourtant ne fut pas de longue durée, car Garrick se hâta de répondre à son factum. Il savait que ce pamphlet avait été fait, à la sollicitation du club dont nous avons déjà parlé, par Corbyn *Morris*, auteur d'un ingénieux essai sur l'esprit, la raillerie et le ridicule. Garrick engagea l'historien Guthrie à entrer en lice contre lui; celui-ci rédigea la réponse de Garrick avec grande hâte; elle fut répandue dans le public dès le surlendemain.

Deux jours après, on annonça de nouveau Garrick dans le rôle de *Bayes*; on savait qu'il existait un violent parti contre lui; mais il avait un ami zélé, un ardent protecteur, c'était M. Wyndham de Morfolk, homme instruit dont l'éducation avait été par-

faite; il était amateur de l'art gymnastique, alors très-cultivé; il s'assura de trente vigoureux athlètes, exercés dans ce genre d'escrime, et pria Fleetwood de les laisser entrer dans la salle avant que les portes en fussent ouvertes au public. Le directeur y consentit, et les trente boxeurs s'établirent au centre du parterre. A l'instant où l'on allait lever le rideau, un d'entre eux se leva et dit, à voix haute : « Messieurs, on dit qu'il se trouve ici
» quelques personnes qui sont venues dans
» l'intention de ne pas entendre la pièce;
» comme je suis venu pour l'entendre, et
» que j'ai payé pour cela, je prie ceux qui
» se proposent d'interrompre le spectacle,
» de vouloir bien se retirer. » Cette courte harangue fut suivie d'une scène tumultueuse; mais les boxeurs savaient distribuer leurs coups avec une vigueur irrésistible : ils tombèrent sur le parti de Macklin, et le chassèrent du parterre; ce fut l'affaire de quelques instants. L'ordre s'étant rétabli, Garrick parut en scène, salua l'auditoire d'un air respectueux, et joua son rôle sans être interrompu.

Il paraît que Macklin ne regarda pourtant pas sa cause comme perdue, car il revint à

la charge, et fit paraître, le 12 décembre, une réplique à la réponse de Garrick. Nous ignorons quel fut l'auteur de ce nouveau pamphlet, et si Corbyn *Morris* y eut quelque part; mais la presse, en cette occasion, n'accoucha que d'un enfant mort-né. C'est une longue invective en style déclamatoire, dénuée de preuves, et sans un seul raisonnement concluant. Le public reconnut que l'ingratitude de Macklin envers Fleetwood était la seule cause de son exclusion du théâtre. Il ne vit en cet acteur qu'un homme d'un caractère inflexible, qui, pour satisfaire sa vengeance particulière, voulait emmener Garrick en Irlande, au risque de causer la ruine de ceux de ses camarades qui se trouvaient sans emploi.

Telle fut la fin de cette querelle, et Garrick laissa Macklin jouir du petit avantage d'avoir eu le *dernier mot*.

CHAPITRE IV.

Garrick dans Macbeth. — Défense de cette tragédie. — Régulus. — Mahomet. — La Femme poussée à bout. — Le Roi John. — Tancrède et Sigismond. — Othello. — Garrick retourne à Dublin. — Début de Barry. — Garrick passe à Covent-Garden. — Miss in Her teens, comédie par Garrick. — Le Mari soupçonneux. — Anecdote.

En janvier suivant, Garrick résolut d'orner son front d'une branche de laurier détachée de la couronne immortelle de Shakespeare; et *Macbeth* devint l'objet de son ambition. Il savait que ce rôle différait entièrement de tous ceux qu'il avait joués; mais il sentait que la variété des situations, la succession rapide des événemens, les scènes de terreur, la transition soudaine d'une passion à l'autre, lui fourniraient l'occasion d'employer tous ses moyens. Les journaux annoncèrent son intention de remettre cette pièce au théâtre, telle que Shakespeare l'avait écrite. Depuis

long-temps, on la jouait avec les changemens de sir William Davenant, et la plupart des acteurs ne s'en doutaient même pas. Quin lui-même, qui s'était fait une grande réputation dans ce rôle, s'écria en lisant cette annonce : « Que veut-il donc dire? Est-ce que je ne » joue pas Macbeth comme Shakespeare l'a » écrit? » Tant les acteurs négligeaient alors la littérature ancienne !

Les journalistes commencèrent sur-le-champ une guerre par écrit, et Garrick prit l'alarme. Pour émousser le tranchant d'une critique prématurée et intempestive, il fit paraître un pamphlet anonyme écrit en style ironique, et paraissant dirigé contre lui-même ; il y mit pour épigraphe : « Macbeth a assassiné » Garrick. » Cette attaque fut continuée par une foule d'écrivailleurs qui n'avaient pas la patience d'attendre le jour où l'on pourrait juger avec équité. Garrick était irritable, mais opiniâtre et persévérant. Il se présenta dans l'arène, plein de confiance dans ses forces et bravant la malice de ses ennemis.

La tragédie de *Macbeth* est généralement regardée comme un ouvrage irrégulier : on peut cependant affirmer que c'est une des

meilleures pièces de Shakespeare. Les règles du drame, si l'on en excepte celles de l'unité de temps et de lieu, y sont suffisamment observées. L'action se compose d'une suite d'événemens tellement liés entre eux, qu'elle paraît n'avoir qu'un but, le crime de Macbeth et les conséquences qu'il entraîne et qui causent sa perte. Dans toute la pièce, les incidens naissent l'un de l'autre; et tout en paraissant retarder la marche de l'action, ils conduisent rapidement à la catastrophe. Les sorcières introduites dans Macbeth sont un incident que Corneille, Racine et Voltaire auraient cru sans doute au-dessous de la dignité de la tragédie; mais dans les mains de Shakespeare, il prend le caractère élevé d'une fiction imposante. Ces sorcières font une impression si profonde, que, depuis le commencement jusqu'à la fin, on les croit des agens surnaturels. Le poëte qui puise sa fable dans un siècle éloigné doit se conformer aux mœurs, aux opinions, aux préjugés qui régnaient à cette époque. C'est ce qu'a fait notre grand poëte, qui place sa scène dans un temps d'ignorance et de barbarie. Il nous a tracé le tableau fidèle de l'esprit du siècle

qu'il met sous nos yeux, et cet esprit vivait encore au siècle de Shakespeare. On ne peut donc lui reprocher ses sorcières : ce ne sont pas des êtres imaginaires; elles existaient dans le monde. Aucun poëte français (1) n'aurait osé hasarder un tel phénomène; cette hardiesse était réservée pour un plus grand génie. Je le répète, les discours et les *incantations* de ces sorcières ont une solennité qui fait naître dans tous les esprits l'idée d'agens surnaturels pour qui le livre des destinées est ouvert. La première prédiction qu'elles font à Macbeth ne tarde pas à se vérifier, et cette étincelle allume en lui la flamme de l'ambition, quoiqu'il frémisse à la seule pensée de commettre un meurtre. Il est ambitieux, mais irrésolu. On trouve dans un de ses monologues une vérité morale que Juvénal a exprimée avec son énergie ordinaire :

« Scelus intrà se tacitum qui cogitat ullum,
» Facti crimen habet. »

(1) Ainsi le génie de Corneille ne suffisait pas pour imaginer ces trois sorcières! Cette assertion est ridicule. Des critiques anglais, plus éclairés que M. Murphy, se donnent

L'esprit qui hésite et qui délibère se familiarise par degrés avec l'horreur du crime, et finit par l'envisager sans effort.

Shakespeare a développé cette idée dans son drame, et l'on peut dire que Garrick, son digne interprète, s'est montré l'égal de son maître. Chaque sentiment qu'il devait exprimer naissait dans son ame, et se peignait sur ses traits. *Macbeth* termine son monologue par la résolution irrévocable, à ce qu'il croit, de ne pas commettre le crime; il dit à sa femme qu'il ne veut pas aller plus loin; mais elle emploie toute son influence pour en obtenir ce forfait. Il exprime d'un ton faible le seul motif qui l'arrête encore, la crainte d'échouer dans cette entreprise: cette crainte est écartée par la scélératesse d'une femme ambitieuse; Macbeth se décide à l'assassinat.

Mais le génie de Shakespeare n'est pas encore épuisé. Il lui restait à nous peindre la situation d'une ame qui médite et va com-

autant de peine pour excuser cette fiction bizarre que lui pour nous la faire admirer. (*Note des éditeurs.*)

mettre un grand crime. Sa conscience l'accablant déjà, Macbeth s'écrie :

« N'est-ce pas un poignard que je vois devant moi ? »

La pause que faisait Garrick en ce moment, son attitude, son air d'effroi, tandis que toute son ame passait dans ses traits, frappaient les spectateurs d'étonnement et de terreur. Enfin *Macbeth* reconnaît que ce qu'il a cru voir n'est que l'effet d'une imagination en désordre; il se dit à lui-méme :

« Il faut que, malgré moi, cette image effrayante
» Sans cesse à mon esprit, à mes yeux soit présente ! »

Si quelque chose peut détourner le cœur de l'homme de concevoir le projet d'un crime, c'est la peinture des tourmens que Macbeth endure en s'éloignant du sentier de la vertu. Excité par sa femme, il persiste dans son dessein criminel, et commet le meurtre. Garrick en rentrant sur la scène, tenant en main le poignard ensanglanté, semblait un homme hors de lui, qui a perdu l'usage de ses sens; on voyait sa pâleur augmenter de moment en moment, et tout son

extérieur faisait frissonner. Enfin déchiré par les remords, il s'écriait avec l'accent du désespoir :

« L'Océan pourra-t-il laver ma main sanglante ?
» Elle teindra plutôt tout le vaste Océan ! »

Après le meurtre de son souverain, *Macbeth* est tellement affamé de sang, qu'il paie des scélérats pour assassiner *Banquo;* mais, telle est la force vengeresse de la conscience, que, dans la scène du festin, il voit le spectre de *Banquo*, et s'élance de son siége, plein de surprise et d'horreur. On pourrait croire que le poëte n'a plus un trait à ajouter pour achever son tableau moral; mais *lady Macbeth* a triomphé jusque-là. Shakespeare veut montrer aussi les effets que produit sur elle une conscience agitée. Il représente son héroïne criminelle, parcourant le théâtre quoique endormie. Voltaire pouvait critiquer cette hardiesse comme blessant la dignité de la tragédie. S'il avait eu le courage de hasarder sur le théâtre une pareille situation, il aurait mis dans la bouche du personnage en scène soixante vers, remplis de toutes les grâces

étudiées d'une versification harmonieuse (1). Notre grand poëte peint d'après nature, et ce n'est que par quelques phrases interrompues que *lady Macbeth* découvre le remords qui la tourmente.

Il fallait un Garrick pour faire sentir toutes les beautés du discours adressé par Macbeth au médecin :

<pre>
Sauve-moi : je t'implore et t'appelle à mon aide !
Pour un cœur déchiré n'est-il plus de remède ?
Contre le trouble affreux et les maux que je sens,
Les secours de ton art seraient-ils impuissans ?
Arrache de mon sein le poison qui me tue !
</pre>

Macbeth apprend bientôt la mort de la reine. De sombres réflexions sortent de sa conscience ; il montre sans cesse que son ame

(1) Il est probable que M. Murphy n'avait pas lu les tragédies de Voltaire. Il aurait vu que ce grand poëte, loin de délayer une situation théâtrale dans une *versification harmonieuse*, produit presque toujours son effet par deux ou trois vers, quelquefois même par un seul :

<pre>
J'allais venger mon fils....
 Vous alliez l'immoler.
</pre>

(*Note des éditeurs.*)

est à la torture; mais on n'aperçoit aucun symptôme de repentir. Son courage naturel le soutient, jusqu'à ce qu'enfin il ait lieu de maudire le démon qui l'a trompé par un oracle ambigu : il se détermine à mourir les armes à la main, combat avec la fureur du désespoir et périt victime de ses attentats.

Macbeth offre la plus grande leçon de morale qui ait jamais été présentée sur le théâtre. Le pouvoir de la conscience s'y déploie de la manière la plus frappante. On y reconnaît la fatalité qui poursuit une ambition démesurée, et combien il est insensé de croire les prédictions de vils imposteurs qui prétendent avoir des connaissances surnaturelles. Les théâtres de la Grèce, de Rome et de la France n'ont rien qu'on puisse comparer à Macbeth; et Garrick, pour nous servir d'une phrase de Cibber, s'y surpassa lui même, comme il avait surpassé, dans ses autres rôles, tout ceux qui l'avaient précédé.

Avant la fin de janvier, on donna la première représentation de *Régulus,* tragédie de M. Havard (1), homme estimable et généra-

(1) Successivement acteur aux trois théâtres de Lon-

lement respecté. Le sujet de cette pièce est connu de quiconque a la moindre teinture de l'histoire romaine. Elle réussit, mais elle n'eut pourtant que douze représentations; ce qu'on regretta d'autant plus, que Garrick offrait une image fidèle et classique de cet illustre Romain, tel qu'Horace le décrit : *écartant les amis qui voulaient le retenir à Rome, quoiqu'il sût quels tourmens un ennemi barbare lui réservait; et partant avec la sérénité d'un homme qui va se délasser à la campagne, des fatigues du barreau* (1). Un de mes amis, excellent critique, me disait souvent que le

dres, et auteur de quatre pièces qui réussirent, mais dont le succès ne fut pas durable. Comme acteur et comme auteur, il ne s'éleva jamais au-dessus de la médiocrité : son jeu et ses ouvrages n'offraient ni défauts à critiquer, ni beautés à imiter. (*Note du traducteur.*)

(1) Atqui sciebat quæ sibi barbarus
 Tortor pararet; non aliter tamen
 Dimovit obstantes propinquos,
 Quam si clientum longa negotia
 Dijudicatâ lite relinqueret,
 Tendens venafranos in agros,
 Aut, etc. HORACE.
 (*Note des éditeurs.*)

jeu de Garrick dans ce rôle lui paraissait une excellente traduction de ce passage du poëte latin.

Une autre nouveauté fut donnée vers la fin de mars : *Mahomet*, tragédie, par le révérend James Miller (1); assez bonne traduction du Mahomet de Voltaire. Le sujet en est grand, important et plein d'intérêt. Cette pièce ne réussit pas en France dans l'origine; les bigots formèrent une cabale, et Voltaire, après la troisième représentation, fut obligé de la retirer. Il vécut pourtant assez pour voir la violence du zèle religieux se calmer, et les illusions de la bigoterie s'évanouir de-

(1) Cet auteur perdit la protection de son évêque pour avoir consacré ses talens au théâtre. Ayant ensuite donné une pièce, *le Café*, qui eut le malheur de déplaire aux étudians du temple, ceux-ci, pour se venger, résolurent de faire tomber toutes celles qu'il donnerait désormais, bonnes ou mauvaises, et ils exécutèrent ce projet à l'égard de deux comédies qu'il fit jouer ensuite. Il traduisit alors Mahomet; et comme on ignorait qu'il en fût l'auteur, il n'y eut point de cabale, et la pièce réussit. Mais le jour même où elle devait être représentée pour la première fois à son bénéfice, l'auteur mourut de mort subite. Cette tragédie est restée au théâtre; mais elle y paraît très-rarement. (*Note du traducteur.*)

vant la raison. Sa pièce fut remise au théâtre, et réussit complètement. Le Mahomet anglais dut une partie de son succès au talent que déploya Garrick dans le rôle de Zaphna (1). L'auteur étant mort le jour de la représentation à son profit, sa veuve en toucha le produit. Cette pièce fut bien accueillie sans avoir un succès brillant; mais elle fut remise au théâtre en 1765, et jouée plusieurs fois avec de grands applaudissemens.

Garrick était alors en possession des quatre plus grands rôles de la tragédie, car on doit considérer comme tels *Léar*, *Richard*, *Hamlet* et *Macbeth*. Mais pour varier les plaisirs du public, il faisait aussi de fréquentes excursions dans le domaine de la comédie. Ce fut ainsi qu'en 1744, il amusa ses spectateurs des brusqueries de *sir John Brute* (2). C'était un véritable protée, par la célérité avec laquelle il se montrait sous différentes formes. Aussitôt que Garrick paraissait, on reconnais-

(1) Le Séïde de la pièce anglaise.
(*Note du traducteur.*)

(2) Dans *la Femme poussée à bout*, par sir John Vanbrugh. (*Note du traducteur.*)

sait *sir John* dans ses traits, dans sa marche, dans son maintien. Sa voix, naturellement agréable, prenait un ton sec et dur. Comme il continua de jouer dans cette pièce jusqu'à sa retraite du théâtre, il peut encore exister des gens qui se rappellent la force comique qu'il déployait dans toutes les situations du rôle. Il serait inutile d'entrer, à cet égard, dans un plus long détail. Il suffira de dire que Colley Cibber fut le seul qui se trouva mécontent et qui le témoigna hautement.

Mais Cibber offrit bientôt à Garrick une belle occasion de se venger. On savait qu'il se préparait à faire jouer sa tragédie intitulée : *La Tyrannie papale sous le règne du roi Jean*. C'est de cette pièce que Pope dit dans sa Dunciade :

« Le roi John en silence
» Modestement expire. . . . »

Mais Pope n'existait plus, et Cibber eut la hardiesse de donner cette tragédie sur le théâtre de Covent-Garden. Garrick, toujours jaloux de l'honneur de Shakespeare, et n'étant peut-être pas fâché de trouver l'occasion de jouer un tour à son ennemi, fit mettre *le Roi*

John en répétition à Drury-lane. Cette pièce est une des plus irrégulières de Shakespeare. La scène se passe tantôt en Angleterre, tantôt en France, sans que le poëte se donne la peine de faire connaître bien clairement dans quel pays il transporte ses spectateurs; et cependant le génie de Shakespeare triompha de toute cette confusion, et Garrick obtint un triomphe de plus. Cibber joua dans sa pièce le légat du Pape, *Pandolphe;* mais il était alors fort avancé en âge. Sa voix, qui n'avait jamais convenu à la tragédie, avait beaucoup perdu; son articulation était faible: il ne lui restait que de la grâce dans les attitudes. La curiosité publique fut pourtant excitée, et la foule se porta à Covent-Garden, pour voir l'acteur vétéran; mais sa pièce ne lui fit aucun honneur; il eût montré plus de jugement en la gardant dans son porte-feuille (1).

Ce fut en février 1745 que parut *Tan-*

(1) Cibber, alors âgé de soixante-treize ans, avait perdu plusieurs dents. Sa pièce eut douze représentations; et d'après le jugement qu'en portent plusieurs critiques anglais, elle n'est pas aussi mauvaise que M. Murphy le donne à entendre. (*Note du traducteur.*)

crède et *Sigismonde*, la meilleure des tragédies de Thomson (1), supérieure même à son *Agamemnon*, malgré les éloges donnés à cette dernière pièce par le docteur Joseph Wharton. Dans le cabinet, *Tancrède et Sigismonde* est un ouvrage délicieux ; mais il faut convenir que Thomson ne connaissait pas l'effet théâtral. On ne trouve pas, dans ses pièces, de ces incidens qui semblent retarder la marche de l'action, et qui contribuent cependant à l'accélérer. C'est un reproche qu'on peut faire à celle dont nous parlons. Le dialogue est diffus, bien versifié, mais plus fleuri que naturel ; *Tancrède* et *Sigismonde* s'adressent des tirades de trente à quarante vers, ce qui ne convient nullement à l'ardeur d'une passion mutuelle. Et cependant tel était le charme du débit de Garrick et de mistriss Cibber, qu'on les écoutait avec enthousiasme.

Cette pièce fut bientôt suivie d'*Othello*, pièce que Garrick choisit pour la représentation qui eut lieu à son bénéfice, en mars 1745.

(1) L'auteur du poëme des Saisons.
(*Note du traducteur.*)

Il ne conserva pas long-temps ce rôle, qui ne lui convenait pas. Garrick produisait des effets prodigieux par le jeu de sa physionomie mobile; et dans *Othello* l'expression de son ame, qui se peignait ordinairement sur ses traits, se trouvait perdue sous la couleur noire qui les déguisait.

Garrick passa la saison théâtrale suivante à Dublin; il s'y rendit sur l'invitation de M. Sheridan, père de l'homme célèbre qui porte ce nom, et partagea les fonctions de directeur avec lui. Ils vécurent dans la meilleure intelligence, paraissant alternativement dans leurs principaux rôles, et jouant ensemble dans les pièces qui en offraient un pour chacun d'eux. Ce fut à cette époque et sur le théâtre de Dublin, que parut pour la première fois un véritable phénomène, le célèbre *Barry*, qui ne tarda pas à briller sur le théâtre de Londres, et qui fit les délices de la capitale. Il débuta par le rôle d'*Othello*, et y reçut des applaudissemens universels. Garrick fut au premier rang de ses admirateurs, et quand il revint à Londres en 1746, il fit en toute occasion l'éloge des talens de ce nouvel acteur.

CHAPITRE IV.

Rich, directeur de Covent-Garden, voyait que Garrick était un acteur extraordinaire. Il désirait renforcer sa compagnie pour la saison théâtrale suivante : en conséquence, il fit des ouvertures à l'homme qu'il avait dédaigné. Il lui offrit des conditions avantageuses; et pour le déterminer plus aisément à les accepter, il lui proposa d'ouvrir son spectacle, qui était alors fermé, et d'y donner six représentations dont ils partageraient le bénéfice. Garrick y consentit, et joua ses principaux rôles avec le plus grand succès.

Cependant Lacy, successeur de Fleetwood dans la direction de Drury-lane, remuait ciel et terre pour engager l'acteur qui en avait déjà fait le principal ornement. Mais il s'y prit trop tard; Rich avait déjà réussi dans ses projets, et s'était assuré d'une réunion de talens, telle qu'on n'en avait pas encore vu, puisqu'on y trouvait Garrick, Quin, Woodward, Ryan, mistriss Cibber, mistriss Pritchard, et plusieurs autres acteurs inférieurs aux premiers, mais qui n'étaient pas sans talent. Lacy prit l'alarme; et voulant aussi recruter sa troupe, il courut à Dublin, et réussit à conquérir Barry que le public idolâtrait; mais

ce renfort ne fut pas suffisant pour le mettre en état de lutter avec avantage contre les forces combinées de Covent-Garden. Quin et Garrick s'entendaient, et jouaient tour à tour les mêmes rôles; mais on convint généralement que Quin n'avait pas ajouté à sa réputation, en paraissant dans ceux de *Richard*, de *Lear* et de *Macbeth*. Ils jouèrent souvent dans la même pièce; et dans la première partie d'*Henri IV*, Garrick joua *Hotspur*, afin que Quin brillât dans le rôle de *sir John Falstaff*. *La Belle Pénitente* (1) était leur triomphe. Quin jouait le rôle d'*Horatio* avec cette dignité que son débit donnait aux pensées morales; Garrick, dans celui de *Lothario*, représentait au mieux un jeune homme

(1) Par Rowe, l'un des meilleurs auteurs dramatiques anglais. *Lothario*, espèce de Lovelace, est tué au quatrième acte, et son corps reste exposé sur la scène pendant le cinquième. C'est ordinairement un valet de théâtre qui joue ce rôle de cadavre. En 1699, celui qui en était chargé s'entendant appeler par un acteur qui ignorait son occupation momentanée, s'écria : « Me voici! » se releva avec précipitation couvert de son linceul, et courut si étourdiment pour voir ce qu'on lui voulait, qu'il renversa l'actrice qui jouait le rôle de *Caliste*. (*Note du traducteur.*)

à la mode, toujours occupé de quelque intrigue, et animé de cet esprit qu'on appelle, dans le langage du monde, un sentiment d'honneur. Personne ne pouvait mieux dire :

« De l'amour, de la guerre, occupé tour à tour,
» Je sais sous leurs drapeaux combattre nuit et jour. »

Le public accourait en foule pour voir de tels rivaux se disputer la palme; aussi *la Belle Pénitente* était-elle affichée tous les samedis, pour offrir à la curiosité publique un attrait capable de balancer celui qui amenait à l'opéra les mêmes jours.

Garrick avait déjà donné des preuves de talent comme auteur dramatique, dans *le Valet menteur* et *le Léthé*. Au commencement de janvier 1747, il donna une troisième comédie intitulée *Miss in her teens* (1), pièce

(1) Littéralement *la Demoiselle dans treize à dix-neuf ans*, parce que tous les noms de nombre de treize à dix-neuf finissent en anglais par la syllabe *teen*. On dit donc qu'une fille est dans ses *teens*, quand elle a passé douze ans, et qu'elle n'en a pas encore vingt. L'idée de cette pièce est prise dans la *Parisienne* de Dancourt. A la quinzième représentation de cette pièce, Garrick fut surpris de voir annoncer sur l'affiche une représentation à son

qui eut le plus grand succès, et qui mériterait aujourd'hui plus d'attention qu'elle n'en obtient de la part de ceux qui s'occupent des plaisirs du public. Le critique le plus sévère conviendra que la fable en est bien imaginée; les incidens en sont bien liés et naissent l'un de l'autre; ils excitent quelque surprise, mais ils ne blessent jamais la vraisemblance. *Le capitaine Flash*, et *Fribble*, ne sont pas des êtres créés par l'imagination du poëte; leur caractère est tracé d'après nature. Les cafés étaient alors infestés d'une foule de jeunes officiers qui y entraient d'un air fier et martial, portant sur la tête un grand chapeau, et à leur côté une longue épée qu'ils étaient toujours prêts à tirer, sans la moindre provocation. Pour contraster avec cette race de fier-à-bras, on voyait de jeunes merveilleux, se dépouillant de leur sexe, faire parade en toute occasion d'une délicatesse plus raffinée

bénéfice, à laquelle il n'avait pas droit. C'était une galanterie du directeur, qui lui dit que le succès de cette pièce avait été si utile au théâtre, qu'il avait cru devoir adopter cette manière de lui en témoigner sa gratitude et sa satisfaction. (*Note du traducteur.*)

que la petite maîtresse la plus susceptible. Ridiculiser les uns et les autres, était le but de cette pièce, et c'est à quoi réussirent Woodward dans le rôle de *Flash*, et Garrick dans celui de *Fribble*. Le fier Rodomond craignit désormais d'être appelé *le capitaine Flash*; le fat se fût évanoui au seul nom de *Fribble*; ils disparurent de la société dès qu'on eut commencé à rire à leurs dépens.

A cette pièce succéda *le Mari soupçonneux*, comédie du docteur Hoadley (1). C'était la première bonne comédie qu'on eût vue depuis *le Mari poussé à bout* (2), qui fut joué en

―――――――――

(1) Docteur en médecine, auteur de deux comédies, *les Bavardes*, imitées de *l'École des Femmes*, et qui n'eurent aucun succès, et *le Mari soupçonneux* qui en obtint beaucoup. George II ayant assisté à une représentation de cette pièce, en fut si satisfait, qu'il envoya cent livres sterlings à l'auteur. C'est sans contredit une bonne pièce ; mais elle ne mérite pas d'être élevée au rang où la place M. Murphy.
(*Note du traducteur.*)

(2) Comédie commencée et laissée imparfaite par sir John Vanbrugh, et qui fut achevée par Colley Cibber. Quelques ennemis de ce dernier s'étant imaginés, on ne sait trop par quel motif, qu'il était l'auteur de certaines scènes, les sifflèrent impitoyablement, tandis qu'ils couvrirent d'applaudissemens celles qu'ils attribuaient à Van-

1727. Elle fut suivie d'une pareille éclipse de génie qui ne se termina que par l'apparition de *l'École de la médisance* de M. Shéridan, en mai 1777. *Le Mari soupçonneux* eut un grand succès, mais les petits esprits lui déclarèrent une guerre d'escarmouches qui produisit force épigrammes, et qui finit lorsqu'un critique d'un ordre supérieur, le célèbre Samuel Foote, eut pris la plume en sa faveur. Le rôle de *Clarinde* fut joué par mistriss Pritchard avec l'esprit, la grâce et l'élégance qui la distinguaient dans tous les rôles de ce genre ; dans celui de *Ranger*, Garrick fit voir le jeune libertin le plus gai, le plus vif et le plus étourdi qui eût jamais paru sur le théâtre.

Covent-Garden fit sa clôture à l'époque ordinaire, après avoir obtenu le succès le plus brillant. Quin et Garrick avaient vécu en parfaite harmonie : celui-ci reconnaissait

brugh. Cibber fit imprimer le manuscrit dans l'état où cet auteur l'avait laissé, et l'on reconnut que les siffleurs avaient fait tout le contraire de ce qu'ils avaient voulu faire. Les scènes sifflées étaient de Vanbrugh, et les scènes applaudies appartenaient à Cibber.

(*Note du traducteur.*)

le talent de son rival dans les rôles qui lui convenaient; il parla toujours de la manière dont il jouait celui de *Falstaff*, comme étant la perfection même (1); il admirait la gaieté de Quin, il aimait à répéter ses plaisanteries, quoiqu'elles tinssent souvent du sarcasme. Il amusa plus d'une fois la société dans laquelle il se trouvait, en racontant avec vivacité l'anecdote suivante : Quin avait engagé à souper Garrick et quelques amis à la taverne de la *Couronne et l'Ancre*. Lorsque la compagnie se retira, Quin ayant à parler à Garrick de quelque affaire, le retint environ une demi-heure; quand ils furent prêts à partir, il tombait une pluie si forte, qu'il était impossible de songer à sortir à pied. Il n'y avait pas un fiacre sur la place; ils demandèrent qu'on fît venir deux chaises à porteurs. Le garçon vint leur annoncer, quelques instans après, qu'on ne pouvait en trouver qu'une :
« Eh bien ! partez le premier, dit Garrick
» à Quin; j'attendrai que la chaise revienne

(1) On prétend que Garrick louait avec excès Quin dans le rôle de *Falstaff*, pour avoir le droit de le trouver médiocre dans tous les autres. (*Note des éditeurs.*)

» me prendre. — Pourquoi faire des cé-
» rémonies? répondit Quin, nous pouvons
» partir ensemble. — Ensemble ! répéta
» Garrick, c'est la chose impossible ! —
» Impossible ! reprit Quin, rien n'est plus fa-
» cile : je me mettrai dans la chaise, et vous
» vous placerez dans la lanterne. »

CHAPITRE V.

Garrick devient directeur du théâtre de Drury-lane. — Barry y débute dans Venise sauvée. — L'Enfant trouvé. — Roméo et Juliette. — Beaucoup de bruit pour rien. — Irène. — Mérope.

Les deux spectacles ayant fait leur clôture en juin 1747, Rich désirait beaucoup que Garrick renouvelât son engagement pour l'année suivante, mais un changement qui survint dans le monde théâtral mit obstacle à l'exécution de ce projet. Green et Amber, banquiers dans le Strand, qui avaient acheté de Fleetwood le privilége de Drury-lane, furent réduits à la nécessité de suspendre leurs paiemens. Ce privilége, d'après un usage établi, était alors une concession que faisait la couronne pour vingt-un ans, et celui de Fleetwood n'en avait plus que trois à courir. Lacy, qui avait la direction de ce spectacle, jugea l'occasion favorable, et

obtint du duc de Grafton, lord chambellan, la promesse que, s'il achetait le privilége, on lui en accorderait le renouvellement en temps convenable. M. Pelham y ajouta une condition, c'était que Lacy verserait à la trésorerie une somme assez peu considérable, due par Green et Amber. Ces préliminaires arrêtés, Lacy proposa à Garrick de s'associer avec lui pour moitié dans cette entreprise, et de partager le sceptre directorial. L'appât était séduisant, et Garrick mordit à l'hameçon : l'idée d'être directeur, et d'avoir entre ses mains la conduite d'un établissement théâtral, embrasa son imagination, et ne lui permit pas d'hésiter. Ses amis l'encouragèrent dans ce projet, et, avec leur secours, il avança la somme de huit mille livres sterling, et monta sur le trône dramatique.

Les deux directeurs firent l'ouverture de leur spectacle, le 20 septembre 1747, avec une société d'acteurs parfaitement choisie. Mistriss Cibber, mistriss Pritchard, Woodward, Havard, et plusieurs autres dont les talens pouvaient être utiles, suivirent les bannières de Garrick, et s'engagèrent à Drury-lane. Barry avait déjà signé un en-

CHAPITRE V.

gagement avec Lacy, et continua de rester à ce théâtre. Garrick se présenta pour la première fois au public, comme directeur, en prononçant un prologue écrit, pour cette occasion, par son ami Samuel Johnson, d'un style qui, si l'on en excepte celui de Pope dans le prologue de *Caton*, est supérieur à tout ce qui a été écrit en ce genre dans la langue anglaise. Les sentimens exprimés dans ce prologue étaient ceux que Garrick nourrissait dans son cœur : son désir le plus ardent était de rendre tout son lustre à la poésie dramatique. Il regardait la tragédie comme l'école de la vertu, représentant les passions et les souffrances de la nature humaine pour l'instruction du genre humain : il voyait dans la vraie comédie le miroir de la vie, qui mettait sous les yeux les folies et les faiblesses du cœur et de l'esprit, tant pour amuser les hommes que pour réformer les mœurs du siècle. C'était en cultivant ces deux branches qu'il espérait bannir du théâtre la pantomime, la danse de corde et les muses de Smithfield.

Au lieu de ces monstres, il offrit au public, au commencement de janvier 1748, la tragé-

die de *Venise sauvée* par Otway (1). Il avait étudié le rôle de *Jaffier* l'année précédente, dans le dessein de le jouer, avec l'avantage d'être secondé par Quin dans celui de *Pierre:* mais une fièvre, qui dura trois ou quatre semaines, l'obligea d'ajourner ce projet. Il confia alors son dernier rôle à Barry, et ce fut secondé par lui qu'il présenta *Jaffier* au public. Les critiques ont blâmé le titre de *Venise sauvée,* parce qu'il annonce la catastrophe, au lieu de laisser les spectateurs dans l'incertitude. C'est sans doute une erreur *in limine;* mais ensuite, on trouve une faute encore grande dans les basses bouffonneries d'*Antonio* avec *Aquilina.* Cette scène, quand même elle serait écrite avec une véritable verve comique, n'en serait pas moins déplacée; car elle ne tient pas au sujet et est purement épisodique. On la supprime avec raison à la représentation; et la pièce, telle qu'on la joue, est peut-être la meilleure qui ait paru

(1) Pièce puisée dans l'Histoire de la Conspiration de Venise, par l'abbé de Saint-Réal. Le discours adressé par Renault aux conspirateurs en est traduit presque mot pour mot. (*Note du traducteur.*)

depuis Shakespeare. Le rôle de *Jaffier*, homme doué des meilleures dispositions, mais d'un caractère faible, partagé entre l'amour et l'amitié, passionné pour *Belvidéra* et sincèrement attaché au vertueux Pierre, cédant tantôt à sa passion, tantôt à l'exemple des vertus de son ami, sans jamais rester attaché ni au mal, ni au bien ; ce rôle, disons-nous, avait besoin de tous les moyens de Garrick ; il les y développa : son génie le remplit de toutes les passions qu'Otway a peintes avec tant d'énergie. Barry ne brilla point dans le rôle de *Pierre ;* sa voix était trop douce et trop moelleuse pour exprimer les sentimens d'un personnage austère. Il se sentait plus appelé à celui de *Jaffier*. Aussi, pendant toute la pièce, avait-il toujours les yeux fixés sur Garrick, résolu de profiter des idées qu'il pourrait glaner sur les pas d'un si grand maitre, pour entrer quelque jour en lice avec lui. Il le fit par la suite, sur le théâtre de Covent-Garden ; on reconnut un rival digne de Garrick, et même, grâce à sa voix flatteuse et flexible, on trouva qu'il le surpassait quelquefois.

Cette pièce fut suivie de *l'Enfant trouvé*, comédie d'Édouard Moore (1), l'élégant auteur des *Fables à l'usage des dames*. Cette pièce eut du succès; elle en aurait probablement eu davantage, si on ne lui eût trouvé trop de ressemblance avec une comédie de sir Richard Steele (2).

Garrick avait préparé, pour la saison suivante, la remise au théâtre de deux pièces de Shakespeare. L'une était *Romeo et Juliette*,

(1) Auteur de plusieurs ouvrages dramatiques, et notamment du *Joueur*, connu en France sous le nom de *Beverley*. (*Note du traducteur.*)

(2) Auteur de six comédies, mais principalement connu comme ayant été l'un des collaborateurs d'Addisson dans *le Spectateur*. Il fut toute sa vie aux expédiens pour l'argent, et l'on cite à ce sujet une anecdote qui pourrait servir d'incident dans une comédie. Un jour que ses meubles avaient été saisis, et que des gardiens étaient établis chez lui pour leur conservation, il attendait nombreuse compagnie dans la soirée; ne voulant ni la contremander, ni lui montrer des figures toujours fâcheuses à voir, il parvint à déterminer les suppots de la justice à mettre sa livrée et à passer pour ses domestiques. Tout alla bien d'abord; mais ayant parlé à l'un d'eux d'un ton trop impérieux, l'orgueil du serviteur de Thémis se révolta; et jetant le masque qui le déguisait, il se montra dans toute sa difformité naturelle. (*Note du traducteur.*)

CHAPITRE V. 75

tragédie, qui avait été défigurée par tant de changemens, qu'elle se trouvait bannie du théâtre. Garrick vit qu'on pouvait en rendre la catastrophe plus touchante qu'elle ne l'était dans la pièce originale dont l'idée avait été prise dans une Nouvelle de *Bandello*. Il en existait deux traductions anglaises, du temps de Shakespeare; mais elles différaient essentiellement l'une de l'autre. L'une représentait Roméo ouvrant le tombeau où il croyait que Juliette reposait dans les bras de la mort, et avalant une dose d'un poison si expéditif, qu'il expirait à l'instant même. Juliette alors sortant de sa léthargie, et privée de son amant, se donnait le coup mortel. La seconde traduction ajoutait d'autres circonstances à ce récit. Juliette reprend ses sens à l'instant où Roméo vient de s'empoisonner; l'amant, dans sa surprise, oublie ce qu'il a fait, et tous deux ne songent qu'à se livrer au plaisir de se retrouver. Cependant le poison produit son effet, et ce bonheur d'un moment devient une scène d'horreur et d'angoisses. Roméo expire aux pieds de sa maîtresse, et Juliette, au désespoir, se poignarde et meurt sur le corps de son amant. Il y a tout lieu de croire

que Shakespeare n'a jamais connu cette dernière traduction ; sans quoi son génie extraordinaire aurait su tirer grand parti de cette situation. Otway en profita, mais d'une manière fort singulière ; car ayant tracé le plan d'une tragédie sur les dissensions civiles de Rome, il transplanta dans son *Caïus Marius* les principales scènes de *Romeo et Juliette*. Garrick arrangea ce dénoûment avec un talent infiniment supérieur. Il met en jeu toutes les passions, nous transporte de surprise et de joie, et, par un changement rapide, nous accable tout-à-coup de douleur et de désespoir. Chaque mot va droit au cœur; et cette catastrophe, adoptée désormais au théâtre, est peut-être ce qu'il y a de plus touchant dans les annales dramatiques.

Cette pièce étant prête, Garrick se conduisit à l'égard de Barry de la manière la plus parfaite. Il savait que cet acteur était, dans les rôles d'amoureux, le favori du public; et, pour lui donner l'occasion de développer ses talens, il lui laissa le rôle de *Romeo,* en lui donnant mistriss Cibber pour le seconder dans celui de *Juliette*. Il assista à toutes les répétitions, fit part de toutes ses idées aux

deux acteurs, et la pièce eut un succès prodigieux.

La seconde pièce de Shakespeare, qu'il remit au théâtre en même temps, était une comédie, *Beaucoup de bruit pour rien*. Elle réussit complètement : mistriss Pritchard, dans le rôle de *Béatrice*, était la digne rivale de Garrick dans celui de *Benedict*. On n'a jamais décidé lequel méritait le plus d'applaudissemens : ils semblaient se les partager également à chaque représentation. Cette pièce attira la foule tant que l'excellente actrice conserva son rôle; mais enfin elle le céda à sa fille, et l'ouvrage sembla perdre la moitié de son mérite.

Le mois de février 1749 vit paraître *Irène*, tragédie du docteur Johnson (1), qu'il avait apportée toute faite à Londres, quand il y vint avec Garrick pour tenter la fortune. Mais il ne put parvenir à la faire représenter avant

(1) C'est le seul ouvrage dramatique du docteur Johnson : il n'eut pas plus de succès que le *Caton* d'Addisson. Il est bon de remarquer que, de même qu'Addisson, Johnson avait scrupuleusement observé la règle des trois unités, ennemie mortelle du théâtre anglais.

(*Note du traducteur.*)

que son ami fût investi de l'autorité du sceptre directorial. Alors, toutes les difficultés s'évanouirent. Le sujet est tiré de l'histoire des Turcs. Les courtisans du sultan Mahomet lui reprochant de consacrer tout son temps à la belle Irène, et de négliger les affaires publiques, ce prince offensé, mais voulant regagner la bonne opinion de ses sujets, convoque une assemblée des grands de l'empire, et faisant appeler Irène, lui tranche la tête de sa propre main. Johnson changea quelque chose à l'histoire. Il ne manquait pas d'imagination ; mais sa pièce marche d'un pas calme et philosophique, sans un seul incident pour exciter les passions. Le dialogue est riche d'harmonie et d'expression ; mais de beaux vers ne suffisent pas pour faire une bonne tragédie. *Irène* fut donc reçue froidement, et les talens réunis de Garrick et de Barry, de mistriss Cibber et de mistriss Pritchard ne purent la faire vivre plus de neuf jours.

Irène fut remplacée à Drury-lane par *Mérope*, tragédie d'Aaron Hill, auteur de beaucoup d'ouvrages en prose et en vers, et notamment des traductions de Zaïre et d'Al-

zire (1). La première de ces deux pièces parut en 1736 sur le théâtre ; elle eut l'honneur d'être choisie pour le début de la célèbre mistriss Cibber qui réunit tous les suffrages comme l'actrice douée de la voix la plus mélodieuse et la plus touchante qu'on eût jamais entendue. La *Mérope* de Voltaire a toujours été justement admirée ; la *Mérope* anglaise n'a pas les mêmes droits aux applaudissemens. Aaron Hill, dans sa préface, dit avec

(1) Le docteur Aaron Hill se chargea d'abord de la direction de deux spectacles. Il abandonna l'un et l'autre à la suite de quelques différens avec le lord chambellan. Il traduisit Zaïre de Voltaire, et la fit d'abord représenter sur un petit théâtre bourgeois, au profit d'un ancien acteur (M. *Boud*) que des malheurs avaient réduit à la dernière détresse, et qui mourut à la troisième représentation au moment où Lusignan, dont il remplissait le rôle, reconnaît ses enfans.

Lorsqu'en 1736 Zaïre fut jouée sur le théâtre de Drury-lane, Aaron Hill instruisit mistriss Cibber, et la forma pour ce rôle auquel elle a dû sa réputation.

A cette époque, il fit paraître une feuille périodique intitulée *Prompter* (le Souffleur) ; il y donnait de bonnes leçons aux acteurs, et les censurait sans ménagement.

Il proposa l'établissement d'une école dramatique ; mais le gouvernement ne favorisa point son projet.

(*Note des éditeurs.*)

le ton de suffisance qui lui est ordinaire, « qu'il a retouché, pour que M. Voltaire pût » en profiter, quelques-uns des caractères de » sa Mérope si vantée. » On croit d'abord voir un esprit d'émulation ; on s'attend à trouver des changemens heureux et considérables : rien de tout cela ; le traducteur suit timidement son auteur, scène par scène, et ne diffère de l'original que par un style recherché, des expressions forcées, une versification pénible et sans harmonie. Malgré tous ces défauts, *Mérope* obtint les plus vifs applaudissemens ; mistriss Pritchard, dans le rôle de la mère, et Garrick dans celui du fils, inspirèrent la terreur et la pitié, et tirèrent des larmes des yeux de tous les spectateurs.

CHAPITRE VI.

Mariage de Garrick. — Édouard le Prince noir. — Le Père romain. — Comparaison de cette pièce avec les Horaces de Corneille. — Désertion d'une partie des acteurs de Drury-lane qui passent à Covent-Garden. — Vingt représentations successives de Romeo et Juliette sur chacun de ces deux théâtres. — Garrick en donne une vingt-unième. — Épigramme. — Gil-Blas. — Alfred. — Chacun dans son humeur.

Au mois de juillet 1749, Garrick épousa la belle Violetti, née à Vienne, mais à qui il avait plu de se donner un nom étranger. Elle avait une taille élégante, et, comme danseuse, se faisait admirer par la grâce peu commune qu'elle développait dans tous ses mouvemens. Il est certain qu'avant ce mariage, Garrick avait été sur le point d'épouser mistriss Woffington ; il avait même été, à ce qu'elle nous a elle-même assuré plusieurs fois, jusqu'à essayer à son doigt la bague nuptiale. Mais M^{lle} Violetti était protégée par lord et lady

Burlington, et l'on crut généralement que cette dame lui avait donné en mariage une somme de six mille livres sterling.

Au commencement de la saison suivante, Garrick donna une nouvelle preuve d'estime à Barry : il avait déjà contribué fortement à la réputation de cet acteur, en le chargeant du rôle de *Romeo*; il fit un autre sacrifice, en renonçant en sa faveur à celui d'*Othello;* Garrick prouvait en cela toute la justice qu'il rendait aux talens de Barry dans le rôle du *More* de Venise. Pour donner un nouvel attrait à cette pièce, il se chargea lui-même du rôle subordonné d'*Iago*. Il eut soin cependant, tout en s'abaissant, de ne pas déchoir de la hauteur où il était parvenu : un acteur tel que lui pouvait prendre toutes les formes, quelque différentes qu'elles fussent ; et Garrick exprima d'une manière si parfaite les diverses nuances qui marquent la scélératesse de ce traitre, que les applaudissemens du public se partagèrent également entre eux.

On jouait *Beaucoup de bruit pour rien*, alternativement avec Othello, et les circonstances procurèrent une nouvelle vogue à cette

pièce. Les petits auteurs taillèrent leur plume à l'occasion du mariage de Garrick, et firent pleuvoir sur lui une grêle de quolibets, d'épigrammes, de satires. La pièce dont nous parlons arrêta ce torrent injurieux. Le rôle de *Benedict*, que remplissait Garrick, offrait un grand nombre de passages applicables à sa position personnelle, et notamment celui-ci : « Vous pouvez voir ici
» Benedict marié. — Il peut se faire qu'on
» me lance quelques brocards, quelques
» vieux restes d'esprit usé, parce que j'ai si
» long-temps plaisanté du mariage ; — Mais
» se pourrait-il que des quolibets, des lardons, des balles de papier empêchassent
» un homme de faire ce qui lui plaît ? non ;
» il faut que le monde soit peuplé. — Quand
» je disais que je mourrais garçon, je ne savais pas que je vivrais assez pour me marier. » A cette tirade, et à beaucoup d'autres, les spectateurs riaient à gorge déployée, couvraient l'acteur d'applaudissemens, et Garrick remporta la victoire la plus complète sur toutes les pasquinades du jour.

Vers le commencement de décembre 1749,

on prépara une nouvelle pièce intitulée *Édouard le Prince noir*, tragédie à la manière de Shakespeare, disait-on, par William Shirley (1). Mais la manière de Shakespeare n'est pas à la portée des écrivains ordinaires; elle a deux caractères distinctifs : le premier, c'est qu'il néglige toute régularité de dessin dans la construction de sa fable, et qu'il accumule les incidens et les personnages épisodiques, sans ordre, souvent sans liaison, et sans aucun égard pour l'unité d'action. Cette méthode, si c'en est une, peut aisément s'acquérir : mais quand un auteur en fait profession ouverte, on peut être sûr qu'il veut cacher, à l'abri d'un grand nom, son manque d'invention, et son incapacité de tracer un plan qui puisse entretenir l'attente des spectateurs, et qui conduise, sans invraisemblances, à un dénoûment pathétique. Le grand art de Shakespeare est d'introduire,

(1) Auteur d'une quinzaine de pièces de théâtre, toutes médiocres, et dont cinq ou six seulement ont reçu les honneurs de l'impression. Il était à Lisbonne lors du fameux tremblement de terre, et il pensa y perdre la vie.

(*Note du traducteur.*)

au milieu de la confusion la plus grande, des incidens qui réveillent l'attention, et qui remuent violemment toutes les passions ; et Shirley ne possédait pas cet art. La question, dans le premier acte, est de savoir si le prince de Galles livrera bataille à un ennemi supérieur en nombre, et cette question se discute encore dans le quatrième. Enfin la bataille de Poitiers arrive au cinquième, et se trouve mêlée avec la détresse de deux amans mourans qui n'inspirent aucun intérêt. Shirley écrivit sa tragédie à Lisbonne ; il paraît qu'il y était encore quand elle fut représentée : il n'eut donc pas l'occasion de consulter des amis éclairés , seule raison qu'on puisse alléguer pour excuser l'insipidité de cette composition. Le caractère le mieux tracé est celui de Ribemont, maréchal dans l'armée française, et ce rôle fut parfaitement joué par Barry ; mais celui du *Prince noir* était trop uniforme, trop froid, trop insignifiant pour un acteur comme Garrick.

En février suivant, Drury-lane s'enrichit du *Père romain*, tragédie de William Whitehead. Le sujet de cette pièce est bien connu; c'est le même que Corneille, le grand poëte

de la France, avait traité en 1635 (1). Mais de la manière dont le poëte français a conduit son plan, il n'y a plus d'unité d'action. On trouve dans sa pièce trois tragédies distinctes : 1° la victoire des Horaces sur les Curiaces ; 2° la mort de Camille ; 3° le jugement du jeune héros. Corneille s'est jugé lui-même. « Tout ce cinquième acte, dit-il, » est encore une des causes du peu de sa- » tisfaction que laisse cette tragédie ; il est » tout en plaidoyers, et ce n'est pas là la » place des harangues ou des longs discours. » Ils peuvent être supportés en un commen- » cement de pièce, où l'action n'est pas en- » core échauffée, mais le cinquième acte » doit plus agir que discourir. »

Telle était la candeur de Corneille. Menacé, par l'Académie, d'une critique semblable à celle qui avait été publiée sur le Cid, il se consola en disant : « Horace fut con- » damné par les Duumvirs, mais absous par » la voix du peuple. »

M. Whitehead eut assez de jugement pour

(1) Les Horaces de Corneille furent représentés en 1639 et non en 1635. (*Note des éditeurs.*)

supprimer tous les personnages inutiles. L'action de sa pièce roule entièrement sur le père romain. Le vieil Horace est principalement intéressé à chaque incident, et, par cette conduite judicieuse, il a donné à sa pièce un ensemble régulier et suivi. La mort d'Horatia (Camille) est amenée avec beaucoup d'art. Vers la fin du quatrième acte, elle éclate en malédictions contre son frère et contre le nom romain. Horace est prêt à la poignarder : mais on entraîne sa sœur, par ordre de son père, sans que rien puisse apaiser sa fureur. Son amie Valeria raconte dans le cinquième acte comment elle s'est attiré son malheur. Elle demande à voir son père et son frère, on l'amène sur le théâtre; il en résulte une scène pleine de pathétique. Le peuple accourt en foule et veut qu'il soit fait justice du meurtrier. Le Père romain prend la défense de son fils et lui sauve la vie. Au total, on doit reconnaître que ce que Corneille a divisé en trois actions distinctes, M. Whitehead l'a traité de manière à lui donner une apparence d'unité. Point de scènes épisodiques, point de personnages superflus, point d'ornemens

ambitieux, point de discours de parade (1).

Cette pièce réussit complètement à la représentation. Garrick, qui jouait avec un talent tout particulier les rôles de vieillard, fut couvert d'applaudissemens dans le rôle du *Père romain*, et Barry ne plut guère moins dans celui du jeune *Horace*, quoique ce rôle sortît un peu du cercle ordinaire de ses emplois, et ne fût pas propre au développement de tous ses moyens. De tels acteurs, joints au mérite de la pièce, attirèrent la foule pendant le reste de la saison. Il se forma, dans le cours

(1) On voit que M. Murphy semble donner à M. Whitehead une préférence bien prononcée sur Corneille. Mais il est à propos de dire ici que tous les critiques anglais ne partagent pas cette opinion. Les auteurs de la *Biographie dramatique*, entre autres, dont les jugemens sont en général impartiaux et judicieux, disent qu'il aurait mieux fait de suivre de plus près le plan du poëte français; de ne pas supprimer le rôle du jeune Curiace, qui offre un contraste si frappant et si heureux avec celui du jeune Horace, et de conserver une sœur des Curiaces mariée à Horace; ce qui, en resserrant le lien qui unit les deux familles, augmente l'intérêt de la situation. « Mais, ajoutent-ils, rester
» un peu au-dessous de Corneille ne peut être un sujet de
» reproche pour un auteur qui ne s'est pas élevé à la hau-
» teur de Shakespeare. » (*Note du traducteur.*)

CHAPITRE VI.

de l'été suivant, une forte coalition en faveur de Covent-Garden. Barry et mistriss Cibber désertèrent de Drury-lane, et passèrent dans le camp ennemi sous la bannière de Quin, qui ne doutait pas qu'avec de telles recrues il ne fût en état d'humilier l'orgueil des conquérans qu'il abandonnait. La célèbre mistriss Woffington les suivit. Les journaux passèrent en revue les forces des deux partis, et proclamèrent une guerre ouverte, en termes pompeux. Garrick vit une phalange formidable se déployer contre lui; mais il ne fut pas épouvanté. Il ouvrit son spectacle le 8 septembre, et, dans un prologue plein d'esprit et de gaieté, rendit compte au public de la défection qu'il avait éprouvée; « fallait-
» il s'en étonner, puisqu'on voyait des rois
» véritables rompre un traité de paix, quand
» leur intérêt l'exigeait ? Mais le courage ne
» lui manquait pas ; il lui restait de bons sol-
» dats, faisant, comme les Suisses, un métier
» de se battre ; car, vaincus ou victorieux, il
» fallait qu'ils fussent payés. Si *Lear* et *Ham-*
» *let* parlaient dans la solitude, il appellerait
» à son aide *Arlequin* et le décorateur, la
» vanité devant céder à la nécessité. »

Garrick prouva dans le cours de cette saison que ses mesures avaient été bien concertées. Il prévit que *Romeo* serait la grande batterie que l'ennemi ferait jouer contre lui. Il avait donné ses leçons à Barry et à mistriss Cibber dans cette pièce, et il ne doutait pas qu'ils n'employassent contre lui ses propres armes. Il résolut pourtant de leur disputer la victoire. Quoiqu'il eût donné ses idées à ses rivaux, un génie tel que le sien n'était pas épuisé. Il avait le talent particulier de trouver de nouvelles beautés dans des passages où l'esprit le plus pénétrant n'aurait pu les découvrir. Une chose certaine pourtant, c'était qu'il n'avait pas d'actrice capable d'entrer en lice contre mistriss Cibber. Pour remplir ce vide, aussi bien que les circonstances le lui permettaient, il eut soin de former une actrice qui, quoique bien jeune encore, promettait déjà beaucoup. C'était mistriss Bellamy qu'il avait tirée du théâtre de Dublin. Instruite par un si grand maître, elle se montra bientôt capable, sinon de remporter la palme, du moins de disputer le terrain. On joua *Romeo et Juliette*, à Covent-Garden, au commencement d'octobre ; Garrick donna

cette tragédie le même jour à Drury-lane, et, vingt jours de suite, sans interruption, les deux théâtres représentèrent la même pièce. Rich se lassa le premier de cette lutte; il annonça une autre tragédie, et Garrick, comme pour célébrer son triomphe, donna une vingt-unième représentation de *Roméo*. Le public seul souffrit un peu de la rivalité des deux théâtres; car pendant qu'elle dura, il perdit le plaisir de la variété. L'épigramme suivante parut dans tous les journaux :

« Quel spectacle aujourd'hui ? dit Ned avec humeur,
» En bâillant dans son lit, en étendant ses membres;
» Voyons la feuille.... Encor ce Roméo ! D'honneur,
» C'est se moquer de nous; au diable les deux Chambres! (1) »

Garrick eut pourtant lieu de se féliciter; car il avait réduit au silence la grande batterie de l'ennemi. Barry n'y perdit rien ; son

(1) J'ai été obligé d'employer le mot *chambre* pour ne pas perdre le jeu de mots assez médiocre qui termine cette épigramme. Pour le comprendre, il faut savoir que les salles de spectacles et les deux Chambres du Parlement se désignent en anglais par le même mot *house*, qui signifie maison. (*Note du traducteur.*)

jeu fut universellement admiré. Il déclamait certains passages avec une telle perfection, qu'il était impossible de le surpasser, peut-être même de l'égaler. Mais de son côté le génie fertile de Garrick fit sortir du rôle de Roméo de grands traits qu'on n'y avait pas encore aperçus. Au dénoûment, il excitait à tel point la terreur et la pitié, que l'opinion publique ne se prononça point, et laissa la palme de la victoire suspendue entre les deux rivaux (1).

Ce fut ainsi qu'échoua la ligue de Covent-Garden, et Garrick pendant ce temps avait préparé de nouveaux alimens à la curiosité publique. Avant la fin d'octobre, il remit au théâtre la tragédie de Congrève intitulée *la Mariée en deuil* (2), pièce intéressante, malgré quel-

(1) Une femme d'esprit dit en cette occasion : « Dans la
» scène du jardin, Garrick paraissait si animé, si plein de
» feu, que si j'avais été Juliette, j'aurais cru qu'il allait
» sauter dans ma chambre ; Barry avait un accent si ten-
» dre et si persuasif, qu'à la place de Juliette j'aurais
» sauté dans le jardin. » (*Note du traducteur.*)

(2) Congrève est un des meilleurs auteurs dramatiques anglais. Il donna sa première comédie, *le vieux Garçon*, à l'âge de dix-neuf ans : elle eut le plus grand succès. Il cessa de bonne heure de travailler pour le théâtre, parce qu'il obtint, par la protection du comte d'Halifax, diffé-

ques défauts, et dont le style est aussi naturel qu'attendrissant, si l'on en excepte quelques détails auxquels on peut reprocher un peu d'enflure.

Garrick avait coutume de dire qu'une bonne pièce était le *rosbif* de la vieille Angleterre, et que le chant et les décorations étaient le raifort râpé qu'on sème tout autour. Mais il avait résolu d'aiguiser l'appétit du public par cette garniture ; en conséquence, il composa avec Woodward une pantomime intitulée *la Reine Mab*. Elle fut don-

rentes places qui lui assuraient un revenu de douze cents livres sterlings. Plutus a toujours été l'ennemi des Muses jusque dans ses faveurs. F. Cibber, dans ses *Vies des Poëtes*, rapporte l'anecdote suivante. Le célèbre Voltaire, dit-il, lors du voyage qu'il fit en Angleterre, alla rendre visite à Congrève, et lui fit quelques complimens sur ses ouvrages. Congrève le remercia, mais ajouta qu'il se souciait peu d'être considéré comme auteur, et qu'il préférait qu'on vînt le voir comme particulier. Voltaire lui répondit que, s'il n'avait été que particulier, il était probable qu'il n'aurait jamais reçu sa visite.

(*Note du traducteur.*)

La réponse de Voltaire est excellente, et châtia justement la stupide vanité de l'ex-poëte comique anglais.

(*Note des éditeurs.*)

née aux fêtes de Noël, et la beauté des décorations, ainsi que le jeu de Woodward, excellent arlequin, en assurèrent le succès.

En février suivant, il donna la première représentation de *Gil-Blas*, comédie d'Édouard Moore, qui en avait pris le sujet dans l'épisode *d'Aurore* du célèbre roman de Le Sage. Avant la représentation de la pièce, on avait conçu de fortes préventions contre elle, et les critiques les moins passionnés regardaient cette entreprise comme téméraire. Le roman de Le Sage était dans toutes les mains, et ceux qui l'avaient lu s'étaient fait une idée du héros, suivant leur imagination; circonstance qui rendait plus difficile à Garrick de jouer le rôle à la satisfaction de gens qui venaient au théâtre dans l'attente d'y trouver un personnage tel qu'ils se l'étaient figuré. La scène se passe en Espagne, et l'on remarqua que plusieurs scènes étaient diamétralement contraires aux mœurs de ce pays (1). La pièce était pourtant conduite avec art; le dialogue en était naturel,

(1) Notamment l'introduction d'un seigneur espagnol dans un état d'ivresse complète. (*Note du traducteur.*)

le style élégant, et cependant tous les efforts de Garrick, de Woodward et de mistriss Pritchard, ne purent prolonger son existence plus de neuf jours.

Gil-Blas fit place à l'*Alfred* de David Mallet. L'auteur dit dans sa préface que, pour le rendre propre au théâtre, il a été obligé de *remodeler* entièrement le plan de cet ouvrage qu'il avait composé d'abord avec Thomson, et de montrer *Alfred* tel qu'il devait être. Il est vrai que son héros parle beaucoup, mais tout ce qu'il dit manque d'énergie; on y cherche en vain ce sublime de sentiment qui devait animer cet illustre monarque. M. Mallet ajoute qu'il n'a pu conserver que trois ou quatre tirades de Thomson, et partie d'une chanson. Il eût agi plus sagement, en conservant tout ce qui sortait du génie de son ami. La chanson dont il parle ici, est le célèbre chant, *Rule Britannia*; et les changemens qu'il y fit n'étaient pas heureux. Tout le talent que Garrick déploya dans le rôle d'*Alfred*, ne put faire prospérer cet ouvrage. Il avait compté sur de brillantes décorations, et même sur le secours de la musique vocale et instrumentale; mais il se

trompa, et Mallet n'ajouta pas une seule feuille de laurier à la couronne de Garrick (1).

Garrick avait tant de ressource en lui-même, que la chute d'une nouvelle pièce, ou le froid accueil qu'elle recevait ne nuisait jamais à ses intérêts. Il jouait alors ses meilleurs rôles dans la comédie et la tragédie, et il était toujours sûr d'avoir chambrée com-

(1) Mallet, Irlandais dont le véritable nom était Malloch ; il en avait changé sans qu'on sût pour quel motif. Mallet avait déjà donné deux tragédies reçues assez froidement. Il connaissait Garrick, et il s'y prit assez adroitement pour faire jouer son *Alfred*. La duchesse de Marlborough lui ayant laissé mille livres sterling, il avait entrepris d'écrire la vie du feu duc son mari ; il parla toujours de ce projet et ne s'en occupa jamais. Un jour qu'il était avec Garrick, il lui dit qu'il aurait soin de ménager, dans cet ouvrage, une niche pour y placer le *Roscius* du siècle. Une politesse en vaut une autre ; Garrick lui demanda s'il avait renoncé à écrire pour le théâtre ? A cette demande, le manuscrit d'*Alfred* sortit de la poche de Mallet. La femme de cet auteur affectait l'incrédulité. Un jour qu'elle était dans une maison où se trouvait M. Hume, elle lui dit : « Vous » savez, M. Hume, que nous autres esprits forts, etc. » — « Je ne savais pas de quel parti elle était, dit à demi-» voix M. Hume à son voisin, sans cela j'aurais eu soin » de me ranger dans l'autre. » (*Note du traducteur.*)

plète ; s'il manquait de nouveauté, il en trouvait en fouillant dans les mines ouvertes par les auteurs anciens. Déjà, par la manière dont il avait joué *Abel Drugger*, il avait mis à la mode *l'Alchymiste* de Ben Johnson (1). Il remit alors au théâtre *Chacun dans son humeur*, comédie du même auteur. Il en retoucha plusieurs passages avec soin, ajouta même une scène tout entière dans le quatrième acte. Il y jouait le rôle du Mari jaloux, *Kitely*. Pour cacher ses soupçons, il prenait un air de gaieté, mais il avait le talent de laisser percer, sur tous ses traits, les tortures de la jalousie qui le dévorait. Telle était la mobilité de sa physionomie expressive, que chaque nuance des émotions du cœur s'y peignait fidèlement, comme elle se reconnaissait au son de sa voix.

Cette pièce peut passer pour une des meilleures productions de Ben Johnson. Le poëte n'avait pas mis en scène une histoire roma-

(1) Benjamin Johnson, contemporain de Shakespeare, l'un des auteurs dramatiques anglais les plus féconds. Il a laissé plus de cinquante comédies, et plusieurs se jouent encore aujourd'hui. (*Note du traducteur.*)

nesque, des incidens invraisemblables, des fictions merveilleuses, semblables à celles qui ont pris possession du théâtre depuis quelque temps. C'était en fixant les yeux sur la société, qu'il avait choisi ses caractères. Chacun de ses personnages se distingue par une bizarrerie qui lui est particulière ; chacun d'eux a sa marche bien distincte, mais tous tendent vers un point central, et contribuent au dénoûment. La jalousie de *Kitely* est éveillée par des libertins qui ne songent qu'à leurs plaisirs, sans penser à troubler sa tranquillité. *Wellbred*, frère de *dame Kitely*, la brouille avec son mari, en parlant de la maison de *Cobb*, et, à la fin du quatrième acte, tous les personnages se trouvent dans une telle crise, qu'il est impossible de prévoir comment ils en sortiront. Tous ceux qui ont des sujets séparés de plainte paraissent ensemble devant le juge *Clément: dame Kitely* lui dit que *Cobb* tient une maison mal famée et qu'elle est allée y chercher son mari. « L'y avez-vous trouvé? demande *Clément;* mais en ce moment, *Kitely* intervient, et s'écrie d'un ton aigre et vif: « C'est moi qui » l'y ai trouvée. » Ceux qui se rappellent

comment Garrick prononçait ce peu de mots, en frappant sur la table, comme s'il eût fait une importante découverte, doivent reconnaître que c'était la nature même. Tous les mal-entendus s'éclaircissent, et Kitely est guéri de sa jalousie. Cette pièce, aussi bien jouée qu'aucune l'a peut-être jamais été sur le théâtre anglais, attira long-temps la foule à Drury-lane.

CHAPITRE VII.

Le Goût. — Eugénie. — La dernière Ruse de l'Amour. — Début de M. Mossop. — Les Frères. — Le Joueur, tragédie. — Boadicée. — Zara, traduction de Zaïre. — Virginie. — Manière dont cette pièce est présentée à Garrick. — Effet produit par un seul mot qu'il prononce.

En janvier 1752, M. Foote fit représenter une comédie qu'il intitula *le Goût*. Son but était de livrer au ridicule la folie des gens auxquels on donne le titre de *connaisseurs*, qui affichent une prétendue passion pour des arts dont ils n'ont pas la plus légère teinture, et de découvrir en même temps les ruses et les fraudes que commettent tous les jours ceux qui trafiquent en tableaux, en bustes, en médailles, en prétendus restes de l'antiquité. Cet ouvrage ne fut senti que par les loges, le parterre l'accueillit froidement; après quatre ou cinq représentations, il disparut du théâtre.

CHAPITRE VII.

Peu de temps après, le docteur Françis, traducteur d'Horace et de Démosthène, excita l'attente du public par l'annonce d'une tragédie ; mais cette attente fut déçue. *Eugénie* n'était autre chose que la traduction d'un drame français intitulé *Cénie*, par madame de Graffigny. On aurait pu l'offrir comme une comédie sentimentale, écrite en vers blancs, mais il était impossible de lui donner le nom de tragédie. Le rôle de *Mercourt* était indigne d'un acteur comme Garrick. Un homme d'un discernement aussi parfait ne pouvait s'aveugler sur les défauts de cette pièce (1); mais il croyait devoir des égards au traducteur d'Horace. La pièce se traina pendant neuf représentations, après quoi on n'en parla plus.

Garrick jugeait assez bien un ouvrage pour en prévoir les succès. Quand il en augurait mal, il avait toujours une autre nouveauté toute prête, pour réveiller l'attention. A peine

(1) M. Francis a pu gâter la pièce de madame de Graffigny ; mais *Cénie*, telle qu'on l'a jouée long-temps à la Comédie française, est un drame attendrissant, conduit avec sagesse et très-bien écrit. (*Note des éditeurs.*)

avait-on oublié *Eugénie*, qu'il remit au théâtre *la dernière Ruse de l'Amour* (1), la première comédie de Colley Cibber, et qui avait été jouée en 1695. Cette pièce eut un grand succès, et Garrick, dans le rôle de *Loveless*, présenta le portrait le plus naturel d'un libertin fieffé qui, ayant abandonné sa femme, revient pourtant à de meilleurs sentimens et finit par se réconcilier avec elle.

Ce fut en septembre 1752 que Garrick fit paraître à Drury-lane un jeune acteur qu'il avait fait venir de Dublin. C'était le célèbre M. Mossop, formé par une excellente éducation, et non moins recommandable par ses connaissances littéraires et par ses qualités personnelles, que par ses talens comme acteur. Il débuta dans le rôle de Richard III,

(1) Le titre anglais de cette pièce est *Love's last shift*. Ce mot *shift* signifie *ruse, ressource*, mais veut dire aussi *une chemise de femme*. Les journaux anglais se sont fort amusés, il y a peu de temps, aux dépens d'un auteur qui, traduisant cette pièce en français, lui a donné pour titre *la dernière Chemise de l'Amour*. Nous ne pouvons nous résoudre à croire qu'on ait jamais pu faire une pareille bévue.

(*Note du traducteur.*)

et, malgré la supériorité de Garrick, il y mérita de nombreux applaudissemens. Les tendres accents de l'amour, de la pitié, de toutes les passions douces, n'étaient pas le côté brillant de M. Mossop; mais dans les scènes de rage et de terreur, il faisait une impression profonde. Garrick trouvait un excellent coadjuteur, et ce renfort lui permit de reprendre plusieurs de ses anciens rôles.

Au commencement de décembre, parut une tragédie d'un génie du premier ordre, du célèbre docteur Young (1), déjà connu par deux tragédies, *Busiris* et *la Vengeance*, mais qui s'est élevé bien plus haut par ses satires, et surtout par ses *Nuits*. Le motif qui porta le docteur à faire représenter sa tragédie intitulée *les Frères*, après une si longue absence du théâtre, fut le désir de faire un acte d'une piété généreuse : il en abandonna

(1) Le docteur Young n'a jamais composé que trois tragédies, qui toutes trois finissent par un double suicide. Dryden dit quelque part que la coupe du poison et le poignard sont à la disposition de tout auteur dramatique qui ne sait comment finir sa pièce. Il y avait trente ans que le docteur Young avait composé *les Frères* quand il fit représenter cette tragédie. (*Note du traducteur.*)

tout le profit à la société pour la propagation de l'évangile en pays étranger; il y joignit même la somme nécessaire pour compléter mille livres sterling. Cette pièce attira la foule. Les rôles des deux frères étaient admirablement joués; *Persée*, par Mossop, et Démétrius, par Garrick. La scène du troisième acte, où ils plaident leur cause devant leur père, portait l'intérêt au plus haut degré; elle faisait ressortir d'une manière admirable les talens différens des deux acteurs, le ton sévère et sententieux de Mossop, et l'éloquence douce et gracieuse de Garrick. Tite-Live a servi de guide au docteur Young en cette occasion, et les discours des deux frères ne sont presque que la traduction des harangues de ce grand historien.

Aux fêtes de Noël, afin de jeter l'alarme à Covent-Garden, Garrick fit jouer une nouvelle pantomime, *Arlequin Fortunatus*. Cette pièce rassemblait tous les moyens nécessaires pour faire réussir de semblables productions, un incendie, une bataille, un bal, etc. Elle fut courue jusqu'à la fin de janvier, et fit alors place à une nouvelle tragédie.

Cette tragédie était *le Joueur* d'Édouard

Moore. L'auteur avait lieu de croire qu'on avait fait une cabale contre son Gil-Blas; on lui conseilla d'avoir recours à un stratagême. M. Spence, auteur d'un *Essai sur l'Odyssée de Pope*, était ami intime de M. Moore; il consentit qu'on fît courir le bruit que cette pièce était le fruit de ses momens de loisir. On crut cette histoire; et elle produisit l'effet qu'on en attendait. Une tragédie fondée sur les événemens ordinaires de la vie, et écrite en prose, est une chose peu commune en Angleterre, et peut-être n'en existe-t-il pas un seul exemple en France, ni en Italie. Lillo paraît avoir été le premier qui rendit les malheurs des particuliers aussi intéressans que ceux des héros et des rois; sa tragédie de *George Barnwell* est bien conçue (1), et *la Fatale curiosité*

(1) *George Barnwell* est un commis marchand qui se laisse entraîner par une femme de mauvaise vie, d'abord dans le vice, ensuite dans le crime, et qui est pendu au dénoûment. On ne manque jamais de donner cette pièce tous les ans aux fêtes de Pâques, sur les deux grands théâtres de Londres, pour offrir une leçon morale aux jeunes gens qui ont alors des vacances dont ils profitent pour aller au spectacle. *La fatale Curiosité* est l'histoire bien connue d'un fils qui, après avoir fait fortune, revient

a des scènes qui font verser des larmes. Animé par cet exemple, M. Moore traça le plan de sa pièce dans le dessein moral de faire une vive peinture des dangers de la passion du jeu, et des piéges que les chevaliers d'industrie tendent à leurs victimes. La pièce commence par une scène de détresse qui fait voir une famille qu'ont ruinée les artifices de *Stukely*, caractère détestable, mais qui, malheureusement, n'est ni forcé, ni exagéré. Chaque scène ajoute un nouveau trait au tableau. La perfidie de Stukely se découvre, et Beverley meurt empoisonné. Garrick s'éleva dans ce rôle presque au-dessus de lui-même, et mistriss Pritchard offrit le modèle le plus parfait qu'on eût encore vu du naturel et du vrai. Elle semblait avoir totalement oublié qu'elle était devant des spectateurs; c'était une femme dans sa chambre, accablée sous le poids des chagrins, et luttant contre l'adversité. Quoique parfaitement jouée, cette pièce ne put

sans se faire connaître chez ses parens : ceux-ci le tuent pendant son sommeil, pour s'approprier une cassette remplie de pierres précieuses qu'il a déposée entre leurs mains.

(*Note du traducteur.*)

CHAPITRE VII. 107

se soutenir que pendant douze représentations. On prétendit qu'elle était trop déchirante (1). Peut-être les habitans du beau quartier de Londres, qui avaient la fureur du jeu, n'aimaient-ils pas à voir leur passion favorite attaquée par M. Moore. Il était réservé à M. Kemble et à mistriss Siddons de la faire reparaître avec éclat (2). Le prologue (3), composé et débité par Garrick, contenait une satire très-éloquente contre la passion du jeu.

(1) Le docteur Young, après avoir lu le manuscrit de cette pièce, s'écria que la passion du jeu avait besoin d'un caustique semblable à celui qu'offrait le dénoûment de cette pièce. (*Note du traducteur.*)

(2) Miss O'neill jouait, il y a quelques années, le rôle de *mistriss Beverley* avec un talent qui ne le cédait en rien à celui de mistriss Siddons. Mais, semblable à un météore, cette aimable actrice ne s'est montrée qu'un instant sur l'horizon de Covent-Garden : le mariage l'a enlevée au théâtre. (*Note du traducteur.*)

(3) Il est bon d'avertir ici nos lecteurs que toute pièce nouvelle, en Angleterre, est précédée d'un prologue et suivie d'un épilogue. C'est le couplet d'annonce qui forme l'avant-garde d'un vaudeville à Paris, et celui qui le termine en réclamant l'indulgence du parterre.

(*Note du traducteur.*)

Au commencement de mars, Garrick donna *Boadicée*, tragédie de M. Glover, auteur du poëme épique intitulé *Léonidas*. Le sujet de cette pièce est parfaitement connu, puisqu'il est tiré de Tacite; mais M. Glover ne sut pas le traiter avec art. Le dénoûment est prévu trop tôt et par conséquent ne produit aucune impression. Les talens réunis de Garrick, de Mossop, de mistriss Pritchard, et de mistriss Cibber qui était rentrée à Drury-lane, ne purent soutenir cette pièce que pendant douze représentations.

En novembre 1753, Garrick remit au théâtre *Zara*, tragédie traduite de la *Zaïre* de Voltaire par Aaron Hill. Il y fit le rôle de Lusignan, vieillard vénérable parlant avec l'accent le plus pathétique. La scène dans laquelle il aperçoit une croix sur le bras de sa fille, circonstance qui la lui fait reconnaître, mérite une mention particulière, non-seulement à cause du jeu inimitable de Garrick, mais parce que Voltaire paraît l'avoir empruntée de la pièce intitulée : *Les Amans non sans le savoir*, de sir Richard Steele.

Zara fut donnée jusqu'en février suivant.

Elle fit place alors à une tragédie nouvelle, *Virginie*, sujet tiré du troisième livre de Tite-Live ; les Annales de la Grèce et de Rome ne sauraient en fournir un plus beau. Mais pour le traiter avec le sublime qu'il exigeait, il aurait fallu un Shakespeare, un Otway, ou un Rowe. Nous n'entendons point, par cette observation, juger défavorablement la pièce : elle est régulièrement conduite, et les événemens y sont bien enchaînés, mais elle ne présente aucune de ces situations qui alarment l'esprit et qui remuent le cœur. M. Crisp, auteur de *Virginie*, était vraisemblablement parent ou protégé de lord, comte Coventry. La comtesse, qui était la beauté la plus célèbre du jour, fit arrêter un matin son équipage à la porte de Garrick, comme il nous l'a souvent raconté lui-même, et lui fit dire qu'elle désirait lui parler. Il s'approcha de la portière de la voiture : « Tenez, M. Garrick,
» lui dit-elle, voici une pièce que les meil-
» leurs juges m'assurent devoir vous faire
» honneur, ainsi qu'à l'auteur. » Elle n'eut pas besoin d'en dire davantage. « *Ces yeux*
» *qui nous disent de quoi est fait le soleil*, » suivant l'expression du docteur Young, avaient

le pouvoir de persuader et même de commander : Garrick lui obéit, comme si elle eût été une dixième muse, et mit sur-le-champ la tragédie à l'étude. Il prouva dans le rôle de *Virginius*, comme Mossop et mistriss Cibber prouvèrent dans ceux d'*Appius* et de *Virginie*, qu'ils méritaient le compliment que l'auteur leur fit dans sa préface. Ce qui contribua encore à faire valoir cette pièce à la représentation, ce fut que mistriss Yates, alors mistriss Graham, y fit son début par le rôle de *Marcie*. Sa beauté extraordinaire, et le talent précoce qu'elle y montra, prêtèrent un nouveau prix à la tragédie. Mais, ce qui va paraître presque incroyable (1), ce qui décida la fortune de cette pièce fut la manière dont Garrick prononça un seul mot. *Claudius*, instrument d'iniquité dont se sert le décemvir, réclame *Virginie*, comme esclave née dans sa maison, et plaide sa cause devant

(1) Talma joue le rôle de *Manlius*, dans la tragédie de Lafosse, avec une supériorité décidée. Mais quelque profond qu'il soit dans tous les détails de ce rôle, la vogue de la pièce n'est peut-être due qu'à la manière dont il prononce trois mots dans la scène de la lettre. L'expression tragique ne peut aller plus loin. (*Note des éditeurs.*)

Appius. Pendant ce temps, Garrick, représentant *Virginius*, était de l'autre côté du théâtre, les bras croisés sur sa poitrine, les yeux baissés, immobile et muet comme une statue. On lui dit enfin que le tyran consent à l'entendre. Il reste quelques instans dans la même attitude, tandis que ses traits expriment toutes les passions qui l'agitent, et fixent sur lui les yeux de tous les spectateurs. Enfin, il lève la tête, et la tourne lentement, jusqu'à ce que ses regards s'arrêtent sur *Appius*. Il garde encore le silence un moment, et regardant l'indigne Romain avec un air de fierté pleine d'amertume, il dit, de cette voix presque éteinte qui annonce un cœur plein et brisé : « Traître ! » Tout l'auditoire fut électrisé, et des applaudissemens bruyans comme les éclats du tonnerre, annoncèrent l'enthousiasme général. Pline l'ancien, en parlant de certains minéraux, dit que la nature n'est jamais plus grande que dans les plus petits objets. Cette remarque peut s'appliquer à un acteur comme Garrick, et l'on peut dire aussi de lui : *Rerum natura nusquam magis quàm in minimis, tota est.*

CHAPITRE VIII.

Créüse. — Analyse et examen de cette tragédie. — Les Chances. — Barberousse. — Garrick fait venir en Angleterre Noverre et un corps de ballet. — Le peuple se déclare contre ces étrangers. — Tumulte au théâtre. — Tout y est brisé. — Anecdote sur George II. — L'Apprenti. — Anecdote sur cette comédie. — Florizel et Perdita. — Athelstan.

En avril 1754, M. Whitehead, auteur du *Père romain*, mit en répétition sa tragédie de *Créüse*. La saison théâtrale était déjà bien avancée ; mais l'auteur étant sur le point d'accompagner un jeune seigneur dans ses voyages, désirait, selon toute apparence, emporter avec lui la gloire qu'il espérait acquérir. Dans un avertissement fort court, il nous dit que son sujet est si reculé dans l'antiquité, si légèrement mentionné par les historiens, et traité d'une manière si fabuleuse par Euripide dans sa tragédie d'*Ion*, qu'il s'est cru libre d'en faire ce que bon lui semblait. Il

était pourtant obligé d'en adopter les circonstances principales, et il s'efforça de les rendre probables. Dacier, dans les notes ajoutées à sa traduction de l'Art poétique d'Aristote, parle de l'*Ion* d'Euripide, et fait observer, avec son jugement ordinaire, que *Mérope* reconnaissant son fils au moment où elle va le tuer, est un incident très-heureux; il ajoute qu'Euripide a fait une tragédie, dans laquelle la mère est sur le point de tuer son fils qu'elle ne connaît pas, au moment où le fils médite le meurtre de sa mère qu'il ne connaît pas davantage. Tous deux sont détrompés. Cette tragédie est *Ion*, ajoute ce grand-maître en critique, et le double danger de deux êtres que la nature a étroitement unis, et qui ne savent pas qu'ils s'appartiennent, produit une situation très-intéressante. Mais toutefois en considérant le nombre de circonstances invraisemblables qui se trouvent dans cette fable, il pense qu'une tragédie faite sur le même plan ne pourrait réussir sur nos théâtres. La vérité de cette observation résulte bien clairement de l'analyse de l'*Ion* d'Euripide par le père Brumoy, le meilleur des critiques français : il rend un compte

régulier de cette pièce, scène par scène, et son extrait est excellent. Il conclut en disant qu'un tel sujet ne convient pas au goût moderne, et qu'une tragédie faite sur un pareil plan n'aurait aujourd'hui aucune chance de succès.

M. Whitehead, avec beaucoup de jugement, écartant toutes les circonstances romanesques, a tracé son plan avec tant d'égards pour les vraisemblances, que ce qui était dans Euripide une fiction incroyable, prend entre ses mains l'air d'une vérité historique. Aristote exige qu'une bonne tragédie ait un commencement, un milieu et une fin. Lorsqu'il a expliqué ces termes, notre jugement se trouve satisfait, et nous nous soumettons à cette doctrine. Cependant la règle est trop générale. Scaliger nous donne une idée plus exacte des parties constituantes d'une tragédie, dont il fixe le nombre à quatre. La première, qu'il appelle *protasis,* est l'exposition du sujet, qui doit faire connaître le caractère des personnages, et les événemens antérieurs dont il est nécessaire que le spectateur soit instruit. Or, c'est ce que M. Whitehead a parfaitement exécuté. *Créuse,* reine d'Athènes,

et *Xuthus*, son mari, roi d'Athènes quoique Eolien de naissance, sont venus consulter l'oracle de Delphes. Ils sont mariés depuis quinze ans, et n'ayant pas d'enfans ils désirent connaître la volonté des dieux, pour régler la succession au trône. *Créuse*, avant d'épouser *Xuthus*, avait été femme d'un jeune Athénien, nommé *Nicandre*, qui avait été condamné à un bannissement perpétuel par le roi *Erichtée*, père de *Créuse*. Elle en avait eu un fils nommé Ion, et l'avait fait porter à son père avec le plus grand secret. Bientôt après, on lui avait annoncé la mort de *Nicandre*; elle avait cru cette nouvelle, quoiqu'elle fût fausse. Sous le nom supposé d'*Alethes*, il s'était retiré dans une humble chaumière à peu de distance de Delphes; et donnant à son fils le nom d'*Ilyssus*, il en avait fait un ministre de la pythonisse, ou prêtresse d'Apollon. *Créuse*, en arrivant au temple, voit le jeune *Ilyssus*; elle est frappée de son air noble et gracieux. Là se termine l'exposition ou *protasis*. La seconde partie, que Scaliger nomme *épitasis*, c'est-à-dire le développement, commence au second acte. *Alethes*, qui cache encore son véritable nom, obtient

de la pythie qu'elle rendra un oracle portant qu'*Ilyssus*, de race éolienne, est héritier de la couronne d'Athènes. *Phorbas*, confident de *Créuse*, déteste les Éoliens, et déclare positivement qu'aucun étranger ne pourra succéder au trône. *Créuse* n'est pas plus favorablement disposée pour la race éolienne. *Xuthus*, au contraire, favorise le jeune *Ilyssus*, précisément parce qu'il le croit Eolien. Une violente querelle s'élève à ce sujet entre le roi et la reine. Elle arrête, de concert avec *Phorbas*, la perte d'*Ilyssus* ; il doit être empoisonné au banquet qui se prépare. Ici commence la troisième partie que Scaliger nomme *catastasis*, c'est-à-dire le nœud. Des incidens imprévus s'élèvent, et l'embarras s'accroît à chaque scène. *Alethes* a une entrevue avec *Créuse* ; il se fait reconnaître pour *Nicandre*. Elle découvre un autre secret non moins important, en apprenant qu'*Ilyssus* est son fils, et c'est ce fils qu'elle a chargé *Phorbas* de faire périr. Ainsi finit le quatrième acte : il ne reste donc plus que ce que Scaliger appelle *lysis*, c'est-à-dire le dénoûment, ou la solution du nœud gordien. La mère court au banquet pour sauver le fils dont

CHAPITRE VIII. 117

elle a ordonné la mort. Un esclave arrive avec une coupe empoisonnée qu'il présente au jeune homme. La mère s'en empare, en donne une autre à son fils, et boit le breuvage mortel. Le poison n'opère que lentement. Elle se retire au temple, et annonce avec transport à *Nicandre* qu'elle a sauvé son fils, et qu'elle s'est soustraite au pouvoir de *Xuthus* dont elle est forcée de se séparer, puisqu'elle a retrouvé son premier époux, le père de son fils. Mais ses malheurs ne sont pas encore à leur comble. *Nicandre* a reçu une blessure mortelle. *Créuse* et lui font leurs adieux à leur fils, dans les termes les plus touchans, et expirent tous deux. *Ilyssus*, redevenu *Ion*, est reconnu héritier de la couronne d'Athènes, et se trouve encore plus orphelin que lorsqu'il ne connaissait pas ses parens.

Je me suis étendu sur cette tragédie, parce que je la regarde comme un modèle de fable dramatique; et nos auteurs modernes feraient bien de l'étudier, quand ils voudront former un plan régulier, vraisemblable et bien suivi: Garrick parut avec grand avantage dans le rôle de *Nicandre*. Dans les scènes avec son fils, il lui donnait ses leçons de morale de la

manière la plus imposante, et, dans les situations pathétiques, il entraînait tous les cœurs.

La comédie des *Chances* par Beaumont et Fletcher, fut remise au théâtre peu de temps après. Villiers, duc de Buckingham, y avait déjà fait des changemens; Garrick en fit de nouveaux, dont le but principal était de la purger des indécences qui s'y trouvaient. Il y joua le rôle de *don John* avec une gaieté inimitable. Mais le goût qu'il avait pour les anciens maîtres de l'art dramatique, ne l'empêchait pas d'encourager les auteurs contemporains. *Barberousse*, tragédie du docteur Browne, parut sur le théâtre en décembre suivant. Cette pièce réussit complètement, elle est restée sur le répertoire.

En septembre 1755, un orage inattendu éclata sur la tête de Garrick. Il avait engagé un artiste célèbre, M. Noverre, dont la danse avait fait l'admiration de toutes les cours du continent. Il l'avait chargé de se procurer une troupe de danseurs, les meilleurs qu'il pût rencontrer. Noverre arrive à Londres en août, suivi d'une centaine de personnes dont il avait fait choix. Il donne aussitôt les ordres

nécessaires aux peintres, aux décorateurs, aux costumiers, et prépare un ballet qu'il intitulait la *Fête chinoise*. Les écrivailleurs, les petits critiques, toute la caste des auteurs mécontens, déclarèrent la guerre au directeur, et remplirent les journaux d'épigrammes, de diatribes, et d'invectives contre cette entreprise, *qui n'avait pour but,* disaient-ils, que de *maintenir sur la scène anglaise une bande de Français.* Les classes inférieures prirent part à la querelle, et le mécontentement devint un incendie qui se propagea rapidement dans Londres et dans Westminster. Garrick fut alarmé, mais il ne désespéra point de détourner la tempête qui le menaçait. Le roi ne l'avait jamais vu jouer. Il demanda donc au duc de Grafton, alors lord chambellan, à paraître devant Sa Majesté, lorsque, suivant l'usage, elle honorerait le spectacle de sa présence, le jour de l'ouverture du parlement. Cette faveur lui fut accordée, et *Richard III* annoncé *par ordre.* Garrick espérait que cet arrangement adroit, son jeu dans *Richard* et la présence du monarque, assureraient un accueil favorable à sa *fête chinoise.* Il fut trompé dans ses calculs,

et quand, après la tragédie, les danseurs entrèrent sur le théâtre, la salle n'offrit plus qu'une scène de tumulte et de confusion. Le roi parut surpris; mais ayant appris que tout ce bruit n'était causé que par la haine que le peuple avait conçue contre les Français, il se mit à sourire et sortit du spectacle. Le désordre ne fit qu'augmenter après son départ, et après une heure de cris et de vacarme, il fallut renoncer au ballet pour cette soirée.

M. Fitz Herbert, père du lord Saint-Héléne, l'homme de son temps peut-être qui avait le plus d'esprit, de gaieté, de politesse, entra dans le foyer. Il avait assisté au spectacle dans la loge du roi, en vertu d'une place qu'il remplissait à la cour, et Garrick, impatient de savoir si George II avait été satisfait de son jeu, s'empressa de lui mander comment Sa Majesté avait trouvé *Richard*. « Je
» ne puis vous le dire, répondit M. Fitz
» Herbert; mais quand un acteur vient dire
» à *Richard :* Sire, le maire de Londres vient
» vous rendre ses hommages, l'attention du
» roi s'est éveillée, et quand il a vu entrer le
» bouffon Taswell qui jouait ce rôle, il s'est

» écrié : Duc de Grafton, j'aime ce lord
» maire. — Mais, dit Garrick, le bruit de la
» bataille, le son des tambours et des trom-
» pettes, les cris des soldats, ont dû animer
» son génie militaire. — Je ne sais que vous
» en dire, répliqua Fitz Herbert; mais pen-
» dant la bataille de Bosworth-field, quand
» *Richard* demandait un cheval à grands cris,
» Sa Majesté a dit : Duc de Grafton, ce lord
» maire ne reviendra-t-il plus (1)? »

Après qu'on eut ri quelques instans de cette anecdote, les amis de Garrick lui conseillèrent de ne plus penser à la *fête chinoise*. Il essaya pourtant encore trois ou quatre fois de la faire jouer, mais inutilement; une vio-

(1) George II, dit Davies dans sa Vie de Garrick, ne protégeait pas les arts, parce qu'il était incapable de les apprécier. Quand Hogarth lui présenta son admirable tableau de la Marche à Finley, il crut bien le récompenser en lui offrant une guinée. Il allait au spectacle deux ou trois fois par an, et demandait toujours les pièces du plus bas comique. Quand il apprit qu'on avait retranché de *Venise sauvée* le rôle de la courtisanne *Aquilina*, et qu'on n'y avait conservé que peu de chose de celui d'*Antonio*, son amant, il ordonna que les passages supprimés fussent rétablis dans la pièce le jour où l'on devait la jouer devant lui. (*Note du traducteur.*)

lente opposition en empêcha toujours la représentation. *John Bull* haïssait les Français, et faisait tomber sa haine sur les acteurs qui venaient d'arriver, quoique ce fussent des Italiens, des Suisses et des Allemands. La dernière fois, le bruit s'accrut encore, plusieurs personnes sortirent des loges et mirent l'épée à la main pour soutenir le directeur. Mais les mutins avaient résolu de mettre fin à la guerre ce jour là ; ils cassèrent les bans du parterre, brisèrent les lustres, renversèrent les cloisons des loges, et montant ensuite sur le théâtre, mirent en pièces toutes les décorations chinoises. Il fallut cinq ou six jours pour faire à la salle les réparations nécessaires (1), et pendant cet intervalle, on prit les moyens convenables pour informer le public que la fête chinoise ne reparaîtrait plus. La fureur populaire se calma depuis cette annonce, et quand on rouvrit le spectacle, aucun esprit d'hostilité ne se manifesta.

(1) La perte que fit la direction en cette occasion fut calculée à quatre mille livres sterling. La rage de la populace alla même encore plus loin ; elle attaqua la maison de M. Garrick dans Southampton-street, et l'aurait démolie sans l'intervention des magistrats. (*Note du traducteur.*)

CHAPITRE VIII. 123

En janvier suivant on joua *l'Apprenti* (1). Nous nous bornerons à dire que tous les rôles en furent parfaitement remplis, mais l'anecdote suivante amusera peut-être un instant nos lecteurs.

Le lendemain de la première représentation de cette pièce, Garrick alla faire une visite à l'auteur, accompagné du célèbre docteur Munsey qui ne l'avait jamais vu. Arrivé au premier étage, Garrick entra dans le salon, et se retournant tout-à-coup, vit le docteur qui continuait à monter : « Docteur » Munsey, lui cria-t-il, où allez-vous donc ? » — Là haut, pour voir l'auteur. — Des- » cendez ; il est ici. — Comment diable ! » dit le docteur en entrant, je montais au » grenier. Qui se serait attendu à trouver un » auteur au premier étage ? » Il s'assit, causa avec beaucoup d'esprit, pendant environ

(1) Comédie en deux actes, par M. Arthur Murphy, auteur des Mémoires que nous présentons au public. Ce fut son premier ouvrage dramatique ; il obtint un succès complet : il a pour but de tourner en ridicule la manie qu'avaient alors les commis marchands de Londres de massacrer les pièces des meilleurs auteurs, en les jouant en société. (*Note du traducteur.*)

une heure ; après quoi se levant tout-à-coup : « Eh bien ! Garrick, dit-il, j'en ai » assez ; à présent, je vais aller voir la géanne » à Charing-Cross. »

Vers la fin du même mois, Garrick donna son *Florizel et Perdita*, qui n'est autre chose que *le Conte d'hiver* de Shakespeare, réduit en trois actes. Cette pièce est la production la plus irrégulière de ce grand poëte. L'unité de temps y est complètement violée, car l'action, qui commence avant la naissance de *Perdita*, se termine par son mariage. L'unité de lieu n'est pas plus respectée, l'action se passant tantôt en Sicile, tantôt en Bohême, dont l'auteur parle comme si c'était un pays bordé par la mer. Quant à l'action, elle est si compliquée, que c'est un labyrinthe dans lequel l'attention la plus suivie ne peut se retrouver. Malgré tous ces défauts, cette pièce offre des beautés sans nombre, et l'on reconnaît la touche d'un maître dans la manière dont la plupart des caractères sont tracés. Garrick jugea que le public lui saurait peu de gré de remettre cette comédie au théâtre, telle qu'on la trouve dans les œuvres de Shakespeare, et il eut assez de talent

pour tirer de ce chaos une pièce intelligible et régulière.

Athelstan, tragédie du docteur Browne, remplit le reste de cette saison; mais, malgré le mérite de cette pièce et le succès qu'elle obtint alors, elle n'a jamais reparu sur le théâtre depuis cette époque.

CHAPITRE IX.

Gouvernez une Femme et vous en aurez une. — Catherine et Petruchio. — Gulliver. — La Tempête. — Les Joueurs. — L'Homme coquet, par Garrick. — La Merveille. — Idée de cette pièce. — Les Représailles, par Smollet. — Démêlés de cet auteur avec Garrick. — Douglas, tragédie refusée par Garrick. — Succès qu'elle obtient à Covent-Garden. — Agis, autre tragédie du même auteur. — Isabelle. — Le Tapissier. — Woodward se retire de Drury-lane. — Garrick joue un des rôles de cet acteur, et n'y réussit pas. — Anecdote sur le docteur Hill.

La comédie de Fletcher : *Gouvernez une Femme, et vous en aurez une*, fut remise au théâtre au commencement de septembre 1756, avec quelques changemens qu'y fit Garrick (1). Il y a, dans le plan de cette pièce,

(1) Il est très-vrai que ces changemens furent attribués à Garrick. Il paraît pourtant qu'il n'en est pas l'auteur, car il les désavoua positivement dans une lettre du 19 août 1776. (*Note du traducteur.*)

quelque chose d'assez étrange ; mais ce n'en est pas moins une excellente comédie. Garrick, dans le rôle de *Léon*, donna une nouvelle preuve de l'habileté merveilleuse avec laquelle il savait prendre différentes formes. La simplicité supposée par laquelle il trompe *Marguerite* formait un contraste surprenant et véritablement comique avec le ton mâle qu'il prend ensuite pour lui montrer qu'il a résolu d'être le maître. Cette pièce contient une admirable leçon pour les gens mariés, et certes, en disant qu'elle est bien au-dessus de tout le fatras des temps modernes, nous ne faisons à l'auteur qu'un bien mince compliment.

A cette comédie en succéda une autre : *Catherine et Petruchio*, que Garrick tira de *la méchante Femme mise à la raison* de Shakespeare. Tout ce qu'il y avait d'inutile et d'incohérent dans la pièce du père du théâtre anglais, en est retranché avec un jugement exquis, et de ce travail résulte une comédie en trois actes, pièce régulière, dont toutes les parties sont d'accord ensemble, et où l'on retrouve tout l'or de l'original, dépouillé de l'alliage qui l'altérait. *La méchante Femme*

mise à la raison est peut-être la moindre de toutes les productions de notre grand poëte. Elle est censée représentée devant un grand seigneur dans son palais, et par conséquent elle ne peut produire la plus légère illusion. C'est une fable confuse, inexplicable, remplie de scènes superflues et de personnages nuls, c'est un chaos d'objets hétérogènes, un labyrinthe où l'esprit n'a pas un fil pour se guider. Garrick ne s'y égara pourtant point : je le compare à un voyageur parcourant un pays sauvage, et qui, du milieu des rochers et des déserts qui l'environnent, est frappé de l'ordre et des beautés qu'il découvre sur certains points. Il fit un choix judicieux de ce que cette pièce offrait de louable, et sans y rien ajouter du sien, il laissa Shakespeare seul auteur d'une excellente comédie.

Quand on réfléchit sur les travaux multipliés d'un homme qui jouait, quatre ou cinq fois par semaine, des rôles longs et difficiles, on se demande comment il trouvait assez de loisir pour produire avec tant de rapidité de nouvelles pièces de sa composition. Il savait que la variété est la passion dominante, le *primum mobile* du public, et il agissait en

conséquence. Il donna, en décembre 1756, sa comédie de *Lilliput*, dont le sujet est tiré des Voyages de Gulliver du docteur Swift, et dans laquelle jouaient une centaine d'enfans des deux sexes qu'il se chargea lui-même d'instruire et d'exercer. En janvier suivant, il fit représenter *la Tempête* de Shakespeare, dont il avait fait un opéra : il faut avouer que ce fut une erreur de jugement; l'harmonie de la versification de ce grand poëte n'avait pas besoin du secours de la musique. Il remit ensuite au théâtre *les Joueurs* de Shirley, poëte du siècle précédent, après avoir fait différens changemens à cette pièce; prouvant ainsi qu'au lieu de fouiller dans le répertoire des auteurs allemands, pour y chercher quelque avorton qu'il pût adopter, il savait trouver, dans les richesses oubliées du théâtre anglais, de quoi satisfaire le goût du public pour la nouveauté. Enfin, il termina cette saison théâtrale par l'*Homme coquette* qu'il composa et fit jouer dans l'espace d'un mois. *Doffadil* (l'homme coquette) ne ressemble nullement à *Fribble :* celui-ci est un de ces êtres dont les manières efféminées peuvent faire douter à quel sexe ils appartiennent; l'autre est un

homme qui fait la cour à chaque femme qu'il rencontre, et qui, dès qu'il se flatte qu'il s'est insinué dans ses bonnes grâces, l'abandonne en se donnant les mêmes airs que s'il avait triomphé de sa vertu. Cette pièce réussit complètement, et le jeu inimitable de Woodward ne contribua pas peu à ce succès.

La Merveille, ou *la Femme qui garde un secret*, fut remise au théâtre en novembre 1757. C'est la meilleure des comédies de mistriss Centlivre (1). En voici le sujet en deux mots : *Don Pèdre*, père de *Violante*, a dessein de la placer dans un couvent, afin

(1) Espèce de Fiancée du roi de Garbes ; car, d'après Whincop, son biographe, ayant perdu de bonne heure son père et sa mère, on la voit d'abord, de douze à quatorze ans, vivant avec un étudiant de Cambridge. A seize ans, elle épousa un neveu de sir Stephen Fox; veuve à dix-sept, elle se remaria à un officier nommé Carrol, qui fut tué en duel ; ce qui lui permit de prendre un nouvel époux, M. Centlivre, cuisinier en chef du roi. Elle était du reste fort belle, très-instruite, et savait plusieurs langues ; ce qu'elle devait peut-être à ses études à Cambridge. *La Merveille* est restée au théâtre, ainsi que *l'Empressé*, et une ou deux autres de ses comédies.

(*Note du traducteur.*)

de s'approprier sa fortune. Mais la jeune dame n'a pas de dispositions claustrales : elle aime *Don Félix*, jeune seigneur plein d'honneur et d'intégrité, mais jaloux autant qu'on peut l'être. Isabelle, sœur de Don Félix, est destinée par *Don Lopez*, son père, à *Don Gusman*, pour lequel elle a conçu de l'aversion. Pour éviter d'être forcée à ce mariage, elle s'échappe de chez son père, et se réfugie chez *Violante*, qui lui accorde une retraite, et lui promet le secret. De là naissent tous les embarras : *Violante*, fidèle à sa promesse, refuse de laisser entrer *Don Félix* dans un cabinet où *Isabelle* est cachée. Ses soupçons jaloux s'éveillent, et il prend la résolution de faire un éternel adieu à sa maîtresse. Leur entrevue est une scène admirable, dans laquelle Garrick s'élevait au-dessus de lui-même. Mais les querelles des amans ne sont qu'un renouvellement d'amour. La paix est scellée, et dure jusqu'à ce qu'un nouvel incident détermine un nouvel accès de jalousie. Enfin tout s'explique : *Isabelle* épouse le colonel *Britton* ; *Don Félix* abjure sa jalousie, et obtient la main de sa maîtresse.

Tel est le canevas très-abrégé de cette co-

médie. L'action en est parfaitement conduite.
Les incidens y sont multipliés de manière que
le spectateur est toujours dans l'attente ; et
l'intrigue est amusante sans être compliquée.
Garrick y fit quelques changemens avec son
jugement ordinaire, et concourut au succès
par la manière dont il joua *Don Félix* (1).

Le célèbre docteur Smollet fut le premier
candidat à la faveur publique, qui parut en-
suite, sur les rangs. Sa comédie des *Repré-
sailles* fut donnée en novembre de la même
année. Les quatre principaux personnages
de cette pièce sont un Écossais, un Irlandais,
un Français, et un marin anglais. Ce dernier
rôle était joué par Woodward, que l'auteur
faisait se coucher par terre, pleurer et crier,
d'une manière peu conforme au caractère de
nos braves marins. Le jargon du Français, et
l'accent provincial des deux autres, sont telle-
ment usés au théâtre, qu'ils produisirent peu

(1) On reconnaît ici toute l'intrigue de *l'Amant jaloux*,
opéra-comique de d'Hele et de Grétry, qui parut pour la
première fois en 1778. D'Hele adopta l'intrigue de mistriss
Centlivre sans y rien changer : le souffleur Auseaume rima
les paroles des ariettes et des finales.

(*Note des éditeurs.*)

d'effet. Cette comédie eut pourtant un certain succès, et l'auteur recueillit une somme assez forte de la représentation qui eut lieu à son bénéfice. Il avait déclaré la guerre à Garrick dans *Roderic Random* et dans *Peregrin Pickle;* mais la civilité qu'il reçut, dans cette occasion, éteignit toute son animosité, et leur réconciliation fut sincère (1).

Une chose assez singulière arriva peu de temps après. Garrick avait refusé l'année pré-

(1) La lettre suivante, écrite par Garrick au docteur Smollet, montre avec quelle libéralité il traitait les auteurs.

« 26 novembre 1757.

» Monsieur,

» On a fait une méprise à votre préjudice dans nos bu-
» reaux, et j'en suis fort fâché. Quoique les dépenses du
» théâtre soient de quatre-vingt-dix livres par soirée, et
» même plus, cependant nous ne retenons, sur le produit
» des représentations au bénéfice de l'auteur d'une pièce
» nouvelle, que soixante guinées, et quatre-vingts à celui
» qui remet au théâtre une ancienne pièce avec des chan-
» gemens, telle par exemple *l'Amphytrion*. De là est
» venue la méprise dont je ne me suis aperçu que récem-
» ment. Quoiqu'il soit fort raisonnable de retenir le mon-
» tant des frais du spectacle, cependant, comme nous
» n'avons pas encore pris cette détermination, je ne puis
» consentir que le docteur Smollet en soit le premier

cédente la tragédie de *Douglas* par M. Home, le meilleur, sans contredit, de tous les ouvrages dramatiques de cet auteur (1). On ne sait pas quelles furent les raisons de ce refus. Peut-être trouva-t-il le rôle du jeune *Norval* peu digne de lui. Quoi qu'il en soit, en jan-

» exemple. Je vous envoie donc un mandat sur M. Clut-
» terbuck pour la somme qui vous est due.

» Je suis très-sincèrement votre très-humble
» et très-obéissant serviteur,

» D. GARRICK. »

Le docteur Smollet, dans son Histoire d'Angleterre, rendit complètement justice à Garrick en parlant de l'état des arts sous le règne de George II, et dit qu'il avait cru devoir faire une réparation publique, dans une œuvre consacrée à la vérité, de l'injustice qu'il avait commise envers lui dans des ouvrages de fiction.

(*Note de M. Murphy.*)

(1) *Douglas* fut d'abord joué à Édimbourg avec grand succès. Mais M. Home était ministre de l'église presbytérienne, qui le rejeta de son sein et le persécuta. Il se rendit à Londres, et y trouva des protecteurs. *Douglas*, refusé à Drury-lane, obtint un succès complet à Covent-Garden. Après une des premières représentations de cette pièce, un Écossais placé au parterre se leva tout-à-coup, et s'écria d'un air de triomphe : « Eh bien, messieurs, que pensez-
» vous de votre Shakespeare à présent ? »

(*Note du traducteur.*)

vier 1758, une influence à laquelle il lui fut impossible de résister, l'obligea à mettre au théâtre *Agis*, tragédie du même auteur, quoique bien au-dessous de celle qu'il avait rejetée. Un fort parti soutint pourtant quelque temps cette pièce; et pendant que le parterre restait froid, elle recevait les applaudissemens des loges. M. Gray, en parlant de cette tragédie, dit dans une de ses lettres : « Je
» pleure en pensant que cette pièce est de
» l'auteur de *Douglas*. C'est une statue antique
» peinte de blanc et de rouge, et dont une
» marchande de modes du comté d'York a
» fourni la coiffure et les vêtemens. »

Pour dédommager le public d'une pièce médiocre, Garrick eut recours à Southerne, poëte dont le génie tragique égale celui d'Otway, s'il ne l'efface. Malheureusement, on exigeait, dans le temps où Southerne vivait, un mélange de comique et de tragique; et c'est ce qu'on remarque dans *le Fatal mariage ou l'adultère innocent*, comme dans la plupart de ses autres pièces. Mais parce qu'il s'y trouvait deux actions indépendantes l'une de l'autre, et qu'elle offrait des personnages grossiers et vulgaires, fallait-il qu'une si belle

tragédie restât dédaignée? Garrick en jugea autrement; il supprima tout ce qui n'avait pas un rapport direct et nécessaire à l'action principale, à l'action tragique, et *le Fatal mariage* devint une pièce conduite avec régularité et terminée par une catastrophe qui ne peut manquer d'intéresser tous les cœurs sensibles. Une telle pièce, soutenue par les talens de Garrick et de mistriss Cibber, était faite pour réussir. Elle disparut pourtant du théâtre après eux; mais mistriss Siddons lui rendit tout son lustre. Cette actrice enleva tous les suffrages, dans le rôle d'*Isabelle*, et étonna ceux même qui se souvenaient de l'avoir vu jouer par mistriss Cibber.

La comédie du *Tapissier* termina cette saison théâtrale. Garrick consentit, sur la demande de l'auteur, que la première représentation en fût donnée au bénéfice de Mossop. L'auteur peut dire qu'elle obtint un grand succès, sans craindre qu'on l'accuse de vanité. Garrick, Woodward, Yates et mistriss Clive suffisaient pour lui concilier la bienveillance du public (1).

(1) Cette pièce est de M. Murphy, auteur de ces Mé-

Drury-lane fit une perte considérable à la rentrée suivante. Woodward exigeait une augmentation d'appointemens, avec la condition que son salaire serait toujours égal à celui de l'acteur le mieux payé. Pendant le cours de cette négociation, Foote lui demanda s'il avait obtenu ce qu'il réclamait. Woodward lui ayant répondu négativement: « Cela
» est étonnant, dit Foote : vous jouez dans
» presque toutes les comédies, et vous faites
» en outre les rôles d'arlequin. Qu'on vous
» prenne à l'heure ou à la course, votre pré-
» tention est de toute justice. » Garrick pensa pourtant différemment. Woodward partit pour Dublin, et prit la direction du théâtre de cette ville avec Barry.

Garrick était toujours fertile en expédiens.

moires. Indépendamment du talent des acteurs, elle méritait de réussir, car elle est pleine de gaieté et de véritable comique. Son but est de tourner en ridicule la manie qu'ont les Anglais, même du plus bas étage, de se mêler des affaires publiques ; manie qui malheureusement n'est plus un travers particulier à l'Angleterre. Son tapissier, banqueroutier, et ne sachant où donner de la tête, n'est cependant occupé que des moyens de payer la dette publique. (*Note du traducteur.*)

Il savait que le rôle de *Marplot* dans l'*Empressé* était le triomphe de Woodward; il résolut, peut-être un peu par esprit de vengeance, de le jouer lui-même, ne doutant pas qu'il ne l'éclipsât; il se trompa pourtant. Woodward savait prendre un air de bonhomie si naturel, que tout le mal qu'il occasionait en se mêlant des affaires des autres, paraissait l'effet du malheur. Garrick au contraire avait une physionomie si pleine d'intelligence et d'expression, qu'il semblait tout faire à dessein prémédité. On peut donc dire avec justice qu'il échoua dans cette entreprise; et ce fut le premier accident de cette nature qu'il éprouva.

Le fameux docteur Hill, pour assurer le succès d'une comédie intitulée la *Rout* (1), l'avait présentée comme étant l'ouvrage d'une personne de qualité qui en destinait le produit à un établissement de charité. Cette raison en fit endurer la représentation, avec un degré de patience très-remarquable. Alors le doc-

(1) Nom qu'on donne à ces grandes assemblées où il se trouve quatre à cinq cents personnes.

(*Note du traducteur.*)

teur jeta le masque, et demanda la représentation d'usage à son bénéfice. Garrick la lui accorda; ce qui méritait quelque reconnaissance. Mais le public ayant sifflé la pièce, l'auteur mécontent s'en prit au directeur, et remplit tous les journaux d'injures et d'invectives contre lui. Garrick n'y répondit que par un distique, à bout portant (1).

(1) Voici la traduction littérale de cette épigramme :
« Il n'a pas son égal en comédie et en médecine : ses co-
» médies sont une médecine, et ses médecines sont une
» comédie. » (*Note du traducteur.*)

CHAPITRE X.

L'Orphelin de la Chine. — Démêlés de l'auteur de cette tragédie avec Garrick. — Intervention de M. Fox et de M. Whitehead. — Succès de cette pièce. — Autres nouveautés. — Cymbeline, par Shakespeare. — Jugement sur cette tragédie. — Shéridan entre à Drury-lane. — Parodie d'un vers du Comte d'Essex, par le docteur Johnson. — Le Fermier de retour de Londres, intermède par Garrick.

Ce fut au mois d'avril 1759, que l'*Orphelin de la Chine* fut représenté sur le théâtre de Drury-lane (1). L'auteur gardera le silence sur sa pièce, comme il le doit; mais comme elle eut à surmonter un grand nombre d'obs-

(1) *L'Orphelin de la Chine*, par M. Murphy, roule sur le même sujet que la pièce de Voltaire qui porte le même nom, mais il est traité tout différemment. Son orphelin est un jeune homme qui joue un grand rôle dans sa tragédie. Il a pourtant profité souvent des idées de l'auteur français, et paraît même avoir imité quelques situations de l'*Héraclius* de Corneille. (*Note du traducteur.*)

tacles, et que divers écrivains n'en ont rendu qu'un compte imparfait et tronqué, peut-être n'est-il pas hors de propos d'entrer dans quelques détails à ce sujet. Ce fut la première et même la seule altercation qu'il ait jamais eue avec M. Garrick, et c'est à regret qu'il s'en rappelle le souvenir ; mais il croit devoir la vérité au public. J'en abrégerai le récit, autant qu'il sera possible.

En juin 1758, je remis l'*Orphelin de la Chine* à M. Garrick, qui, peu de jours après, me la rendit comme ne convenant nullement au théâtre. Un jeune auteur ne pouvait aisément accepter une décision qu'il regardait comme injuste. Peut-être fus-je coupable de trop d'amour-propre, et quand je jette les yeux en arrière sur la conduite que je tins à cette époque, je suis disposé à me condamner moi-même. Quoi qu'il en soit, étant encouragé par deux amis dont je connaissais le jugement et l'intégrité, je commençai une guerre de plume. Je savais que Garrick était excessivement timoré sur tout ce qui pouvait concerner sa réputation ; il tremblait à la moindre attaque ; c'était son côté faible, et ce fut par là que je l'attaquai. Garrick fit des plaintes à

Holland-House. M. Fox me fit venir, et me demanda d'où venait cette animosité contre le plus grand acteur du siècle. Je m'expliquai avec franchise; car c'était le seul moyen d'obtenir justice. « Mais après l'*Apprenti* et
» *le Tapissier*, me dit M. Fox, je n'aurais
» pas cru que vos talens vous portassent à
» la tragédie. Écoutez : je m'en rapporte tou-
» jours au jugement d'un homme qui est un
» grand maître dans l'art qu'il professe, et
» je crains en cette occasion que Garrick
» n'ait raison. » Il m'engagea pourtant à lui envoyer ma tragédie; ce que je ne manquai pas de faire.

Quelques jours après, il m'annonça qu'il l'avait lue avec M. Horace Walpole, et qu'ils pensaient tous deux que l'*Orphelin de la Chine* avait été refusé mal à propos. Il ajouta que Garrick devait dîner le dimanche suivant à Holland-House, et m'invita à revenir le voir, le lundi. Dès que j'arrivai chez lui, son premier mot fut : « Avez-vous reçu des
» nouvelles de Garrick ? — Non, Mon-
» sieur. — Eh bien, vous ne tarderez pas à
» en entendre parler. Hier après le dîner,
» M. Walpole et moi, nous citâmes quelques

CHAPITRE X. 143

» vers qui nous avaient frappés. Garrick
» nous regarda d'un air de surprise, et nous
» dit : Je m'aperçois, Messieurs, que vous
» avez lu une pièce dont j'ai aussi fait la lec-
» ture? — Oui, M. Garrick, lui répondis-je,
» nous avons lu et admiré ce que nous
» sommes sûrs que vous avez admiré vous-
» même. » M. Fox ne m'en dit pas davantage;
mais un jour ou deux ensuite, Garrick m'écri-
vit pour me prier de lui confier de nouveau
mon *Orphelin*, attendu qu'il craignait de l'a-
voir jugé avec trop de précipitation. Je lui
envoyai mon manuscrit, et il me le fit repasser
la semaine suivante, avec une lettre fort polie,
dans laquelle il révoquait sa première sen-
tence, et promettait de faire jouer ma tra-
gédie, au commencement de l'année sui-
vante.

Tous les obstacles semblaient évanouis ;
mais ils se renouvelèrent au mois d'octobre
suivant, et avec plus de force que jamais. Ce
changement peut aisément s'expliquer. Gar-
rick avait le malheur de vivre au milieu d'un
cercle d'envieux qui se plaisaient à lui faire de
faux rapports, et la faiblesse de croire trop
facilement ce qu'ils lui disaient. Ils lui contè-

rent je ne sais quelle histoire, qui lui donna de l'humeur contre moi. Il me fit redemander mon manuscrit, et me le renvoya quelques jours après, en déclarant qu'il revenait à son premier jugement, et qu'il ne trouvait pas ma tragédie susceptible d'être représentée. Je pris feu, à ce second refus, et je lui marquai, non sans colère, qu'ayant sa promesse par écrit de mettre ma pièce à l'étude, je ne souffrirais pas qu'il me jouât de cette manière. Il me fit alors proposer un rendez-vous chez le libraire Vaillant, pour discuter cette affaire à l'amiable. J'y consentis ; M. Garrick y vint avec mistriss Lacy, son associée, et Berenger, aussi connu par son goût que par sa politesse, et je m'y rendis seul. La querelle fut d'abord assez vive; mais nous convînmes enfin de nous en rapporter au jugement de M. William Whitehead qui était alors à Bath. Nous lui écrivîmes tous deux, en le priant de décider si le directeur devait faire jouer l'*Orphelin de la Chine*, et de déclarer s'il pensait que cette tragédie pût obtenir les suffrages du public.

M. Whitehead nous répondit qu'il ne voulait pas prononcer sur ces deux points; mais

que s'il ne s'agissait, pour mettre fin à notre querelle, que de nous faire connaître son opinion sur cette pièce, il y consentait bien volontiers. Le malheureux *Orphelin* fit donc le voyage de Bath, pour tâcher d'y recouvrer la santé. Au bout de quelques jours, M. Whitehead écrivit aux deux parties intéressées, et voulut bien dire qu'il irait plus loin qu'il ne se l'était proposé; que non-seulement cette pièce lui avait plu, mais qu'il pensait que le directeur devait la faire jouer, et qu'elle plairait au public. Cette décision rétablit la paix; mais M. Whitehead ne s'en tint pas là. Dès qu'il fut de retour à Londres, il vint me voir, et me dit qu'il voulait se trouver au foyer lorsqu'on ferait la lecture de ma pièce. Il tint parole, et fut présent quand M. Garrick la lut, avec son talent ordinaire, aux acteurs qui devaient y jouer quelque rôle. Garrick s'arrêtait de temps en temps, pour demander quelques légers changemens; mais M. Whitehead répondit lui-même à toutes ses objections; et quand il en demanda un plus considérable, au cinquième acte : « M. Gar-
» rick, lui dit M. Whitehead en souriant, il y
» a déjà tant de beautés dans cette pièce,

» que, par égard pour nous qui pouvons
» encore écrire pour le théâtre, je vous prie
» de ne pas en ajouter de nouvelles. » Telle
fut la conduite de M. Whitehead à mon égard,
et de plus il eut la complaisance de composer
un élégant prologue pour ma tragédie.

Ce fut ainsi que l'*Orphelin de la Chine* surmonta tous les obstacles. Le directeur fit préparer les décorations et les costumes convenables, et la manière dont la pièce fut montée contribua beaucoup à son succès. Mossop, dans le rôle du *jeune Prince*, et Holland dans celui d'*Hamet*, ajoutèrent encore à leur réputation, et Garrick déploya tant de talent dans celui du *mandarin Zamti*, qu'on peut dire qu'il ne se montra jamais avec plus d'éclat dans aucun rôle, si l'on en excepte celui du *Roi Léar*. Le rôle de *Mandane* avait été donné à mistriss Cibber; mais l'état de sa santé la força d'y renoncer, et mistriss Yates en fut chargée. Elle le joua avec tant de perfection lors de la répétition générale, que tous ceux qui y assistaient en furent enchantés, et Garrick me prenant à part, me dit: « Tout est pour le mieux; le jeu de
» mistriss Cibber n'aurait offert rien de nou-

CHAPITRE X.

» veau; celui de mistriss Yates excitera l'ad-
» miration générale; » prédiction qui se réalisa. Qui pourrait être surpris de la réussite d'une pièce jouée par de tels acteurs?

Le jour de la première représentation, j'étais à dîner à la taverne de la Rose, avec M. Foote et quelques amis, quand on m'apporta une lettre de mistriss Cibber. Elle regrettait que son nom ne fût pas sur l'affiche, attendu qu'elle se trouvait parfaitement en état de jouer. Comme il était trop tard pour y rien changer, elle me priait de lui écrire un mot immédiatement après la représentation; elle ajoutait qu'en attendant, elle ferait des prières pour le succès. « Mistriss Cibber
» est catholique, dit Foote avec un air de
» gravité, et les catholiques ne manquent
» jamais de prier pour les morts. » Foote n'aurait pas renoncé, en faveur de son meilleur ami, au plaisir de placer un sarcasme, et cela n'empêcha pas qu'il ne fût le premier à venir m'embrasser, sans pouvoir m'adresser un mot, tant il était ému de joie, quand le succès de la pièce fut décidé.

En septembre 1759, Drury-lane s'enrichit des talens de M. King, dont la réputation n'a

fait qu'augmenter de jour en jour depuis cette époque. On donna successivement pendant cette saison : *les Valets imitant leurs maîtres*, comédie qui fut d'abord attribuée à M. Townley, mais dont Garrick fut ensuite reconnu pour être l'auteur (1); *l'Amour à la mode*, par Macklin ; *le Moyen de le conserver* et *l'Ile déserte* (2) ; et toutes ces pièces réussirent. On n'en peut dire autant du *Siége d'Aquilée*, tragédie de M. Home qui parut dans cette pièce, ainsi que dans *Agis*, bien au-dessous de sa première production dramatique.

Le docteur Hill, homme de mérite et poëte agréable, était alors exposé à toutes les rigueurs de l'indigence. Garrick vint à son secours, et lui abandonna le produit d'une nouvelle comédie qu'il venait de terminer,

(1) M. Murphy partage ici une erreur qui a long-temps été assez générale. Il ne reste aucun doute aujourd'hui que cette pièce ne soit véritablement de M. Townley.
(*Note du traducteur.*)

(2) Ces deux pièces sont de M. Murphy. Le but de la première est d'apprendre aux femmes qu'il faut employer, pour conserver le cœur d'un mari, les mêmes moyens que pour gagner celui d'un amant. Il a beaucoup profité de *la Nouvelle École des Femmes* de Moissy.
(*Note du traducteur.*)

CHAPITRE X. 149

intitulée *le Tuteur*. Cette pièce, imitée de *la Pupille de Fagan*, eut un succès complet.

Ce fut en novembre 1760 qu'on vit paraître sur le théâtre de Drury-lane la première production de George Colman ; c'était *Polly Honeycombe*, comédie dont la critique est dirigée contre ces jeunes filles dont l'imagination se laisse égarer par la lecture des romans. Elle fut suivie en février d'une autre pièce du même auteur : *la Femme jalouse*, dans laquelle on remarque surtout une scène très-heureuse, dans laquelle *la femme jalouse* (1) (c'était mistriss Pritchard) et son mari (M. Garrick), assis sur un sopha, cherchent mutuellement, dans une conversation très-vive, à pénétrer dans les secrets l'un de l'autre, tandis que chacun d'eux s'applique à cacher adroitement les siens. Cette comédie, très-applaudie dans le temps, s'est maintenue sur le répertoire.

Garrick remit au théâtre, le mois suivant, la tragédie de *Cymbeline* de Shakespeare,

(1) La pièce de Desforges, qui porte le même titre, qui fut jouée par madame Verteuil au théâtre italien, et que les comédiens français ont adoptée, est une imitation de la pièce de Colman. (*Note des éditeurs.*)

à laquelle il avait fait des changemens considérables. Le docteur Johnson parle de l'original dans les termes suivans : « On y trouve
» quelquefois un dialogue naturel et des
» scènes agréables; ce qui n'est obtenu qu'aux
» dépens du sens commun. Faire des obser-
» vations sur la folie de la fiction, sur l'absur-
» dité de la conduite de cette pièce, sur la con-
» fusion des noms et des mœurs des différens
» temps, sur l'impossibilité des événemens
» dans quelque ordre de choses que ce soit,
» ce serait diriger les traits de la critique con-
» tre des défauts trop évidens et trop grossiers,
» pour qu'on ait besoin de les faire sentir. »

Ce jugement est sans doute sévère, mais malheureusement il est juste. Shakespeare viole presque toujours les unités de temps et de lieu. Son génie supérieur lui donnait le droit de ne reconnaître d'autre législateur que lui-même. Mais il y a deux règles dont l'observation est indispensablement nécessaire dans toute espèce de composition. Pour qu'un drame soit régulier, dit Aristote, il faut que le plan en soit tel qu'on puisse en saisir l'ensemble sans difficulté; il exige en outre que l'action soit conduite de manière

qu'on puisse s'en rappeler tous les incidens, sans avoir besoin d'un effort de mémoire. Ces règles essentielles ont été observées par Shakespeare, même dans les pièces où il néglige les trois unités, comme dans *Léar*, *Richard*, *Macbeth* ; mais dans *Cymbeline*, tout est confus, désordonné, et cependant Garrick la remit au théâtre, parce qu'il savait qu'au milieu de ses imperfections, il s'y trouvait des beautés capables de surprendre et de charmer l'imagination.

Shéridan, qui avait été long-temps directeur du théâtre de Dublin, comprit l'impossibilité de résister à Barry et à Woodward qui venaient d'y ouvrir un second spectacle, dans Crow-street. Il quitta donc l'Irlande, et entra à Drury-lane, en septembre 1761 ; il débuta dans cette nouvelle carrière par le rôle d'*Hamlet*, et joua ensuite celui du *comte d'Essex* dans une tragédie nouvelle du docteur Brooke, auteur de Gustave Vasa (1). *Le Comte d'Essex* eut un grand suc-

(1) *Gustave Vasa* était en répétition à Drury-lane en 1738, quand un ordre non motivé du lord chambellan en défendit la représentation. On présuma que la cour avait

cès, et Shéridan, ami de l'auteur, en faisait l'éloge partout. Un jour qu'on l'avait pressé d'en dire quelques vers, il en récita une tirade dans laquelle il était question d'hommes libres, et qui finissait par ce vers :

« Qui veut les gouverner doit lui-même être libre ! »

« C'est une excellente logique », dit le docteur Johnson en riant, et il ajouta :

« Qui conduit des bœufs gras doit être gras lui-même (1). »

En juin 1762, Garrick donna, pour le bé-

trouvé que l'amour de la liberté y était peint avec trop d'énergie. L'auteur n'y perdit rien ; car l'impression de sa pièce lui rapporta, dit-on, quatre fois ce que la représentation aurait pu lui valoir. C'est une bonne tragédie, et elle fut jouée avec succès, en 1805, à Covent-Garden.
(*Note du traducteur.*)

Nous avons deux tragédies dont *Gustave* est le héros, celle de Piron et celle de La Harpe. La dernière n'eut aucun succès. La tragédie de Piron a de l'intérêt, mais elle est durement écrite. M. Larive l'avait remise au théâtre, et jouait le rôle de Gustave avec un grand talent.
(*Note des éditeurs.*)

(1) Cette parodie fit fortune, et courut de bouche en

CHAPITRE X.

néfice de mistriss Pritchard, *le Fermier de retour de Londres,* intermède qui se jouait entre les deux pièces. C'est une satire bien imaginée des mœurs de la capitale. Le fermier, dont le rôle était rempli par Garrick, raconte à sa femme tout ce qu'il a vu dans cette ville. Les écrivailleurs des journaux, le couronnement (1), la procession du lord maire (2) et

bouche. L'auteur en fut si piqué, que, lorsqu'il fit imprimer son *Comte d'Essex*, il changea le vers qui y avait donné lieu. (*Note du traducteur.*)

(1) Il s'agit du couronnement de George III; George II était mort le 25 octobre 1760. (*Note du traducteur.*)

(2) Les fonctions du lord maire de la cité de Londres sont annuelles. Son élection a lieu le 29 septembre. Le 9 octobre, il part de Guildhall en grand apparat, avec les shérifs et les aldermans, dans d'immenses voitures gothiques toutes dorées, contenant plus de bois qu'on n'en brûle à Londres dans tout un hiver; se rend au pont de Black Friars; s'embarque avec tout son cortége dans d'élégans esquifs parfaitement ornés, précédé de barques remplies de musiciens, et suivi d'un nombre immense de nacelles de toutes espèces contenant des milliers de curieux : il va prêter serment devant la Cour de justice de Westminster, et retourne dans le même ordre à Guildhall où l'on sert un dîner qui coûte trois mille livres sterling. C'est là ce qu'on appelle *la procession du lord maire.* Toutes les corporations de la cité donnent un grand dîner le même

les spectacles, passent tour à tour en revue devant lui. Il a vu jouer une comédie, *l'École des amans*, pièce imitée du *Testament* de Fontenelle, par Whitehead, lequel, après avoir réussi dans deux tragédies, venait de réussir aussi dans le genre comique : il en avait été content, quoique les critiques ne l'aimassent point, parce qu'ils voulaient rire, et qu'elle leur donnait envie de pleurer. Un critique, dit-il, est un homme qui ne peut pécher, et qui hait ceux qui sont en état de le faire. Cette pièce, fort applaudie, fut répétée tous les jours, jusqu'à la clôture du spectacle.

jour, et tous ces dîners coûtent, dit-on, environ vingt mille livres, c'est-à-dire cinq cent mille francs.

(*Note du traducteur.*)

CHAPITRE XI.

Tentative faite par Garrick pour supprimer l'entrée à demi-prix. — Tumulte qui en est le résultat. — Fermeté de Moody, acteur à Drury-lane. — Mêmes scènes à Covent-Garden. — Arrestation des deux principaux tapageurs. — Lâcheté de l'un d'eux. — La Découverte, comédie, par mistriss Shéridan ; dernière pièce dans laquelle Garrick crée un nouveau rôle. — Départ de Garrick pour le continent, le 15 septembre 1763.

GARRICK, depuis qu'il était directeur de spectacle, avait joui d'un bonheur presque sans nuage, et, si l'on en excepte le fracas occasioné par la Fête chinoise, il n'avait pas éprouvé le plus léger désagrément. Comme acteur, il était à juste titre l'idole du peuple; et comme directeur, on lui savait gré des soins qu'il prenait pour varier les plaisirs du public. On peut dire avec vérité que la poésie dramatique faisait tous les jours de nouveaux pas vers la perfection. Mais quoiqu'il fût l'objet de l'admiration générale, il n'était

pas toujours à l'abri des attaques. Il avait les ennemis qu'un mérite supérieur ne manque jamais de susciter, et que l'envie et la méchanceté tiennent toujours éveillés.

Peu de temps après les fêtes de Noël de 1762, des nuages commencèrent à s'accumuler sur l'horizon de Drury-lane, et annoncèrent une tempête. Elle éclata au commencement de 1763, et voici quelle en fut la cause. Le directeur avertit le public qu'en conséquence d'un nouveau règlement qu'il avait fait, personne n'entrerait au théâtre à demi-prix (1), pendant les représentations d'une pièce nouvelle. Les mécontens jugèrent que ce serait une excellente occasion pour exciter du trouble. Ils ne voulurent pas se dire que les frais qu'exige la *mise* au théâtre d'une pièce nouvelle sont souvent considérables, et que les représentations d'usage au bénéfice de l'auteur diminuent encore celui de l'entreprise. Ces considérations pouvaient suffire pour justifier

(1) L'usage de tous les théâtres d'Angleterre est de laisser entrer le public à moitié prix, quand le troisième acte de la première pièce est terminé.

(*Note du traducteur.*)

le directeur, mais la raison, pour ceux qui cherchent un prétexte de tumulte, n'est qu'une plume dans la balance.

Dans les premiers jours de janvier, on remit au théâtre *les deux Habitans de Vérone*, de Shakespeare, avec des changemens par Benjamin Victor, caissier du spectacle. Cette pièce obtint du succès, et personne ne fut admis à demi-prix. Ce fut à la sixième représentation que les malveillans résolurent de commencer leur attaque. Un nommé Fitz Patrick, homme qui avait du goût et de l'instruction, se mit à la tête des conspirateurs. Il s'était donné autrefois pour un des plus chauds admirateurs de Garrick, et l'on n'a jamais su ce qui avait causé une révolution si complète dans sa manière de penser (1). Quoi

(1) Fitz Patrick s'était en effet montré comme un des partisans de Garrick ; mais ayant embrassé la cause d'une débutante à laquelle Garrick était peu favorable, il attaqua le directeur de Drury-lane comme partial ; et de ce moment sa mauvaise humeur contre lui s'exhala régulièrement et périodiquement deux fois par semaine, dans le *Craftsman*, journal politique et littéraire. Garrick, las de ses provocations, prit la plume, et lui répondit par une satire ingénieuse et piquante intitulée la *Friberiade*, dont

qu'il en soit, il avait conçu contre le directeur une telle animosité, qu'après avoir long-temps passé pour un homme doux et tranquille, il devint tout-à-coup le plus violent et le plus furieux des perturbateurs. Il avait pour coadjuteur un marchand quincaillier demeurant dans Cheapside, dont le nom m'est échappé. Cet homme avait trouvé le secret, deux ou trois ans auparavant, de s'insinuer dans les bonnes grâces de M. Garrick. Personne ne peut dire quel était le fondement de cette intimité, si ce n'est que le quincaillier causait aisément, et que Garrick aimait qu'on lui rapportât les nouvelles et les bruits de la ville. Fitz Patrick écrivait avec élégance; il fit insérer dans le journal périodique, intitulé le *Craftsman*, divers articles faits pour blesser la susceptibilité du directeur. Le quincaillier ne manquait pas alors de venir faire à Garrick une visite d'amitié et de condoléance, et retournait ensuite chez Fitz Patrick, à la méchanceté duquel il fournissait de nouveaux alimens. Garrick découvrit enfin le double

Gurchill parle avec éloge, et Gurchill se connaissait en satires. (*Note des éditeurs.*)

CHAPITRE XI.

rôle de cet homme, et le chassa. Le ressentiment que conçut le quincaillier le rendit l'ennemi déclaré du directeur. Il se livra tout entier à Fitz Patrick, et il était avec lui le premier jour du tumulte. On avait eu soin d'insérer des paragraphes dans les journaux, et de faire circuler de petits pamphlets, portant qu'il fallait que le public fût admis tous les jours au spectacle à demi-prix, excepté pendant les premières représentations d'une pantomime; décision bien sage sans doute, puisqu'elle donnait la préférence à Arlequin sur Thalie et Melpomène.

Pour mettre ce règlement en vigueur, une bande de législateurs de théâtre se rendit en masse à Drury-lane, s'empara du parterre, et distribua des colonnes d'affidés dans les galeries. A la levée du rideau, un violent tumulte éclata dans toutes les parties de la salle. Garrick se présenta dans l'espoir de l'apaiser; mais tous ses efforts furent inutiles. Un orateur se leva au milieu du parterre, et établit ses prétentions d'un ton impérieux. Le directeur essaya de discuter; mais on l'interrompit en lui criant qu'il fallait qu'il répondît par *oui* ou par *non*. Faute de réponse

à cette demande péremptoire, les vociférations redoublèrent; Garrick fut obligé de se retirer, et la pièce annoncée n'eut pas lieu.

Les malveillans revinrent à la charge le lendemain. Ils appelèrent Garrick à grands cris, et dès qu'il parut, M. Fitz Patrick, au grand étonnement de tous ceux qui le connaissaient, se leva et lui adressa cette question laconique : « Voulez-vous ou ne voulez-
» vous pas admettre le public à demi-prix
» après le troisième acte de la première pièce,
» à l'exception des nouvelles pantomimes
» pendant le premier hiver? » Garrick s'était décidé à l'affirmative d'après l'avis de M. Lacy son associé. Il répondit de la manière la plus polie, et les mutins remportèrent la victoire.

C'est le cas de rapporter une anecdote relative à M. Moody, excellent acteur comique. Pendant le tumulte de la veille, il avait vu un homme se disposer à mettre le feu aux décorations, et l'avait empêché d'exécuter son horrible dessein. Cet acte de prudence passa dans l'esprit de *John Bull* pour un crime capital, et on appela cet acteur à grands cris. Plein de confiance dans les bonnes

intentions qui l'avaient fait agir, Moody parut sur-le-champ, et ses juges lui ayant ordonné despotiquement de demander pardon, il répondit avec beaucoup de présence d'esprit : « Messieurs, si en empêchant la salle
» d'être brûlée, et en sauvant la vie de plu-
» sieurs d'entre vous, j'ai donné lieu à votre
» mécontentement, je vous en demande
» pardon. » De pareilles excuses parurent une aggravation de sa faute, et un cri général s'éleva : « A genoux ! à genoux ! —
» Messieurs, répondit Moody avec indigna-
» tion, si j'étais capable de me dégrader à ce
» point, je serais indigne de reparaître de-
» vant vous. » A ces mots, saluant le public, il quitta le théâtre. Garrick le reçut à bras ouverts, et lui dit qu'il s'était conduit en homme d'honneur. Cependant le tumulte continuait; on appelait le directeur à grands cris ; Garrick fut obligé de reparaître sur le théâtre. Il reçut l'injonction de renvoyer Moody, à cause de son insolence. Il répondit que quoique Moody fût un acteur très-utile au spectacle, il ne paraîtrait plus dans aucun rôle, tant qu'il encourrait la disgrâce du public. Le tumulte s'apaisa; on permit de com-

mencer la pièce, et Garrick embrassant Moody, l'assura que ses appointemens lui seraient continués (1).

Les confédérés, fiers de leur victoire, voulurent cueillir le lendemain de nouveaux lauriers à Covent-Garden. Ils s'y rendirent en force, et, avant que la pièce commençât, ils appelèrent à grands cris M. Béard, un des directeurs; il obéit à cet ordre, et dès qu'il parut, on lui signifia qu'il fallait qu'il se conformât au réglement adopté la veille à Drury-lane : il répondit qu'il avait fait de grands

(1) M. Davies, dans sa *Vie de Garrick*, donne la suite de cette anecdote. Il dit que, quelques jours après, Moody se rendit chez Fitzpatrick, et lui demanda raison de l'insulte qu'il lui avait faite. Le chef des conjurés commença par nier que ce fût lui qui lui eût crié de se mettre à genoux; et se voyant pressé dans ses derniers retranchemens, finit par accepter un rendez-vous pour le lendemain, au café de la Jamaïque. Fitzpatrick n'eut pourtant garde d'y aller lui-même; il y envoya un ami qui joua le rôle de conciliateur, et il se soumit à l'humiliation d'écrire à Garrick, pour le prier de faire reparaître M. Moody sur le théâtre, et pour l'assurer qu'il s'y rendrait avec tous ses amis pour contribuer à le rétablir dans les bonnes grâces du public. Moody ne tarda pas à reprendre tous ses rôles.

(*Note du traducteur.*)

frais pour monter l'opéra d'*Artaxerce* qu'on devait représenter ce soir même, et qu'en conséquence, il ne pouvait consentir à une demande si peu raisonnable. Un tumulte épouvantable suivit cette réponse : bancs, lustres, décorations, tout fut brisé. On conseilla à M. Béard, et avec raison, de prendre les voies légales pour obtenir justice; en conséquence, il obtint, le lendemain matin, des mandats d'arrêt contre les deux principaux auteurs du désordre. Fitzpatrick et le quincaillier furent arrêtés et conduits devant lord Mansfield. Après avoir entendu la déposition de M. Béard, le magistrat, qui était déjà au fait de tout ce qui s'était passé, se tourna vers Fitzpatrick et lui dit qu'il était surpris qu'un homme *comme il faut*, qui du moins en avait l'air, se trouvât compromis dans une violation de la paix publique : il leur représenta la gravité de leur faute avec ce ton de dignité qui lui était ordinaire, et ajouta que si, malheureusement, quelqu'un avait perdu la vie par suite de ce tumulte, la loi les aurait déclarés tous deux coupables de meurtre. Ils firent des excuses, promirent solennellement de ne pas récidiver, et

M. Béard, à la prière de lord Mansfield, consentit à cesser toutes poursuites.

Telle fut la fin de ce fracas théâtral : il en résulta que tandis que Drury-lane avait été forcé de subir la loi du vainqueur, Covent-Garden s'était maintenu dans son droit.

Dès que Garrick eut fait réparer les dévastations qui avaient été commises dans son théâtre, il donna la première représentation d'*Elvire*, tragédie de M. Mallet, imitée de l'*Inez de Castro* de M. de La Motte, qui, lui-même, avait pris ce sujet dans la Lusiade du Camoëns. Cette pièce ne fut pas reçue très-favorablement, et, après la neuvième représentation, elle disparut irrévocablement du théâtre.

Garrick faisait le plus grand cas de mistriss Shéridan, quoiqu'il eût eu quelques différens avec son mari. L'excellent roman de Sydney Biddulph lui avait fait concevoir une juste idée des talens de cette dame; aussi reçut-il sans difficulté sa comédie intitulée *la Découverte*, dès qu'elle la lui présenta. La manière dont il joua le rôle de *Sir Anthony Branville*, fat empesé, à manières antiques, aida beaucoup au succès de cette pièce;

ce fut le dernier rôle qu'il joua dans une pièce nouvelle.

Après la clôture du spectacle, c'est-à-dire, dans l'été de 1763, Garrick conçut le projet de faire un voyage sur le continent. Ses médecins le lui conseillaient, vu le besoin qu'il avait d'air et d'exercice ; et comme ils l'assuraient en même temps que les eaux de Barèges produiraient un effet favorable sur la santé de mistriss Garrick, ce dernier motif le décida. Il partit pour Douvres le 15 septembre, et confia à son frère George le soin de le remplacer dans ses fonctions, en agissant de concert avec M. Lacy (1).

(1) Suivant M. Davies, les désagrémens que Garrick avait essuyés lors du dernier tumulte l'avaient déterminé à ce voyage; il sentait aussi la nécessité de se faire désirer, car Covent-Garden avait obtenu cette année une préférence marquée sur Drury-lane, grâce aux talens d'une jeune actrice, miss Brent, que Garrick, qui n'avait pas l'oreille très-musicale, et qui affectait de regarder le chant comme une branche très-subordonnée de l'art théâtral, avait refusé d'engager. Elle avait été reçue à bras ouverts à Covent-Garden, et y attirait tellement la foule, qu'un soir que Garrick et mistriss Cibber jouaient dans la même pièce, la recette n'avait monté qu'à trois livres

quinze shellings six pences (environ quatre-vingt-dix fr.). Garrick n'était pourtant point parti sans quelques inquiétudes : il avait chargé son associé de lui écrire, s'il jugeait son retour nécessaire à la prospérité du théâtre, lui promettant en ce cas de revenir sur-le-champ. Mais Drury-lane recouvra sa supériorité pendant l'absence de Garrick, par les débuts d'un jeune acteur nommé Powell, à qui il avait donné des leçons l'été précédent, et qui plut au public à un tel point, qu'il fut applaudi dans certains rôles autant que Garrick l'avait jamais été lui-même. Il était d'usage de n'accorder que de modiques appointemens à un nouvel acteur; mais M. Lacy trouva que Powell avait rendu de tels services au spectacle, qu'avant le retour de Garrick il porta son salaire au même taux que celui des acteurs les mieux payés, et Garrick approuva complètement cette disposition. (*Note du traducteur.*)

CHAPITRE XII.

Retour de Garrick à Londres en avril 1765. — Le Singe malade, fable par Garrick. — Anecdotes de son voyage. — Le duc de Parme. — Mademoiselle Clairon. — Préville. — Le duc de Wurtemberg. — Le Mariage clandestin, comédie par Colman et Garrick. — Manière dont King joue le principal rôle de cette pièce. — Mort de mistriss Cibber. — Mort de Quin.

GARRICK ne revint à Londres que vers la fin d'avril 1765 ; il y était attendu avec impatience, et cette nouvelle, annoncée dans tous les journaux, répandit la joie dans la capitale. L'amour de la renommée était la passion dominante de Garrick, et elle le tenait dans des sollicitudes perpétuelles. Il méprisait les critiques des folliculaires, mais il en avait peur. Pour employer une expression du docteur Johnson, « il savait qu'ils n'avaient
» pas la force de tendre un arc, mais il
» craignait que leurs flèches ne fussent em-
» poisonnées. » Toujours frappé de cette

idée, il trouva le temps, au milieu des plaisirs du continent, de composer un poëme intitulé *le Singe malade*. C'était une fable dans laquelle il se désignait humblement sous le nom du singe, et représentait les autres animaux déchaînés contre lui et ses voyages. Il envoya de Paris cette pièce de vers, pour qu'on la fit imprimer d'avance, et qu'elle pût être mise en circulation, aussitôt après son arrivée. Il croyait que ses ennemis saisiraient cette occasion, et il se flattait, par ce poëme, de prévenir et déjouer leur malice. Il aurait pu se dispenser de prendre cette peine ; car la critique garda le silence, tandis que Londres et Westminster retentissaient de cris de joie et de félicitation.

On ne doit pas s'attendre à trouver ici une relation de son voyage en France, en Italie, en Allemagne. Nous n'avons pas de matériaux pour la rédiger ; et quand nous en aurions, ce serait peut-être un hors-d'œuvre dans cet ouvrage qui est l'histoire de Garrick dans sa profession. On peut cependant rapporter ici quelques anecdotes qui y ont rapport.

Tandis qu'il était en Italie, le duc de

CHAPITRE XII. 169

Parme le pria de lui donner quelque échantillon d'une tragédie anglaise. Garrick commença par lui faire connaître le sujet de *Macbeth*, après quoi, passant à la scène dans laquelle un poignard se présente à l'imagination effrayée d'un homme qui médite le meurtre de son souverain, il déclama le beau monologue. Personne ne comprenait ce qu'il disait; mais ses traits exprimaient fidèlement toutes les passions qui devaient agiter le coupable, et le son de sa voix suffisait pour expliquer ses paroles : chacun l'écouta avec admiration, et le duc de Parme, ainsi que toute sa société, reconnurent que ce fragment suffisait pour leur donner une idée du génie supérieur de Shakespeare, et des talens d'un acteur anglais.

Garrick reçut à Paris l'accueil le plus flatteur : il fut invité à se trouver à une assemblée où l'on avait eu soin d'inviter également mademoiselle Clairon, la grande actrice du théâtre français : au milieu de la conversation, elle se leva tout-à-coup, et montra tous ses talens en déclamant quelques scènes de différentes tragédies de Racine et de Voltaire, ce qui lui donna le droit de prier

Garrick d'en faire autant. L'acteur anglais s'y prêta de la meilleure grâce, et après avoir donné les explications nécessaires, il débita divers monologues d'*Hamlet* et de *Macbeth*, ensuite il raconta comment il avait appris à imiter la folie du *roi Léar*. C'était, comme nous l'avons déjà dit, en voyant un de ses amis, que la mort affreuse de son enfant qu'il avait laissé tomber par une fenêtre avait rendu fou. Il imita le malheureux père: s'appuya sur le dos d'une chaise, sembla jouer gaiement avec son enfant, et feignit enfin de le laisser tomber. En ce moment ses regards pleins d'égarement et d'horreur, sa voix entrecoupée, ses cris épouvantables troublèrent tous les spectateurs. Des pleurs coulaient de tous les yeux, et mademoiselle Clairon n'hésita pas à déclarer qu'avec un tel acteur, le théâtre anglais était celui où l'on devait ressentir avec le plus de force les impressions de la terreur et celles de la pitié (1).

(1) « Cette société, dit M. Davies dans sa Vie de Gar-
» rick, était composée d'Anglais et de Français. Ceux-ci
» donnèrent la préférence à Garrick, et les Anglais, avec

CHAPITRE XII.

Mistriss King et Holland étant un jour avec Garrick dans sa bibliothèque, la conversation tomba sur le voyage que celui-ci avait

» la même politesse, adjugèrent la palme à mademoiselle
» Clairon. Après la scène pantomime dans laquelle Gar-
» rick imita la folie qui trouble en un instant la raison
» d'un père qui vient de perdre son enfant, mademoi-
» selle Clairon se leva tout-à-coup, et courut l'embrasser.
» Se tournant alors vers mistriss Garrick, elle la pria de
» l'excuser, en disant qu'elle avait été entraînée par un
» enthousiasme involontaire. Mademoiselle Clairon avait
» toujours été l'actrice favorite de Garrick. Il l'avait vue
» lors du premier voyage qu'il avait fait à Paris en 1752 ;
» sa réputation n'était encore qu'à son aurore, et made-
» moiselle Dumesnil était l'astre qui brillait alors sur le
» théâtre français. Elle était l'objet de l'admiration des
» étrangers comme de ses concitoyens, et cependant Gar-
» rick avait osé prédire dès-lors que mademoiselle Clairon
» surpasserait toutes ses rivales. Il eut, à son second
» voyage, la satisfaction de voir cette prédiction accom-
» plie (*). »

L'anecdote suivante est déjà connue. Nous croyons pourtant devoir la donner telle qu'elle se trouve dans l'ou-

(*) M. Davies prononce d'un ton décisif un jugement que l'opinion des connaisseurs n'a pas confirmé. Mademoiselle Clairon déploya tout ce que l'art peut produire de plus parfait : le succès de mademoiselle Dumesnil fut le triomphe du génie. Mademoiselle Clairon fit admirer sa profonde intelligence : mademoiselle Dumesnil fit frémir et pleurer.

(*Note des éditeurs.*)

fait sur le continent. Pendant cet entretien, Garrick ouvrit un secrétaire, et prit dans un tiroir une riche tabatière dont lui avait fait

vrage intitulé *Biographia dramatica*, dont nous avons déjà parlé.

« Tandis que M. Garrick était dans la capitale de la
» France, il fit une courte excursion hors des murs de
» Paris avec le célèbre acteur français Préville. Ils étaient
» à cheval, et Préville eut la fantaisie d'imiter un cavalier
» pris de vin. Garrick l'applaudit; mais il lui dit qu'il
» manquait à son tableau un trait essentiel pour le rendre
» parfait : *ses jambes n'étaient pas avinées*. Tenez, lui
» dit-il, je vais vous faire voir un garnement anglais, qui,
» après avoir dîné dans une taverne, et y avoir avalé trois
» ou quatre bouteilles de vin de Porto, est monté à cheval
» dans une soirée d'été pour aller à sa maison de cam-
» pagne; et à l'instant même, il se mit à contrefaire
» l'ivresse dans tous ses différens degrés. D'abord, il dit
» à son domestique qu'il voyait tourner autour de lui le
» soleil et les champs; ensuite, il fit jouer sans raison le
» fouet et les éperons, de sorte que son cheval se mit à
» gambader, à ruer, à se cabrer; puis il laissa tomber son
» fouet; la bride s'échappa de sa main; ses jambes paru-
» rent hors d'état de le soutenir sur les étriers : il semblait
» avoir perdu l'usage de toutes ses facultés. Enfin, il se
» laissa tomber de cheval comme ivre-mort, et d'une ma-
» nière si naturelle, que Préville poussa involontairement
» un cri de terreur. Il courut à lui, et sa frayeur aug-
» menta quand il vit que son ami ne répondait pas à ses
» questions. Après avoir essuyé la poussière qui lui cou-

CHAPITRE XII.

présent le duc de Wurtemberg, pour lui témoigner la satisfaction qu'il avait éprouvée en l'entendant déclamer différens passages de quelques comédies anglaises. Holland examina ce bijou, et lui dit avec un ton bourru qui était le sien : « Ainsi donc, vous » avez parcouru le continent, en beuglant » pour des tabatières ? » Garrick connaissait son élève, et ne se fâcha point.

Les amateurs de spectacle étaient impatiens de voir le *Roscius* moderne reparaître sur le théâtre ; mais après ses voyages, Garrick avait besoin de quelque repos, et il ne

» vrait le front, il lui demanda encore avec l'émotion et
» l'inquiétude de l'amitié s'il était blessé? Garrick, dont
» les yeux étaient fermés, entrouvrit une paupière, et du
» ton d'un véritable ivrogne lui dit, avec plus d'un ho-
» quet, de lui verser encore un coup à boire. Préville était
» au comble de la surprise ; et quand Garrick, se relevant
» tout-à-coup, reprit l'air qui lui était ordinaire, l'acteur
» français s'écria : Mon ami, permettez à l'écolier d'em-
» brasser son maître, et de le remercier de l'excellente
» leçon qu'il vient de lui donner. »

Garrick était enthousiaste de Shakespeare à un tel point, qu'on assure que pendant son séjour à Paris, il ne voulut jamais être présenté à l'abbé Le Blanc, parce qu'il avait parlé de cet auteur avec trop peu de respect.

(*Note du traducteur.*)

joua pas une seule fois, pendant le peu qui restait de la saison théâtrale qui finit, suivant l'usage, dans les derniers jours de juin.

Le 14 novembre 1765, le roi fit annoncer qu'il irait au spectacle après avoir ouvert la session du parlement ; et comme il demandait *Beaucoup de bruit pour rien*, Garrick saisit cette occasion pour faire sa rentrée. Dès qu'il parut, la salle retentit d'applaudissemens et d'acclamations, et il commença par débiter un prologue de sa composition, plein de mots heureux et d'enjoûment. Pendant le cours de la représentation, on reconnut qu'il n'avait rien perdu de son feu naturel et de son génie comique ; il continua de jouer trois ou quatre fois par semaine.

On remit au théâtre, dans les premiers jours de janvier suivant, *le Franc-Parleur*, de Wycherley (1), avec des changemens par

(1) Pièce imitée du *Misanthrope*. Wycherley n'a composé que quatre comédies, dont les deux dernières, *la Campagnarde* et *le Franc-Parleur*, ont eu le plus grand succès. La vie de cet auteur est une espèce de roman. Né protestant, il se fit catholique à quinze ans, et retourna au protestantisme quelques années après. Il commença l'étude de la jurisprudence, et l'abandonna pour l'art dra-

Bickerstaff qui ne fit que mutiler l'intrigue et le caractère du principal personnage. Cette

matique. Le succès de sa première pièce lui valut, dit la chronique scandaleuse, les bonnes grâces de la duchesse de Cleveland ; il lui dut aussi la protection du duc de Buckingham, qui le fit son écuyer, et la bienveillance de Charles II, qui daigna aller lui rendre visite pendant une maladie grave qu'il fit, et qui lui donna 500 livres pour aller rétablir sa santé en France. Le hasard lui fit rencontrer, chez un libraire de Tunbridge, la comtesse de Drogheda, jeune veuve noble, riche et belle, et, très-peu de temps après, elle consentit à lui donner sa main. Depuis ce temps, il négligea la cour, et perdit la faveur du roi. Sa femme était si jalouse, qu'elle ne voulait pas qu'il s'éloignât un seul instant ; et quand quelques amis venaient le voir, elle exigeait que la porte de l'appartement où il les recevait restât ouverte, afin de pouvoir s'assurer qu'il ne s'y trouvait aucune femme. Elle mourut au bout de quelques années, et lui laissa toute sa fortune : mais cette disposition fut contestée, et les frais du procès, joints à la vie dissipée que menait Wycherley, lui firent contracter des dettes qui le conduisirent en prison. Il y resta plusieurs années, et en fut tiré par la générosité de Jacques II, qui, ayant vu son *Franc-Parleur*, en fut si satisfait, qu'il ordonna qu'on payât ses dettes, et lui assura une pension viagère de deux cents livres. Il avait toujours dit qu'il voulait mourir marié, quoiqu'il ne pût souffrir l'idée du lien conjugal. Effectivement, il épousa à l'âge de soixante-quinze ans une jeune personne qui lui apporta une dot de quinze cents livres, et il mourut onze jours après, le 1ᵉʳ janvier 1715. (*Note du traducteur.*)

pièce fut suivie, en février, d'une comédie composée en société par Garrick et Colman, intitulée *le Mariage clandestin.* Ils avaient tracé le plan de cette pièce avant le départ du premier pour le continent, et chacun d'eux s'en était occupé de son côté pendant leur séparation. Dans le cours de l'été de 1765, ils y mirent la dernière main de concert. Cette comédie a été jouée tant de fois, elle paraît encore si souvent, et est par conséquent si généralement connue, qu'il suffit d'en donner une légère idée.

La scène se passe à la maison de campagne de Sterling, négociant de Londres, qui a deux filles, dont l'aînée est sur le point d'épouser sir John Melville. Fanny, la plus jeune, a épousé secrètement Lovewell, un des commis de son père. Lord Ogleby, oncle de sir John Melville, arrive pour assister au mariage de son neveu, avec miss Sterling, qui est la favorite de sa tante, mistriss Heidelberg, veuve d'un commerçant hollandais. La duplicité de sir John, qui devient amoureux de Fanny et qui désire rompre avec la sœur aînée, commence le nœud de l'intrigue. *Lovewell* conseille à sa femme de faire confidence de

leur secret à lord Ogleby. Elle a une entrevue avec lui dans ce dessein ; mais sa timidité est telle, qu'elle ne peut s'expliquer bien clairement, et que le bon vieux lord interprète en sa faveur tout ce qu'elle lui dit. C'est un homme plein d'honneur et de générosité, mais dont la jeunesse a été fort dissipée. Sa vanité jouit de ce succès, et, malgré ses infirmités, il prend la résolution de l'épouser. C'est alors que son neveu vient le prier de prendre ses intérêts près de Fanny dont il est passionnément épris. Enfin, après beaucoup d'embarras, de contre-temps et de difficultés, le grand secret du mariage de Lovewell se découvre ; lord Ogleby a la générosité d'intercéder pour les deux époux, et il obtient leur pardon du père. Tous les caractères de cette pièce sont tracés d'après nature ; mais c'est surtout dans celui de lord Ogleby que se développe une véritable force comique.

Garrick avait eu quelque temps le dessein de jouer lui-même ce rôle ; mais comme, à son retour du continent, il avait annoncé l'intention formelle de ne plus jouer dans aucune nouvelle pièce, il ne voulut pas faire

d'exception même en faveur d'une comédie dont il était l'auteur. Il résolut donc de le confier à M. King, qui hésita d'abord à s'en charger. Garrick débita plusieurs fois ce rôle devant lui, pour lui faire bien entendre la manière dont il l'avait conçu et dont il devait être joué. King consentit enfin à l'apprendre; mais le jour où il devait le répéter devant le directeur, il le pria de nouveau de le dispenser de le jouer. Tout fut inutile; Garrick voulut qu'il le répétât, et King cédant à ses désirs récita le rôle, mais à sa manière. « Eh bien,
» M. King, lui dit Garrick lorsqu'il eut fini,
» je suis parfaitement satisfait. Vous avez
» trouvé une manière de jouer ce rôle, qui
» vous convient mieux que si vous aviez
» imité la mienne. On aurait vu que vous
» marchiez sur mes traces, au lieu que vous
» serez vous-même. Cela vaut mieux; tenez-
» vous-y. » King suivit son avis, et déploya tant de talent dans ce rôle, qu'on peut dire que la pièce lui dut une partie de son succès.

Nous ne pouvons passer sous silence deux événemens arrivés au commencement de 1766. Le premier fut la mort de mistriss Cib-

ber. Lorsque Garrick en apprit la nouvelle, il s'écria : « Barry et moi, nous restons en-
» core, mais la tragédie a un côté mort. »
Le second fut celle de Quin, qui paya le tribut à la nature en mars suivant. Garrick l'avait toujours sincèrement estimé. Tant que Quin resta au théâtre, une jalousie, assez naturelle entre deux rivaux, occasionait quelque réserve entre eux; mais quand il l'eut quitté, ils vécurent dans une amitié intime. Garrick témoigna une affliction véritable de sa mort, et lui composa une épitaphe qui fut gravée sur le monument qu'on lui éleva dans l'église de l'Abbaye, à Bath.

CHAPITRE XIII.

La Jeune Villageoise, comédie, par Garrick. — Critique du Comte de Warwick, tragédie, imitée de La Harpe. — Le Négociant anglais, par Colman. — Nouveaux réglemens établis par Garrick. — Voyages de Linco, intermède, par Garrick. — Désertion de quelques acteurs de Drury-lane. — Barry y rentre avec sa femme. — Un Coup-d'œil derrière le rideau, par Garrick. — Anecdote relative à cette pièce. — La Fausse Délicatesse, sermon en cinq actes. — Réflexions sur la comédie sérieuse. — Jubilé de Shakespeare. — Anecdote qui y donna lieu.

Au commencement d'octobre 1766, Garrick fit jouer sa *Jeune Villageoise*, pièce tirée de *la Campagnarde* de Wycherley. S'il se fût contenté d'en bannir les indécences et d'en retrancher les superfluités, le public aurait eu plus de raison de lui en savoir gré. Mais le directeur était le maître de la faire représenter aussi souvent qu'il le jugeait à propos,

CHAPITRE XIII. 181

et cela suffisait pour lui conserver la vie quelque temps (1).

L'attente du public fut bientôt vivement excitée par l'annonce d'une tragédie du docteur Franklin (2). Les critiques espéraient beaucoup d'un homme qui avait étudié à l'école des Grecs, du traducteur de Sophocles. Mais le docteur oublia ses maîtres, pour se mettre sous la lisière de M. de La Harpe, jeune auteur français, qui était alors le favori de Voltaire. Ce fut de cet auteur qu'il emprunta son *Comte de Warwick*, sans même daigner reconnaître l'obligation qu'il lui avait (3). Dans un pays étranger, on peut accorder à

(1) On croirait d'après cela que *la Jeune Villageoise* ne survécut pas à la retraite de Garrick. Cette pièce se joue pourtant encore avec succès aujourd'hui, et c'était un des triomphes de mistriss Jordan. (*Note du traducteur.*)

(2) Qu'il ne faut pas confondre avec le célèbre docteur Franklin des États-Unis. (*Note du traducteur.*)

(3) Il serait injuste de faire à l'auteur de cette pièce un reproche sérieux d'une réticence qui est d'un usage habituel en Angleterre. Tous les jours on y donne des comédies littéralement traduites du français, et il est bien rare qu'on en fasse l'aveu. C'est ainsi que tout récemment on a donné à Covent-Garden une traduction d'*Adolphe et Clara*, sans autre changement que celui des noms et le re-

un poëte le droit de s'écarter de la vérité historique. La Harpe se crut permis de faire d'étranges changemens à l'histoire d'Angleterre; mais son traducteur n'avait pas le droit d'adopter de pareilles erreurs. Il aurait dû réfléchir qu'il travaillait pour des auditeurs connaissant parfaitement les annales de leur pays; et cependant, guidé par un Français, et quoique le fait de la mort du comte de Warwick sur le champ de bataille de Barnet, en combattant pour Henri VI contre Édouard IV, soit aussi notoire que celle de Richard III et de Bosworth-Field, il ne craignit pas de dénaturer entièrement cet événement. Les rôles d'*Édouard IV* et du *comte de Warwick* furent parfaitement joués par Powell et Holland; mais mistriss Yates, dans celui de *Marguerite d'Anjou*, fut le principal appui de cette tragédie qui ne put cependant aller au-delà de la dixième représentation.

En février suivant, M. Colman présenta au directeur de Drury-lane son *Négociant an-*

tranchement des ariettes, et les journaux ont retenti d'éloges donnés *à l'imagination de l'auteur*.

(*Note du traducteur.*)

glais, imitation de l'*Écossaise* de Voltaire qui avait publié cette pièce comme une traduction de John Home, auteur de *Douglas*. Le principal but de Voltaire était d'attaquer Fréron, journaliste de Paris, qui avait souvent épanché sa bile sur le plus grand génie de la France. Il y avait introduit Fréron sous le nom de *Frélon*, espèce de guêpe. Il voulait avoir l'air d'un homme qui regarde son ennemi comme au-dessous de son ressentiment, et qui le laisse châtier par un écrivain étranger (1). Colman changea le nom de *Frélon* en celui de *Spatter*, mais on ignore s'il avait dessein de faire une satire personnelle. Il dédia sa pièce à Voltaire; il devait cet hommage à l'écrivain du travail duquel il avait profité.

Avant la représentation du *Négociant an-*

(1) Voltaire ne pensa point à raffiner sa vengeance, comme M. Murphy le suppose, en *faisant châtier Fréron par un écrivain étranger*. Il aimait à se masquer sous des noms empruntés, et se laissait reconnaître à la première ligne.

Et fugit.... et se cupit ante videri.

(*Note des éditeurs.*)

glais, Garrick dit à l'auteur qu'il allait établir deux nouveaux réglemens à son spectacle. Le premier abolirait l'usage de ne pas jouer de petite pièce pendant les premières représentations d'une tragédie, ou d'une comédie en cinq actes, usage, dit-il, qui était aussi préjudiciable à l'auteur qu'au directeur. Car si la pièce était assez goûtée du public pour attirer du monde sans aucun secours étranger, on la ferait suivre d'une petite comédie prise au dernier rang du répertoire; si au contraire elle avait besoin de soutien, on la renforcerait d'une bonne pièce en deux actes. Il ajouta que ce nouveau réglement serait utile à Colman lui-même en cette occasion; car il croyait que le *Négociant anglais* plairait au parterre et aux loges, mais qu'il n'aurait pas le même succès avec les habitués des galeries. La seconde innovation était de porter à 70 guinées au lieu de 60, la retenue à faire au profit de la direction sur les représentations au bénéfice de l'auteur. Garrick la motivait sur ce que, d'après les changemens faits à la salle, la recette pouvait monter à 337 livres, au lieu de 220. Colman, comptant sur un succès complet, demanda le maintien

de l'ancien ordre de choses pendant les représentations de sa pièce. Il eut sujet de s'en repentir, car la prédiction de Garrick se vérifia complètement ; et pendant les dix ou onze représentations qu'obtint cette pièce, le parterre ne fut jamais qu'à moitié rempli, et les galeries restèrent vides.

Dans le mois d'avril suivant, Garrick fit jouer entre les deux pièces son intermède intitulé *les Voyages de Linco*. L'idée en est assez heureuse. Linco, après un long voyage en Europe, est de retour en Arcadie, et fait gaiement à sa famille le tableau des mœurs de la France, de l'Italie, de l'Allemagne, et surtout de l'Angleterre. King obtint le plus grand succès dans ce rôle.

Mistriss Harris et Rutherford ayant acheté la direction du théâtre de Covent-Garden, et désirant se fortifier, proposèrent à mistriss Colman et à Powell d'y prendre part pour moitié. Ils y consentirent, et tous quatre déterminèrent M. et mistriss Yates à abandonner les bannières de Drury-lane. Cette désertion n'effraya point Garrick. Il fit des recrues de son côté en engageant Barry, mistriss Dancer, et bientôt après mistriss Barry, qui

étaient alors à Dublin. Barry reparut, en octobre, par son rôle favori d'*Othello*. Il fut couvert d'applaudissemens. Mistriss Barry (car c'est ainsi que je l'appellerai toujours) fit son début dans la tragédie presque oubliée de *Douglas* qu'on avait jouée à Covent-Garden quelques années auparavant, par le rôle de *lady Randolph* que personne ne joua jamais comme elle, jusqu'à mistriss Siddons.

Le génie fertile de Garrick ne se reposait jamais. Il donna cette même année une petite pièce intitulée *Un Coup-d'œil derrière le rideau*. C'est une répétition en forme. *Glib*, auteur d'*Orphée*, opéra burlesque, invite ses amis à la répétition de sa pièce, et ce sont de prétendus connaisseurs et des virtuoses ridicules. M. King eut le plus grand succès dans le rôle du poëte, et cette pièce obtint un grand nombre de représentations (1).

(1) Voici une anecdote que nous puisons dans la Biographie dramatique, ouvrage dont nous avons déjà parlé.

« En 1766, M. Barthelemon avait composé la musique de *Pelopida*, drame sérieux italien, qui eut le plus grand succès à l'Opéra. Garrick alla le voir un matin, et lui demanda s'il pourrait composer de la musique sur des paroles anglaises. Barthelemon lui répondit qu'il croyait le pou-

CHAPITRE XIII.

En janvier 1768, un auteur qui s'était fait connaître par des lettres, des essais, des

voir. Alors Garrick s'assit devant une table et se mit à copier des couplets qu'il voulait faire chanter dans sa *Jeune Villageoise*. Pendant que Garrick écrivait, Barthelemon lisait par-dessus l'épaule, et composait son air. « Voici les » couplets, » dit Garrick en lui remettant le papier sur lequel il venait de les copier. « En voici la musique, » lui répondit Barthelemon en lui donnant l'air qu'il venait de noter. Garrick, surpris et charmé de cette composition impromptu, l'invita à dîner le même jour avec le docteur Johnson. L'air plut au public, et, à chaque représentation de la *Jeune Villageoise*, il obtint les honneurs du *bis*. Garrick promit à Barthelemon de faire sa fortune, et, pour y préluder, il le chargea de composer la musique d'*un Coup-d'œil derrière le rideau*. L'opéra burlesque d'*Orphée*, qui se trouve dans le second acte, réussit tellement, qu'*un Coup-d'œil derrière le rideau* eut cent huit représentations dans le cours de l'année. » — Il ne faut pas oublier ici que l'année théâtrale n'a que neuf mois à Londres, et qu'on n'y joue jamais le dimanche. — Cette petite pièce valut à Garrick plusieurs mille livres sterling, et il donna à Barthelemon quarante guinées, au lieu de cinquante qu'il lui avait promises, en lui disant que les danseuses lui avaient coûté tant d'argent, qu'il ne pouvait lui en donner davantage.

Aucun des deux biographes de Garrick ne cite cette anecdote, dont nous ne garantissons l'authenticité que sur la foi de l'ouvrage où nous la puisons.

(*Note du traducteur.*)

poésies, et par un grand nombre d'articles insérés dans divers journaux, M. Hugh Kelly, eut l'ambition de figurer dans une sphère plus élevée, et fit jouer à Drury-lane une comédie intitulée *la Fausse Délicatesse*. Le prologue, composé par Garrick, en donnait une idée fort juste. Il promettait une comédie morale et sentimentale qu'il appelait en plaisantant *un sermon en cinq actes*. Les critiques furent du même avis; mais le public prit la pièce sous sa protection, et elle eut une vingtaine de représentations.

Nous sommes loin de vouloir diminuer la réputation posthume de M. Kelly; mais nous croyons pouvoir nous permettre quelques observations à ce sujet. Il nous semble qu'une pièce qui ne peut être remplie que de sentences graves et morales ne mérite pas le nom de *comédie*. Quand le pathétique y est convenablement employé, elle s'élève à un degré plus haut. Le cœur est ému, et ce mérite dédommage de l'absence de traits d'esprit et de gaieté. Cependant une véritable peinture de mœurs doit être en général accompagnée de ridicule. Le docteur Hurd dit avec raison: « La comédie se propose pour but une

» sensation de plaisir, occasionée par la vérité
» des caractères qu'elle met en jeu, surtout
» par leurs contrastes. » Mais cette définition
n'est pas adoptée par les auteurs de comédies
purement sentimentales. De tous les critiques
français, D'Alembert est celui qui a le mieux
compris la nature de ce qu'on peut appeler la
comédie sérieuse. En parlant du *Glorieux* de
Destouches, il dit que le pathétique mêlé au
comique, au lieu de produire un mélange
hétérogène, anime toute la pièce, quoique
la gaieté en soit la couleur principale. Il
ajoute que lorsque Destouches mit au théâtre
une nouvelle espèce de drame, il eut l'art de
mêler le pathétique et le comique dans une
telle proportion, que l'un et l'autre contri-
buaient à produire un bel effet. L'art de ce
poëte consistait à subordonner le pathétique
à la gaieté, ce qui est essentiel à la vraie co-
médie. Vouloir faire rire au milieu des larmes,
c'est souvent une tentative inutile; mais au
milieu des scènes les plus plaisantes, il peut
arriver un incident qui touche le cœur et le
remplisse d'émotion. C'est ce que nous avons
vu dans *les Amans non sans le savoir*, lors-
que Indiana est reconnue par son père. Des-

touches, suivant D'Alembert, a donc ouvert une nouvelle carrière; mais les auteurs qui sont venus après lui l'ont abandonnée, parce qu'ils ont trouvé le genre grave et sérieux plus convenable à la médiocrité de leur génie. Le drame sérieux qui n'a ni gaieté, ni pathétique, est un genre bâtard qui ne mérite pas d'être encouragé. On a donné beaucoup d'éloges à *la Fausse Délicatesse*, mais il faut espérer qu'on ne proposera pas cette pièce comme un modèle, quand la route de la bonne comédie est ouverte et connue (1).

Vers le milieu de février, on donna la première représentation de *Zénobie*, tragédie dont le sujet est tiré du douzième livre des Annales de Tacite. Chacun sait que le célèbre Crébillon a fait une pièce sur le même sujet. Tout ce que l'auteur peut dire, c'est qu'il n'a pas voulu se borner au rôle de copiste, et qu'il a tâché d'être original (2).

(1) Marsollier imita cette pièce en 1785, et la fit jouer à l'Opéra-Comique avec la musique de Davaux. Elle eut peu de succès, parce que ce n'était qu'une suite de scènes ingénieusement écrites, et que la musique veut des situations et des images. (*Note des éditeurs.*)

(2) Cette tragédie est de M. Murphy, auteur des *Mé-*

CHAPITRE XIII. 191

Mistriss Pritchard se retira du théâtre le 24 avril, après en avoir été 38 ans l'ornement. Elle mourut à Bath en août suivant.

L'*École des libertins*, par mistriss Griffiths, pièce imitée d'*Eugénie* de Beaumarchais, eut quelque succès en janvier 1769; mais ce ne fut qu'un météore qui disparut sans laisser aucune trace de son passage.

Dans le cours de l'été suivant, Garrick s'occupa d'exécuter un projet formé depuis long-temps, et qu'il avait fort à cœur. C'était de célébrer, par un jubilé solennel, la mémoire de Shakespeare à Stratford-sur-l'Avon, lieu de la naissance de ce grand poëte (1).

moires de Garrick. Ses comédies et tragédies, au nombre de vingt-deux, ont presque toutes réussi, et plusieurs sont restées au théâtre. Il est aussi auteur d'une traduction de Tacite fort estimée, et de différentes poésies. Ses ouvrages ont été imprimés en 1786, en 7 vol. in-8°.

(*Note du traducteur.*)

(1) Voici une anecdote rapportée par M. Davies, dans la Vie de Garrick, et qui donna au Roscius anglais la première idée de ce jubilé.

« Quelques années auparavant, un riche ecclésiastique avait acheté la maison et le jardin de Shakespeare, à Stratford-sur-Avon. Un mûrier, que le grand poëte avait planté de ses propres mains, eut le malheur de lui déplaire; il

Il mit à l'œuvre tous les ouvriers de cette ville. Une rotonde, imitant celle du Ranelagh, s'éleva sur les bords de la rivière, et toute la ville offrit bientôt une scène de décoration générale. Les 5 et 6 septembre,

prétendait qu'il était placé trop près de la maison, qu'il la rendait obscure et humide; enfin, il ordonna qu'il fût abattu. Les habitans de Stratford, habitués dès l'enfance à un sentiment de vénération pour tout ce qui avait appartenu à l'immortel Shakespeare, furent consternés quand ils apprirent ce sacrilége. A la surprise succéda la fureur, et, dans le premier transport de leur indignation, ils jurèrent la mort du coupable. Le malheureux ecclésiastique ne put s'y dérober qu'en se cachant; mais il fut obligé de quitter la ville, et n'osa jamais s'y remontrer, la populace étant déterminée à lui faire un mauvais parti, s'il osait y revenir.

» Le mûrier abattu fut acheté par un charpentier, qui, sachant la valeur que le souvenir de Shakespeare y attachait, conçut et exécuta le projet ingénieux d'en faire des boîtes, des tabatières, des boîtes à thé, etc., qu'il vendit avec un grand bénéfice. Le corps municipal de Stratford acheta plusieurs de ces objets, et envoya à Garrick les libertés et franchises de leur ville dans une boîte faite de ce bois sacré, en le priant de procurer à la ville une statue, un buste ou un portrait de ce grand poëte, pour le mettre dans la salle où ils tenaient leurs séances, et d'y joindre aussi son propre portrait, pour le placer à côté de l'auteur dont il avait été le digne interprète. »

(*Note du traducteur.*)

une foule immense venue de tous les environs et même de Londres, arriva à Stratford. Le 7, le service divin fut célébré avec la plus grande pompe, et quand il fut terminé, tous les étrangers s'empressèrent d'aller lire l'épitaphe de Shakespeare placée sur la porte du caveau, situé à l'extrémité orientale de l'église. A trois heures, un dîner splendide fut servi dans la rotonde; il fut suivi d'un concert: on chanta des couplets de Garrick qui furent couverts d'applaudissemens, et il termina la cérémonie en récitant une ode de sa composition pour célébrer l'inauguration de la statue de Shakespeare dans sa ville natale. Un bal magnifique fut donné dans la rotonde: le lendemain une grande procession devait parcourir toutes les rues de la ville. On y aurait vu figurer tous les principaux personnages des pièces de Shakespeare; mais une violente tempête mit obstacle à ce dernier acte de la fête.

En octobre suivant, le jubilé passa de la ville de Stratford sur le théâtre de Drury-lane. Garrick, pour donner à cette idée un caractère dramatique, avait inventé une fable comique, dans laquelle il introduisait les habi-

tans de Stratford et les étrangers qui s'étaient rendus dans cette ville pour le jubilé. Cette pièce n'ayant jamais été imprimée (1), nous ne pouvons en rendre un compte exact. Nous nous rappelons seulement une scène qui se passait devant une auberge, à la porte de laquelle était une chaise de poste sans chevaux. Quand la foule qui était sur le théâtre se fut retirée, on entendit une voix sortir de la chaise ; c'était Moody qui jouait le rôle d'un Irlandais et qui se plaignait d'être obligé de coucher dans sa voiture, faute d'avoir pu trouver une chambre dans aucune auberge. Tout le dialogue était écrit avec une gaieté spirituelle, et la pièce finissait par la procession qui n'avait pu avoir lieu à Stratford. Différens groupes d'acteurs, vêtus d'habits de caractère, suivaient autant de bannières représentant une scène d'une des pièces de Shakespeare qu'ils jouaient en pantomime. A la fin du cortège, paraissait un char triomphal sur

(1) On assure que M. Kemble en possédait une copie manuscrite ; mais nous n'avons pu savoir ce qu'elle est devenue après la mort de cet acteur.

(*Note du traducteur.*)

lequel on voyait mistriss Abington sous le costume de la muse de la comédie. Enfin, Garrick débitait son ode d'inauguration de la statue de Shakespeare. La musique du docteur Arne, la magnificence des décorations et le talent des acteurs donnèrent une telle vogue à cette pièce, qu'elle eut une centaine de représentations pendant le cours de cette année.

CHAPITRE XIV.

L'opéra du Roi Arthur, remis au théâtre par Garrick. — Le Jacobite, de Cibber. — Changemens faits à Hamlet. — L'Habitant des Indes-Occidentales, par Cumberland. — La Jeune Fille grecque. — Cabale contre la comédie du Duel. — Bragance, par Robert Jephson. — Retraite de Garrick.

Le goût du public était fortement déclaré pour les pièces auxquelles la musique prête son secours ; et comme ceux qui vivent pour plaire au public, sont obligés de lui plaire pour vivre, Garrick se trouvait dans la nécessité de céder au torrent. L'opéra du *Roi Arthur* de Dryden, attira son attention. La pièce, telle qu'elle était, ne pouvait être remise au théâtre avec le moindre espoir de succès; cinq grands actes auraient lassé la patience d'un parterre de nos jours. Garrick la réduisit en deux, et la fit jouer sous cette nouvelle forme en février 1770, sous le titre d'*Arthur*

et Emmeline. La musique du docteur Arne et la beauté des décorations lui valurent une réception favorable pendant plusieurs représentations.

Au commencement de novembre, une excellente comédie de Cibber, *le Jacobite*, fut remise au théâtre par Bickerstaff, sous le titre de l'*Hypocrite*. La pièce de Cibber est une imitation du *Tartufe* de Molière, mais ce n'en est pas une copie servile. Le rôle de *Maria* est entièrement de l'invention de l'auteur, et cette comédie, qui offre une peinture véritable des mœurs anglaises, s'élève encore au-dessus de celle qui lui a servi de modèle (1).

Bickerstaff aurait mieux fait de respecter un génie supérieur; mais à cette époque on avait la rage de retoucher et de corriger, comme on le disait, les pièces de nos meilleurs auteurs anciens. Colman avait osé porter une main profane sur *le Roi Lear* de Shakespeare, et Garrick lui-même, malheureusement, n'avait pu se garantir de cette contagion.

(1) Gloire à Cibber, s'il a fait mieux que Molière et surpassé *Tartufe* en l'imitant ! (*Note des éditeurs.*)

En décembre suivant, il fit représenter *Hamlet* avec des changemens de sa façon. Il avait taillé, coupé, retranché les branches qui lui paraissaient superflues ; et d'un arbre vigoureux, il fit un tronc desséché. La scène des fossoyeurs n'eût été admise, à la vérité, ni par Racine, ni par Voltaire, ni par aucun auteur dramatique français ; mais le génie de Shakespeare s'élevait bien au-dessus de ces règles qui condamnent tout ce qu'il regardait comme une imitation fidèle de la nature. Quand une licence donnait à ce grand poëte le moyen d'ajouter au plaisir de ses auditeurs, il n'hésitait jamais à se la permettre. La scène des fossoyeurs est une imitation de la nature, et le dialogue en est admirable. Et cependant cette scène fut supprimée par Garrick, quoiqu'elle fût absolument nécessaire pour les funérailles d'Ophélie. D'autres changemens qu'il fit à cette pièce n'étaient pas plus heureux ; mais comme il ne les publia jamais, il est probable qu'il reconnut son erreur.

Ce fut en février 1771 que l'*Habitant des Indes-Occidentales* parut pour la première fois sur le théâtre de Drury-lane. L'auteur, M. Cumberland, tâchait, depuis quelques

années, d'atteindre les hauteurs du Parnasse, mais il n'avait pas encore pu pénétrer jusque dans le bois des lauriers, ni se désaltérer à la source sacrée. Pour cette fois, Thalie guida ses pas, et lui montra le rameau d'or dont il s'empara. Cette pièce offre un tableau fidèle du caractère, des faiblesses, et des mœurs du colon des Indes-Occidentales. Elle obtint un succès complet, et depuis ce temps elle s'est toujours maintenue au répertoire. Il fut moins heureux dans les trois pièces qu'il donna coup sur coup dans le cours de la même année. *Amélie*, *Timon d'Athènes*, et *les Amans à la mode* n'obtinrent aucun succès. Cet auteur fécond (1) travaillait trop vite; il oubliait que le *festina lentè* doit être la règle de tout écrivain qui veut bien faire.

Nous ne dirons qu'un mot de *la Fille Grecque* (2) qui fut jouée en février 1772. Garrick reçut cette tragédie de la manière la plus obligeante, et ne perdit pas un instant pour la mettre au théâtre. Il avait d'abord dit à l'au-

(1) Il est auteur de cinquante-quatre pièces de théâtre.
(*Note du traducteur.*)

(2) Par M. Murphy. (*Note du traducteur.*)

teur qu'il jouerait lui-même le rôle d'*Evandre;* mais au bout de quelques jours, il trouva que sa santé ne lui permettait pas cette fatigue, et Barry en fut chargé. Si l'auteur se permet d'ajouter ici que cette pièce eut un succès peu commun, il prie ses lecteurs d'être convaincus qu'il l'attribue surtout aux talens de M. et de mistriss Barry, et à la manière inimitable dont ils en remplirent les principaux rôles. Garrick fut si satisfait du jeu de mistriss Barry, qu'il voulut lui en donner une preuve, en montant, pour la représentation à son bénéfice, une comédie nouvelle de sa composition, *la Veuve irlandaise,* qui fut très-favorablement accueillie. Le sujet en est bien imaginé (1). C'est un miroir dans lequel l'homme qui avance dans la *vallée* de l'âge, peut reconnaître combien il est insensé d'agir comme s'il était encore dans le printemps de la vie.

Depuis la retraite de mistriss Pritchard et de mistriss Clive, mistriss Abington régnait sans rivale dans le domaine de la comédie.

(1) C'est une imitation du *Mariage forcé* de Molière.
(*Note du traducteur.*)

Ses talens avaient fait impression dès l'instant de ses débuts. Elle brillait dans les premiers rôles de la haute comédie, par sa grâce et son élégance, comme elle plaisait dans un genre inférieur par son aisance et sa vivacité. Elle et Garrick, Barry, sa femme, et King attiraient toujours la foule à Drury-lane; mais ce théâtre reçut, en novembre 1772, un échec auquel on ne devait pas s'attendre, le jour de la représentation du *Duel*, comédie de M. William O'Brien, déjà connu par une excellente pièce intitulée *les Mal-entendus* (1). *Le Duel* était une imitation d'une très-bonne comédie française, intitulée *le Philosophe sans le savoir*. Il paraît que, d'après quelques motifs qui sont restés inconnus, le public avait conçu des préventions défavorables contre cette pièce. Il s'était formé contre l'auteur un parti violent; les cabaleurs s'étaient rendus en force au parterre, et la pièce mourut sous leurs coups dès le premier jour. Cette comédie avait pourtant été lue par des critiques du premier mérite, qui en

(1) Imitée des *Trois Frères rivaux* de Lafond.
(*Note du traducteur.*)

avaient fait un grand éloge; mais au milieu du tumulte, il fut impossible d'en apprécier le mérite.

En mars 1773, M. Lacy paya le tribut à la nature. C'était un homme sensé et respectable, qui mourut regretté de tous ceux qui le connaissaient. Garrick perdait un coadjuteur habile. Il se trouva chargé de tout le fardeau de la direction, au moment où ses infirmités commençaient à le rendre trop pesant pour lui. Il parut alors le plus rarement possible dans les grands rôles tragiques, et se montra de préférence dans la comédie, où il était dignement secondé par mistriss Abington.

Le fertile M. Cumberland reparut encore sur le théâtre en décembre 1774. Sa muse féconde accoucha d'une autre comédie intitulée l'*Homme colère* (1). Il était impossible que ce caractère, de la manière dont il l'a traité, plût au public. *Nightshade* est en fureur depuis le commencement de la pièce jusqu'à la fin. L'auteur aurait dû réfléchir que per-

(1) Imité de l'*Heautontimorumenos* de Térence.
(*Note du traducteur.*)

sonne ne vit dans un ouragan perpétuel de rage. La colère éclate tout-à-coup; mais elle a des intervalles de repos et de tranquillité. Au surplus, si le lecteur veut se former une juste idée d'un homme colère, il n'a qu'à lire la *dédicace à la critique* que l'auteur a placée en tête de cette pièce, en la faisant imprimer.

Nous arrivons enfin à une production dont le mérite est incontestable, *Bragance*, tragédie par Robert Jephson, dont le sujet est tiré de l'élégante Histoire des révolutions de Portugal, par l'abbé de Vertot. Cet ouvrage se trouva dans toutes les mains, dès que cette pièce eut été annoncée, chacun voulant le lire pour être mieux en état de la juger. M. Jephson l'avait prévu en traçant le plan de sa tragédie, et son bon sens l'avait averti que les vérités historiques bien connues ne doivent pas être défigurées par des fictions romanesques. Tous ses personnages sont tels que l'histoire les a dépeints; aucun incident ne sort du cercle de la vraisemblance; le style en est poétique, mais naturel, et l'auteur n'a pas eu recours à ces ornemens ambitieux qu'on trouve dans un si grand nombre

d'autres pièces (1). Elle fut jouée au commencement de 1775; elle obtint beaucoup de succès, et elle le méritait.

La première représentation du *Bon ton*, comédie en un acte, par Garrick, fut donnée en 1775 pour le bénéfice de King. C'est peut-être la petite pièce la plus agréable et la plus vive du théâtre anglais. Les caractères en sont parfaitement tracés. C'est une satire contre le vice et la dissipation, et la morale en est excellente. Elle fut parfaitement jouée, et réunit tous les suffrages.

Cependant Barry et sa femme étaient passés à Covent-Garden, et leur désertion ayant privé Garrick de deux excellens auxiliaires, il fut obligé de jouer lui-même plus souvent, quoique sa santé lui permît à peine cet effort. En janvier 1776, M. Colman ayant donné une petite comédie intitulée *le Spleen*, pièce qui obtint 14 ou 15 représentations, M. Garrick en composa le prologue, et ce fut là qu'il donna publiquement le premier avis de l'intention qu'il avait de se retirer du

(1) Cette pièce n'a pourtant jamais été remise au théâtre.
(*Note du traducteur.*)

CHAPITRE XIV.

théâtre. Après avoir fait la peinture d'un marchand de Londres qui quitte le commerce pour aller jouir du bon air à Islington, il dit :

> Le maître de céans y trouve un bon avis ;
> Il est temps qu'à son tour enfin il se repose.
> Il va vendre son fonds, ses vers comme sa prose,
> Cothurne, brodequin, sceptre, couronne, habits,
> Jusqu'au tonnerre enfin ; le tout à juste prix.

Ce n'était point une fantaisie ; c'était une détermination bien prise, et l'on ne tarda pas à en avoir la preuve. Le directeur qui, pendant trente ans, avait pourvu aux plaisirs du public, était à la veille d'abdiquer ses fonctions. Il faisait son dernier voyage, et le vaisseau allait perdre un pilote habile. Ce ne fut pourtant pas sans avoir à lutter contre lui-même, qu'il prit cette résolution. Il était d'un caractère naturellement chancelant, irrésolu. Mais on ne peut être surpris qu'après avoir reçu pendant trente ans les applaudissemens du public, il lui en coûtât quelques efforts pour y renoncer. Il s'y décida pourtant, et l'on verra tout-à-l'heure qu'en quittant la carrière dans laquelle il avait brillé, il n'oublia

pas ceux qui s'y étaient montrés avec lui.

En 1765, on avait établi à Covent-Garden, par le moyen de souscriptions volontaires, un fonds pour le soulagement des acteurs que l'âge ou les infirmités obligeaient de se retirer du théâtre, et qui se trouvaient dans l'indigence. Le même plan fut adopté à Drury-lane, en 1766, et les directeurs souscrivirent pour une somme considérable en faveur d'un établissement inspiré par la bienveillance et la sensibilité. Garrick en devint le plus chaud protecteur; il obtint à ses frais un acte du parlement pour incorporer les souscripteurs en compagnie. Du consentement de son associé, M. Lacy, il donna tous les ans une représentation au profit de ce fonds de bienfaisance, et ne manqua jamais de jouer à cette occasion un des rôles dans lesquels il était sûr d'attirer le plus de monde. Ce fut ainsi que, jusqu'à la fin de sa vie théâtrale, il se montra le généreux soutien d'une profession dont il avait été l'ornement, depuis son début sur le théâtre de Goodmans-fields.

Ce fut le 10 juin 1776, que le Roscius anglais, le cœur plein de regret, de chagrin et de reconnaissance, fit ses derniers adieux

au public. Il avait d'abord eu envie de terminer sa carrière par le rôle qui l'avait ouverte. Mais en y réfléchissant il sentit qu'après avoir joué un rôle aussi fatigant que celui de *Richard III,* il ne lui serait plus possible d'adresser un mot au public pour en prendre congé. Il se décida donc pour celui de *Don Félix* dans *la Merveille, ou la femme qui sait garder un secret.* L'idée de cette séparation était un poids qui pesait sur son cœur : et cependant il réussit non-seulement à composer pour cette occasion un prologue plein d'esprit, mais à le débiter avec un air d'aisance, et il joua aussi bien que jamais. La fin de la pièce était le moment critique. C'était alors qu'il fallait se séparer d'un public dont il avait été le favori pendant tant d'années. Il s'avança sur l'avant-scène d'un air qui annonçait ce qui se passait dans son cœur, et après une pause d'un instant, prononça le discours suivant.

« Mesdames et Messieurs.

» Il est d'usage, dans la circonstance où je
» me trouve aujourd'hui, qu'on vous fasse
» ses adieux dans un épilogue. J'en avais

» l'intention, et j'y ai pensé; mais je me
» suis trouvé hors d'état d'en composer un,
» comme je le serais en ce moment de le dé-
» biter.

» L'apprêt de la rime et le langage de la
» fiction conviendraient mal aux sentimens
» que j'éprouve.

» Cet instant est redoutable pour moi :
» c'est celui qui va me séparer pour toujours
» de ceux qui ont daigné me prodiguer tant
» de bontés, et m'éloigner à jamais du lieu
» où j'ai joui de votre bienveillance et de vos
» bonnes grâces. »

Ici la voix lui manqua; quelques larmes s'échappèrent de ses yeux, et il continua en ces termes :

« Quelque différent que doive être désor-
» mais mon genre de vie, la plus profonde
» impression de vos bontés restera toujours
» ici, — ici, dans mon cœur, fixe et inalté-
» rable.

» J'accorde volontiers à mes successeurs
» d'avoir plus de talent et d'habileté que je
» n'en ai possédé; mais je les défie de faire
» des efforts plus suivis pour mériter vos

» bonnes grâces, et d'y être plus véritable-
» ment sensible que votre reconnaissant ser-
» viteur. »

A ces mots il salua très-respectueusement ses auditeurs, et se retira d'un pas lent, et comme à regret.

C'était à regret aussi que le public le voyait partir; la physionomie de tous les spectateurs exprimait le chagrin, et des larmes coulèrent. Les mots adieu! adieu! retentirent dans toutes les parties de la salle, au milieu d'applaudissemens bruyans comme le tonnerre; et ce fut ainsi qu'on vit disparaître pour toujours de l'horizon théâtral, l'astre qui avait brillé avec un si grand éclat.

Garrick, le lendemain de sa retraite, fit verser la totalité de la recette de la veille, dans la caisse de l'établissement formé en faveur des acteurs de Drury-lane, dont nous avons déjà parlé. Il avait déjà fait présent aux directeurs de cette institution charitable, de deux maisons dans Drury-lane, pour qu'ils pussent y tenir leurs séances. Ceux-ci trouvant qu'une salle dans l'enceinte du spectacle leur suffisait, lui témoignèrent le désir de les vendre

pour augmenter d'autant leurs fonds. Garrick y consentit; racheta lui-même, moyennant 370 livres sterling, ce qu'il avait donné, et par son testament il en fit une nouvelle donation au même établissement (1).

Il avait déjà traité, quelques mois auparavant, de la vente de la moitié qui lui appartenait, dans l'entreprise du théâtre de Drurylane avec Richard Brimsley, Shéridan (2), Thomas Lindley et Richard Ford. L'acte nécessaire pour terminer cet arrangement fut signé sans délai, et Garrick se retira dans sa maison de campagne d'Hampton, pour y passer le soir de ses jours, dans la paix et la tranquillité.

(1) M. Davies assure que les sommes que Garrick versa dans la caisse de cet établissement, jointes à celles qui furent produites par les représentations qu'il donna à son profit, montèrent à près de quatre mille cinq cents livres sterling (plus de cent mille francs).
(*Note du traducteur.*)

(2) Celui qui devint ensuite si célèbre dans la Chambre des communes. Cette vente fut faite moyennant trente-cinq mille livres sterling. (*Note du traducteur.*)

CHAPITRE XV.

Vie privée de Garrick. — Ses rapports avec Shéridan. — Ses dernières douleurs et sa mort. — Ses funérailles. — Monument érigé à sa mémoire.

Dans cette retraite agréable, Garrick commença à respirer plus librement, et à goûter le repos dont il avait besoin, après ses longs travaux. Il avait parcouru sa carrière, et il en avait atteint le but, couronné de lauriers. Il pouvait jeter avec plaisir ses regards sur le passé, et dire avec Cicéron que rien n'est plus agréable que le souvenir d'une bonne vie. *Vita bene actæ jucundissima est recordatio.* Au témoignage de sa propre conscience, se joignait l'estime des personnages les plus distingués du royaume (1). La no-

(1) M. Davies en cite un trait fort remarquable. « Dans le printemps de 1777, dit-il, Garrick se trouvait dans la galerie de la Chambre des communes au moment où les

blesse, les savans, les hommes éminens dans toutes les branches de la littérature venaient lui rendre visite. Il tenait une excellente maison, et relevait encore le luxe de sa table par l'esprit et les manières d'un homme qui avait vu la meilleure compagnie. Il était modeste et sans prétentions, ne prenait jamais un air de supériorité; l'orgueil qu'une fortune considérable n'inspire que trop souvent, était étranger à son cœur. Il ne disait pas à ceux qui venaient le voir, comme Congrève

───────────────

étrangers venaient d'en être exclus. Un membre s'en aperçut, et demanda qu'on le fît sortir. M. Burke se leva aussitôt, et demanda s'il était convenable, si les règles de la décence permettaient qu'on fît retirer ainsi un homme à qui ils avaient tous de si grandes obligations, un homme qui était le grand maître de l'éloquence, à l'école duquel ils avaient appris l'art de parler et les élémens de l'art oratoire. Quant à lui, il reconnaissait qu'il devait beaucoup à ses instructions; il continua ainsi assez long-temps à faire l'éloge de M. Garrick. M. Fox et M. Townshend prirent la parole après lui, et parlèrent dans le même sens; ils appuyèrent sur le mérite de leur ancien précepteur, nom qu'ils lui donnèrent en cette occasion, et blâmèrent en termes assez vifs le membre qui avait demandé qu'on le fît sortir. Ce sentiment devint général dans toute l'assemblée, qui décida que M. Garrick resterait dans la galerie. »

(*Note du traducteur.*)

l'avait dit à Voltaire, qu'il désirait qu'ils vinssent le voir comme simple particulier; au contraire, Shakespeare et la poésie dramatique étaient ses sujets de conversation favoris.

Il aspirait à voir le théâtre dans un état florissant. Après l'ouverture des spectacles, il revint à Londres, dans sa maison d'Adelphi, et on le voyait fréquemment dans les loges. Sa plume était toujours au service de ses amis. Il composa l'épilogue de la comédie intitulée *Sachez ce que vous voulez* (1), qui fut jouée à Covent-Garden en février 1777. On y donna l'*École de la Médisance* (2), au commencement de mai suivant, et Garrick se mit encore à l'ouvrage pour faire le prologue de cette excellente pièce. M. Shéridan désirait avoir l'opinion d'un si bon juge sur sa comédie : Garrick la lut avec grande attention, et en parla dans toutes les sociétés avec

(1) Pièce de M. Murphy ; c'est une imitation de *l'Irrésolu* de Destouches sans en être une copie servile.

(*Note du traducteur.*)

(2) M. Chéron, frère du commissaire du roi au théâtre français, a fait jouer à la comédie française une imitation de la pièce de Shéridan, sous le nom du *Tartufe de Mœurs*. Cet ouvrage a réussi. (*Note des éditeurs.*)

enthousiasme. Il assista à toutes les répétitions, et dans aucune occasion on ne l'avait vu prendre plus de soins pour faire réussir une nouvelle pièce. Il était fier du nouveau directeur, et c'était avec un air de triomphe qu'il s'applaudissait d'avoir remis la conduite de son théâtre entre les mains d'un pareil successeur. Un jour qu'il donnait de grands éloges à la comédie de Shéridan, quelqu'un lui dit : « Au bout du compte, M. Garrick, » ce n'est qu'une pièce; et à la longue, ce » sera un bien faible appui pour le théâtre. » l'Atlas qui le soutenait, l'a abandonné. — » Le croyez-vous? répondit Garrick; en ce » cas, il a trouvé comme l'autre, un Hercule » pour le remplacer. » Il avait conçu l'augure le plus favorable d'un génie qui débutait d'une manière si brillante. Il est à regretter que ses pressentimens ne se soient pas vérifiés. Quelques autres productions semblables l'auraient fait surnommer le *Congrève moderne*. Mais il était au-dessous de lui de traduire et de retoucher un misérable drame tel que *Pizarre* (1), qui, au lieu d'offrir de

(1) L'intérêt qu'on trouve dans cette pièce, la musique,

l'unité dans le dessein et des incidens ordonnés avec art et bien liés ensemble, renferme trois actions bien distinctes et pourrait se nommer *une nichée de pièces*. Il est fâcheux que M. Shéridan n'ait pas consacré son temps aux Muses; mais ses talens n'ont pas été pour cela perdus pour son pays, ils n'ont fait que couler dans un autre canal.

Pendant le reste de l'année 1777, Garrick continua à jouir d'une assez bonne santé, et à recevoir ses amis à sa maison de campagne. Les vers dans lesquels Horace décrit un athlète qui a consacré ses armes à Hercule, et qui s'est retiré à sa campagne, pour ne plus paraître dans les jeux du cirque, lui parurent applicables à sa situation.

.... Rejanius, armis
Herculis ad postem fixis, latet abditus agro,
Ne populum extremâ toties exoret arenâ.

Il avait dessein de le faire graver, et de le suspendre à un arbre dans son jardin. Nous

le spectacle en ont pourtant assuré le succès; elle s'est maintenue sur le répertoire, et a eu plus de trente éditions. (*Note du traducteur.*)

ne nous rappelons pas s'il exécuta ce projet.

L'année 1778 ne fut pas pour lui, comme la précédente, un cours non interrompu de plaisirs et de bonheur social ; ses souffrances augmentaient, et les accès en devenaient plus fréquens et plus douloureux. Son courage ne l'abandonna pourtant pas ; il cherchait même à cacher ses maux sous un air de gaieté. La maladie minait sa constitution, tandis qu'il semblait encore jouir des douceurs de la société. Jamais il ne cessa de prendre intérêt au théâtre ; jusqu'au dernier moment, il continua à donner des avis à différens auteurs. M. Jesse Foot fut un de ceux-là : il avait écrit à Garrick pour le prier de lire une tragédie qu'il avait composée, et qui n'a jamais été représentée, quoique plusieurs critiques en état d'en juger en aient fait l'éloge. Garrick lui répondit qu'il la lirait avec plaisir ; mais il le pria de n'en parler à personne, parce qu'il avait été obligé de refuser pareille demande même à des amis. Sa lettre est datée du 22 décembre 1778, et nous croyons que ce fut la dernière qu'il écrivit.

Il avait été invité à passer les fêtes de Noël à Altrop-Park, comté de Northampton, chez

le comte Spencer; malgré toutes ses infirmités, il eut le courage d'y aller. Mais au milieu des jouissances qu'on cherchait à lui procurer, il y fut surpris par une violente attaque de ses anciennes douleurs, et revint dans sa maison d'Adelphi, le 15 janvier 1779. Les docteurs Heberden et Warren lui donnèrent des soins, et plusieurs autres médecins vinrent le voir, sans avoir été appelés, dans l'espoir de contribuer à prolonger ses jours. Tout fut inutile; il languit quelques jours, souffrit ses maux avec résignation, et mourut le 20 janvier, à huit heures du matin, sans pousser un seul gémissement (1).

(1) M. Fearon, chirurgien, a rendu le compte suivant de la maladie de Garrick.

« Le premier symptôme de la maladie de M. Garrick fut une douleur d'estomac, accompagnée de vomissemens répétés et d'une douleur aiguë dans la région des reins. Cette douleur augmentait quand il baissait le corps en avant, et se faisait sentir jusque dans les cuisses. Il avait de fréquentes envies d'uriner, et l'urine ne passait qu'avec peine : elle cessa de couler tout-à-coup, et les douleurs augmentèrent pendant quelque temps. Il eut aussi une décharge de mucus par l'urêtre, accompagnée de vives souffrances. Son pouls était faible et vif, comme dans les fièvres étiques · il avait tantôt une constipation, tantôt

Le lundi premier février, ses restes furent transportés, de sa maison d'Adelphi, à l'abbaye de Westminster, où ils furent déposés dans ce qu'on appelle *le coin des poëtes*, près du monument de Shakespeare. Les prières de l'église furent prononcées par l'évêque de Rochester.

Jamais on n'avait vu à Londres funérailles plus magnifiques. Dix personnes de la première qualité, parmi lesquelles on distinguait le duc de Devonshire, lord Cambden, et les comtes Ossory et Spencer, tenaient les coins du drap mortuaire, et tout ce qu'il y avait de plus distingué, tant dans le grand monde

une diarrhée qui durait quelques jours. Ces symptômes donnèrent lieu de croire qu'il avait une pierre dans la vessie. On lui proposa de le sonder; mais il refusa d'y consentir, et déclara qu'il mourrait plutôt que de s'y soumettre. Pendant les quatre derniers mois de sa vie, les urines diminuèrent graduellement en quantité; et pendant les quatre jours qui précédèrent sa mort, il n'en rendit pas une seule goutte.

» Lorsqu'on fit l'ouverture de son corps, on trouva les viscères du thorax et de l'abdomen parfaitement sains; mais en soulevant le péritoine qui couvre les reins, on vit que celui du côté gauche n'était plus qu'une poche pleine de pus, et celui du côté droit entièrement fondu. »

(*Note de M. Murphy.*)

CHAPITRE XV.

que parmi les amateurs de la littérature, s'empressa de payer le dernier tribut d'égards à la mémoire du défunt (1). La file des voitures s'étendait depuis Charing-Cross jusqu'à l'abbaye. Un concours prodigieux de peuple remplissait toutes les rues par où le cortége passa, et un silence respectueux prouvait la douleur de tous (2).

(1) Parmi les noms des hommes illustres qui y assistèrent, on trouve ceux de Burke, Fox, Shéridan, Joseph Banks, le docteur Johnson, sir Josué Reynolds, etc., etc. Le cortége partit à une heure d'Adelphi, et les dernières voitures n'arrivèrent à l'abbaye qu'à trois heures un quart, quoiqu'il n'y eût pas deux milles de distance. Toutes les mesures avaient été si bien prises, que, malgré la foule immense, il n'arriva pas le moindre accident. On donna des bagues de deuil à tous ceux qui assistèrent aux funérailles. Cette cérémonie coûta plus de quinze cents livres sterling. (*Note du traducteur.*)

(2) Par son testament, en date du 24 septembre 1778, M. Garrick lègue à sa femme, mais en usufruit seulement, sa maison d'Adelphi à Londres, sa maison de campagne d'Hampton avec toutes ses dépendances, et tout le mobilier garnissant l'une et l'autre. Il lui donna en outre six mille livres sterling une fois payées, et quinze cents livres de rente annuelle et viagère. Bien loin de lui défendre de se remarier, il ordonna que, ce cas arrivant, les arrérages de cette rente lui seront payés sans qu'elle ait besoin d'autorisation de son mari. Mais il lui imposait l'obligation de

M. Albany Wallis a fait ériger à ses frais un beau monument à la mémoire de Garrick. Il avait attendu quelque temps, pensant que sa veuve le préviendrait ; mais s'étant adressé à elle, et voyant qu'elle n'en avait pas l'intention, il résolut de donner lui-même cette mar-

rester en Angleterre ; et si elle allait demeurer sur le continent, ou en Écosse, ou en Irlande, il réduisait tous ses legs à une rente viagère de mille livres. Il léguait à son neveu David Garrick une maison que celui-ci occupait à Hampton, et toutes les terres qu'il possédait dans cette commune. Il ordonna que tous ses autres biens fussent vendus tant pour former le fonds de la rente viagère léguée à sa femme que pour acquitter les legs suivans, savoir : à son frère George, dix mille livres ; à son frère Pierre, trois mille ; à son neveu Carrington Garrick, six mille ; à son neveu David Garrick, cinq mille ; à sa nièce Arabelle Schaw, six mille ; à sa nièce Catherine Garrick, six mille ; à sa sœur Merical Doxey, trois mille ; à une nièce de sa femme, mille. Il léguait ses deux maisons de Drury-lane à l'établissement formé en faveur des acteurs de Drury-lane. Après la mort de sa femme, tout ce dont il lui laissait l'usufruit serait vendu, et le produit partagé entre tous ses héritiers conformément aux droits de chacun, à l'exception d'une statue de Shakespeare, de sa collection d'anciennes pièces de théâtre qu'il léguait au Musée britannique, et de ses autres livres qu'il léguait à son neveu Carrington Garrick. Enfin, il nommait quatre exécuteurs testamentaires, lord Cambden, Richard Rigby, John Paterson et Albany Wallis. (*Note du traducteur.*)

que d'égard à la mémoire de son défunt ami. Il chargea un artiste habile de faire le plan du monument et de l'exécuter, et lui donna d'avance une somme de 300 livres. Ce fut de l'argent perdu, car le statuaire fit banqueroute. M. Wallis n'en persista pas moins dans son dessein; il s'adressa à un artiste distingué, M. Webber, qui remplit ses vues d'une manière digne de ses talens. Il déboursa pour cet objet environ mille livres sterling. Il n'y a pas bien long-temps que M. Wallis a payé sa dette à la nature. Il n'avait pas besoin de monument; il s'en était élevé un, dans celui qu'il avait érigé à Garrick.

Maintenant que nous avons terminé les Mémoires de la vie du *Roscius* anglais, nous allons finir par jeter un coup-d'œil sur toute la vie de cet homme extraordinaire, et considérer en lui successivement l'acteur, le directeur, l'auteur, et l'homme privé (1).

(1) En 1777, Garrick fut mis sur la liste des juges-de-paix; mais il ne paraît pas qu'il en *joua* jamais *le rôle*. Dans le cours de la même année, le roi désira l'entendre lire une comédie, et Garrick choisit *le Léthé*, dont il était auteur. Le roi, la reine, la princesse royale, la duchesse d'Argyle, et quelques autres dames de la cour assistaient à

cette lecture. Mais la froideur avec laquelle cette société d'élite l'écouta, si opposée à l'enthousiasme qu'il avait coutume d'exciter sur la scène, le refroidit lui-même à un tel point, qu'il lui fut impossible de déployer ses talens ordinaires. « J'étais, disait Garrick en contant cette anec-
» dote, comme s'ils m'eussent enveloppé d'une couverture
» trempée dans l'eau froide. » (*Biographia dramatica.*)

CHAPITRE XVI.

Réflexions générales. — Garrick considéré comme acteur et comme directeur de théâtre.

Il est impossible que la plume d'aucun écrivain rende jamais à Garrick toute la justice qui lui est due comme acteur. Il faut l'avoir vu, l'avoir entendu, l'avoir senti. On trouve dans Ovide une courte description qui lui est parfaitement applicable.

> Non illo jussos solertius alter
> Exprimit incessus, vultumque, modum loquendi.

Mais quand nous aurons dit, avec le poëte romain, que tous ses mouvemens étaient pleins de grâce, que sa physionomie exprimait tous les sentimens de l'ame, et que sa déclamation était une image fidèle de toutes les passions, nous n'aurons pas donné même une faible idée de la perfection de son jeu. Col-

ley Cibber était distingué dans sa profession, et bon observateur des talens de ses contemporains; mais quand il essaie de faire le portrait de Betterton, il trouve cette tâche au-dessus de ses forces. « C'est bien dommage,
» dit-il, que les beautés momentanées d'un
» débit harmonieux, ne puissent, comme
» celles de la poésie, se servir de monument
» à elles-mêmes; que les grâces animées de
» l'acteur ne puissent durer plus long-temps
» que l'inspiration qui les a fait naître, ou
» du moins ne laissent qu'une faible étincelle
» dans la mémoire du petit nombre de ceux
» qui en ont été témoins : si la manière dont
» Betterton jouait ses rôles pouvait être aussi
» facilement connue que les rôles dont il
» était chargé, ce serait alors que nous ver-
» rions triompher la muse de Shakespeare,
» ornée de tous ses atours, prenant une vie
» réelle, et charmant tous les yeux. Mais com-
» ment faire connaître le jeu de Betterton,
» qu'il est impossible de décrire? »

Rien n'est plus sensé que le raisonnement de Cibber, et la même difficulté se présente à nous relativement à Garrick. Son imagination avait tant de force et de vivacité, qu'elle

l'identifiait avec le personnage qu'il représentait, et qu'il s'en appropriait à l'instant même tous les sentimens. Avant qu'on l'eût entendu, les passions qui l'agitaient se peignaient déjà dans ses yeux, dans ses gestes, dans ses attitudes, dans tous ses traits, et leur expression était si rapide qu'elle changeait presque à chaque instant : *velox mente nová*.

Cibber, en parlant de son acteur favori, ne donne pas des détails aussi circonstanciés qu'on aurait pu s'y attendre. Il l'a essayé une seule fois, en rendant compte de la manière dont il jouait le rôle d'*Hamlet*. « Dans la scène
» de l'apparition, dit-il, ses passions ne s'é-
» levaient pas au-delà d'un étonnement qui le
» privait presque du pouvoir de respirer, et
» d'une impatience, limitée par le respect filial,
» d'apprendre quel motif pouvait avoir fait sor-
» tir son père du sein du tombeau. Betterton
» commençait par une pause de surprise muet-
» te; et sa voix lente, tremblante et solennel-
» le s'élevant graduellement, rendait l'esprit
» auquel il s'adressait aussi terrible aux spec-
» tateurs qu'il l'était à l'acteur lui-même. »
Cette description s'applique parfaitement

à Garrick. Ces deux grands acteurs, dans cette scène, semblent avoir été deux rivaux dignes l'un de l'autre. Mais quand on nous dit que le physique de Betterton convenait à son organe, qui était plus mâle qu'agréable; que cet acteur était de moyenne taille, un peu corpulent, et que ses membres annonçaient la force plus qu'ils n'avaient d'élégance; nous pouvons dire que, sous tous ces rapports, la victoire est à Garrick. Sa stature, il est vrai, ne s'élevait pas au-dessus de la moyenne taille; mais il était bien fait: tous ses membres étaient parfaitement proportionnés. Il avait la voix claire et harmonieuse, et toute son ame animait ses yeux. L'effet des passions était sa constante étude; leur jeu, leur flux, leur reflux, les différens combats qu'elles se livrent, lui étaient parfaitement connus. Il savait faire voir avec quelle rapide succession de mouvemens, elles s'élèvent, se calment, s'élèvent encore, se mêlent l'une à l'autre, joignent leurs efforts, et finissent par mettre l'ame dans un état d'agitation complète. Ses principaux rôles tragiques étaient autant de cours sur cet art. Hutcheson, auteur d'un *Traité sur les passions*, n'en donne pas une analyse aussi

CHAPITRE XVI. 227

claire. Dans ses grandes scènes, dans les situations les plus critiques, il était impossible de le voir sans l'admirer et sans l'applaudir. On a souvent appliqué à Garrick ces vers de Virgile :

.... Æstuat ingens
Imo in corde pudor, mixtoque insania luctu,
Et furiis agitatus amor, et conscia virtus.

Ces vers sont beaux; ils offrent la vive image d'une ame agitée, tourmentée par le tourbillon des passions, mais ce n'est qu'une description générale, et c'est dans Shakespeare qu'il faut en chercher une qui semble faite exprès pour notre grand poëte. « Qui pourra
» concevoir, dit-il, qu'un acteur, voulant
» exprimer, dans une fiction, une passion
» qui n'est qu'un rêve, force son ame à pas-
» ser dans son imagination, à faire pâlir son
» visage, à tirer des larmes de ses yeux, à
» graver le désespoir sur tous ses traits, à
» faire entendre des accens entrecoupés, en-
» fin à se plier à toutes les formes que l'occa-
» sion exige ? » Ce passage fera reconnaître Garrick à tous ceux qui l'ont vu; mais il n'en

donnera qu'une idée bien imparfaite à ceux qui n'ont pas eu cet avantage.

L'anecdote suivante pourra servir à faire apprécier les talens de Garrick comme acteur. M. Shireff, peintre bien connu à Bath et dans la capitale, était sourd-et-muet de naissance. Mais ayant reçu à Édimbourg les leçons d'un maître habile, il était en état de lire l'anglais et même de l'écrire, avec correction et élégance. Il arriva à Londres en 1773 avec des lettres de recommandation pour divers amis des arts, et notamment pour M. Whiteford. Celui-ci remarqua que, toutes les fois qu'on donnait une pièce de Shakespeare, et que Garrick y jouait un rôle, il ne manquait jamais d'y voir le jeune peintre qui, malgré sa double infirmité, paraissait en extase. Il lui en parla, et celui-ci lui témoigna le plus vif désir de faire connaissance avec un homme qui imitait si parfaitement la nature. M. Whiteford désirant le satisfaire composa une pièce de vers fort ingénieuse, dans laquelle un sourd faisait l'éloge du jeu de Garrick, en disant qu'il ne fallait que des yeux pour le comprendre. Il la remit à cet acteur, comme composée par M. Shireff. Bien des auteurs avaient déjà donné

des éloges à Garrick, mais en recevoir d'un sourd-muet était une chose extraordinaire. Il exprima à son tour le désir de le voir; l'auteur M. Whiteford les présenta l'un à l'autre, et depuis ce temps Garrick conçut une amitié sincère pour le jeune artiste, et lui rendit tous les services qui étaient en son pouvoir. Il crut toujours que M. Shireff était auteur de la pièce, et jamais on ne le détrompa.

Je dînais, il y a quelques années, avec ce M. Shireff chez M. Heriot qui avait épousé sa sœur. Au dessert, on me dit que si je voulais tracer en l'air, avec le doigt, la figure des lettres, je pourrais converser avec lui, et qu'il me répondrait de même. J'essayai, et comme j'étais instruit des faits que je viens de rapporter, je lui demandai : « Avez-vous connu » Garrick? — Oui. — L'avez-vous jamais vu » jouer? — Oui. — Vous plaisait-il? — Beau- » coup. — Comment cela se peut-il, puis- » que vous ne l'entendiez pas? » Je ne pus comprendre sa réponse, mais M. et mistriss Heriot qui étaient habitués à ce genre de conversation me l'expliquèrent, et cette réponse était que la physionomie de Garrick était par-

lante. Quel talent devait avoir un acteur qui faisait dire au sourd que sa physionomie parlait !

Après avoir envisagé Garrick comme acteur, nous allons le considérer comme directeur, place plus importante qu'on ne se l'imagine en général; car c'est de lui que dépendent bien souvent le goût du public, l'honneur des anciens auteurs, et l'avancement de la poésie dramatique. Soit qu'il la doive à la faveur du roi, soit qu'il en ait fait l'acquisition, il ne doit pas se considérer simplement comme faisant une spéculation lucrative. Un théâtre n'est pas une grande boutique, où l'on emmagasine pour la curiosité publique des décorations et des costumes. On ne doit pas rabaisser un spectacle régulier, au niveau de Saddler's wells (1), ou

(1) Spectacle de second ordre où l'on représente des mélodrames, des pantomimes et des arlequinades. Une particularité qui le distingue des autres théâtres subalternes, c'est qu'en cinq minutes de temps tout le théâtre peut se changer en une grande pièce d'eau sur laquelle des barques peuvent naviguer, ce qui sert à varier le dénoûment des pièces qu'on y joue. Aussi prend-il le titre de Théâtre aquatique. (*Note du traducteur.*)

d'Exeter-Change (1). Si cela était, il suffirait d'avoir à la porte un homme qui crierait d'une voix de Stentor : « Entrez, Messieurs ; » entrez, Mesdames; venez voir Arlequin sau- » ter par-dessus son chapeau, Mahomet dan- » ser sur la corde ! Venez voir l'inimitable » Ramah Droog, et une foule de raretés » importées d'Allemagne! » Le directeur qui n'aurait d'autre objet en vue que de faire de l'argent à tout prix, et qui prendrait pour devise *Rem, quocumque modo rem,* pourrait contribuer puissamment à la corruption du goût public, en laissant dormir tous les trésors de l'art dramatique, et faisant usurper leur place par un fatras d'absurdités nées sur les bords du Danube. Le public veut qu'on l'amuse ; il va voir ce qu'on lui présente, et quand, à force de ne lui présenter que des objets indignes de spectateurs éclairés, il s'opère une apostasie générale, un abandon de tous les principes de bon sens, un directeur s'excuse en disant qu'il ne fait que se conformer au goût du public.

(1) Passage dans le Strand, où il existe depuis un temps immémorial une ménagerie d'animaux étrangers.

(*Note du traducteur.*)

On peut dire à l'honneur de Garrick, qu'il se conduisit tout différemment. Il ne souffrit pas que les muses allemandes fissent invasion sur son théâtre; il laissa divertir les Croates et les Pandoures. Après Booth et Cibber, le théâtre anglais était tombé au point le plus bas de sa décadence; mais à partir de l'époque où notre *Roscius* parut à Goodman's-fields, la poésie dramatique recouvra son honneur, et Arlequin céda son trône à Shakespeare, à Garrick, à la nature. Ce fut en septembre 1747 qu'il entra en fonctions comme directeur; une nouvelle ère s'ouvrit alors, et l'on vit le théâtre reprendre tout son lustre. On ne doit pas supposer qu'il oubliait son intérêt et celui de M. Lacy son associé; il aurait même été injuste de l'exiger : mais il ne se regardait pas comme un marchand qui ne doit songer qu'à débiter sa marchandise. Sa grande ambition, comme l'a dit le docteur Johnson, était de faire briller la vérité dans tout son éclat sur le théâtre. « Le » goût et peut-être la vertu d'une nation dé- » pendent de vous, » lui dit M. Whitehead. Cette idée frappa Garrick, et il en fit la règle de sa conduite. On vit renaître le goût des

pièces morales et instructives, et l'oreille du public se forma aux accens du sublime, débité avec naturel et harmonie. Le réformateur de notre théâtre bannit de la comédie la basse bouffonnerie, comme il fit disparaître de la tragédie une déclamation ampoulée. Shakespeare sortit en quelque sorte de sa tombe, et brilla soudainement de tout son lustre, et Garrick apprit au public à le préférer au Turc faisant des tours de force. On préféra les plaisirs de l'oreille à ceux qui ne satisfaisaient que les yeux. Cette grande réforme fut le but que Garrick se proposa pendant tout le temps qu'il fut directeur; il fut assez heureux pour l'atteindre.

Le but de la tragédie est de présenter une scène de bonheur ou d'infortune résultant des actions des hommes. La catastrophe nous apprend à éviter les fautes qui conduisent les hommes à leur perte, et à suivre la route qui mène au bonheur. Une pitié généreuse se répand dans tout l'auditoire; on se réjouit de voir la vertu résister à la tyrannie, échapper aux piéges des méchans; et quand la scélératesse triomphe, on se sent enflammé d'indignation. Une grande diversité d'émotions de

toute espèce entretient les spectateurs dans cette heureuse situation d'esprit qui leur fait sentir avec plaisir qu'ils sont toujours animés des sentimens que la main de la nature a gravés dans le cœur de tous les hommes.

Mais ce n'est pas encore assez. Le tableau des anciens temps, et des hommes qui ont figuré autrefois sur le théâtre du monde, ne contribue pas peu à agrandir le cercle de nos connaissances. Après avoir assisté à une bonne tragédie, bien des gens ont recours aux pages de l'histoire, et y apprennent ce qu'ils n'auraient jamais su sans cela. Garrick vit toutes ces utiles conséquences sous leur véritable point de vue. Il regardait la tragédie comme un miroir dans lequel les amateurs de spectacle voyaient se peindre d'anciens événemens, et c'était pour cette raison qu'il mettait toujours en scène les productions de nos plus grands auteurs. La poésie dramatique était, à son avis, une branche importante de la littérature, une branche à laquelle l'honneur du pays était attaché. En vain Voltaire, faisant un vain effort pour s'élever lui-même, employa-t-il sa plume à rabaisser le génie d'un poëte tel que Shakespeare; en vain il l'accusa

de n'avoir produit que des farces monstrueuses; en vain il osa refuser à la nation anglaise tout génie dramatique; plusieurs tragédies de Voltaire n'en furent pas moins représentées avec soin sur notre théâtre, et écoutées avec attention; Garrick, mistriss Cibber, mistriss Pritchard, déployèrent tous leurs talens dans *Mahomet*, dans *Mérope*, dans *Zaïre*; ces pièces méritaient leur réputation. Les unités d'action, de temps et de lieu y étaient strictement observées, mais, même dans les situations les plus animées, les tirades étaient longues, froides, ennuyeuses; partout c'était un style déclamatoire, sans passion, sans chaleur, sans énergie (1). Quelle différence avec les grandes scènes de Shakespeare! Cet homme extraordinaire n'avait pas lu les préceptes d'Aristote, et il violait toutes les règles établies par ce philosophe critique; mais jamais il ne perdit de vue la première de toutes les règles, celle qui prescrit d'émouvoir le cœur, et d'exciter l'orage des passions.

Tel est le véritable but de la tragédie, et

(1) Cela prouve seulement que le traducteur les avait gâtées. (*Note des éditeurs.*)

sous ce point de vue notre barde immortel s'est élevé au-dessus de tous les écrivains de tous les siècles, depuis l'époque la plus florissante de la Grèce et de Rome, jusqu'à Corneille, Racine, Crébillon, et jusqu'à l'orgueilleux Voltaire. Garrick le savait; il savait en outre que nous avions une constellation brillante de poëtes, capables d'assurer le triomphe de notre pays, et il s'appliqua toute sa vie à faire rendre à leurs tragédies sur ce théâtre, la justice qui leur était due.

Cependant il ne faut pas croire qu'il oubliât la comédie, cette autre grande province de l'empire dramatique, et dont les mœurs sont le principal objet. L'homme de génie qui veut se montrer maître dans son art, étudie le caractère de l'homme, et en met en jeu les faibles, les ridicules et les extravagances. La comédie, lorsqu'elle va plus loin, lorsqu'elle exagère et charge ses portraits, n'offre plus qu'une caricature, et n'est pas fille légitime de l'art dramatique; et cependant ce coloris un peu trop fort a quelquefois son utilité, car l'arme du ridicule, bien employée, combat pour le bien général de la société.

Ce fut ainsi que Garrick cultiva toutes les branches. Elles produisirent d'excellens fruits sous sa main habile, et nos bons auteurs anciens redevinrent l'idole du public. Il ne se borna pourtant pas à remettre au théâtre les ouvrages du siècle précédent; il excita au contraire, par sa conduite, un esprit d'émulation parmi les meilleurs auteurs de son temps. Jusqu'en 1762, la salle de Drury-lane ne pouvait rapporter que 220 livres, et l'on retenait 60 guinées sur le produit de chacune des représentations au bénéfice des auteurs; cette année, elle fut agrandie de manière à pouvoir faire une recette de 335 livres, et cependant la retenue ne fut portée qu'à 70 guinées, et le directeur ne voulut pas, pour la porter plus haut, faire valoir les dépenses constatées par le mémoire de l'architecte. Il avait pour principe que les auteurs doivent recevoir une juste indemnité de leurs travaux; et par cette libéralité de sentimens, il encourageait les hommes de génie à travailler pour le théâtre. Il n'est peut-être pas hors de propos de demander ici pourquoi, aujourd'hui que toutes les salles de spectacles ont été considérablement agrandies, et que le public,

avec une générosité qui lui fait honneur, a consenti à une augmentation des prix d'entrée, les auteurs dramatiques ne peuvent se flatter d'avoir le même encouragement.

Ce n'était pas seulement à l'égard des auteurs qui lui fournissaient des nouveautés, que Garrick se montrait libéral; il se conduisait de même à l'égard des acteurs qu'il employait. Son désir constant était de les voir recueillir les fruits de leur industrie. Pour attirer du monde, les jours de représentation à leur bénéfice (1), il ne manquait jamais, en pareille occasion, de jouer un de ses principaux rôles; il donnait même quelquefois, ces jours-là, une nouvelle comédie de sa composition. C'était par ce moyen qu'il avait le plaisir de voir ses acteurs satisfaits de leur état. Des jeunes gens sortant des universités d'Oxford et de Cambridge s'adressaient avec empressement à un directeur qui était toujours prêt à leur faire l'accueil dû à des hommes

(1) Dans tous les spectacles en Angleterre, les chefs d'emploi, et même quelques-uns des principaux doubles, ont, indépendamment de leurs appointemens, une représentation à leur profit à la fin de chaque année théâtrale.

(*Note du traducteur.*)

instruits et bien élevés. Drury-lane, sous Garrick, était le temple des Muses, tandis que Covent-Garden était le palais d'Arlequin sous M. Rich, et ne devint, sous M. Beard, qu'un théâtre consacré au chant. Même après que Garrick se fut retiré du théâtre, il continua de donner ses soins au théâtre, et ses avis au directeur qui l'avait remplacé. Si la poésie dramatique obtint alors une vogue universelle, si elle servit de supplément aux lois pour donner les plus nobles préceptes de conduite morale et civile, c'est à Garrick qu'on en est redevable.

CHAPITRE XVII.

Garrick, auteur et homme privé. — Conclusion.

Nous avons maintenant à considérer Garrick comme auteur. On ne peut le regarder comme un auteur de profession. Les devoirs qu'il avait à remplir comme acteur et comme directeur, lui prenaient tant de temps, qu'il n'est pas peu étonnant qu'il ait trouvé celui de se livrer encore si fréquemment au commerce des Muses. Il paraît que la liaison intime qu'il avait formée dans sa jeunesse avec le docteur Johnson, lui avait donné du goût pour la versification. Il s'était désaltéré de bonne heure à la fontaine consacrée aux Muses, et les germes de poésie qui étaient tombés alors sur un sol si fertile, crûrent et se développèrent d'eux-mêmes à mesure que l'occasion l'exigea. Si l'on en excepte le plaisir qu'il goûtait à converser avec des amis, c'était avec les

muses qu'il se délassait des fatigues de sa profession. Il pouvait leur dire :

> Finire quærentem labores
> Pierio recreatis antro.

Mais il était poëte par boutades. S'il eût consacré à la poésie, avec suite et régularité, toutes ses heures de loisir, on ne peut douter qu'il n'eût été en état de produire quelque ouvrage important. La comédie du *Mariage clandestin* est une preuve suffisante qu'il pouvait s'élever au premier rang dans la poésie dramatique, puisqu'on voit que, lorsqu'il eut le temps de s'occuper de cette pièce pendant son voyage sur le continent, il se montra capable, tant par les avis qu'il donna à Colman, que par la part qu'il prit à cette pièce, dont il écrivit le principal rôle (celui de lord Ogleby), de produire une de nos meilleures comédies modernes. Au surplus, en ne le considérant que comme un partisan qui a fait des excursions dans le domaine des muses, on doit convenir que son génie actif contribua beaucoup à varier les plaisirs du public. Nous avons déjà parlé des différens ouvrages qu'il

mit sur le théâtre, et quiconque en parcourra la liste n'hésitera pas à prononcer qu'il a laissé aux directeurs présens et futurs, *sua si bona nôrint*, quelques-unes des meilleures petites pièces du théâtre anglais.

Que dirons-nous maintenant de ses prologues et de ses épilogues, dont le nombre s'élève à plus de quatre-vingts ? Dryden avait une fabrique pour ce genre de productions, et cependant sa liste n'est pas à moitié aussi nombreuse que celle de Garrick. Il est vrai que Dryden était passé maître dans l'art de la versification ; mais il s'était laissé gagner par la licence contagieuse qui régnait du temps de Charles II. On regrette de trouver dans ses prologues et dans ses épilogues des allusions trop fréquentes aux débauches des libertins et des femmes galantes, et son style, quand il parle de leurs intrigues, devient trop grossier pour être supportable. Ceux de Garrick au contraire ne contiennent pas un seul mot qui puisse blesser l'oreille la plus modeste. Tout y est gaieté et plaisanterie innocente. Quelle aisance dans la versification ! Quels traits d'esprit légers et brillans ! Quelle variété d'invention !

Peu de temps après sa mort, quelqu'un dit au docteur Johnson, dans une société nombreuse : « Vous qui écrivez la vie des poëtes » anglais, pourquoi n'y comprenez-vous pas » votre ami Garrick ? — Je n'aime pas à être » trop officieux, répondit Johnson, mais si sa » veuve m'en témoigne le désir, je rendrai cet » hommage à la mémoire d'un homme que » j'aimais. » L'auteur de cet ouvrage eut soin de faire répéter ce propos à mistriss Garrick, par le neveu de son mari, David Garrick, qui demeurait comme elle à Hampton (1). On n'en reçut aucune réponse, et depuis ce temps les ouvrages de Garrick semblent livrés à l'oubli ; il n'en existe encore aucune édition complète. Espérons pourtant qu'une pareille entreprise pourra être encouragée par quelqu'un des protecteurs de la littérature, si, comme le dit Vida :

.... Si quis tamen usquam est,
Primores inter nostros, qui talia curet.

(1) Mistriss Garrick vient de mourir à Londres (16 octobre 1822), à l'âge de cent ans. A cet âge avancé, on retrouvait encore en elle des traces de son ancienne beauté, et elle conservait cette taille droite et cette no-

Il ne nous reste plus à parler de Garrick que sous le rapport de sa vie privée. Personne n'ignore qu'il était doué d'une grande vivacité, qu'il possédait un grand fonds d'esprit et de politesse, et que tout ceux qui le connaissaient rendaient justice à ses qualités aimables. Dans ses premières années, lorsqu'il était encore peu favorisé de la fortune, il suivait les principes d'une stricte économie. Ce fut pour ses ennemis un motif de l'accuser d'avarice (1).

blesse de maintien qu'elle devait à sa première profession (celle de danseuse). Elle jouit toute sa vie d'une excellente santé, et sa mort fut si subite, qu'à l'instant où elle en fut frappée, elle se disposait à sortir pour aller assister à l'ouverture du théâtre de Drury-lane. (*Note du traducteur*)

(1) Foote, qui fut, comme Garrick, acteur, auteur et directeur, satirique de profession, et qui attirait du monde au théâtre d'Hay-market, dont il avait obtenu la direction par la protection du duc d'York, en offrant à ses spectateurs une caricature chargée des hommes les plus connus de la capitale, qu'il exposait à la risée du public; Foote, dis-je, avait fait courir le bruit qu'il y présenterait Garrick, ce que pourtant il ne fit jamais. Mais en toute occasion, il décochait des traits contre lui, ce qui n'empêchait pas qu'ils ne se vissent de temps en temps, aucun d'eux ne voulant probablement se faire de l'autre un ennemi déclaré. Un jour, dit M. Davies, que Garrick était allé lui rendre visite, il fut surpris de voir son buste placé sur le

CHAPITRE XVII.

Lorsqu'avec le temps, les succès qu'il obtint l'eurent mis dans un état d'opulence, ils reconnurent leur erreur, mais ils ne voulurent pas se rétracter. Aussitôt que les circonstances le lui permirent, il se distingua par sa munificence, aussi bien que par son empressement hospitalier. Sa bourse était ouverte

bureau du satirique : « Ne craignez-vous pas de me placer » si près de votre argent et de vos billets de banque? lui » demanda-t-il. — Non, répondit Foote, vous êtes sans » mains. »

Le même Foote disait souvent que, lorsque Garrick quitterait le théâtre, il se ferait commis de quelque banquier, pour avoir le plaisir de compter de l'argent du matin au soir.

Cooke, acteur qui a laissé des Mémoires de sa vie, tout en défendant Garrick du reproche d'avarice qu'il prétend mal fondé, cite deux traits qui lui avaient été rapportés par Macklin.

Dans le temps que Garrick et Macklin étaient liés ensemble, ils allaient souvent se promener à cheval hors de Londres. Lorsqu'ils rencontraient une barrière, et qu'il y avait un droit de péage à acquitter, Garrick n'avait jamais de monnaie, de sorte que son compagnon était toujours obligé de payer pour deux. Macklin, ennuyé de voir que le tour de Garrick ne venait jamais, lui dit un jour : « Savez- » vous que vous êtes mon débiteur? — Moi! dit Garrick, » et comment cela? » Alors Macklin tira de sa poche un long mémoire sur lequel il avait porté, jour par jour et

à ses amis, et quand il leur prêtait de l'argent, il n'examinait pas s'il y avait quelque appa-

somme par somme, tous les droits de péage qu'il avait payés pour Garrick, et dont le total s'élevait à trente ou quarante schellings. « Il voulut tourner la chose en plai-
» santerie, disait Macklin en racontant cette anecdote;
» mais je tins bon; il fallut qu'il me remboursât; et depuis
» ce temps, il ne fut jamais sans monnaie. »

S'il faut en croire le même Macklin, il dînait un jour chez Garrick avec Fielding, mistriss Cibber, Havard, etc. Les convives, suivant l'usage, firent leur offrande en partant au domestique de la maison; mais ce que lui donna Fielding était enveloppé soigneusement dans un morceau de papier. Quand ils furent tous partis, Garrick demanda à son domestique, bon Irlandais nommé David, s'il avait fait une bonne journée? «Oui, Monsieur, répondit David;
» une demi-couronne de mistriss Cibber, deux schellings
» de M. Havard, un de M. Macklin, etc., et ce que m'a
» donné le poëte vaut sans doute encore mieux; que Dieu
» le bénisse! » En parlant ainsi, il développait le papier pour voir le trésor qu'il y croyait renfermé; mais, à sa grande surprise, il n'y trouva qu'un sou. Quelques jours après, Garrick s'étant rencontré avec Fielding, lui remontra qu'il était dur de plaisanter ainsi avec un domestique. « Plaisanter! dit Fielding en jouant l'étonnement; je n'en
» ai pas eu le moindre dessein. Je voulais rendre service
» au pauvre diable : je savais que, si je lui avais donné
» une demi-couronne ou un schelling, vous le lui auriez
» pris; et j'ai pensé qu'en ne lui donnant qu'un sou, il
» avait quelque chance de le garder. »

(Note du traducteur.)

rence qu'ils pussent le lui rendre (1). M. Christie de Pall-Mall, se cite lui-même comme un exemple de la générosité de Garrick, et jamais il n'en parle qu'avec l'accent de la reconnaissance. Dans un moment où il se trouvait fort gêné par suite de la mort de M. Chase Price, qui lui faisait éprouver une perte considérable, étant allé faire une visite à Hampton avec son ami Albany Wallis, celui-ci en se promenant dans le jardin avec Garrick, lui conta l'embarras dans lequel était leur ami commun. Garrick ne répondit rien ; mais

(1) Les traits qui constatent la générosité de Garrick sont plus nombreux et plus authentiques que ceux qui sont relatifs à son avarice supposée. En voici quelques-uns cités par Davies.

Un de ses amis le sollicitait un jour de donner une bagatelle à une pauvre veuve dont il venait de lui peindre la situation malheureuse. « Combien lui donnerai-je ? de- » manda Garrick. — Deux guinées. — Non ; je n'en ferai » rien. — Eh bien, ce qu'il vous plaira. » Garrick lui remit un billet de banque de trente livres sterling.

Une femme qui n'avait d'autre titre pour lui demander des secours que de l'avoir connu dans son enfance, et d'avoir été liée avec sa famille à Lichtfield, s'étant adressée à lui pour lui exposer la gêne dans laquelle elle se trouvait, il lui fit présent d'une somme de cent livres.

prenant ensuite à part M. Christie : « Quelle
» est donc cette histoire que Wallis vient

Un homme, généralement aimé et estimé, lui avait emprunté cinq cents livres dont il lui avait fait un billet. Un revers de fortune dérangea totalement ses affaires; et ses parens et ses amis, voulant le tirer d'embarras, s'assemblèrent un jour, afin de prendre des mesures pour satisfaire ses créanciers. Garrick en fut averti ; mais au lieu d'en profiter pour demander le paiement de sa créance, il renvoya à son débiteur sa reconnaissance de cinq cents livres, en lui mandant que, sachant que ce jour devait être pour lui un jour de bonheur, il lui envoyait un morceau de papier dont il le priait de se servir pour allumer un feu de joie.

Un chirurgien, habile dans sa profession, intimement lié avec Garrick, lui disait un jour, après avoir dîné chez lui, que ses affaires étaient dans une telle situation, que, s'il ne trouvait à emprunter mille livres sterling, il ne savait quel parti prendre. « Mille livres sterling ! s'écria » Garrick ; diable ! savez-vous que c'est une somme ? Et » quelle garantie avez-vous à offrir ? — Pas d'autre qu'une » reconnaissance, répondit le chirurgien. — Jolie garan- » tie ! reprit Garrick ; mais consolez-vous, je connais » quelqu'un qui s'en contentera. » Et se mettant à son bureau, il lui donna un mandat de mille livres sur son banquier. Jamais Garrick ne reçut ni ne demanda un seul schelling de cette somme.

« Vous qui doutez de la bienfaisance et de la charité de
» M. Garrick, dit Davies, allez à Hampton, et écoutez ce
» que chaque habitant de ce village vous dira de lui;
» voyez si sa perte n'y est pas universellement sentie, si

» de me raconter ? lui dit-il ; s'il ne faut
» que cinq mille livres pour vous tirer d'af-
» faire, je les ai à votre service. » Je tiens
ce trait de M. Christie lui-même, et la reconnaissance qu'il en conserve n'étonnera personne.

Le mérite indigent était toujours sûr de trouver un bienfaiteur dans Garrick. Le docteur Johnson avait coutume, quand il apprenait qu'une famille respectable était dans le besoin, de faire une collecte à son profit parmi ses amis et ses connaissances ; il a dit souvent qu'il recevait de Garrick, en ces occasions, plus que de qui que ce fût, et toujours plus qu'il ne s'y attendait. Il est inutile d'ajouter qu'il était bon frère et le meilleur des maris.

Une passion qui avait pris sur lui un entier

» tous les pauvres ne regrettent pas un véritable ami, un
» père affectionné. Quelques années avant sa mort, il y
» avait établi une petite fête pour les enfans du village. Le
» 1ᵉʳ de mai, il les faisait venir dans son jardin, et leur
» distribuait des gâteaux et de l'argent. Des méchans
» ont dit que sa charité n'était qu'ostentation. Mais l'os-
» tentation n'est pas avarice ; et si c'était ostentation, plût
» au ciel qu'il eût un plus grand nombre d'imitateurs ! »

(*Note du traducteur.*)

ascendant, c'était une soif insatiable de renommée. Il prêtait l'oreille à des bavards insidieux, à des rapporteurs malveillans, ce qui produisait quelquefois d'étranges révolutions dans son caractère. On aurait pu nommer cette faiblesse une avarice de renommée, mais c'était la seule qu'il connût; *præter laudem, nullius avarus.*

A toutes ses qualités aimables, il joignait celles que Cicéron appelle *virtutes leniores.* Une conversation raisonnable et libérale faisait ses délices. La littérature et la poésie dramatique étaient ses sujets favoris; il aimait à se livrer à la gaieté, mais il la retenait toujours dans les bornes du *decorum.* Il avait de l'esprit sans sarcasme et sans méchanceté; de la science, sans orgueil et sans pédanterie. Il maniait parfaitement le ridicule, mais sans y mêler de personnalité. Toujours vif, ingénieux, agréable, il savait amuser une société sans ostentation, et sans affecter un air de supériorité.

Il évitait les discussions politiques. Si l'on s'y livrait dans une maison où il se trouvait, il écoutait avec politesse, mais ne parlait qu'avec beaucoup de réserve. Fidèle au roi

et à la constitution, il ne voulait pas entrer dans les querelles entre les Whigs et les Torys. M. Pelham était le ministre qu'il admirait, comme on le voit dans l'ode qu'il composa sur la mort de ce grand homme. Il n'y prend pas un vol à perte de vue, il n'y emploie ni fictions, ni grandes phrases; c'est le langage du cœur, langage simple, élégant et pathétique.

Qu'un tel homme ait eu des relations intimes avec les personnages les plus distingués du royaume, c'est ce dont on n'a pas plus lieu d'être surpris, qu'il n'est permis d'en douter. S'il était nécessaire de prouver ce fait, il suffirait de dérouler la liste des noms les plus illustres de la Grande-Bretagne. Il était à Mount-Edgecumbe, chez le lord qui porte ce nom, quand il reçut du comte de Chatam une invitation en vers élégans, de venir le voir à sa terre de Burton-Pinsent. Que pourrait-on ajouter à ce témoignage rendu en sa faveur, par un homme d'un génie si brillant, d'une intégrité si respectable? C'est un monument impérissable élevé par le comte de Chatam à la mémoire de Garrick.

Nous dirons pour conclusion que le Roscius anglais fut l'ornement du siècle où il vé-

cut, le restaurateur de l'art dramatique, et le réformateur du goût. Le théâtre, de son temps, occupait tellement l'attention publique, qu'on pouvait dire qu'il existait quatre états en Angleterre, le roi, les pairs, les communes et le spectacle de Drury-lane.

MÉMOIRES
DE
CHARLES MACKLIN,
PAR
JAMES-THOMAS KIRKMAN;
TRADUITS DE L'ANGLAIS.

MÉMOIRES
DE
CHARLES MACKLIN,
PAR
JAMES-THOMAS KIRKMAN;

TRADUITS DE L'ANGLAIS.

CHAPITRE PREMIER.

Les ancêtres de M. Macklin, dont le nom véritable était Mac-Langhlin, étaient d'une famille respectable et respectée du comté de Down, en Irlande (1). Nous verrons ci-après quels motifs l'engagèrent à changer ce nom,

(1) La famille de Mac-Langhlin avait la prétention de descendre d'un de ces petits rois qui se partageaient autrefois l'Irlande. Le chef de chacune de ces familles, pour entretenir le souvenir de cette dignité royale, rassemblait une fois, chaque année, tous les individus qui la composaient; tenait une espèce de cour, et nommait les grands officiers de sa maison. Macklin se souvenait d'avoir assisté à une de ces réunions, et c'est une nouvelle preuve qu'il était plus âgé qu'il ne le prétendait. (*Note du traducteur.*)

et à ne conserver du sien que le commencement et la fin. Son père, William Mac-Langhlin, qui jouissait d'une fortune indépendante, épousa Alix O'Flanagan, peu de temps avant la révolution qui fit monter le prince d'Orange sur le trône de la Grande-Bretagne. Jacques II, chassé d'Angleterre, en appela à la loyauté de ses sujets irlandais, et ceux-ci n'épousèrent sa cause qu'avec trop de zèle, car le monarque pusillanime les trahit, les abandonna lâchement, et les laissa exposés aux persécutions qui attendent toujours le parti vaincu, dans les guerres civiles.

William Mac-Langhlin commandait une compagnie de cavalerie dans l'armée du roi détrôné. Tous ses biens furent confisqués; il se retira dans le comté de Westmeath, passa ensuite à Dublin pour chercher les moyens de pourvoir aux besoins de sa famille, et après y avoir végété quelques années dans l'obscurité, il mourut de chagrin, en décembre 1704.

Sa femme resta veuve avec deux enfans, une fille nommée *Marie*, et un fils, celui dont nous écrivons les Mémoires. Il règne quelque doute sur l'époque précise de la naissance de Charles Mac-Langhlin : il parlait toujours de lui comme d'un homme né le siècle précédent; mais jamais il n'en fixa

l'année avec précision, c'était une chose qu'il évitait toujours d'éclaircir, et sa fille assurait que son père était né en 1699. On ne tenait alors aucuns registres des naissances en Irlande. Il est fort probable que Charles Mac-Langhlin n'ayant débuté qu'un peu tard dans la carrière dramatique, a profité de cette circonstance pour se donner dix ans de moins, et que sa fille, qui suivait la même profession, n'a pas été fâchée de rajeunir son père, dans l'espoir de passer elle-même pour être plus jeune. Mais des témoins dignes de foi assurent que la mère de Charles, et la femme qui l'avait gardée lors de ses couches, ont toujours dit qu'il était né deux mois avant la mémorable bataille de la *Boyne,* époque trop remarquable pour qu'elle pût être citée sans une certitude absolue. Cette double déclaration paraît donc fixer indubitablement la naissance de Charles au mois de mai 1690.

La veuve de William Mac-Langhlin avait passé deux ans dans le veuvage et presque dans la misère, quand un Irlandais, nommé Luc O'Meally, qui avait servi sous les drapeaux du roi Guillaume, en devint amoureux, et l'épousa, en février 1707. Macklin ne laissa jamais échapper, dans tout le cours de sa vie, l'occasion de déclarer qu'il avait

trouvé en lui les sentimens d'un père véritable. O'Meally n'avait pas assez de fortune pour vivre dans l'inaction, et son régiment ayant été licencié, il ouvrit une taverne à Dublin, et y fit assez bien ses affaires. Marie mourut peu de temps après cette époque, et Charles fut mis en pension chez un Écossais nommé *Nicholson*. Jusqu'alors, son éducation avait été fort négligée, ou pour mieux dire, il n'en avait reçu aucune, par l'effet de la pauvreté dans laquelle avait vécu sa mère jusqu'à son second mariage. Le maître et son nouvel élève ne vécurent pas long-temps en bonne intelligence. Nicholson était un pédant d'une humeur sombre et sévère; Charles était un écolier malin, déterminé et plein d'esprit; le maître songeait moins à instruire, qu'à trouver les occasions de gronder et de châtier son disciple, et le disciple pensait moins à apprendre, qu'à chercher les moyens de tourmenter son maître et de lui jouer quelque tour.

Charles Mac-Langhlin passa près de deux ans dans cette pension. En 1708, M. Nicholson résolut de faire jouer une tragédie par ses élèves, afin de les former à la déclamation; il choisit *l'Orpheline ou le Mariage malheureux*. Tous les rôles en furent distribués, à l'exception de celui de *Monime*, ceux qui

en étaient jugés capables par le maître refusant de s'en charger, et les autres ne lui paraissant pas en état de le remplir. Une amie de mistriss Nicholson, qui avait reconnu les dispositions du jeune Charles, et qui lui avait plus d'une fois servi de protectrice, invita ce pédagogue à lui confier ce rôle. Celui-ci s'y refusa d'abord, alléguant que Charles n'avait rien de ce qu'il fallait pour bien s'en acquitter, et que d'ailleurs il se ferait un malin plaisir de le mal jouer pour le contrarier et nuire à l'ensemble de la représentation. Mistriss Pilkington insista, promit de donner elle-même des instructions à Charles, et M. Nicholson céda enfin à ses instances.

Cela produisit sur l'esprit du jeune Mac-Langhlin un effet que son précepteur n'avait pas prévu. Nicholson avait prédit qu'il jouerait mal son rôle; l'élève voulut lui donner un démenti complet; il se livra à l'étude avec ardeur, et, grâce aux conseils de mistriss Pilkington, et aux dispositions que la nature lui avait données pour le théâtre, il joua si bien ce rôle qu'il étonna tous les spectateurs et surtout son maître.

Charles avait contracté une liaison intime avec deux jeunes gens plus âgés que lui de quelques années, d'un caractère fougueux et indisciplinable. Ils conçurent le

projet de se rendre à Londres, pour y ramasser une partie de l'or dont ils s'imaginaient que les rues de la capitale de l'Angleterre étaient pavées, convaincus qu'ils n'avaient qu'à s'y montrer, pour que la fortune leur tendît les bras. Ils communiquèrent leur dessein à leur ami, et n'eurent pas besoin de sollicitations pour le déterminer à les suivre. Une seule difficulté s'opposait à l'exécution d'un plan formé avec tant de sagesse; il leur fallait de l'argent pour faire le voyage, et ils n'en avaient point. Quelques mois se passèrent, pendant que chacun d'eux chercha à s'en procurer : enfin ils y réussirent. Les fonds de Charles Mac-Langhlin consistaient en neuf livres sterling, somme plus considérable à cette époque qu'elle ne le paraîtrait aujourd'hui, et la vérité nous oblige d'avouer qu'il l'avait dérobée à sa mère. C'est le seul acte de cette nature qu'on ait à lui reprocher, dans le cours d'une longue vie.

Nos trois jeunes aventuriers partirent de Dublin un beau matin, sans avoir prévenu personne de leur intention, s'embarquèrent sur un bâtiment marchand, arrivèrent sans accident en Angleterre, et firent à pied le voyage de Londres. Tant que l'argent dura, ils ne songèrent qu'à s'amuser; mais

comme leur bourse n'était pas celle de *Fortunatus*, elle ne tarda pas à s'épuiser. Ils n'avaient à Londres ni amis, ni connaissances, ni moyens d'existence. Après un conseil tenu sur ce qu'ils devaient faire, un d'eux proposa d'avoir recours au vol; mais cette proposition révolta tellement Mac-Langhlin et son autre compagnon, qu'ils ne voulurent plus avoir aucune relation avec celui qui l'avait faite, et qui, ayant mis son projet à exécution, termina ses jours sur un échafaud. Le second s'engagea dans un régiment qui allait partir pour les Indes; après y avoir servi quelques années, il entra dans le commerce et y fit une fortune considérable. Il nous reste à voir ce que devint le troisième.

Un jour qu'il se promenait dans le bourg de Southwark (1), il vit, à la porte d'un cabaret, une jeune femme dont il crut reconnaître la figure, et qui, de son côté, le considérait aussi avec attention. La reconnaissance ne tarda pas à se faire. Cette fille avait servi chez sa mère quelque temps auparavant. Elle l'interrogea, parvint à obtenir de lui l'aveu de son escapade et de l'état

(1) Faubourg de Londres.

fâcheux de ses finances. Elle en fut si touchée, qu'elle pria la maîtresse du cabaret de lui donner un logement chez elle, et répondit du paiement du loyer. Elle en était connue, attendu qu'elle servait dans une maison du voisinage; et d'après sa recommandation, Charles fut logé à l'étage le plus élevé de la maison.

Ce cabaret était fréquenté par une troupe de bateleurs qui jouaient des parades, et faisaient des tours de force et de passe-passe. Charles les fréquenta, s'appliqua à les imiter, et les surpassa. L'hôtesse, veuve de moyen âge, le traitait avec bonté, et Charles, sensible à cette conduite, voulut lui prouver sa reconnaissance en se rendant utile dans sa maison. Sans être garçon de cabaret en titre, il en remplit les fonctions; mais il fit encore mieux, car il y attira la foule. Il chantait, dansait, imitait les bateleurs qu'il avait vus, faisait force bouffonneries; plusieurs clubs s'établirent dans le cabaret pour jouir des talens du nouveau garçon; bref, en très-peu de temps, le produit du cabaret se trouva triplé.

Les yeux de son hôtesse s'étaient souvent arrêtés sur lui avec complaisance, elle avait conçu pour Macklin une passion à laquelle son intérêt donnait une nouvelle force. Mais

elle était retenue par la crainte du *qu'en dira-t-on*. Prendre pour mari un enfant sans barbe, un étranger, un Irlandais surtout ! Cependant le combat ne fut pas long, elle ne tarda pas à lui faire part de ses vues, et à le déterminer à la suivre dans une maison, où un de ces prêtres, qui sont en général excommuniés par l'Église, rivait à bon marché, et sans aucune formalité, la chaîne du mariage (1). Cette union prétendue ne fit point de tort à ses affaires. La foule redoubla au cabaret, et chacun voulait y aller plaisanter aux dépens des époux supposés. L'hôtesse feignait de rougir et voulait se cacher; mais Charles repoussait les sarcasmes par des quolibets, mettait les rieurs de son côté, et semblait

(1) « Dans ma jeunesse, » écrivait Pennant en 1780, « lorsque je passais dans Fleet-street, près de la prison qui porte le même nom, on m'a souvent adressé la question : « Monsieur, voulez-vous vous marier? » On voyait au-dessus de plusieurs portes une enseigne représentant deux mains jointes ensemble, et on lisait au-dessous l'inscription suivante : *Ici on fait des mariages*. Un sale coquin vous invitait à entrer dans la maison ; vous y trouviez un ministre couvert d'une robe de chambre de tartane en guenilles, la figure enluminée, ayant l'air aussi dévergondé qu'il était mal-propre, et qui, pour une demi-pinte d'eau-de-vie ou une once de tabac, était prêt à vous unir. C'est au chancelier lord Hardwicke, qu'on doit la destruction de ces repaires. »

(*Note du traducteur.*)

se faire un malin plaisir de montrer aux curieux celle qui s'imaginait être devenue son épouse.

Pendant ce temps, mistriss O'Meally était fort inquiète pour son fils; elle l'avait fait chercher inutilement dans tous les coins de l'Irlande; car elle n'avait pas le moindre soupçon qu'il pût être allé en Angleterre; un voyage en ce pays était une entreprise à laquelle un Irlandais, à cette époque, ne se décidait qu'après y avoir bien des fois réfléchi. Elle fut tirée d'incertitude par une lettre qu'elle reçut de son ancienne servante, de celle qui avait fait entrer Charles dans le cabaret qu'il habitait alors. Cette bonne fille voyant la vie que Charles menait dans cette maison, et l'union extraordinaire qu'on lui avait fait contracter, le regarda comme un jeune homme qui courait à sa perte, et crut devoir en donner avis à sa mère.

Mistriss O'Meally, charmée d'apprendre des nouvelles de son fils, ne perdit pas un instant pour rappeler près d'elle l'enfant prodigue. Elle avait à Londres un parent, *M. Sullivan*, qui faisait commerce avec l'Espagne. Elle lui écrivit sur-le-champ, lui transmit la lettre de son ancienne servante, y joignit les attestations nécessaires pour prouver la minorité de Charles, et le pria de

prendre les mesures les plus promptes pour le lui renvoyer.

Armé de l'autorité maternelle, et muni des pièces nécessaires pour la faire respecter, M. Sullivan se rendit à l'adresse qui lui avait été indiquée, et sans préambule inutile apprit à la maîtresse du logis le motif de sa visite. Elle voulut d'abord faire valoir la cérémonie nuptiale; mais M. Sullivan lui démontra la nullité de ce mariage, en lui prouvant la minorité de son prétendu mari, la menaça d'avoir recours aux magistrats civils, et après avoir bien défendu le terrain, elle se reconnut vaincue, et promit que le jeune Charles se rendrait le lendemain matin chez M. Sullivan, dans la cité.

M. Sullivan resta chez lui toute la matinée, pour attendre son jeune parent qui ne se montra point; et dès qu'il eut dîné, il retourna à Southwark. La cabaretière lui dit que M. Mac-Langhlin était sorti depuis le matin, et passant de là aux lamentations, elle s'écria que le départ de Charles causerait sa ruine et ferait déserter sa maison. M. Sullivan qui soupçonnait, comme le fait était vrai, que Charles était en ce moment même caché dans la maison, lui répondit qu'il ne pouvait se rendre à ses plaintes; que le jeune Mac-Langhlin était né pour être tout autre chose

qu'un cabaretier; que son chagrin ne pouvait se comparer à la douleur d'une mère respectable qui avait perdu avec son fils les plus chères espérances de sa vie; enfin que si Charles ne lui était représenté à l'instant, il allait requérir l'assistance d'un magistrat. Cette menace fit des merveilles; Charles sortit de sa cachette, accompagna M. Sullivan chez lui, et fut renvoyé en Irlande par la plus prochaine occasion. Sa mère le reçut à bras ouverts, et Charles la revit avec le même plaisir, car, malgré son escapade, il l'aimait autant qu'il en était aimé.

CHAPITRE II.

Pendant l'absence de son fils, mistriss O'Meally avait fait une perte considérable par la mort d'un M. O'Kelly. C'était un de ses parens éloignés qui, ayant embrassé, lors de la révolution, le parti du plus fort, jouissait d'un grand crédit à la cour de Guillaume III, et lui avait promis de s'employer en faveur de Charles. La fortune de mistriss O'Meally et de son époux ne leur permettait pas d'établir Mac-Langhlin dans le monde d'une manière conforme à ses inclinations, car il avait pris du goût pour les lettres, et ne pouvait plus songer à autre chose. Il passa donc quelques mois chez ses parens, pendant que ceux-ci réfléchissaient à ce qu'ils pourraient faire pour lui.

Pendant ce temps, il fit connaissance avec quelques jeunes gens qui fréquentaient la taverne de son beau-père, et qui étaient sous-gradués du collége de la Trinité, à

Dublin. Ils s'amusaient beaucoup à l'entendre chanter des chansons joviales, et raconter des anecdotes, des histoires plaisantes, et à le voir contrefaire divers personnages bien connus. Ils lui prêtaient des livres qu'il dévorait, et toutes les fois qu'il allait en chercher au collége, on l'y retenait toute la journée, de sorte qu'on aurait pu dire qu'il y était résident. Il saisissait toutes les occasions de se rendre utile à ses jeunes amis, en se chargeant de leurs messages, et la vie d'une taverne lui déplaisant souverainement, il résolut de passer au collége le plus de temps possible, et de mettre à profit toutes les occasions qui se présenteraient d'acquérir des connaissances. Ce fut dans cette vue qu'il accepta la place inférieure de *badgeman* (1), et il en remplit les fonctions jusqu'à l'âge de 21 ans.

A cette époque, un frère de mistriss O'Meally, le capitaine O'Flanagan, qui servait en Allemagne, fit un voyage en Irlande, tant pour y voir ses parens, que pour

(1) Littéralement, *homme à plaque*. Le badgeman n'était autre chose qu'une espèce de commissionnaire aux ordres de tous les écoliers du collége : il portait au bras une plaque indicative des fonctions qu'il remplissait.

(*Note du traducteur.*)

y lever des recrues. Son neveu Charles lui plut; il lui promit de l'avancer dans le monde, s'il voulait suivre ses avis. Lorsqu'il fut sur le point de repartir pour l'Allemagne, il l'engagea à l'accompagner; lui dit qu'il lui obtiendrait sur-le-champ le grade de sous-officier, et qu'il avait assez de crédit pour lui assurer un prompt avancement dans le service militaire. Plein de cet espoir flatteur, Mac-Langhlin quitta pour la seconde fois son pays natal; mais il eut la satisfaction de penser que, pour cette fois, il le quittait avec l'approbation et le consentement de sa mère.

Le capitaine O'Flanagan avait des amis à Londres, il s'arrêta un mois dans cette ville pour jouir de leur société, et Mac-Langhlin profita de cette occasion pour revoir quelques-unes de ses connaissances de Southwark. Nous devons dire ici que, lorsque la fortune le favorisa davantage, ayant appris que la veuve qui l'avait si bien accueilli, était tombée dans l'indigence, il la mit en état de passer le reste de ses jours à l'abri du besoin.

Tandis que l'oncle prenait congé de ses amis, le neveu formait des liaisons intimes avec une compagnie d'histrions ambulans, à qui il avait été présenté par quelques-uns

des bateleurs qu'il avait connus deux ans auparavant; et quand le moment fixé pour le départ fut arrivé, il ne se montra point. Le capitaine l'attendit trois jours. Au bout de ce temps, il en reçut une lettre où Charles lui annonçait, le plus poliment possible, qu'il ne l'accompagnerait pas en Allemagne, attendu qu'une perspective plus avantageuse s'ouvrait devant lui, d'un autre côté. Son oncle fut donc obligé de partir seul, mais il eut soin d'écrire à sa sœur, pour l'informer de la conduite étrange du jeune homme, et joignit à sa lettre celle qu'il en avait reçue.

Charles était alors dans un réduit obscur de Clerkenwell (1), avec la troupe à laquelle il venait de s'associer, toute composée de bateleurs, de danseurs de corde, et de faiseurs de tours. Ils ne jouaient que des parades du genre le plus bas, et Charles y était chargé des rôles d'*Arlequin*, de *Scaramouche*, etc. Il prit aussi parmi eux des leçons de l'art de boxer, et se rendit habile dans cette science. Il passa ainsi plusieurs mois, et cette époque de sa vie ne fournit pas beaucoup de matière à son biographe.

(1) Faubourg de Londres. (*Note du traducteur.*)

Pendant ce temps, sa mère inconsolable mettait tout en œuvre pour retrouver son fils une seconde fois, et quiconque partait d'Irlande pour Londres, était chargé d'y chercher le fugitif. M. Malone, aïeul de l'homme de lettres du même nom, qui s'est rendu célèbre par divers ouvrages, et notamment par ses commentaires sur Shakespeare, à force de zèle, de soins et de persévérance, réussit dans cette recherche. il parvint à découvrir l'endroit où logeait Mac-Langhlin, et s'y étant rendu lui-même, il lui peignit si vivement le chagrin qu'il causait à sa mère, que Charles se détermina à retourner avec lui en Irlande.

Mistriss O'Meally le reçut sans lui faire de reproches; ses prétentions pour son fils avaient déchu; elle commençait à être assez indifférente sur l'état qu'il choisirait. Son principal désir était qu'il conservât de bonnes mœurs, et qu'il ne changeât pas de religion; car, quoique son second mari fût protestant, elle était catholique, et Charles avait été élevé dans les mêmes principes. Elle n'avait aucune inquiétude, tant qu'il serait près d'elle, attendu qu'il était aussi docile que soumis (1); elle se borna

(1) On assure qu'il se fit protestant à l'âge de quarante ans. (*Note du traducteur.*)

donc à le prier de ne plus quitter Dublin. Il reprit les fonctions de *badgeman* au collége de la Trinité. Peu de temps après, M. O'Meally quitta sa taverne, pour prendre une auberge à Cloncurry, à dix-huit milles de Dublin. Charles s'y rendait tous les samedis soirs, allait le dimanche à la messe avec sa mère, et retournait au collége le lundi matin.

Quatre ans se passèrent ainsi. Il allait entrer dans sa vingt-septième année, quand il commença à penser qu'il avait fait d'assez grands sacrifices à la tendresse de sa mère, et qu'il était temps qu'il songeât à se procurer un état, et à faire son chemin dans le monde. Il résolut donc de retourner sur ce qu'il regardait comme le grand théâtre de l'univers, et de se rendre de nouveau dans le lieu où il savait que chacun pouvait trouver le juste prix de ce qu'il y apportait, marchandises, travail de corps, ou facultés intellectuelles. Avant de partir pour l'Angleterre, il écrivit à sa mère pour lui annoncer sa détermination bien positive, de ne revenir en Irlande, que lorsqu'il se serait fait un état indépendant, et pour lui promettre de lui donner de temps en temps de ses nouvelles. Craignant pourtant qu'elle ne le fît encore chercher à Londres, il résolut d'aller

d'abord à Bristol. Il s'embarqua donc à bord d'un bâtiment qui se rendait en cette ville, et charma l'ennui du voyage en lisant et relisant un volume des comédies de Beaumont et Fletcher.

A Bristol se trouvait une compagnie de comédiens ambulans, qui y avaient ouvert un petit théâtre, avec la permission du maire de la ville. Un acteur et une actrice logeaient dans la même maison que Mac-Langhlin, petite boutique de tabac, située tout à côté du théâtre. Il eut bientôt fait connaissance avec eux. Ils le conduisirent d'abord à une répétition, puis au spectacle, et le présentèrent enfin au tout-puissant seigneur, leur directeur. Celui-ci entendit avec plaisir quelques remarques fort sensées que fit Charles, tant sur le théâtre en général, que sur le jeu des acteurs ; et celui-ci ayant donné quelques échantillons de ses talens, tant pour le débit que pour la caricature, il lui accorda ses entrées. Quelques jours après, il dit qu'il remarquait en lui des dispositions pour la comédie, et lui proposa de s'enrôler sous ses bannières. Le goût du théâtre était inné chez Mac-Langhlin ; c'était un feu qui n'attendait qu'une étincelle pour se développer ; il accepta sur-le-champ cette proposition ; *Richard III* fut choisi pour son début, et

l'on annonça sur les affiches manuscrites, qui furent placardées dans tous les coins de la ville, que le rôle de *Richmond* serait joué par M. Mac-Langhlin, qui n'avait jamais paru sur aucun théâtre.

M. Macklin convient qu'il avait alors un accent irlandais très-fortement prononcé. Nos lecteurs auraient donc peine à concevoir les applaudissemens qu'il reçut dans cette pièce, si nous ne lui disions que Bristol était presque une ville irlandaise en Angleterre. C'était l'entrepôt de presque tout le commerce d'Irlande, et un grand nombre d'Irlandais y avaient fixé leur domicile. L'accueil flatteur qu'il éprouva fut donc peut-être dû à cette circonstance, autant qu'à la supériorité de ses talens sur ceux des acteurs avec lesquels il jouait. Il n'obtint pas moins de succès dans d'autres rôles. A la fin de la saison, il partit de Bristol, avec la compagnie dont il faisait partie, pour faire une excursion dans les comtés de l'ouest de l'Angleterre. Il se rendait utile à la troupe dans plus d'un genre. Tantôt il était l'architecte et le charpentier qui plaçait le théâtre et les décorations dans une grange; tantôt il composait un prologue ou un épilogue pour une pièce. On l'a vu, dans la même soirée, jouer les rôles d'*Antonio* et de *Belvidera* dans

Venise sauvée, celui d'*Arlequin* dans la pantomime, chanter trois chansons bouffonnes entre les actes, et danser une gigue irlandaise entre les deux pièces; tout cela dans un temps où sa part dans les profits ne montait guère qu'à cinq ou six pences par jour (1), quoiqu'il tînt le premier rang dans la compagnie, après le directeur.

L'ambition de Mac-Langhlin était de paraître sur un des théâtres de la capitale; mais il sentait qu'il ne pouvait s'y montrer avec succès, que lorsqu'il se serait complètement débarrassé de son accent irlandais. Il lui fallut, pour y réussir, beaucoup de temps, d'efforts et de travail, et ce fut pour cela qu'il passa plusieurs années dans différentes compagnies de comédiens ambulans, où il commença à acquérir de la réputation. Il venait d'atteindre trente ans, lorsqu'il s'engagea dans celle de M. Watkins; et comme il paraissait beaucoup plus jeune qu'il ne l'était réellement, on croit que ce fut à cette époque qu'il se rajeunit modestement d'une dixaine d'années.

Deux raisons pouvaient l'y déterminer.

(1) Dix à douze sous. (*Note du traducteur.*)

Tous les acteurs de cette compagnie étaient fort jeunes, quoique plus anciens que lui dans leur profession : il y voyait une jeune et belle actrice, miss Jackson, à qui il voulait plaire; il pouvait craindre qu'un galant de trente ans ne lui parût déjà vieux. Quoi qu'il en soit, il passa dans cette troupe pour n'avoir que vingt ans, et cette erreur, une fois admise comme vérité, se perpétua pendant tout le reste de sa vie.

Ce ne fut pas sans succès qu'il fit la cour à la belle miss Jackson. Ils ne tardèrent pas à contracter ensemble ce qu'on peut appeler *un mariage de théâtre*. Elle était bonne actrice; mais elle avait un cruel défaut; c'était une passion immodérée pour les liqueurs fortes. Toutes les remontrances de Charles furent inutiles; il ne put la déshabituer de ce funeste penchant. Elle poussa les choses si loin, qu'elle portait toujours en poche une bouteille de rhum pour y avoir recours au besoin. Cette circonstance fournit au mari de théâtre, l'occasion de lui donner une forte leçon, dont elle aurait pu profiter. Un jour qu'il jouait avec elle, et qu'il avait une canne à la main, il gesticula de manière qu'il brisa, sans affectation, la bouteille qu'elle avait dans sa poche, et tout le rhum

qu'elle contenait coula sur le théâtre au milieu des éclats de rire de tous les spectateurs, dont la gaieté redoubla encore, à la vue des grimaces comiques que faisait Mac-Langhlin. Cet incident fit d'abord quelque impression sur l'esprit de la jeune actrice; mais l'habitude reprit bientôt le dessus, elle retourna au rhum avec plus d'ardeur que jamais. Charles la reconnut incorrigible, et ce fut sans beaucoup de regret qu'il vit arriver l'événement qui mit fin à leur liaison.

Cet événement eut lieu à Haverfordwest, où la troupe ambulante fut stationnaire pendant quelque temps. Un M. Williams, homme fort riche, avec qui Mac-Langhlin avait contracté une liaison intime, y devint éperdûment épris de miss Jackson. Il en parla franchement à Charles, et lui témoigna le désir qu'il avait de l'épouser. Mac-Langhlin lui dit qu'il renoncerait volontiers pour lui à toutes prétentions sur le cœur de la jeune actrice; mais qu'il l'invitait à y réfléchir, attendu le penchant incurable qu'elle avait pour les liqueurs fortes. La passion de M. Williams l'emporta sur la prudence; il épousa miss Jackson, près de laquelle Mac-Langhlin joua le rôle de père pendant la cérémonie du mariage. Mais, en dépit de toutes les représentations de son mari, la jeune épouse

continua l'usage du rhum avec excès, et six mois après son mariage, elle mourut d'une maladie occasionée par cette funeste habitude.

CHAPITRE III.

. Pendant les intervalles d'un engagement à l'autre, dans diverses compagnies de comédiens ambulans, Charles Mac-Langhlin fit plusieurs voyages à Londres. Son but était de se former en voyant jouer les meilleurs acteurs, et d'achever de perdre son accent irlandais. Ce fut dans une de ces excursions que, remarquant que son nom était difficile à prononcer pour une bouche anglaise, et semblait écorcher les oreilles, il le changea, par une sorte de contraction, pour celui de *Macklin*, sous lequel nous le désignerons désormais. Il était alors logé dans le Strand, chez une marchande de gants. Il n'y était encore que depuis huit jours, quand un de ses compatriotes se présenta dans la boutique et demanda à parler à M. Charles Mac-Langhlin.

« M. Charles, qui ? » demanda la marchande.

« Charles Mac-Langhlin. »

« Macclottin ! je ne le connais pas. C'est une méprise. Personne de ce nom ne loge ici. »

« Je vous dis *Mac-Langhlin*. Je suis sûr qu'il demeure ici ; c'est lui-même qui m'a donné son adresse. »

Pendant ce dialogue, Macklin avait reconnu la voix de son ami. Il descendit dans la boutique, lui prit la main, et l'emmena dans son appartement. Mais dès que celui-ci se fut retiré, son hôtesse y entra, et le pria de chercher un autre logement. Dieu merci, lui dit-elle, sa maison avait toujours joui d'une bonne réputation, et elle ne voulait pas y loger un homme à deux noms. Macklin l'assura qu'il n'en avait qu'un seul ; que Macklin, en anglais, était le même nom que Mac-Langhlin en irlandais ; mais ce ne fut qu'après qu'il lui eut fait certifier ce fait par plusieurs amis, qu'elle consentit à le garder chez lui.

Macklin alla joindre, à Stratford-le-Bow, une troupe de comédiens ambulans, avec lesquels il vint donner quelques représentations à la foire de Southwark, où la moisson fut si bonne qu'il gagna, pour sa part, une demi-guinée par jour. Le directeur de Sadlers-Wells (1) l'y vit jouer, et fut si satis-

(1) Théâtre du troisième ordre à Londres. (*Note du trad.*)

fait de sa gaieté, de son agilité, que, voulant l'attirer à son spectacle, il lui fit des offres avantageuses, que Macklin n'hésita point à accepter. Il passa donc au théâtre de Sadlers-Wells, y joua différens rôles, et se fit surtout applaudir dans ceux d'*Arlequin*.

L'année suivante, il retourna à Bristol, qui était en quelque sorte son quartier-général, et fit ensuite une excursion dans le pays de Galles, avec une troupe de comédiens qui était sous les ordres d'une directrice connue sous le nom de *lady Hawley*. Comme toutes les troupes ambulantes, ils eurent des succès d'un côté et des revers de l'autre; mais au total, ils n'eurent pas à se plaindre; car, à la fin de la campagne, Macklin avait en poche vingt livres sterling, somme considérable à cette époque.

Un jour qu'ils étaient arrivés fort tard à Llangadoc, dans le comté de Caermarthen, il ne se trouva de lits que pour une partie de la compagnie. D'après le rang qu'il tenait dans la troupe, Macklin avait droit d'en avoir un; mais il le céda à un de ses camarades qui était indisposé, et se retira dans la chambre où l'on avait déposé le bagage. Là, il lui vint dans l'esprit de jouer un tour de sa façon à la maîtresse de l'auberge. Ouvrant une des malles de la troupe, il y prit le costume d'*E-*

milie dans *le More de Venise*, rôle qu'il jouait quelquefois ; s'en revêtit, fit un petit paquet de linge dans un mouchoir, y passa son bras, pour se donner l'air d'une voyageuse, sortit de la maison sans qu'on l'aperçût, y rentra quelques instans après, conta à l'aubergiste, du ton le plus pathétique, l'histoire des malheurs qui lui étaient arrivés, et finit par la supplier, les larmes aux yeux, de lui donner un asile pour la nuit.

La bonne femme ne put se résoudre à renvoyer, à pareille heure, une jeune fille qui paraissait honnête et malheureuse. Elle lui dit qu'elle n'avait pas un seul lit vacant, mais qu'elle s'arrangerait pour lui donner à coucher. Elle lui fit servir à souper, donna des ordres à une servante, et Macklin, à son grand étonnement, fut ensuite conduit dans la chambre même de l'aubergiste, où on le laissa en lui disant qu'il pouvait se mettre au lit. Il ne savait trop ce qu'il devait faire ; mais, incertain si on lui abandonnait la propriété exclusive du lit, ou si on ne lui en destinait que la moitié, il prit le parti de se coucher.

Il ne fut pas long-temps dans cette perplexité : l'aubergiste, femme de plus de soixante ans, et d'un embonpoint remarquable, ne tarda point à arriver. Elle fit sa toilette de nuit, et

elle était sur le point de se mettre au lit, quand Macklin partit d'un éclat de rire si bruyant et si prolongé, que l'aubergiste en fut effrayée. Elle crut que sa compagne de lit était folle; elle appela du secours à grands cris; toute la maison fut sur pied en un instant. *Lady Hawley* et quelques-unes de ses héroïnes de théâtre furent du nombre de ceux qui entrèrent dans la chambre, et joignirent de nouveaux éclats de rire à ceux de Macklin, quand elles le reconnurent. Un éclaircissement s'ensuivit; l'aubergiste se plaignit très-sérieusement de l'attentat commis contre sa vertu; mais l'histoire ne dit pas qui resta en possession du lit pour cette nuit.

A la fin de son engagement avec *lady Hawley*, Macklin fit un voyage en Irlande pour aller voir sa mère. C'était en 1731. Tous ceux qui avaient pris le parti du roi Jacques, lors de la révolution, faisaient alors les plus grands efforts pour obtenir la rentrée en possession de leurs biens, qui avaient été confisqués. Les uns réussirent, les autres échouèrent, et Macklin fut du nombre de ces derniers, circonstance qui l'attacha probablement au théâtre pour le reste de sa vie.

Après avoir passé quelque temps à Cloncurry avec ses parens, Macklin se rendit à

Dublin. Il y fit connaissance avec une jeune veuve qui attira son attention. Elle n'était pas riche, mais elle était pleine de talens. Il crut remarquer en elle des dispositions peu ordinaires pour le théâtre, et ne se trompait pas, car elle devint excellente actrice. Il lui fit l'aveu des sentimens qu'elle lui avait inspirés, et s'étant assuré qu'elle y répondait, il ne tarda pas à l'épouser, avec l'agrément de sa mère et de son beau-père.

Il commença de suite à donner à sa femme des leçons de déclamation. Le maître et l'écolière étaient animés de la même ardeur, l'un pour enseigner, l'autre pour apprendre, et les progrès de mistriss Macklin furent rapides, car elle avait reçu de la nature des dons admirables. Elle débuta à Chester par le rôle de *la Nourrice* dans *Roméo et Juliette*, rôle qu'on peut trouver déplacé dans une tragédie, mais qui n'en est pas moins tracé d'après nature. Elle obtint le plus grand succès, et ce succès ne se démentit pas lorsqu'elle joua le même rôle à Londres, quelques années après. De Chester ils allèrent à Bristol, puis dans le pays de Galles, et enfin à Portsmouth. Macklin dont la réputation était alors fermement établie, recueillait partout un tribut d'applaudissemens dont sa femme avait aussi sa part. Ce fut dans cette dernière

ville qu'elle accoucha d'une fille qui était destinée à devenir aussi un des ornemens du théâtre.

Jusqu'à cette époque, Macklin, quoique applaudi dans les provinces, était peu connu à Londres. Il y avait pourtant plusieurs fois paru sur le théâtre, pendant les divers voyages qu'il avait faits dans la capitale; mais il n'y avait jamais rempli que des rôles tout-à-fait subalternes, qui ne lui fournissaient guère l'occasion de faire briller ses talens, et même il ne les acceptait que pour se former à l'école des bons acteurs, et pour s'habituer à paraître devant un auditoire plus imposant que ceux en présence desquels il était accoutumé à jouer. Ce ne fut qu'en 1733, tandis qu'il était à Portsmouth, qu'il reçut du directeur de Drury-lane des propositions pour un engagement à ce spectacle. Il n'hésita point à les accepter. Ce directeur venait d'être abandonné par une partie de ses meilleurs acteurs, qui, ralliés autour de Théophile Cibber (1), avaient ouvert le théâ-

(1) Théophile Cibber était fils du célèbre Colley Cibber, qui a laissé des Mémoires intéressans sur sa vie. Il suivit, comme son père, la profession du théâtre; mais il n'eut jamais la même réputation. Ses talens, comme acteur, l'élevèrent pourtant au-dessus de la médiocrité; mais aucune des pièces qu'il composa n'obtint de succès. Il épousa

tre d'Hay-Market. Il lui fallait de nouvelles recrues; mais il paraît que, dans les choix qu'il fit, il ne fut heureux que dans celui de Macklin. Celui-ci débuta le 31 octobre par le rôle du *Capitaine Brazen* dans l'*Officier recruteur*, et joua ensuite ceux de *Teague* dans *le Comité*, et du *Colonel ivre* dans *la Femme-de-Chambre intrigante* (1). Il recueillit dans ces trois rôles, et dans ceux qu'il joua ensuite, des applaudissemens unanimes, et bientôt il obtint, dans la capitale, la réputation dont il avait joui dans les provinces. Cependant ses talens et ceux de mistriss Clive, excellente actrice dans le bas comique, et qui, quoique peu jolie, était toujours sûre de plaire toutes les fois qu'elle ne voulait pas se lancer dans la haute comédie, furent insuffisans pour attirer la foule à Drury-lane; le di-

la sœur du docteur Arne, célèbre compositeur : elle devint une des meilleures actrices de cette époque. Sa femme ayant fait un faux pas avec un ami de son mari, celui-ci intenta une poursuite judiciaire contre le corrupteur, et demanda cinq mille livres sterling de dommages et intérêts; mais le jury croyant voir que le mari avait volontairement préparé la *glissade* de sa femme, ne lui accorda que dix livres. Il périt dans un naufrage en passant d'Angleterre en Irlande. (*Note du traducteur.*)

(1) Comédie de Fielding, composée aux dépens du *Dissipateur* de Destouches, et surtout du *Retour imprévu* de Regnard. (*Note du traducteur.*)

recteur fut ruiné, et se vit contraint, en 1734, de vendre son entreprise à M. Fleetwood.

Sous les auspices de ce nouveau directeur, les acteurs qui avaient quitté ce spectacle, y revinrent et y rappelèrent le public. M. Fleetwood était propriétaire d'un domaine qui lui rapportait six mille livres sterling de revenu; il prit Macklin pour sous-directeur, et tant qu'il écouta ses conseils, les affaires du théâtre prospérèrent. Malheureusement il était joueur; il ne passait pas un jour sans fréquenter quelque maison de jeu, et y entraînait Macklin, qui s'était lié intimement avec lui. Le résultat d'une telle conduite n'est pas difficile à imaginer : le directeur se ruina, et Macklin perdit une grande partie des économies qu'il avait faites. Mais nous anticipons sur les événemens.

Le 25 novembre, on donna *Brutus*, tragédie de M. Duncombe : elle ne put se soutenir que pendant cinq représentations. Ce n'était qu'une traduction du *Brutus* de Voltaire, qui, non-seulement avait lui-même emprunté sa fable du *Brutus* de Lee, mais qui avait froidement imité quelques-unes des plus belles scènes de cet auteur.

Le Héros chrétien, par M. Lillo, lui succéda le 13 janvier 1735, et eut encore moins de succès. Quoique de pareils sujets soient

supportés et même applaudis sur les théâtres de France et d'Espagne, ils ne peuvent flatter un auditoire anglais, et nous croyons que c'est avec raison. L'église est le seul théâtre qui convienne à des sujets si graves et si solennels, et les membres du clergé sont les seuls acteurs qui doivent y figurer.

Le Galant universel, de M. Fielding, attira la foule le 10 février suivant; mais l'espoir du public ne fut pas rempli, et la pièce fut reçue très-indifféremment : les deux représentations qu'elle eut encore (1), se donnèrent dans un désert. Nous avons entendu plus d'une fois M. Macklin dire que cet auteur, quoique homme d'esprit, instruit et plein de gaieté, n'était pas en état de composer une bonne comédie (2).

(1) Suivant les auteurs de la *Biographie dramatique,* cette pièce n'eut qu'une seule représentation. On écouta patiemment les trois premiers actes, et les deux derniers furent joués au milieu des huées et des sifflets.

(2) Il doit paraître étonnant que l'auteur de *Tom Jones* n'ait obtenu aucun succès dans la comédie; mais c'est un fait incontestable. Sur vingt-huit pièces qu'il composa, quelques-unes réussirent pourtant dans la nouveauté; mais aucune d'elles n'est restée au théâtre, si l'on en excepte trois qui sont imitées du français, *la Femme-de-Chambre intrigante,* dont nous venons de parler, *le Faux Docteur,* qui est une traduction presque littérale du *Médecin malgré lui* de Molière, et *l'Avare,* imité du même auteur. (*Notes du traducteur.*)

Mistriss Macklin fut reçue à cette époque au même spectacle. Elle y débuta par le rôle de *l'Hôtesse* dans *Henri IV* de Shakespeare, et fut parfaitement accueillie du public.

Une mauvaise comédie, qui n'eut aucun succès, et dont l'auteur, M. Fabian, n'est connu par aucun autre ouvrage, occasiona un événement tragique qui forme un incident aussi remarquable que fâcheux dans la vie de M. Macklin. Cette pièce, intitulée *Tour pour Tour,* devait être représentée pour la seconde fois le 10 mai 1735. Macklin, qui y jouait un rôle, cherchait partout une perruque dont il s'était servi la veille dans le rôle de *Sancho*. Il la trouva enfin sur la tête d'un autre acteur, nommé Hallam, qui devait jouer dans la même pièce. Macklin la réclama comme sa propriété ; Hallam prétendit que c'était un effet de magasin, appartenant *primo occupanti*. Les injures s'ensuivirent, et Macklin, dont le caractère était irascible, saisit une canne qui s'offrit à sa main, et en porta un coup à la tête de M. Hallam. Le bout de la canne lui entra dans l'œil gauche, pénétra dans le cerveau, et le malheureux mourut le lendemain. Une poursuite criminelle fut dirigée contre Macklin comme coupable de meurtre ; mais il fut sauvé par la question intentionnelle.

Tous les témoins de cette scène fatale déposèrent que le coup qu'il avait porté était l'effet d'un premier mouvement; qu'il n'avait pas regardé où il avait frappé; que la querelle n'ayant duré que quelques instans, il n'avait pas eu le temps de la réflexion; qu'il n'avait aucune animosité contre le défunt; enfin qu'il avait manifesté le regret le plus vif et le plus sincère du mouvement de colère auquel il s'était laissé entraîner. D'après tous ces motifs, la déclaration du jury le déchargea d'accusation.

Macklin fut absous par le public, comme il l'avait été par le jury; car lorsqu'il reparut peu de temps après ce jugement, dans *l'Avare* de Fielding, il fut accueilli par des applaudissemens unanimes.

CHAPITRE IV.

L'année 1736 est remarquable par divers incidens dans l'histoire du théâtre anglais.

Le prix ordinaire des places était de quatre schellings pour les loges (1), deux schellings et demi pour le parterre, un schelling et demi pour la première galerie, et un pour la seconde. Mais pendant les premières représentations d'une nouvelle pièce, les places dans les loges étaient à cinq schellings, à trois dans le parterre, et à deux dans la première galerie, la seconde restant au même prix. M. Fleetwood jugea pourtant à propos d'exiger les prix de nouvelles pièces, pour une ancienne pantomime qu'il venait de remettre au théâtre sans aucun frais. Cette prétention occasiona du tumulte pendant plusieurs

(1) Dans tous les théâtres de l'Angleterre, le prix des loges est toujours le même, n'importe à quel étage elles sont situées. On paie le même droit d'entrée pour les loges du ceintre que pour les premières. (*Note du traduct.*)

représentations. Enfin, une députation du parterre monta sur le théâtre, et fit venir le directeur; il fut convenu que ceux qui ne voudraient pas rester à la seconde pièce pourraient sortir à la fin de la première, et qu'on leur rendrait la moitié de leur argent. Cet arrangement fut très-avantageux pour Fleetwood, car, une fois qu'on avait payé pour entrer et qu'on s'était placé, très-peu de personnes songeaient à sortir, et ce nouveau règlement ne tarda pas à tomber en désuétude.

Dans le cours de la même année, M. Fielding fit représenter, sur le théâtre d'Hay-Market, deux pièces contenant des critiques aussi hardies que sévères, contre l'administration dont lord Oxford était le chef (1).

(1) Ces deux pièces étaient intitulées *Pasquin*, et *le Registre historique*. Elles ne durent leur succès momentané qu'à leur caractère satirique. Une troisième pièce, intitulée *le Croupion d'or*, qui n'a jamais été ni jouée, ni imprimée, plus violente que les deux autres, et dans laquelle la personne même du roi n'était pas respectée, fut présentée par un inconnu au directeur du théâtre de Goodman's-Fields, qui porta le manuscrit au ministre, et celui-ci s'en servit avec avantage pour prouver la nécessité d'adopter le bill qu'il proposait au Parlement. Les méchans prétendirent qu'il avait fait lui-même présenter cette pièce, afin d'en tirer avantage dans la discussion.

(*Note du traducteur.*)

« Religion, lois, gouvernement, prêtres, juges et ministres, » dit Colley Cibber dans ses Mémoires, « tout était frappé de la massue de cet Hercule satirique. » Cette licence fit qu'on proposa au Parlement, au commencement de la session suivante, un bill qui réduisait le nombre des spectacles, et qui défendait qu'aucune pièce fût représentée, avant d'avoir été soumise à l'examen d'un censeur, et sans avoir obtenu son approbation. Le célèbre comte de Chatam s'opposa à ce bill, avec toute la force de son éloquence : il le représenta comme ouvrant la porte à des tentatives contre la liberté de la presse, et par suite contre la liberté individuelle, et soutint que les lois existantes suffisaient pour réprimer la licence du théâtre ; mais ses efforts furent inutiles, et le bill fut adopté à une grande majorité (1).

En conséquence de ce bill, les théâtres d'Hay-Market et de Goodman's-Fields furent fermés, et le censeur, déployant l'autorité dont il venait d'être armé, défendit la représentation de *Gustave-Vasa*, par M. Brooke,

(1) Encore aujourd'hui, nulle pièce ne peut être représentée sans l'approbation préalable du lord chambellan. (*Note du traducteur.*)

et d'*Edouard et Eléonore*, par le célèbre Thompson. Les amis de M. Brooke lui conseillèrent de faire imprimer sa pièce par souscription; il suivit leur avis, et retira de cette pièce plus de mille livres sterling (1).

Ce fut immédiatement avant la clôture de ces deux théâtres, que M. Garrick débuta sur celui de Goodman's-Fields, par le rôle de *Richard III*. Sa renommée s'étendit en un instant dans toute la capitale, et l'on vit les équipages des personnes de la première distinction accourir en foule à ce spectacle, situé à l'une des extrémités de Londres. Cet acteur célèbre passa ensuite à Drury-lane.

Les quatre années suivantes furent marquées par de nouveaux progrès que fit Macklin dans sa profession et dans l'estime du

(1) On assure que le prince de Galles, qui était alors dans le parti de l'opposition, indemnisa amplement Thompson du tort que lui faisait éprouver la défense de représenter cette pièce. Colley Cibber ayant fait des changemens à *Richard III* de Shakespeare, ne put obtenir la permission de faire jouer cette pièce, qu'en supprimant totalement le premier acte, attendu qu'on pouvait y trouver des allusions au roi Jacques, qui était alors à Saint-Germain. Il offrit en vain de retrancher tous les passages qui lui seraient indiqués comme pouvant prêter à la malignité; il fit voir que plusieurs scènes de cet acte étaient nécessaires pour comprendre les quatre autres, tout fut inutile, et la pièce ainsi mutilée fut jouée dans cet état pendant plusieurs années. (*Note du traduct.*)

public. En 1738, il obtint tant de succès dans le rôle de *Blackacre* dans *le Franc Parleur* (1), qu'il excita la jalousie de Quin, qui était alors le premier acteur de Drury-lane, et qui exerçait sur ses camarades une sorte de tyrannie. Il prétendit que Macklin, par son jeu muet, dans certaines scènes, nuisait à l'effet de ce qu'il avait à débiter, et le jetait dans l'ombre. Il voulut le forcer à jouer autrement; Macklin s'y refusa; Quin insista. Nous avons déjà vu que notre Irlandais n'était rien moins que patient, et qu'il avait pris des leçons dans l'art de boxer. Il donna en cette occasion, en plein foyer, des preuves de son savoir faire au despote subalterne, en présence et à la grande satisfaction de tous ses camarades. Un duel fut sur le point d'en être la suite; mais le directeur Fleetwood arrangea l'affaire, et Macklin continua à jouer son rôle de la manière qui avait obtenu les suffrages du public. Il joua avec le même succès les rôles de *lord Foppington* dans *le Mari insouciant;* de *Ben* dans *Amour pour Amour*, et de *Trappanti* dans *Elle le voudrait et ne le voudrait pas.*

(1) La meilleure des pièces de Wycherley, et cependant, d'après un bon critique anglais (le docteur Varton), fort inférieure au *Misantrope*, dont elle est une imitation.

(*Note du traducteur.*)

La reprise de *l'Empressé* de mistriss Centtivre, en 1739, fit paraître Macklin dans le rôle de *Marplot*. La morale de cette pièce est bonne ; mais on y cherche en vain la pureté du langage. Les caractères en sont naturels et bien choisis, le dialogue en est vif, les incidens bien amenés. Cette comédie plaît au théâtre, mais ne supporte pas la lecture. Le pauvre *Marplot* en est la cheville ouvrière. Ce personnage est aussi bien tracé qu'admirablement soutenu. Ce n'est point cet *Empressé* désagréable et fatigant qu'on rencontre souvent dans le monde ; c'est un être plein d'une bonhomie et d'une simplicité toujours risible. Macklin eut un triomphe complet dans ce rôle. Il se couvrait admirablement du masque de la sottise et de la stupidité ; enfin il l'emporta par-là sur Garrick, qui voulut ensuite s'essayer dans le même rôle. Il mit dans son jeu beaucoup de vivacité ; mais il lui fut impossible, comme le dit M. Fox, « de paraître assez sot » pour ce rôle. Aussi eut-il la sagesse d'y renoncer.

L'année 1740 confirma la réputation que Macklin s'était acquise ; mais elle s'accrut considérablement en 1741. Depuis bien des années, *le Juif de Venise* de lord Lansdown, comédie tirée du *Marchand de Venise* de Shakespeare, avait usurpé sur le théâtre la

place de cette pièce. Macklin résolut de rétablir dans ses droits le père du théâtre anglais. Il distribua les rôles, se réserva celui de *Shylock*, et *le Marchand de Venise* fut mis à l'étude. Pendant les répétitions, il se borna à répéter son rôle, sans indiquer par un seul geste, par un seul regard, par une seule inflexion de voix, comment il avait dessein de représenter ce barbare Israélite. Tous les acteurs dirent que M. Macklin nuirait à la pièce, et Quin s'écria que les sifflets le forceraient à quitter le théâtre pour le punir de son arrogance et de sa présomption. Le directeur lui-même lui conseilla de renoncer à son projet, et de laisser en possession du théâtre *le Juif de Venise* de lord Lansdown, où *Shylock*, au lieu d'être le principal personnage, ne jouait qu'un rôle très-subordonné; il lui fit sentir qu'il risquait de perdre la réputation qu'il avait acquise, tout fut inutile, et *le Marchand de Venise* fut annoncé pour le 14 février.

Le jour de la représentation, les portes du théâtre furent à peine ouvertes, que toutes les places se trouvèrent prises ; tant était grande la foule qui voulait juger la pièce et l'acteur. Avant qu'on levât le rideau, le directeur se promenait dans le foyer avec inquiétude; les acteurs s'attendaient à être mal

reçus du public, et quelques-uns d'entre eux lançaient des sarcasmes contre l'entêtement de Macklin. Le pauvre *Shylock* lui-même n'était pas trop à son aise. La pièce de Shakespeare était inconnue à la génération actuelle; on était habitué à celle de lord Lansdown; et quoique son goût le rassurât, il ne pouvait être certain de l'accueil qui lui était réservé.

Cependant la pièce commença, et les acteurs qui paraissaient les premiers furent accueillis comme le sont ordinairement des acteurs aimés du public. Mais à la troisième scène, quand *Shylock* et *Bassanio* entrèrent sur le théâtre, un silence si complet régna dans toute la salle, qu'on y aurait entendu le bourdonnement d'une mouche : Macklin déclara bien souvent que rien ne l'avait jamais déconcerté, comme la froideur que montra l'auditoire en cette occasion. Depuis bien des années, il était accoutumé à entendre les applaudissemens du public accompagner son entrée sur la scène, et en ce moment pas un seul battement de mains ne lui donnait le moindre encouragement; l'air décontenancé du directeur qui était dans une coulisse, les ricanemens de quelques acteurs, le silence imposant d'une assemblée nombreuse, tout contribuait à le remplir de terreur et de consternation.

Il s'avança pourtant avec *Bassanio* qui sollicite du Juif un emprunt de trois mille ducats sur le crédit d'*Anthonio*, et le même silence continua à régner pendant toute cette scène. Mais quand *Anthonio* arriva; quand *Shylock* eut commencé à développer les motifs de l'antipathie qu'il a conçue contre ce marchand, des applaudissemens bruyans comme le tonnerre éclatèrent de toutes parts, l'enthousiasme alla en augmentant, à mesure qu'il faisait mieux sentir la méchanceté, la scélératesse et l'atrocité diabolique du Juif, et des acclamations unanimes remplirent toute la salle, jusqu'à la fin de la pièce. Jamais acteur n'obtint un triomphe plus complet; jamais ennemis et envieux ne furent plus confondus; jamais directeur ne fut plus agréablement surpris. Ce succès aussi brillant qu'inattendu mit le comble à la réputation de Macklin, et le couronna d'une gloire véritable. Cette pièce fut jouée dix-neuf fois sans interruption, et la dernière représentation fut donnée à son bénéfice. Pope qui assistait à la troisième, entraîné par son enthousiasme, s'écria tout haut:

C'est bien là, trait pour trait,
Le Juif dont Shakespeare a tracé le portrait.

Ce jugement, prononcé en faveur de Mac-

klin par un juge si éclairé, décida la question. *Le Juif de Venise* disparut du théâtre, et *le Marchand de Venise* s'y maintint.

Quin, qui n'avait jamais été ami de Macklin, vit avec mortification que le jugement du public, sur la pièce et sur l'auteur, n'était pas d'accord avec celui qu'il avait lui-même prononcé d'avance, et jamais il ne perdait l'occasion de s'en venger par quelques sarcasmes. Un soir que Macklin venait de jouer avec beaucoup de succès le rôle du *cardinal Pandolphe* dans *le Roi Jean*, tragédie de Shakespeare, quelqu'un lui ayant demandé ce qu'il pensait de son jeu : « Je pense,
» répondit Quin, que Macklin avait l'air,
» non d'un cardinal, mais d'un clerc de
» paroisse. »

CHAPITRE V.

Ce fut en 1742 que les funestes effets de la passion pour le jeu de M. Fleetwood, directeur de Drury-lane, commencèrent à se faire sentir. Comme il négligea entièrement le soin de son spectacle, le public l'abandonna peu à peu. Il tâcha de l'y rappeler en introduisant des bouffons sur la scène, en y donnant des pantomimes et des parades; ce n'était pas le moyen de réussir. Les recettes diminuant, il fut obligé de recourir à des emprunts; les acteurs étaient mal payés; il n'avait nul égard à leurs remontrances; il n'écoutait plus les avis de Macklin, et ses créanciers firent saisir plus d'une fois le mobilier du théâtre.

Toutes les apparences semblant annoncer une crise, les principaux acteurs eurent plusieurs conférences ensemble. Ils envoyèrent au directeur députation sur députation, pour lui porter des plaintes, des reproches et des

réclamations. Fleetwood les recevait avec politesse, avouait ses torts avec franchise, leur promettait de les réparer, et les députés des acteurs, après être arrivés mécontens et irrités, le quittaient apaisés et satisfaits. Cependant les promesses du directeur ne changeaient rien à sa conduite, et les choses restaient toujours dans le même état. La patience des acteurs se lassa, et ceux d'entre eux qui n'avaient d'autres moyens d'existence que les appointemens qu'ils devaient recevoir chaque semaine, poussèrent des clameurs si fortes, qu'il devint indispensablement nécessaire de prendre quelque mesure prompte et décisive. En conséquence, M. Garrick invita tous les acteurs à se réunir chez lui, vers la fin de l'été de 1743, et leur proposa d'adopter un plan qu'il avait conçu pour leur intérêt général, et qui ferait cesser les injustices dont ils étaient victimes depuis si long-temps. D'après ce plan, tous les acteurs devaient se retirer en même temps de Drury-lane, avec la condition qu'aucun d'eux n'entrerait en arrangement avec le directeur, sans le consentement de tous les autres.

Garrick ajouta qu'il avait de grandes espérances de leur obtenir, du lord chambellan, la permission d'ouvrir un spectacle,

soit à Hay-Market, soit dans quelque autre salle. Il avait, dit-il, la plus grande confiance dans la bonté du duc de Grafton, qui remplissait alors cette place ; enfin, il fit entendre qu'il était à peu près certain que ce seigneur leur accorderait sa protection, quand il connaîtrait toutes les plaintes qu'il avait à faire.

Cette proposition plut à tous les acteurs, à l'exception de M. Macklin, qui fit observer qu'avant de faire une démarche si brusque, il convenait d'aller trouver encore le directeur, et de l'informer franchement de ce qu'ils avaient dessein de faire, s'il ne prenait leurs plaintes en considération sérieuse. Garrick objecta que ce serait fournir à M. Fleetwood les moyens de déjouer leurs projets, et plusieurs acteurs ajoutèrent que la conduite du directeur ne méritait pas de tels ménagemens. Garrick proposa de rédiger et de signer un acte par lequel tous les acteurs s'obligeraient à n'accepter du directeur aucune proposition qui ne fût commune à tous les signataires ; cette proposition fut acceptée, et Macklin forcé de céder au vœu de la majorité.

Ce fut ainsi que les acteurs secondèrent, sans le vouloir, les vues d'un ambitieux qui ne songeait qu'à lui, qui aspirait déjà à devenir lui-même directeur, et à tenir le sceptre

théâtral sans dépendre de personne. Douze acteurs signèrent sur-le-champ cette convention ; les principaux d'entre eux étaient MM. Garrick, Macklin, Havard, Bevry, Blakes, Mills, et Mmes. Pritchard, Clive et Mills. Les autres furent invités à y donner leur adhésion.

On s'adressa ensuite au duc de Grafton, pour en obtenir la permission d'ouvrir un spectacle. On lui présenta une pétition, on en obtint une audience ; mais le résultat n'en fut nullement favorable aux acteurs, et la permission fut refusée. Cependant la guerre était déclarée entre les acteurs et les directeurs, et M. Fleetwood cherchait des recrues dans toutes les troupes de province. L'époque ordinaire de l'ouverture des spectacles approchait, et le directeur annonça, pour le 20 septembre, celle de Drury-lane, quoiqu'il sentît parfaitement la faiblesse de la troupe qu'il avait rassemblée. Les efforts des amis de M. Fleetwood, et la curiosité du public contribuèrent à lui amener un auditoire assez nombreux, et les nouveaux acteurs, quoique très-médiocres, furent écoutés avec indulgence.

Dès que Garrick désespéra d'obtenir la permission d'ouvrir un nouveau spectacle, il jugea que le parti le plus prudent était de

chercher à obtenir de M. Fleetwood la meilleure composition possible. Un médiateur fut chargé d'en négocier les conditions. Le directeur, sentant le besoin qu'il avait de bons acteurs, était très-disposé à une conciliation. Des propositions d'arrangement furent faites à M. Garrick, qui eut soin d'y faire comprendre ceux de ses amis qu'il regardait comme nécessaires à M. Fleetwood dans l'état où se trouvait sa troupe. Cette négociation fut conduite sans que Garrick en rendît compte aux autres acteurs, sans leur agrément, sans que Macklin en fût instruit; c'était par conséquent une violation manifeste de la convention qui avait été arrêtée et signée. Dès que cette affaire s'ébruita, Macklin alla trouver Garrick, lui fit des reproches amers, l'accusa de perfidie, de trahison, et le somma d'exécuter les conditions du traité; mais tout cela fut en vain. Garrick avait résolu d'entrer en arrangement avec M. Fleetwood, même aux dépens de sa réputation et de son honneur.

La réconciliation n'éprouva donc aucune difficulté. Garrick et quelques autres rentrèrent dans les bonnes grâces du directeur de Drury-lane. Mais ce n'était point assez; Garrick, pendant cette négociation, trouva le moyen de faire augmenter ses appointemens, et de conserver à ses amis ceux dont ils

avaient joui avant leur désertion, tandis que le reste des malheureux acteurs, pris pour dupe par cet intrigant, eut à se tirer d'affaire comme il le put. Plutôt que de mourir de faim, ils implorèrent la merci du directeur, qui consentit à les employer, mais qui eut soin en même temps de réduire leur salaire de moitié. Que devint M. Macklin, l'homme qui avait agi dans toute cette affaire avec droiture et franchise, qui, dans l'origine, s'était opposé à cette désertion, qui avait recommandé des voies de conciliation? Il fut abandonné, trahi, chassé du théâtre dont il avait assuré la prospérité. Enfin (et ce qui était pire que tout le reste), la révolte des acteurs lui fut principalement attribuée par M. Fleetwood, qui résolut de le punir de son ingratitude; car telles furent les couleurs sous lesquelles il peignit sa conduite.

Mais, dira-t-on, Garrick offrit à Macklin de lui payer chaque semaine une somme qu'il prendrait sur ses propres appointemens. Il savait fort bien, en faisant cette offre, qu'elle ne serait pas acceptée, parce que Macklin, en l'acceptant, eût déchargé Garrick de tout l'odieux de cette affaire, pour en rejeter le fardeau sur ses propres épaules. Garrick offrit aussi d'obtenir pour mistriss Macklin un enga-

gement à Covent-Garden. Grand effort, en vérité! Comme si les talens de cette actrice n'avaient pas suffi pour lui en procurer un quand elle l'aurait voulu! La conduite de Garrick, dans toute cette affaire fut d'abord inspirée par l'ambition et la duplicité; il y mit le sceau par un acte de bassesse et de trahison qui imprimera sur sa mémoire une tache indélébile, tandis que la postérité rendra justice à la droiture et à la candeur de Macklin (1).

(1) D'après cette relation, tous les torts paraissent être du côté de Garrick. Si au contraire on s'en rapporte à celle qu'on trouve dans les Mémoires de Garrick, publiés par Murphy, tous les reproches doivent tomber sur Macklin. Nous croyons donc devoir ajouter ici ce que dit à ce sujet un auteur qui a gardé l'anonyme, mais qui paraît impartial.

« La révolte des acteurs de Drury-lane en 1743, révolte occasionée par l'inconduite du directeur Fleetwood, est trop connue pour qu'il soit besoin d'en établir ici les faits. Les obligations qu'avaient contractées Garrick et Macklin, chefs des scissionnaires, étaient certainement de se soutenir l'un l'autre, jusqu'à ce que le directeur eût fait droit à leurs demandes. Mais lorsqu'une députation des acteurs se fut présentée devant le duc de Grafton pour lui exposer leurs griefs et en solliciter la permission d'ouvrir un autre spectacle, le duc, s'adressant à l'un d'eux (à Garrick, je crois), lui demanda quel était le montant de ses appointemens annuels? — « Cinq » cents livres, » lui répondit-il. — « Et vous trouvez que » c'est trop peu, » répliqua le duc, « quand mon fils,

Le public fut tellement indigné de la manière dont Garrick avait agi en cette occa-

» héritier de mon titre et de mes domaines, risque tous
» les jours sa vie en servant son roi et son pays, pour
» moitié moins ! » Et il leur tourna le dos. Garrick, désespérant alors d'obtenir la permission désirée, et voyant que cette scission pouvait avoir des suites fâcheuses tant pour lui que pour les autres acteurs, entra en arrangement avec le directeur; les autres acteurs en firent autant. Macklin seul, de même que *Shylock* dans *le Marchand de Venise*, insista sur l'exécution littérale de l'écrit qui avait été signé, et se plaignit hautement de la violation de cette convention.

» Si cette question était à décider dans la cour de Minos, on ne peut guère douter que le jugement ne fût favorable à Macklin. Mais il arrive quelquefois, lorsqu'on a arrêté certaines conventions, qu'il survient des circonstances qui n'ont pu être prévues dans l'origine, et qui, si elles n'en justifient pas entièrement la violation, suffisent du moins pour l'excuser. Or, c'est ce qui eut lieu dans l'affaire dont il s'agit. Le but des acteurs, en formant leur confédération, avait été d'obtenir le droit d'ouvrir un autre théâtre, et ils n'avaient pu y parvenir. En persistant dans cette scission, Garrick courait le risque de nuire considérablement à sa fortune et à sa réputation, qui augmentait tous les jours, et la plupart des autres acteurs auraient été complétement ruinés. La prudence exigeait donc une conciliation, et l'obstination d'un seul homme ne devait pas faire courir aux autres le risque de se trouver sans pain.

» Mais Macklin n'envisageait pas une tempête avec la crainte qu'elle inspire aux hommes ordinaires. Il avait été actif dans cette révolte ; le directeur le regardait comme un chef de parti, et Macklin n'en désavoua pas le caractère. Il organisa une cabale contre le directeur et contre

sion, que, lorsqu'il reparut sur le théâtre de Drury-lane, par le rôle de *Bayes* dans la *Répétition*, il fut reçu par le public avec le mépris le plus ignominieux. Les coups de sifflet et les cris : « A bas ! à bas ! » retentirent dans toutes les parties de la salle, et cet homme perfide aurait été forcé de se retirer du théâtre, si le directeur n'eût appelé à son aide une cohorte de gladiateurs qui, distribués dans le parterre et les galeries, et armés de gros bâtons, tombèrent sur les amis de Macklin, et forcèrent ainsi le public à souffrir la présence de Garrick. Car, quelque envie que bien des gens pussent avoir de

Garrick, et lorsque celui-ci reparut sur la scène par le rôle de *Bayes*, Macklin excita son ami, le docteur Barrowby, à se mettre à la tête des cabaleurs, et les amis du directeur ayant formé une contre-cabale, il en résulta, pendant deux soirées successives, une bagarre comme jamais salle de spectacle n'en avait vue.

» Les talens de Garrick et le désir qu'avait le public d'en jouir, l'emportèrent enfin, et les spectateurs ne voulant pas que leurs amusemens fussent interrompus par une querelle entre des acteurs, les mécontens abandonnèrent le champ de bataille. Le docteur Barrowby lui-même, qui n'était pas homme à se laisser aisément intimider, dit à Macklin qu'en cherchant à entretenir la discorde, il s'exposait non-seulement à une exclusion perpétuelle de Drury-lane, mais même à faire un séjour temporaire dans une prison. Les parties belligérantes n'employèrent plus alors que leur plume, ou celle de leurs amis, pour continuer cette guerre. (*Note du trad.*)

montrer qu'ils désapprouvaient la conduite d'un acteur, ils ne voulaient pas s'exposer aux coups, pour le plaisir de témoigner leur mécontentement. Cette tempête théâtrale dura deux jours; mais l'opiniâtreté du directeur, et les argumens tout-puissans de ses associés, l'emportèrent enfin, et mirent Garrick à l'abri de la juste vengeance du public.

Ce fut ainsi que M. Macklin fut entraîné dans cette contestation désagréable, que sa conduite fut calomniée, et que son caractère fut méconnu et mal apprécié. Les pertes et les dommages tombèrent sur lui seul; mais il soutint cette épreuve avec courage, et se consola en songeant que, par l'exposé des faits qu'il avait publiés, faits dont ses adversaires même reconnurent l'authenticité, il s'était justifié aux yeux du public, et avait couvert d'opprobre l'apostasie de Garrick.

CHAPITRE VI.

Ne se trouvant plus attaché à Drury-lane, Macklin fut obligé de chercher d'autres moyens d'existence, et il ne tarda pas à en trouver. Il rassembla quelques acteurs médiocres et quelques individus qui désiraient embrasser la même profession, parmi lesquels se trouvaient le docteur Hill et le célèbre M. Foote. Il entreprit de les former, et se rendit le chef de cette compagnie. C'était un projet presque téméraire, et cependant il réussit à l'exécuter avec tant de promptitude que, dès le 6 février 1744, il fut en état d'ouvrir le théâtre d'Hay-market par une représentation d'*Othello*. La salle était complètement pleine. Foote jouait le rôle du *More*, Macklin celui d'*Iago;* ils obtinrent tous deux des applaudissemens unanimes, et furent mieux secondés par les autres acteurs qu'on n'aurait pu l'espérer. Le docteur Hill a si bien rendu compte de la méthode

que suivait Macklin pour instruire ses élèves, que nous ne pouvons mieux faire que de transcrire ici ses propres expressions.

« Il fut un temps, dit-il, où, dans la tragédie, tous les gestes étaient forcés et outre nature, où la déclamation était une espèce de chant. Nous sommes maintenant plus voisins du vrai, et l'on doit dire, à l'honneur de M. Macklin, que ce fut lui qui commença ce changement important. Il recommandait à ses élèves de débiter leurs rôles du ton qu'ils prendraient, s'ils avaient occasion, dans le cours de la vie, de prononcer les mêmes paroles; il leur apprenait ensuite à y donner plus de force, mais en conservant le même accent, les mêmes inflexions de voix.

» Si, dans les répétitions, un acteur faisait mal sentir les repos, ou prenait un ton faux, il l'arrêtait sur-le-champ, lui faisait apercevoir sa faute, le ramenait dans le bon chemin; et ce fut par cette méthode bien simple, qu'il forma des acteurs qui surprirent tous ceux qui les entendirent, et dont quelques-uns arrivèrent à la prééminence dans leur art (1). »

(1) « Macklin, dit l'auteur que nous avons cité dans la note qui précède, fut le précurseur de Garrick dans la grande révolution qui s'effectua dans la déclamation

Tandis qu'il remplissait à Hay-market les fonctions de directeur, d'instructeur et d'acteur, l'inconduite de Fletwood l'obligea de vendre l'entreprise de Drury-lane. Deux banquiers de la cité, MM. Green et Amber, en firent l'acquisition en 1744, et s'associèrent M. Lacy, qui devint le directeur de ce spectacle. Le premier soin de celui-ci fut de s'attacher de bons acteurs; il rappela Macklin et mistriss Macklin, et fit venir de Dublin M. Barry, qui fut, sans contredit, un des meilleurs acteurs de l'Angleterre pour les rôles de jeunes premiers et d'amoureux, et qui fut, en grande partie, redevable de son succès aux leçons qu'il reçut de M. Macklin.

La rébellion d'Écosse, en 1745, fit le plus grand tort à tous les spectacles, et, malgré tous les efforts du directeur et des acteurs, le théâtre de Drury-lane ne fut que très-médiocrement suivi. Ce fut pendant cette année que M. Macklin s'éleva au rang d'auteur pour la première fois. Il fit représenter une

théâtrale; mais il n'avait pas tout ce qu'il fallait pour s'ériger en chef de secte. Bien des années auparavant (en 1725) il avait débuté au théâtre de Lincoln's-Inn, et Rich, qui en était le directeur, lui avait refusé un engagement parce que son débit était trop familier. Il en fut bien vengé quand il vit ce débit recevoir l'approbation universelle. »

(*Note du traducteur.*)

tragédie intitulée *Henri VII*, fondée sur l'histoire bien connue de *Perkin-Warbeck*. Le plan en était bien conçu, mais le style en est peu élégant. On ne peut être surpris qu'il n'ait pas réussi dans ce premier essai; car M. Lacy, qui lui avait fourni l'idée de cette pièce, ne lui donna que six semaines pour la composer. Elle eut pourtant cinq représentations.

Deux comédies qu'il donna l'année suivante, n'obtinrent pas plus de succès. L'une, intitulée *la Critique du Mari soupçonneux, ou la Peste de l'envie!* était une apologie du *Mari soupçonneux* du docteur Hoadly (1). L'autre, *Y a-t-il un testament? ou un os pour les hommes de loi,* ne fut jouée qu'une seule fois, pour une représentation à bénéfice.

Ce fut pendant cette année que MM. Green et Amber ayant fait banqueroute, Garrick et Lacy devinrent conjointement directeurs de Drury-lane. La meilleure intelligence régna entre eux, et ils se partagèrent les soins de l'entreprise de la manière la plus convenable à chacun d'eux. M. Lacy eut le soin de tout le matériel du théâtre, et Garrick fut chargé

(1) Pièce qui avait eu le plus grand succès, en dépit d'une cabale, et qui est restée au théâtre. (*Note du trad.*)

de traiter avec les auteurs et les acteurs, et de surveiller les répétitions. Garrick était sûr d'attirer une chambrée complète toutes les fois qu'il jouait, et Lacy, dans toutes les branches qui le concernaient, costumes, décorations, etc., ne négligeait rien de ce qui pouvait plaire au public. Les affaires de Drury-lane arrivèrent donc, sous leur administration, à un grand état de prospérité. Cette même année, M. Macklin donna *le Club des Coureurs de fortune*, pièce qui n'obtint encore que trois ou quatre représentations.

Quoique Macklin eût de justes sujets de plainte contre Garrick, il eut la générosité de les oublier. Sa femme et lui restèrent à Drury-lane, et ces deux acteurs redevinrent amis. Ils formèrent même, en 1747, une association théâtrale assez singulière, et ils y admirent en tiers mistriss Woffington. Ce *triumvirat* dramatique (on doit nous pardonner cette expression, car cette actrice ressemblait plus à un homme qu'à une femme) (1), entreprit de fonder une école de

(1) Ce n'est pas que cette actrice eût rien de masculin dans la figure. Elle était jeune, jolie, bien faite, et avait beaucoup de talent. L'auteur fait allusion ici aux succès qu'elle avait obtenus dans plusieurs rôles d'homme, et sur-

goût, de jeu, de théâtre et de déclamation. Ils résolurent de demeurer ensemble, et de n'avoir qu'une seule bourse; ils louèrent une maison, s'y établirent, et pendant quelque temps tout alla au mieux. Mais on était convenu de régler les comptes tous les trois mois, et, au bout du premier trimestre, la bourse commune se trouva trop légère de quelques centaines de livres. Il fallut en rechercher la cause. Il fut reconnu que Garrick avait été trop grand train; des querelles et des al-

tout dans celui de *sir Harry Wildair*, qui avait commencé sa réputation. Elle ne passait pas pour avoir des mœurs très-sévères, elle avait vécu long-temps dans une grande intimité avec Garrick, et s'était persuadée qu'il finirait par l'épouser. Un jour qu'elle le serrait de près à ce sujet, Garrick lui avoua franchement que, quoiqu'il l'aimât beaucoup, il ne pouvait se résoudre au mariage. Elle se sépara de lui à l'instant, et elle ne voulut plus avoir avec lui d'autres relations que celles que leur profession rendait inévitables. Elle lui renvoya tous les présens qu'elle en avait reçus. Garrick en fit autant de son côté; mais il retint une paire de boucles de diamans qu'elle lui avait données. Elle s'aperçut du *déficit*, crut que c'était un oubli, attendit quelques jours, et finit par lui écrire pour les lui redemander. Garrick lui répondit que c'était un souvenir de ses bontés qu'il désirait conserver, et il les conserva effectivement. Elle passa bientôt à Dublin, où Shéridan lui donna huit cents livres d'appointemens. Ensuite elle s'engagea à Covent-Garden, eut partout le plus brillant succès, et mourut à l'âge de quarante-deux ans. (*Note du traducteur.*)

tercations furent la suite de cette découverte; et ce nouveau genre de commerce se termina bientôt par une dissolution de société.

Dans le printemps de la même année, M. Shéridan, directeur du théâtre de Dublin, vint chercher à Londres des recrues pour la saison suivante. Il s'adressa à Macklin, lui offrit un traitement de huit cents livres pour lui et sa femme, et ceux-ci acceptèrent un engagement de deux ans. Ils se rendirent donc en Irlande, et y obtinrent les applaudissemens du public toutes les fois qu'ils parurent sur le théâtre. Mais au bout de quelques mois, des querelles s'élevèrent entre le directeur et l'acteur. Shéridan congédia Macklin et sa femme au milieu de la saison théâtrale, et refusa de leur payer la somme qu'il leur avait promise. Macklin lui fit un procès en la cour de la chancellerie; Shéridan déposa trois cents livres, et, après quelques plaidoiries, Macklin accepta cette somme et repartit pour l'Angleterre au commencement de 1749 (1). Il s'associa avec une assez bonne troupe de comédiens qu'il trouva

(1) On a remarqué que Macklin ne fut presque jamais sans quelque procès. Ce fut une des causes qui l'empêchèrent de devenir riche. On en verra ci-après encore plusieurs preuves. (*Note du traducteur.*)

à Chester, en devint le directeur, et y joua avec succès pendant le printemps et une partie de l'été suivant.

Il arriva à Londres vers la fin de l'été, à l'époque de l'élection de Westminster, qui fut si chaudement disputée entre lord Trentham et sir George Vandeput. Voici une anecdote relative à ce sujet, que nous avons entendu raconter plusieurs fois à Macklin.

Le docteur Barrowby, ami particulier de Macklin, favorisait fortement sir George Vandeput. Il était médecin du fameux Joé Weatherby, maître de la taverne de la Tête de Ben Johnson dans Russel-street, lequel était dangereusement malade à cette époque, et il avait entendu sa femme regretter bien souvent que la santé de son mari ne lui permît pas d'aller donner sa voix à lord Trentham. Un matin, il le trouva entre les mains de deux domestiques qui l'habillaient, quoiqu'il pût à peine se soutenir. « Comment ! comment ! s'écria-t-il ; pourquoi quittez-vous le lit sans ma permission ? — Mon cher docteur, répondit Joé, je vais à l'élection. — A l'élection ! vous voulez dire dans l'autre monde, répliqua Barrowby qui supposait que le mari épousait, comme la femme, la cause de lord Trentham ; recouchez-vous sur-le-champ, ou vous

êtes un homme mort. — Si la chose est ainsi, docteur, je suivrai votre avis. Je voulais profiter de l'absence de ma femme pour aller donner ma voix à sir George. — Que dites-vous, Joé? à sir George Vandeput! — Oui, je désire qu'il réussisse. — Un moment donc, un moment! Ne lui ôtez pas encore ses bas; que je lui tâte le pouls...... Il est bon..... Beaucoup meilleur qu'hier.... Vous avez pris les pillules que je vous ai ordonnées? — Oui, docteur, elles m'ont bien fatigué! — Tant mieux; et comment avez-vous passé la nuit? — Assez bien. — Allons, allons, les inquiétudes de l'esprit influent sur la santé du corps, et puisque vous avez tant d'envie d'aller à l'élection, je vais vous y mener dans ma voiture. » Le docteur y conduisit son malade; Joé eut la satisfaction de donner sa voix à sir George Vandeput; et deux heures après que son médecin l'avait fait remettre au lit, il n'existait plus.

Dans l'hiver de 1749, Barry et sa femme furent engagés à Covent-Garden; Barry et mistriss Cibber, étant mécontens de Garrick, abandonnèrent Drury-lane pour passer au même théâtre, et l'on y vit bientôt arriver aussi Quin et mistriss Woffington; ce qui

rendit la compagnie de M. Rich une des plus fortes qu'on eût vues depuis long-temps à ce spectacle.

L'ouverture s'en fit le 24 septembre par l'*Avare* de Fielding (1). Macklin dans le principal rôle, celui de *Lovegold*, et sa femme dans celui de *Lappet*, y furent couverts d'applaudissemens. En octobre suivant, les deux théâtres donnèrent en concurrence, pendant un grand nombre de soirées successives, *Roméo et Juliette*. Les rôles des deux amans étaient remplis à Covent-Garden par Barry et mistriss Cibber, et à Drury-lane par Garrick et mistriss Bellamy. Le public courut d'abord en foule aux deux spectacles pour juger les acteurs; mais il finit par s'ennuyer de voir toujours la même pièce, il abandonna l'un et l'autre, et les directeurs perdirent considérablement par suite de cette contestation mal entendue. Nous avons souvent entendu M. Macklin déclarer que Barry était le meilleur *Roméo* qu'il eût jamais vu, et que les talens de Garrick ne convenaient nullement à ce rôle. Quoi qu'il en soit, mistriss Cibber se trouvant épuisée de fatigue,

(1) Pièce imitée de l'*Avare* de Molière. « Excellente copie du tableau d'un grand maître, » dit M. Murphy.
(*Note du traducteur.*)

le directeur de Covent-Garden fut obligé d'annoncer une autre pièce, et si Garrick, comme le dit l'auteur de sa vie, ne remporta pas tout-à-fait les honneurs du triomphe, il eut du moins la satisfaction de rester maître du champ de bataille.

La remise au théâtre du *Refus* (1), en 1750, fit pleuvoir l'argent dans les coffres de Covent-Garden; et la manière dont Macklin joua le rôle de *sir Gilbert Wrangle*, ajouta un nouveau fleuron à sa couronne.

(1) *Le Refus, ou la Philosophie des Femmes*, comédie par Colley Cibber. Cette pièce est imitée de l'*Ecole des Femmes* de Molière; mais Colley Cibber *a beaucoup ajouté au mérite de la pièce française*, s'il faut nous en rapporter au jugement des critiques anglais, *en introduisant dans la sienne une seconde intrigue.*

(*Note du traducteur.*)

CHAPITRE VII.

La renommée de Macklin était alors répandue dans toute la Grande-Bretagne, et son mérite, comme acteur, était universellement reconnu. On le regardait comme le premier qui eût fait une science du débit théâtral, et les acteurs qui suivaient ses avis, et qui recevaient ses instructions, prouvaient chaque jour, par leurs progrès, combien elles leur étaient utiles. Mais ce ne fut pas seulement à ceux dont l'art dramatique était la profession, qu'il donna des leçons ; des personnes de la première distinction devinrent ses élèves, et, sous un maître si habile, s'avancèrent à pas de géans dans la carrière de l'élocution. Cicéron fut l'écolier de Roscius.

En 1751, quelques dames et quelques hommes de qualité conçurent le désir de donner une représentation théâtrale publique, tant pour montrer les talens qu'ils avaient acquis, que pour faire honneur à

ceux dont M. Macklin avait fait preuve en les instruisant. Une pièce jouée sur un théâtre ordinaire, par des personnes de la première distinction, est un événement dont l'Angleterre offre peut-être le seul exemple. Plusieurs fois des gens bien nés avaient joué sur des théâtres particuliers, en présence de quelques amis; mais l'appareil d'un théâtre régulier avait manqué jusqu'alors à ces représentations, et en avait toujours détruit l'effet. On loua donc pour une soirée le théâtre de Drury-lane, et chacun distribua à ses amis des billets en nombre suffisant pour remplir la salle. On prit de tels soins dans la distribution de ces billets, que pas une femme suspecte ne put s'y introduire. Les billets ne faisaient aucune distinction entre le parterre et les loges, et ceux qui arrivèrent les premiers purent choisir les meilleures places. Toutes les parties de la salle étaient également remplies par une compagnie choisie, et pour la première fois, et probablement la dernière, on vit briller des décorations militaires à la seconde galerie. Une partie de la famille royale garnissait une loge d'avant-scène, et de toutes parts on voyait étinceler les diamans et les pierreries.

La pièce dont on avait fait choix était *Othello*. Rien n'avait été négligé ni épargné

pour donner à cette représentation tout l'éclat dont elle était susceptible. La salle était éclairée en bougies, les décorations étaient de la plus grande fraîcheur, et les costumes aussi brillans que bien adaptés aux rôles de ceux qui devaient les porter. Les dépenses de cette soirée montèrent à plus de mille livres sterling. La foule des équipages était telle, que bien des gens descendirent dans la boue, pour arriver plus vite au théâtre, et l'on vit des chevaliers de l'ordre de la Jarretière entrer dans des cabarets voisins, pour y attendre l'instant de gagner sans danger l'entrée du spectacle.

Si les acteurs, habitués à se montrer en public, ne peuvent se défendre d'une certaine émotion à l'instant où ils entrent en scène, on peut juger quelle dut être l'agitation des amateurs qui paraissaient pour la première fois sur un théâtre. Ils avaient à vaincre une autre difficulté; ils ignoraient quelle portée ils devaient donner à leur voix, pour la proportionner à l'espace qu'elle devait remplir; et la répétition ne pouvait leur en donner une idée, puisque l'effet de la voix n'est pas le même dans une salle vide, que dans un local garni de spectateurs nombreux. Ils avaient donc un grand désavantage sur des acteurs de profession, et l'on pourra ju-

ger des talens qu'ils avaient acquis, quand on saura qu'un grand nombre de scènes de cette tragédie furent jouées mieux qu'elles ne l'avaient jamais été sur aucun théâtre.

Cette soirée fut un véritable triomphe pour Macklin, qui avait été chargé, non-seulement de former les acteurs, mais de diriger et de surveiller tous les préparatifs pour cette représentation. Les applaudissemens prodigués aux élèves étaient dans le fait accordés au maître, et ajoutèrent encore à sa réputation. Mais il était sur le point de jouir d'un plaisir bien plus doux, bien plus satisfaisant pour son cœur. Sa fille, pour l'éducation de laquelle il n'avait rien négligé, qu'il n'avait jamais perdue de vue un instant, et dont il avait cultivé et développé les talens avec le plus grand soin, était sur le point de paraître à son tour sur le théâtre. Elle parlait couramment le français et l'italien; elle avait appris le dessin et la musique; et sa voix était aussi mélodieuse que sa danse était pleine de grâce. Elle débuta à Covent-Garden par le rôle d'*Athénaïs* dans *Théodose*, tragédie de Lee, et l'enthousiasme qu'elle excita, les applaudissemens unanimes qu'elle obtint, furent pour son père une récompense flatteuse des soins qu'il avait pris pour la former.

Le rôle de *Polly*, dans l'*opéra du Mendiant*, lui offrit, quelques jours après, l'occasion de déployer un autre talent. Elle s'y montra aussi bonne musicienne qu'actrice consommée; et elle obtint un nouveau succès dans le rôle de *Lucinde* dans *l'Anglais à Paris*, que M. Foote avait composé pour elle, afin de lui fournir les moyens de donner au public, dans une seule pièce, des preuves de sa perfection dans la danse, dans le chant et dans le jeu théâtral.

Macklin était alors dans sa soixante-quatrième année, quoiqu'il passât généralement pour avoir dix ans de moins. Il avait amassé une petite fortune, et ne crut pas devoir rester sur le théâtre jusqu'à ce que des infirmités le forçassent à le quitter. Il résolut donc de faire sa retraite avec sa réputation tout entière. Le 20 décembre 1753, après avoir joué le rôle de *sir Gilbert Wrangle* dans *l'Anglais à Paris*, pièce dans laquelle sa femme remplissait celui de *lady Wrangle*, et sa fille celui de *Charlotte*, il prononça, avec une émotion visible, un épilogue dans lequel il prenait congé du public, et recommandait sa fille à ses bontés, et se retira au milieu des applaudissemens d'un auditoire nombreux.

En quittant le théâtre, M. Macklin n'avait pas le dessein de vivre dans l'inaction. Il

avait formé deux projets, et ne perdit pas un instant pour les mettre à exécution.

Le premier était d'ouvrir une taverne. Il loua pour cela une grande maison sur la place de Covent-Garden, tout à côté du théâtre, et n'épargna rien pour la mettre de niveau avec les plus beaux établissemens de ce genre qui se trouvaient dans la capitale. Il prit à son service les meilleurs cuisiniers et les garçons les plus expérimentés, acheta les vins les plus exquis et des provisions de toute espèce; et la foule, qui ne tarda pas à se porter chez lui, sembla d'abord devoir l'indemniser amplement de ses dépenses. A chaque table, on désirait avoir, ne fût-ce que pour quelques instans, la compagnie du vétéran, et, malgré la bonne chère qu'on y faisait, ses reparties spirituelles, les anecdotes et les histoires plaisantes qu'il racontait, en étaient le principal assaisonnement.

Mais si son premier projet avait pour but la nourriture du corps, le second tendait à celle de l'esprit. Il annonça un cours de goût et de littérature dramatique, dont le prix d'entrée n'était fixé qu'à un schelling. La séance commençait par un discours prononcé par Macklin; c'était tantôt l'examen d'une pièce de Shakespeare, ou de quelque autre auteur célèbre; tantôt une comparaison entre les

théâtres anciens et modernes ; toujours quelque sujet relatif à l'art théâtral. Après le discours, il proposait quelque autre objet de discussion générale ; chacun des auditeurs pouvait proposer ses doutes, lui faire des questions, et Macklin se chargeait de résoudre les uns et de répondre aux autres. Cet établissement, auquel il avait donné le nom d'*Inquisition britannique*, prospéra d'abord à un tel point, qu'il excita la jalousie de Foote, qui était alors directeur du théâtre d'Hay-market, et qui y fit jouer une parade pour tourner en dérision la double entreprise de l'ancien acteur. La guerre s'alluma entre lui et Macklin ; mais le public y prit peu d'intérêt ; Hay-market fut entièrement abandonné, et des circonstances dont il nous reste à rendre compte, renversèrent en même temps les deux établissemens de Macklin.

On peut être excellent acteur et n'avoir pas une seule des qualités nécessaires pour tenir une taverne. Macklin songeait davantage à satisfaire ses hôtes qu'à calculer la balance de ses dépenses et de ses recettes ; il était volé et pillé par ses domestiques. Il avait fait crédit à bien des gens dont il ne reçut jamais un schelling ; enfin, au bout de quelques mois, il se trouva tellement endetté, qu'il reconnut qu'il ne pouvait faire un pas de

plus dans cette entreprise, sans manquer de bonne foi à l'égard de ses créanciers. Il les assembla sur-le-champ, leur exposa franchement l'état de ses affaires, et leur annonça son intention de renoncer à son établissement. La majeure partie d'entre eux voulut lui persuader de continuer son commerce, et lui indiqua les moyens qu'il devait employer à cet effet. Macklin résista, en protestant que, quoiqu'il se fût souvent chargé avec succès de remplir le rôle de fripon sur le théâtre, il ne consentirait jamais à le jouer dans la société. Ses créanciers furent mécontens du peu de déférence qu'il montrait pour leur avis, et le firent déclarer banqueroutier. Il ne le fut pourtant pas; car la vente de ce qui lui restait suffit pour payer toutes ses dettes, et il quitta sa taverne après y avoir perdu à peu près tout ce qu'il possédait au monde.

Sa femme et sa fille étaient restées à Drury-lane; miss Macklin était alors parvenue au premier rang dans sa profession, et les succès qu'elle obtenait ne furent pas une petite consolation pour son père, dans le moment de l'adversité.

Se trouvant alors presque dans un état de dénuement, il reporta ses vues du côté du théâtre, qui lui offrait une ressource plus

sûre, et, s'étant associé avec Barry, il résolut d'ouvrir avec lui un second spectacle à Dublin dans Crow-street. Shéridan, directeur de l'ancien théâtre de Smock-Alley, y opposa tous les obstacles possibles; mais ses adversaires l'emportèrent, et le nouveau spectacle fut ouvert le 23 octobre 1758. Macklin n'y resta pas long-temps, car des altercations qu'il eut avec Barry le déterminèrent à retourner à Londres. Il reparut à Drury-lane dans la représentation qui fut donnée au bénéfice de sa fille, et il y fut accueilli par des applaudissemens unanimes.

Le sous-directeur de Smock-Alley à Dublin profita de la mésintelligence survenue entre Barry et Macklin, pour faire à celui-ci des offres avantageuses, s'il voulait venir avec sa fille donner douze représentations sur ce théâtre; mais le mauvais état de la santé de celle-ci ne permit pas à son père de les accepter.

Ce fut à la fin de cette année que Macklin perdit sa femme qui, depuis plusieurs mois, était dans un état de langueur. Mistriss Macklin, par ses talens, mérite d'être comptée parmi les premières actrices de cette époque. Jamais elle ne se chargea d'un rôle qu'elle croyait au-dessus de ses moyens. Elle avait la plus grande attention à ce que son cos-

tume fût toujours soigné, c'est-à-dire convenable au personnage qu'elle devait représenter, soin que très-peu d'actrices prenaient alors. Elle était de petite taille, mais parfaitement bien faite, et sa physionomie expressive dédommageait de ce qui pouvait lui manquer du côté de la beauté. Mais le plus bel éloge qu'on puisse en faire, c'est de dire qu'elle était tendre épouse, excellente mère et sincère amie.

Cette mort fut presque immédiatement suivie de celle de M. O'Meally, beau-père de Macklin. Il mourut à Cloncurry, dans un âge fort avancé, laissant la mère de M. Macklin veuve une seconde fois. Elle continua encore plusieurs années à tenir son auberge de *la Cloche bleue*.

CHAPITRE VIII.

En 1759, Macklin présenta à Drury-lane sa comédie de *l'Amour à la mode*. Garrick, après en avoir fait la lecture, déclara que cette pièce ne réussirait pas, en ajoutant qu'il la ferait pourtant représenter, si l'auteur le désirait. L'opinion de Garrick se répandit, on prophétisa la chute de cette comédie, et plusieurs acteurs refusèrent même d'y accepter un rôle. Macklin ne perdit pas courage. Il n'avait pas beaucoup de confiance dans le jugement de Garrick. Il se souvenait qu'il avait refusé le *Douglas* de M. Home en 1756, la *Cleone* de M. Dodsley en 1758, et l'*Orphelin de la Chine* de M. Murphy dans la même année, et que cependant ces trois tragédies avaient obtenu ensuite le plus grand succès. Il insista donc pour que sa pièce fût mise à l'étude; il en surveilla lui-même les répétitions, et ne fut pas trompé dans ses espérances, car elle obtint des ap-

plaudissemens universels. Il y joua le rôle de *sir Archy Mac Sarcasm*, et ce fut encore un de ceux dans lesquels il excella particulièrement.

Il est inutile de nous appesantir sur une pièce aussi généralement connue. Un Anglais, un Irlandais, un Juif et un Écossais font la cour à une jeune demoiselle très-riche. Le tuteur de la jeune personne, voulant mettre à l'épreuve les quatre amans, suppose qu'un revers de fortune a ruiné sa pupille; trois d'entre eux renoncent à sa main sur-le-champ, et l'Irlandais est le seul dont l'amour soit assez désintéressé pour continuer à y prétendre.

Quelques Ecossais prirent feu lors des premières représentations de cette comédie, et prétendirent que le caractère de *sir Archy Mac Sarcasm* était une satire contre tous les habitans de l'Écosse. Autant aurait valu dire que celui du prodigue et libertin *Groom* en était une contre tous les Anglais. La pièce n'en réussit pas moins complétement, et une preuve incontestable qu'elle méritait le succès qu'elle obtint, c'est qu'elle est restée au théâtre depuis ce temps, et que jamais on ne la représente, sans qu'elle soit couverte d'applaudissemens.

Vers cette époque, M. Barry, directeur du

théâtre de Crow-street à Dublin, fit de nouvelles propositions à Macklin; elles étaient si avantageuses, que celui-ci se décida à les accepter. Mais, avant de partir pour l'Irlande, il s'engagea de nouveau dans les liens du mariage. Pendant qu'il était directeur du théâtre de Chester, il avait vu plusieurs fois une jeune personne dont il avait conçu la plus favorable opinion. Il avait conservé avec son père des relations amicales; il lui demanda la main de sa fille, et celle-ci ayant consenti à ce mariage, il l'épousa le 10 septembre 1759. Elle se nommait Élisabeth Jones, et elle joignait aux talens et à la beauté des vertus encore plus estimables.

Ce mariage terminé, M. Macklin partit pour aller remplir ses engagemens en Irlande. Le théâtre de Crow-street remporta cette année une victoire signalée, sur celui qui rivalisait avec lui; car Shéridan, après avoir fait des efforts inutiles pour rappeler le public à celui de Smock-Alley, se vit obligé de renoncer à cette entreprise et de retourner en Angleterre, non sans avoir fait une perte considérable.

Macklin passa l'année suivante à Dublin. Il revint à Londres vers la fin de l'année théâtrale, pour jouer le jour de la représentation au bénéfice de sa fille, ce à quoi il ne

manquait jamais, à moins d'impossibilité, et il accepta ensuite un nouvel engagement à Covent-Garden.

Mistriss Woffington, qui s'était retirée du théâtre en 1759, mourut le 28 mars 1760. Cette actrice jouait avec le plus grand succès les premiers rôles dans la haute comédie. Elle disait franchement qu'elle préférait la société des hommes à celle des femmes qui, suivant elle, n'avaient d'autre sujet d'entretien que la parure et la médisance. On sait qu'elle fut nommée *Président* d'un club nommé le *Club du Bifsteck*, et elle était la seule femme qui en fit partie. Elle était bonne et charitable. Sa conversation était gaie, spirituelle, et elle fut universellement regrettée.

Le 30 janvier 1761, Macklin fit jouer, à Covent-Garden, sa comédie intitulée *le Mari libertin*. Le succès en fut fortement contesté, parce qu'on s'imaginait qu'en traçant le caractère de *lord Belleville*, il avait voulu faire allusion à un homme vivant, bien connu dans le grand monde. Rien n'était pourtant plus faux. Cette pièce a incontestablement beaucoup de mérite. Le plan en est régulier, l'intrigue bien conduite, le style pur, la morale excellente (1).

(1) On est tenté de croire cet éloge exagéré, quand on

Le couronnement de Leurs Majestés, en septembre 1761, donna lieu à une représentation de cette cérémonie sur les deux théâtres. A Drury-lane, Garrick se contenta d'employer les costumes et les décorations dont on s'était servi en 1727; aussi joua-t-il presque toujours dans une salle vide. A Covent-Garden, M. Rich monta sa pièce avec la plus grande magnificence; elle attira la foule pendant deux mois successifs. Il mourut au milieu de ce succès. Il s'était particulièrement distingué dans les rôles d'*Arlequin*, qu'il jouait sous le nom supposé de *Lun*. Ce fut lui qui créa l'Arlequin anglais, qui est tout différent de l'Arlequin italien. Son éducation avait été négligée; il s'exprimait en termes grossiers et vulgaires; mais il avait un talent tout particulier pour la pantomime, et ses gestes n'avaient pas besoin du secours de la voix pour se faire comprendre. Il n'était pas libéral envers ses acteurs; mais il était humain et charitable quand l'occasion l'exigeait. Un jour un homme tomba de la seconde galerie dans le parterre, et se cassa une jambe.

songe que cette pièce ne put obtenir que neuf représentations, qu'elle ne fut jamais remise au théâtre, et que l'auteur ne la fit pas même imprimer.

(*Note du traducteur.*)

C'était un ouvrier peu à son aise. Rich lui fit donner tous les secours nécessaires, et paya tous les frais qu'occasiona cet accident. Lorsqu'il fut guéri, il vint faire ses remercîmens au directeur, qui lui dit qu'il lui donnait ses entrées au parterre, à condition qu'il ne s'y rendrait plus par la seconde galerie.

Ce fut à M. Rich que le théâtre fut redevable de miss Bellamy. A l'âge de quatorze ans, elle était très-liée avec les filles de ce directeur. M. Rich, les ayant entendues un soir déclamer quelques scènes d'Othello, fut frappé des germes de talent qu'il remarquait en cette jeune personne. Il lui donna des leçons et voulut ensuite la faire débuter dans le rôle de *Monime.* Comme il avait à peu près abandonné à Quin la direction de son spectacle, il la lui présenta. Quin s'opposa fortement à ce début; mais, le directeur insistant, il fallut que l'acteur cédât. Une répétition fut indiquée. Quin ne s'y rendit pas, et la plupart des acteurs, pour lui faire leur cour, manquèrent aussi. Après avoir reçu si peu d'encouragement, miss Bellamy ne put que se trouver doublement intimidée quand elle parut sur le théâtre. Elle fut très-médiocre pendant les trois premiers actes; mais elle se remit au quatrième, et déploya tant de talens

jusqu'à la fin de la pièce, qu'elle obtint des applaudissemens universels. Dès que le rideau fut baissé, Quin courut à elle, la serra dans ses bras, et s'écria : « Tu es une divine créature, et l'esprit dramatique est véritablement en toi ! »

Depuis ce moment, il devint son plus zélé partisan, et lorsqu'elle eut obtenu des succès bien décidés, il la fit venir un jour dans sa loge, et lui dit : « Vous fixez en ce moment l'attention du public, et vous allez être exposée à de nombreuses tentations. Méfiez-vous du goût de la parure; si vous avez ce faible, il causera votre ruine. La plupart des hommes ne songeront qu'à vous tromper; votre jeunesse et votre beauté sont deux motifs pour vous tenir sur vos gardes. Quand vous aurez besoin d'argent, venez me dire : *Quin, j'ai besoin de telle somme;* ma bourse sera toujours à votre service. » Un tel discours fait honneur au cœur de Quin. Il eût été heureux pour miss Bellamy qu'elle en eût profité (1).

En 1762, Macklin retourna en Irlande où il avait accepté un nouvel engagement au théâtre de Crow-street. Mossop, après avoir

(1) Voyez les *Mémoires de miss Bellamy*, qui font partie de cette Collection.

joué l'année précédente avec Barry, avait eu l'ambition de devenir directeur à son tour, et avait ouvert le théâtre de Smock-Alley. En vain Barry chercha-t-il à le retenir en lui offrant mille livres d'appointemens et deux représentations à son bénéfice : tout fut inutile, et la scission s'opéra. Ce fut sur ce théâtre, et sous la direction de Barry, que l'actrice dont nous venons de parler fit une courte apparition. Elle avait fait, quelques années auparavant, les délices de Dublin, dans le temps où elle était au zénith de sa gloire; mais alors quelle différence! Au lieu de la jeune et brillante Bellamy, on vit paraître une femme dont les joues creuses et les yeux ternes inspiraient le dégoût, au lieu d'appeler le plaisir. Sa liaison publique avec M. Digger, tandis qu'elle donnait à entendre qu'elle était femme de M. Calcraft, acheva de la couvrir du mépris général. Elle ne se releva jamais de cette chute, et la pauvre Bellamy, après avoir eu un équipage, après avoir joui de toutes les vanités du monde, finit ses jours dans une prison.

Macklin était une précieuse acquisition pour Barry. Indépendamment de la foule qu'il attirait par son jeu, il se rendait utile au théâtre par les leçons qu'il donnait aux acteurs, et cependant ils eurent encore de nou-

velles altercations. Mossop ne manqua pas d'en profiter. Il proposa à Macklin de passer au théâtre de Smock-Alley, et celui-ci, trouvant avantageuses les offres qui lui étaient faites, les accepta sans hésiter.

Ce fut à ce théâtre qu'il donna, en 1764, la première représentation du *Véritable Irlandais*, comédie en trois actes de sa composition. Elle eut un succès complet, et valut beaucoup d'argent à Mossop. Macklin demeurait alors dans Drumcondra-lane. Il y recevait fréquemment la visite de personnes de la première distinction. Lorsque par hasard on s'adressait à sa femme, on lui demandait presque toujours si son père était chez lui; car on ne pouvait s'imaginer qu'un homme de l'âge de Macklin eût une femme si jeune.

Ce fut à la fin de cette année que la célèbre Anne Catley débuta sur le théâtre de Smock-Alley, après avoir pris des leçons de Macklin, qui lui procura un engagement. Née à Londres, en 1745, de pauvres parens, elle fut obligée, dès l'âge de dix ans, de pourvoir à sa subsistance. Douée par la nature d'une voix extraordinaire, elle allait chanter dans les cabarets voisins. Un musicien, nommé *Bates*, l'entendit, et fit avec son père une convention par laquelle il s'obli-

geait à la recevoir chez lui en qualité d'élève et à lui donner les instructions nécessaires pour cultiver ses talens. Mais elle devait rester avec lui jusqu'à un certain âge; faute de quoi, elle lui paierait un dédit de deux cents livres sterling; et tout ce qu'elle pourrait gagner jusqu'à cette époque, devait appartenir au maître. Il la fit chanter au Wauxhall, pendant l'été de 1762, et les applaudissemens qu'elle obtint l'engagèrent à la faire débuter, en octobre suivant, sur le théâtre de Covent-Garden. Elle y eut le plus grand succès, et sir Francis Blake de Laval, aussi charmé de sa beauté que de ses talens, et sachant que le maître et l'écolière ne vivaient pas en bonne intelligence, employa un procureur nommé *Vaines*, pour acheter du musicien les droits qu'il avait sur miss Catley. Il en fit publiquement sa maîtresse. Le père de la jeune personne, quoique dans un état de domesticité, ne put voir de sang-froid afficher ainsi le déshonneur de sa fille, et rendit plainte contre sir Francis, contre le musicien et contre le procureur. Lord Mansfield prit l'affaire très au sérieux, et appela cette transaction *pretium prostitutionis*. Après un long procès, les trois défendans furent condamnés à une amende que sir Francis fut obligé de payer avec tous les frais du

procès, qui furent considérables. Ce fut peu de temps après cette affaire que miss Catley se rendit à Dublin, où Macklin la fit entrer au théâtre de Smock-Alley. Un marchand de Dublin, marié et père de famille, devint amoureux d'elle en la voyant jouer. Il lui écrivit pour lui demander un rendez-vous, et joignit à sa requête un panier de vin de Champagne. Miss Catley renvoya ce présent à la femme du marchand, avec la lettre du mari, sous enveloppe. Pendant le souper, la femme dit à son mari qu'elle avait envie de boire du vin de Champagne. Celui-ci lui répondit que c'était une extravagance, et que ce vin était trop cher. « C'est moi qui vous en régalerai, » lui dit-elle, « j'en ai reçu un présent. » En même temps, elle lui remit le billet qu'il avait écrit à miss Catley. On peut juger du fracas matrimonial qui s'ensuivit. Après bien des vicissitudes, miss Catley mourut dans la maison d'un respectable général, près de Brentford, le 14 octobre 1789.

CHAPITRE IX.

La saison théâtrale de 1764 s'ouvrit par la première représentation d'une nouvelle comédie de Macklin, intitulée *le Véritable Écossais*. Elle obtint un succès complet; mais elle était destinée à en avoir un plus brillant encore à Londres, quelques années après.

Cependant la rivalité entre les deux théâtres était portée au plus haut point. Il arrivait souvent qu'on jouait la même pièce, le même jour, des deux côtés. Barry avait l'avantage dans celles où le rôle de l'amoureux était le rôle dominant; Mossop l'emportait dans les autres, et Macklin et miss Catley, qui jouaient sur son théâtre, lui assuraient une sorte de supériorité. Mais Mossop ne sut pas en profiter. Il aimait le monde et le jeu, et il mettait, sur une carte ou sur un coup de dés, le produit d'une soirée. Cette conduite et les inconvéniens qui en furent la suite, influèrent sur sa santé, et aigrirent encore un caractère qui n'avait ja-

mais été remarquable par la douceur. Ses acteurs, mal payés, étaient réduits à la plus grande détresse. Macklin lui fit des représentations qui ne furent pas écoutées : il lui demanda le paiement de ce qui lui était dû, et ne put l'obtenir. Enfin, il employa les voies judiciaires, et, après avoir perdu bien du temps et dépensé beaucoup d'argent pour recouvrer une dette légitime, il obtint un jugement de condamnation contre un homme à qui il ne restait pas une guinée au monde. Ce fut ainsi que se termina son engagement au théâtre de Smock-Alley.

Macklin repassa en Angleterre, fut chargé de diriger le spectacle de société de Privy-Gardens, et eut l'honneur de donner des leçons à feu S. A. R. le duc d'York. En 1764, des personnes du premier rang jouèrent plusieurs pièces à Privy-Gardens, et il fut reconnu que ces représentations pouvaient soutenir la comparaison avec les meilleures qui eussent eu lieu sur quelque théâtre que ce fût. Cela fit le plus grand honneur à Macklin qui avait servi de maître aux nobles acteurs. La correction et la pureté du jeu du duc d'York ne le cédaient en rien au plus habile acteur de profession. Il avait pris notre vétéran sous sa protection spéciale, mais la mort vint ravir à celui-ci son noble protecteur.

Peu de temps après cet événement affligeant, Barry, qui n'avait pas vu sans plaisir la désunion entre Mossop et Macklin, envoya à Londres un de ses affidés faire de nouvelles propositions à Shylock (1). Elles consistaient à lui offrir la moitié du produit net de la recette, toutes les fois qu'il jouerait. Macklin, se trouvant alors sans occupation, accepta ces offres pour un certain nombre de représentations, partit sur-le-champ pour l'Irlande, et reparut de nouveau, en 1765, sur le théâtre de Crow-street.

L'année 1766 fut marquée par la mort de mistriss Cibber et par celle de Quin. Mistriss Cibber, après avoir été, pendant plus de vingt ans, la première actrice de Londres, dans l'emploi des jeunes et des grandes premières, mourut, en janvier, d'une maladie occasionée par des vers dans l'estomac, et que les médecins avaient mal traitée, parce qu'ils n'en avaient pas reconnu la nature. Quin mourut à Bath où il avait fixé son domicile depuis sa retraite du théâtre, qui avait eu lieu seize ans auparavant. Pendant l'interrègne théâtral, si nous pouvons employer cette expression,

(1) On donnait souvent ce nom à Macklin, à cause du succès prodigieux qu'il avait obtenu dans ce rôle.

(*Note du traducteur.*)

qui s'écoula entre Booth et Garrick, Quin fut l'acteur qui s'éleva à la plus haute réputation, et personne ne l'égala jamais dans le rôle de *Falstaff.* Il avait eu une jeunesse malheureuse. Sa mère avait épousé un homme qui faisait le commerce des Indes-Occidentales. Ses affaires l'ayant obligé d'y faire un voyage, et sa femme étant restée sept ans sans recevoir de ses nouvelles, elle se crut veuve, et épousa un M. Quin qui possédait un domaine rapportant mille livres sterling, et en eut un fils qui fut l'acteur dont nous nous occupons. Les deux époux vivaient fort heureusement ensemble, quand tout-à-coup le premier mari reparut et revendiqua sa femme, qui fut obligée de se réunir à lui. M. Quin se retira avec son fils dans son domaine, et mourut dans la conviction que le jeune Quin en jouirait après lui. Mais un héritier collatéral, instruit de son illégitimité, se fit adjuger l'héritage, et le laissa sans aucune ressource. Cette circonstance décida la vocation de Quin pour le théâtre, et il dut à ses talens sa réputation et sa fortune. Il fut enterré à Bath, et l'on éleva à sa mémoire un monument dans l'église de l'Abbaye.

En 1767, Macklin retourna à Londres où il se proposait de passer le reste de sa vie. Il obtint de suite un engagement à Covent-

Garden, et, le 28 novembre, il donna sa comédie intitulée *le Véritable Irlandais*, sous le nouveau titre de *la Belle Irlandaise*. Cette pièce, qui avait complétement réussi à Dublin, fut mal accueillie à Londres, et n'eut qu'une seule représentation. Elle fut même accompagnée de marques de mécontentement, si fortement prononcées, que Macklin se crut obligé de venir annoncer lui-même qu'elle ne reparaîtrait plus.

A la fin de cette année, une division intestine éclata entre les directeurs de ce théâtre. L'un d'eux, M. Colman (1), prétendait avoir le droit de diriger seul les affaires du théâtre, sans la participation et l'agrément de ses co-associés, et quelquefois même contre leur volonté fortement exprimée. Un homme du caractère de Macklin ne pouvait guère rester neutre; il se déclara contre Colman. Il est vrai qu'il avait un motif personnel d'animosité contre le directeur, qui avait exigé de miss Macklin qu'elle jouât un nouveau rôle, sans lui laisser le temps qu'elle jugeait

(1) Auteur d'une trentaine de comédies, dont plusieurs sont restées au théâtre. Il devint ensuite directeur du spectacle d'Hay-market. Les suites d'une attaque de paralysie qu'il eut à la fin de 1785, lui dérangèrent l'esprit, et il mourut en 1794 dans un état d'imbécillité complète.

(*Note du traducteur.*)

convenable pour l'apprendre. Il avait même insisté pour qu'elle se chargeât d'un rôle de courtisane, malgré la demande que lui avait faite son père pour qu'elle en fût dispensée. Il en résulta une guerre dans les journaux, un procès à la Cour de la chancellerie, et la retraite de Macklin du théâtre de Covent-Garden.

Depuis cette époque jusqu'au commencement de 1771, Macklin ne parut sur aucun théâtre. Il fut entièrement occupé du procès entre les directeurs (procès dans lequel il avait trouvé le moyen d'intervenir) (1), et

(1) Pendant la durée de ce procès, dit l'auteur anonyme que nous avons déjà cité plusieurs fois, Macklin se chargea de la rédaction des mémoires, des factums, de tout ce qu'on appelle *pièces d'écriture*. Il s'enfermait quelquefois dans sa chambre plusieurs jours de suite, donnait ordre que personne ne vînt l'y interrompre, et s'y faisait servir ses repas, en défendant qu'on lui adressât une seule parole. Il conservait du feu et de la lumière toute la nuit, et, s'il lui venait une idée qu'il crût utile à sa cause, il se levait pour la consigner par écrit, avec toute l'ardeur d'un poëte qui travaille pour l'immortalité. Il resta une fois enfermé ainsi plus d'un mois. Son style, dans ce genre d'ouvrage, aurait pu faire honneur à un procureur, tant il était diffus. Tous les griefs, qui étaient aussi nombreux que la plupart étaient frivoles, étaient établis fort au long et avec un ton de gravité admirable; et il avait l'art de les représenter sous une variété de formes véritablement étonnante. (*Note du traducteur.*)

de diverses difficultés avec les directeurs de troupes de province, qui se permettaient de représenter sa comédie de *l'Amour à la mode*, sans son agrément. En 1769, il perdit sa mère qui mourut à l'âge de 99 ans. En 1771, ayant reçu des invitations de divers directeurs, il fit une excursion à Leeds, puis à Liverpool, et se rendit ensuite encore une fois à Dublin, où il joua, avec son succès ordinaire, sur le petit théâtre de Capel-street, jusqu'au commencement de 1772. Cédant alors aux instances de M. George Dawson, successeur de M. Barry, il consentit à s'associer avec lui pour la direction du spectacle de Crow-street, et il y donna la reprise du *Véritable Écossais*, qui fut accueilli par des applaudissemens universels (1).

Lorsqu'il était parti pour l'Écosse, en 1771, il avait mis à bord d'un bâtiment irlandais, qui se trouvait alors sur la Tamise, tout son mobilier, sa bibliothèque et ses manuscrits. Ce navire échoua sur la côte d'Irlande; on ne sauva du naufrage que très-peu de chose,

(1) Le lendemain de cette représentation, un jeune lord écossais envoya à Macklin un habit de costume de grand prix, en lui marquant qu'il voulait lui témoigner ainsi le plaisir qu'il avait éprouvé en le voyant tracer un portrait si fidèle de son grand-père. (*Note du traducteur.*)

et tous ses papiers furent perdus. Cette perte est d'autant plus à regretter, qu'il s'y trouvait des essais sur le jeu théâtral, sur les œuvres de Shakespeare, sur la comédie et la tragédie, et sur divers autres sujets relatifs à l'art dramatique, et qui, traités par un homme qui joignait un talent peu ordinaire à une longue expérience du théâtre, ne pouvaient manquer d'être précieux.

Malgré les altercations qu'il avait eues avec M. Colman, Macklin lui écrivit, à la fin de décembre 1772, pour lui offrir de rentrer à Covent-Garden. Colman y consentit. Les conditions de sa rentrée furent convenues. Une d'elles était que Macklin jouerait les rôles de *Richard III*, du *Roi Léar*, de *Macbeth*, et tels autres que bon lui semblerait, soit dans de nouvelles tragédies, soit dans celles qui seraient remises au théâtre. Macklin n'était connu à Londres que comme acteur comique; mais il avait joué ces rôles dans les provinces quarante ans auparavant, et il voulait prouver au public de la capitale que Melpomène était aussi prodigue de faveurs envers lui que Thalie. Il était pourtant dans sa quatre-vingt-troisième année quand il voulut faire cette épreuve; mais il ne faut pas oublier qu'on lui supposait dix ans de moins. Lorsque cette nouvelle se ré-

pandit dans le public, les uns regardèrent cette annonce comme un trait d'amour-propre, ridicule dans un acteur qui commençait à radoter; les autres pensèrent que c'était un expédient imaginé par le directeur pour attirer la foule. Ceux qui connaissaient bien Macklin, savaient que, s'il tentait cette entreprise, c'était qu'il se sentait les moyens d'y réussir.

Un motif qui contribua probablement à décider Colman à consentir à cette demande, fut qu'il venait de perdre l'acteur qui jouait ordinairement ces rôles, William Smith, qui avait quitté Covent-Garden, par suite d'une querelle avec le directeur. Mais les parties se rapprochèrent ensuite; Smith accepta un nouvel engagement, et il fut convenu qu'il jouerait alternativement ces rôles avec Macklin. Il commença par celui de *Richard III ;* et, le 23 octobre 1773, Macklin parut dans le rôle de *Macbeth.* Les journaux, depuis plusieurs jours, n'étaient remplis que de sarcasmes contre lui, et l'on faisait pleuvoir le ridicule sur la métamorphose de *Shylock* en *Macbeth.* La représentation fut assez bruyante; mais elle n'offrit rien d'extraordinaire, si ce n'est qu'on entendit tour à tour des applaudissemens et des marques de mécontentement.

Il fut annoncé une seconde fois dans le même rôle pour le 30 octobre ; les journaux redoublèrent de virulence, et même avant le lever du rideau, tout annonçait qu'une cabale formidable était organisée contre la pièce et contre l'acteur. Macklin, avant le commencement de la tragédie, se présenta devant le public, implora sa bienveillance, et le pria de le protéger contre le parti qui s'était formé contre lui. Cette représentation fut encore assez paisible, si ce n'est qu'elle fut interrompue plus d'une fois par des sifflets, et deux acteurs de Drury-lane, MM. Sparks et Reddish, se distinguèrent parmi les siffleurs (1). Macklin les remarqua ; il s'en plaignit hautement le lendemain, et les deux acteurs voulurent se justifier en faisant, devant un magistrat, une déclaration sous serment, qu'ils n'avaient pas sifflé. Ils la firent insérer dans tous les journaux.

(1) On soupçonna Garrick d'avoir pris part secrètement à cette cabale, non qu'il eût à craindre une comparaison avec Macklin dans le rôle de *Macbeth;* mais parce que celui-ci y avait introduit un changement qui faisait la critique de la manière dont Garrick l'avait toujours joué. Jusqu'à cette époque, *Macbeth* avait toujours paru sur le théâtre en perruque à queue, en habit écarlate galonné en or, en un mot en uniforme d'officier général moderne, et jamais Garrick n'avait pris d'autre costume. Macklin sentit le ridicule de donner à un général écossais, qui vi-

Après ce double échec, un acteur prudent ne se serait pas exposé à un troisième; mais Macklin était obstiné. Il reparut encore dans le même rôle, les 6 et 13 novembre suivant, et chaque fois le tumulte augmenta. Le 6, on lui demanda la preuve de l'accusation qu'il avait portée contre Sparks et Reddish; et, quand il voulut parler, on poussa de tels cris qu'il fut impossible de l'entendre; le 13, dès qu'il parut en scène, les vociférations devinrent telles, qu'il fut obligé de se retirer, et la pièce ne put être jouée (1).

Macklin sentit qu'il fallait renoncer à *Mac-*

vait long-temps avant la conquête de l'Angleterre par les Normands, le costume de nos jours. Il prit celui du siècle et du pays où l'action était supposée se passer, le fit prendre pareillement aux autres acteurs qui jouaient avec lui dans cette pièce, et cette innovation fut ensuite généralement adoptée. (*Note du traducteur.*)

(1) Le jeu de Macklin dans *Macbeth*, dit l'auteur anonyme d'une Vie de cet acteur, fut fort inégal. Il électrisa l'auditoire dans certains passages, tandis que dans d'autres il resta presque au-dessous de la médiocrité. D'ailleurs il n'avait ni la dignité, ni la représentation nécessaires à ce rôle, et l'on ne sentit qu'une impression de ridicule, quand on vit paraître un vieillard qui ressemblait à un joueur de cornemuse écossais, pour représenter le général d'une armée supposée triomphante. Il est peut-être heureux, pour sa réputation, qu'il n'ait point paru dans les autres rôles du même genre, dont il avait dessein de se charger. (*Note du traducteur.*)

beth, et, pour faire sa paix avec le public, il se fit annoncer pour le 18 du même mois dans le rôle qui avait toujours été son triomphe, celui de *Shylock;* mais la cabale avait pris de nouvelles forces. Il s'agissait alors, non plus de l'empêcher de jouer dans la tragédie, mais de l'expulser entièrement du théâtre. *Shylock* ne paraît pas dans les premières scènes du *Marchand de Venise;* mais à peine les acteurs qui devaient commencer la pièce se montrèrent-ils sur le théâtre, qu'on leur commanda de se retirer, en les menaçant de la vengeance du parterre s'ils n'obéissaient. Macklin se présenta alors, et se disposa à adresser la parole au public; mais il fut assailli par un torrent d'injures et d'imprécations, auxquelles succéda un feu roulant de pommes et d'œufs pourris, qui l'obligea à battre en retraite. Cette victoire ne satisfit pas les tapageurs. Ils brisèrent les banquettes, les jetèrent sur le théâtre en appelant le directeur à grands cris, et la tranquillité ne se rétablit que lorsque M. Colman fut venu annoncer que M. Macklin ne reparaîtrait plus sur le théâtre de Covent-Garden.

Six des individus qui s'étaient le plus distingués dans cette journée furent désignés à M. Macklin. Il les accusa d'être entrés dans une conspiration qui avait pour but de le priver

de son état, et les cita devant la cour du banc du roi. L'affaire dura plusieurs jours. Un grand nombre de témoins furent entendus ; le résumé fait par un des juges tendait fortement à donner gain de cause à Macklin, et le jury déclara les accusés coupables.

Il ne s'agissait plus que de prononcer le jugement. Lord Mansfield, qui présidait, fit le calcul des dommages et intérêts qui pouvaient être dus à Macklin, et les évalua à douze cent soixante livres ; mais il invita les condamnés à tâcher de régler cette affaire avec leur accusateur. Macklin prit alors la parole, et déclara qu'il avait intenté cette poursuite pour obtenir, non une somme d'argent, mais la réparation de son honneur, et qu'il consentait à borner ses prétentions au paiement de tous ses frais et à trois cents livres que les défendeurs emploieraient en billets de spectacle, un tiers au profit de sa fille, le jour de la représentation à son bénéfice, un tiers à son profit le jour de la représentation au sien, et le dernier tiers au profit des directeurs de Covent-Garden, le jour de sa rentrée à ce spectacle, pour les indemniser de la perte qu'ils avaient éprouvée. On juge bien qu'une proposition si généreuse fut acceptée sans difficulté. On passa un jugement d'accord, et

lord Mansfield, après l'avoir prononcé, s'adressant au Nestor du théâtre, lui dit : « Monsieur Macklin, vous méritez aujour- » d'hui tous les applaudissemens; vous n'avez » jamais mieux joué votre rôle. »

CHAPITRE X.

La paix étant conclue, et M. Colman ayant quitté la direction de Covent-Garden, M. Macklin fit sa rentrée à ce spectacle, en 1775, le jour de la représentation au bénéfice de sa fille, par les rôles de *Shylock* et de *sir Archy Mac Sarcasm*, et l'accueil qu'il reçut du public le dédommagea pleinement du traitement que lui avait fait essuyer une cabale deux ans auparavant. Il ne joua pourtant que rarement, et il consacra presque tout son temps à former des jeunes gens qui se destinaient au théâtre, et pour lesquels il cherchait un engagement dès qu'il les jugeait en état de débuter. Les amis du célèbre M. Henderson le prièrent de l'entendre débiter un rôle, de lui faire sentir en quoi il manquait, et de lui indiquer les moyens de perfectionner son débit. Il y consentit, et, après l'avoir entendu, il lui dit : « Vous avez du génie, jeune homme; mais la première chose que

vous ayez à faire, c'est d'oublier tout ce que vous avez appris; vous ne serez jamais bon acteur sans cela. » Henderson suivit son avis, et s'en trouva bien.

Macklin quitta Covent-Garden en 1776, et ce fut un nouveau procès qui en fut cause. Des amis lui ayant dit qu'il avait droit d'exiger des directeurs de ce spectacle le montant de ses appointemens pour les deux ans pendant lesquels il en avait été expulsé, il forma une demande contre eux devant la cour de la chancellerie. Ce procès dura jusqu'en 1781, et se termina par une décision arbitrale qui condamna les directeurs à lui payer une indemnité de cinq cents livres. Dès que ce jugement fut rendu, Macklin leur fit la remise de cette somme, leur proposa d'ensevelir leurs différens dans un profond oubli, et accepta un nouvel engagement à ce spectacle.

Pendant cet intervalle, il fit quelques excursions dans les provinces, et y joua avec succès ses rôles favoris de *Shylock*, de *sir Archy Mac Sarcasm*, etc. Mais il s'occupa aussi d'un travail plus important pour sa réputation, comme auteur.

On a vu que, quelques années auparavant, il avait fait représenter à Dublin une comédie en trois actes, de sa composition, qui avait eu le plus grand succès, sous le titre du

Véritable Écossais. Il remania entièrement cette pièce, y fit des additions considérables, adoucit quelques traits du caractère principal, et en fit une comédie en cinq actes, qu'il intitula *l'Homme du monde*. Il s'agissait de la faire représenter; elle ne pouvait l'être sans la permission du lord chambellan, et cette permission fut refusée. Cette pièce ne contenait pourtant rien de contraire aux lois, à la morale et à la religion, comme on en jugera par la courte analyse qui suit.

Un Écossais adroit et intrigant, *sir Pertinax Mac Sycophant*, presque sans éducation, n'ayant ni amis ni protections, parvient pourtant à faire son chemin dans le monde, à force de souplesse, de bassesses et d'adulation. Ayant assez de jugement pour sentir ce qui lui manque, il veut que son fils reçoive une éducation meilleure. Il le confie aux soins d'un homme instruit et vertueux, plein d'honneur et d'intégrité, qui joint l'exemple aux préceptes, et dans les instructions duquel le fils puise des principes de conduite diamétralement opposés à ceux de son père. Il a en horreur la flatterie et la servilité; il n'écoute les conseils ni de la cupidité, ni de l'ambition; il n'a d'autre désir que d'être indépendant, heureux, respecté. Le père voit ainsi échouer tous ses projets, et, tandis qu'il lui destinait

la main d'une noble et riche héritière, il le voit épouser la fille d'un pauvre officier, qui n'a d'autre fortune que ses vertus et ses attraits.

Le lord chambellan, dit Macklin, pensait sans doute qu'on ne devait pas présenter la bassesse et l'adulation comme des moyens de s'élever à la fortune. Quoi qu'il en soit, non-seulement la permission de représenter cette comédie fut refusée; on en garda même le manuscrit. Macklin jeta feu et flammes; on lui répondit froidement qu'on ne rendait jamais à l'auteur le manuscrit d'une pièce dont on ne permettait pas la représentation. Il menaça d'en appeler aux tribunaux, pour se faire rendre sa propriété arbitrairement retenue; on lui dit qu'il pouvait faire tout ce que bon lui semblerait.

Avec l'humeur litigieuse dont il avait déjà donné plus d'une preuve, Macklin aurait sans doute mis cette menace à exécution, mais des amis intervinrent en sa faveur. Il eut de nouvelles entrevues avec le censeur; il consentit à supprimer certains passages, à en adoucir quelques autres, et, après de longues négociations, le manuscrit lui fut rendu, et il obtint la permission de faire représenter sa pièce.

Elle fut jouée pour la première fois à Covent-Garden, le 10 mai 1781. La circons-

tance extraordinaire d'une pièce composée par un octogénaire (1) qui devait y jouer le principal rôle, avait excité la curiosité publique, au point que les corridors étaient aussi remplis que la salle. Macklin s'acquitta du rôle long et fatigant de *sir Pertinax* avec une vigueur qui étonna tous les spectateurs; il fut admirablement secondé par mistriss Pope dans celui de *lady Rodolphe.* Cette représentation fut pourtant interrompue par quelques marques de mécontentement, partant d'Écossais qui regardaient le caractère de *sir Pertinax* comme une satire contre leur pays; mais ils furent réduits au silence par le tonnerre des applaudissemens. La pièce réussit complétement, et elle est restée au théâtre.

Miss Macklin, qui avait quitté le théâtre quelques années auparavant, mourut le 3 juillet suivant. Il lui était survenu une excroissance au genou, ce qu'on attribua à ce que, portant souvent l'habit d'homme, elle serrait trop sa jarretière. Des motifs de délicatesse l'empêchèrent de montrer cette tumeur, avant qu'elle eût atteint un volume

(1) Macklin avait alors quatre-vingt-dix ans accomplis; mais on n'a pas oublié qu'il était rajeuni de dix ans dans l'opinion publique. (*Note du traducteur.*)

considérable, et il fallut en faire l'amputation.
Elle supporta cette opération avec courage;
mais jamais elle ne recouvra une parfaite
santé. Sa mort fut un coup terrible pour son
père, qui avait fait toute sa vie son idole de
sa fille. Elle ne lui légua pourtant qu'une
faible rente viagère de trente-cinq livres sterling, et laissa le reste de sa fortune à des
étrangers.

Miss Macklin était favorite de Thalie
comme de Melpomène, et ses talens lui avaient
valu de bonne heure des appointemens considérables. Elle n'aimait ni le luxe ni les
plaisirs, et des œuvres de bienfaisance et de
charité constituaient sa plus forte dépense. Sa
piété l'exposait souvent aux sarcasmes de ses
camarades, qui prétendaient qu'elle était
plus exacte à se trouver à l'église qu'aux
répétitions. Elle était entrée au théâtre dans
la première fleur de sa jeunesse; elle était
alors admirée pour ses charmes autant que
pour ses talens, et cependant, quoique exposée à la contagion du mauvais exemple et à
des sollicitations de toute espèce, elle conserva toujours sans tache la pureté de ses
mœurs. Le soupçon n'osa jamais l'atteindre;
et ceux qui ne pouvaient croire à la vertu
furent réduits à attribuer sa sagesse à sa
froideur.

Macklin resta à Covent-Garden pendant trois ans, continuant, malgré son âge avancé, à montrer le même talent, et toujours parfaitement accueilli du public. En 1785, M. Daly, directeur du théâtre de Smock-Alley à Dublin, vint à Londres pour faire des recrues, et détermina M. Macklin à faire encore une fois le voyage d'Irlande, en lui offrant cinquante livres sterling pour chaque représentation où il jouerait. Le vétéran prit pourtant la précaution de faire son testament avant de partir, et il en informa son banquier, M. Coutts.

Il arriva à Dublin dans le mois de mai, et y joua ses rôles favoris avec un feu et une énergie qui surprirent tous les spectateurs. Jamais acteur ne fut plus chéri que lui à Dublin. Les personnes du plus haut rang allaient lui rendre visite, et se faisaient un plaisir de l'avoir à leur table. Le 22 août, il devait jouer pour son bénéfice les rôles de sir *Pertinax* dans *l'Homme du monde*, et de sir *Archy* dans *l'Amour à la mode*, entreprise bien forte pour un homme de quatre-vingt-quinze ans; mais elle n'effraya pas Macklin. A peine les portes du théâtre furent-elles ouvertes, que la salle se trouva remplie. Son excellence le lord lieutenant était dans une loge d'avant-scène, et toutes les personnes

du plus haut rang avaient voulu assister à cette représentation. Tout alla fort bien jusqu'au milieu du second acte, et Macklin joua avec son aisance et ses talens ordinaires. Mais tout-à-coup il fut saisi d'une indisposition subite, et l'on fut obligé de l'emporter du théâtre. La représentation fut interrompue quelques minutes; enfin le directeur arriva sur la scène, annonça que M. Macklin se trouvait hors d'état de continuer à jouer, et demanda la permission de le faire remplacer par M. Dawson. Les spectateurs y consentirent en donnant les marques les plus évidentes du vif intérêt qu'ils prenaient à leur acteur favori. La soirée se termina sans autre événement.

Ce fut le premier symptôme de décadence, soit au moral, soit au physique, que donna la santé de Macklin. Le jour de cette représentation, tandis qu'il s'habillait pour son rôle, il avait été saisi d'un frisson qui avait duré plusieurs minutes, et s'était plaint d'un grand mal de tête. Après avoir joué la première scène, il dit qu'il avait la vue si trouble qu'il ne voyait pas le parterre. Il tint pourtant bon jusqu'au milieu du second acte; mais alors un nouvel accès de frisson étant survenu, il lui fut impossible de continuer son rôle. Cette indisposition n'eut cependant au-

cune suite, et, quelques jours après, il reparut sur le théâtre au milieu des applaudissemens universels.

Il retourna à Londres au commencement de septembre, rentra à Covent-Garden, et y joua le rôle de *Shylock* avec autant de succès que par le passé.

CHAPITRE XI.

Macklin, s'apercevant probablement du décroissement de ses forces, ne parut sur aucun théâtre en 1787 : il paraît même qu'il avait formé le projet de ne plus s'y montrer. Cependant, se trouvant en bonne santé, il céda aux sollicitations de ses amis, accepta un nouvel engagement à Covent-Garden, et y fit sa rentrée, le 10 janvier 1788, par le rôle de *Shylock*. Il y avait chambrée complète. Il joua le premier acte d'une manière étonnante pour son âge. Mais au second, la mémoire lui manqua tout-à-coup. Il parut fort affecté de cet accident, et, s'avançant vers le bord du théâtre, il adressa ces paroles au public :

« Mesdames et Messieurs,

» J'ai été saisi, depuis quelques heures, d'une terreur d'esprit que je n'avais jamais éprou-

vee. Elle a totalement paralysé mes facultés corporelles et mentales. Je suis forcé de vous demander un peu de patience pour ce soir ; demande qui n'est peut-être pas déraisonnable dans un homme de mon âge. Si vous daignez me l'accorder, vous pouvez compter qu'à moins que ma santé ne se rétablisse complétement, ce sera la dernière fois que je me montrerai devant vous dans une situation si ridicule. »

Des bravos et des applaudissemens bruyans comme le tonnerre, partirent de toutes les parties de la salle, après qu'il eut prononcé ce petit discours ; et cette marque d'indulgence du public produisit un tel effet sur lui, qu'il recouvra la mémoire, et continua son rôle au milieu des applaudissemens. On supposait qu'il ne reparaîtrait plus sur le théâtre ; mais son peu de fortune, occasioné par les interruptions fréquentes qu'il avait éprouvées dans l'exercice de sa profession, et par les pertes qu'il avait essuyées, l'obligeait encore d'y rester.

Le 28 novembre de la même année, la mémoire lui manqua encore dans le rôle de *sir Pertinax*, et il fut obligé de solliciter de nouveau l'indulgence du public. On voyait à regret le père du théâtre, qui avait contribué

pendant soixante-dix ans aux plaisirs du public, qui avait consacré toute sa vie au travail, forcé par la pauvreté de lutter contre les obstacles que l'âge commençait à lui opposer. Mais, comme une lampe prête à s'éteindre, Macklin montrait encore, par intervalles, des éclairs de talent aussi brillans que dans sa jeunesse.

En février 1789, il joua, dans la même soirée, les rôles de *Shylock* et de *sir Archy Mac Sarcasm*, et s'en acquitta à la satisfaction universelle. Il venait d'entrer dans sa centième année, quand il joua le rôle long et fatigant de *sir Pertinax*. Il mit un feu, une énergie qui surprirent tous les spectateurs, et qui lui valurent des applaudissemens universels. Il parut, pour la dernière fois sur ce théâtre, le 7 mai 1789, dans le rôle de *Shylock*. Il joua passablement le premier acte; mais, dans le cours du second, il s'aperçut lui-même que les forces lui manquaient, et fut obligé de demander au public la permission de se faire remplacer par M. Ryder (1).

(1) Depuis sa dernière rentrée, toutes les fois que Macklin jouait, le directeur avait toujours soin d'avoir un acteur sous la main, revêtu du costume nécessaire pour le suppléer à l'instant, si la mémoire lui manquait, comme cela lui était arrivé plusieurs fois. (*Note du traducteur.*)

Les spectateurs y consentirent; et le Nestor du théâtre fit ses derniers adieux au milieu des larmes et des applaudissemens du public.

En renonçant à paraître sur la scène, Macklin n'avait pas renoncé au spectacle, et presque tous les soirs on le voyait au parterre de quelqu'un des théâtres de Londres (1); ce qu'il continua jusqu'à sa mort.

Le 4 avril 1790, il eut le chagrin de perdre son fils unique, John Macklin, qui mourut chez son père à l'âge de trente-quatre à trente-cinq ans. Macklin n'avait rien épargné pour l'éducation de son fils, à qui la nature avait donné les talens nécessaires pour réussir dans tout ce qu'il voudrait entreprendre. Il avait obtenu pour lui une place d'employé au service de la compagnie des Indes-Orien-

(1) Macklin était au parterre de Covent-Garden, la première fois que le prince et la princesse de Galles allèrent à ce spectacle, après leur mariage. Tous les spectateurs se levèrent pour les saluer. Le prince reconnut notre Macklin, et lui fit un signe de tête, d'un air de bonté. Ce fut un choc électrique pour Macklin, qui chercha par des démonstrations de respect à prouver à son altesse royale combien il était sensible à cette marque de bienveillance. Pendant quelques jours, il ne parla pas d'autre chose; mais quelque temps après, quelqu'un lui ayant rappelé cette circonstance, il ne savait ce qu'on voulait lui dire; sa mémoire n'en avait conservé aucune trace. (*Note du traducteur.*)

tales, au fort Saint-George, et le jeune Macklin partit avec la plus belle perspective devant lui; car il était sous la protection spéciale de M. Hastings. Mais il eut le malheur de ne pas profiter de l'occasion qui s'offrait, de devenir un des ornemens de la société et d'acquérir une fortune indépendante. Pendant la traversée, il perdit au jeu la somme que son père lui avait remise lors de son départ; et il ne tarda pas à quitter les Indes pour revenir à Londres. Alors il commença l'étude du droit, et montra des dispositions pour s'y distinguer; mais la jurisprudence lui parut une science trop sèche, et, comme elle ne lui promettait qu'un avancement tardif, il en fut bientôt dégoûté. Il entra dans le service militaire, fit la guerre en Amérique, donna des preuves de talent et d'intrépidité, et fut regardé, par le commandant en chef, comme un officier auquel on pouvait confier la conduite d'entreprises importantes. Les fatigues qu'il eut à essuyer pendant cette guerre, lui causèrent une complication de maladies, qui nécessita son retour en Angleterre. La vie déréglée qu'il menait acheva bientôt de détruire le peu de santé qui lui restait, et il mourut quelques années avant son père (1).

(1) John Macklin était issu du second mariage de son

La main du temps commença alors à s'appesantir sur les facultés intellectuelles de M. Macklin, et l'état voisin de l'indigence, auquel il se trouvait réduit, contribuait à

père. Parmi plusieurs anecdotes qu'on cite de lui, en voici une qui pourra donner une idée de son caractère original et singulier.

Pendant qu'il servait en Amérique, ayant eu, avec un autre officier, une querelle qui ne pouvait se vider que par un duel, ils convinrent de l'heure et du lieu du rendez-vous, et promirent de s'y rendre chacun avec un second. Macklin y arriva enveloppé d'un grand manteau qui ne permettait de voir que sa figure, costume qui parut assez étrange pour se battre. Cependant les seconds mesurèrent le terrain, indiquèrent aux deux combattans la place que chacun d'eux devait occuper, et Macklin, laissant alors tomber son manteau, se montra dans un état de nudité complète, n'ayant autre chose que des pantouffles à ses pieds. Son adversaire, surpris d'une telle conduite, lui en demanda la raison. « Je vous la dirai » franchement, Monsieur, répondit Macklin, on assure » que la plupart des blessures causées par des armes » à feu deviennent mortelles en ce pays, parce que la » balle y fait entrer quelque portion des vêtemens, ce » qui, dans un climat si chaud, détermine sur-le-champ » la gangrène. Or, si j'ai le malheur d'être blessé, je veux » conserver toutes les chances possibles de guérison, et » c'est pour cela que j'ai résolu de combattre nu, comme » vous me voyez. A vous permis de prendre le même » avantage. » Les seconds déclarèrent que le combat ne pouvait être égal entre un homme nu et un homme habillé. L'antagoniste de Macklin refusa de se mettre en état de nature, et le combat n'eut pas lieu.

(*Note du traducteur.*)

augmenter sa débilité d'esprit. Ses amis, cherchant les moyens de venir à son secours, M. Murphy (1) conçut et exécuta le projet de faire imprimer, par souscription, les deux comédies de Macklin qui avaient obtenu un succès complet, *l'Amour à la mode* et *l'Homme du monde*. Il comptait sur la générosité du public en cette occasion, et ne fut pas trompé dans son attente. Cette souscription produisit plus de 1500 livres sterling. On lui acheta, moyennant 1052 livres, une rente viagère de 200 livres, reversible pour 75 sur la tête de mistriss Macklin, et le surplus de la somme fut employé à ses autres besoins.

Cette opération, en mettant Macklin à l'abri de toutes inquiétudes pour l'avenir, contribua sans doute à l'entretenir en bonne santé. Il prenait beaucoup d'exercice, avait bon appétit, dormait bien, et était exempt de toute infirmité. C'était ainsi qu'il s'avançait vers le tombeau par une route qu'aplanissait la résignation. Au commencement de 1796, il devint presque sourd, et perdit totalement la mémoire. Il allait pourtant encore au spectacle par habitude; mais il ne paraissait plus y rien comprendre. A chaque

(1) Auteur des Mémoires de Garrick.
(*Note du traducteur.*)

instant, il demandait à ses voisins quelle était la pièce qu'on jouait, et comment se nommaient les acteurs qui étaient en scène, et un moment après qu'on lui avait répondu il répétait les mêmes questions (1).

Depuis cette époque, ses facultés intellectuelles et ses forces physiques allèrent toujours en décroissant. Souvent il ne reconnaissait pas ses meilleurs amis. Il fallait crier à haute voix pour s'en faire entendre. Il n'avait plus qu'un appétit irrégulier et fantasque. Au commencement de 1797, il devint tout-à-fait infirme, et fut obligé de garder la chambre. A la fin de mai, sa maladie, qu'on pouvait appeler une extinction graduelle de forces, prit un caractère si alarmant, qu'on appela le docteur Brocklerby, son ami intime, pour lui donner des soins. Mais Macklin refusa de prendre aucuns médicamens. « A quoi pouvaient-ils être utiles à

(1) L'esprit processif de Macklin survécut à toutes ses facultés. Dans les dernières années de sa vie, il allait souvent trouver les magistrats de Bow-street, pour rendre plainte tantôt contre un de ses amis, tantôt contre quelque domestique, pour des griefs imaginaires. Les magistrats, qui connaissaient la situation de ses facultés intellectuelles, l'écoutaient avec bonté, lui promettaient de lui rendre justice, lui parlaient ensuite d'autre chose, et le vieillard, en les quittant, avait déjà oublié le motif qui l'avait conduit près d'eux. (*Note du traducteur.*)

» son âge? disait-il. Le fil de sa vie n'était-il
» pas dévidé tout entier? »

Pendant les trois dernières semaines de sa vie, il prit fort peu de nourriture; mais une circonstance bien remarquable, c'est qu'à cette époque, ses facultés intellectuelles semblèrent renaître. Il entendait mieux, il reconnaissait tout le monde, il causait avec un enjouement philosophique, et montrait une résignation chrétienne.

Le mardi, 11 juillet, il se leva dans la matinée, se frotta tout le corps avec du genièvre chaud, habitude qu'il avait prise depuis bien des années, mit du linge blanc, et causa fort tranquillement avec sa femme pendant tout ce temps. S'étant ensuite remis au lit, il parut s'endormir; mais, au bout d'une heure, il se souleva, dit à sa femme: « Je m'en vais! je m'en vais! » retomba en arrière, et expira à l'instant, sans agonie, sans pousser un seul gémissement. Il était alors âgé de cent sept ans.

Il fut enterré le 15 juillet dans l'église de Covent-Garden, où son convoi fut suivi par un grand nombre d'amis et par une foule immense de peuple.

CHAPITRE XII.

Les chapitres qui précèdent contiennent tant de détails sur la vie de M. Macklin, soit comme homme, soit comme acteur, qu'il nous reste bien peu de chose à y ajouter pour compléter sa biographie.

Il était un peu au-dessus de la taille moyenne, maigre sans être décharné, mais bien fait, robuste, et ayant les membres taillés en athlète. Ses traits étaient expressifs et fortement prononcés. Il avait le teint pâle, et un air d'austérité que l'intimité seule pouvait adoucir. Ses yeux étaient vifs, pénétrans et doués d'une éloquence irrésistible; sa voix, forte et puissante; sa taille, toujours droite, tant sur le théâtre que dans la société. Il entrait toujours parfaitement dans le sens du rôle qu'il remplissait. Son débit était plein de feu, sa prononciation correcte et bien articulée. Il faisait ressortir avec beaucoup de goût les

passages qui méritaient une attention particulière. Sur la scène, il avait de l'aisance sans affectation, et jamais il ne perdait de vue ce qui s'y passait. Il suivait, dans son jeu, la règle générale établie par Shakespeare, qu'il faut que le jeu soit d'accord avec les paroles, et que les paroles le soient avec le jeu. Ses attitudes étaient toujours convenables, et ses traits ne prenaient jamais une expression qui ne fût juste. En un mot, son jeu était une fidèle expression de la nature, et, comme je l'ai dit, il fut le premier qui réduisit en science l'art théâtral.

Il avait plus de talent que d'érudition, et cependant ses connaissances étaient plus étendues qu'on n'aurait pu le supposer, d'après la multitude d'occupations qui avaient toujours employé tout son temps. Il aimait à plaire, mais jamais il n'eut recours à la bassesse ni à la servilité pour y réussir. Il était partisan de la bonne chère et de la gaieté; mais jamais il ne transgressait les règles de la sobriété et de la décence; sa conduite fut toujours ferme, droite, honorable. Il méprisait l'intrigue et la finesse, et détestait la flatterie et la dissimulation. Sa conversation était amusante, et il racontait avec beaucoup d'enjouement des anecdotes spirituelles et des histoires plaisantes.

Si nous voulions rapporter tous les services qu'il rendit, nous pourrions remplir un volume. Sa bourse, sa maison et sa table étaient toujours ouvertes aux infortunés. Il était hospitalier, bienfaisant, charitable, humain, et quiconque se destinait au théâtre pouvait lui demander des conseils et des leçons, sans craindre d'en essuyer un refus. Nous ne prétendons pas dire qu'il fût sans défauts; quel homme en est exempt? il était impétueux, quelquefois même violent; et, dans le premier mouvement, il disait et faisait souvent des choses qu'il regrettait d'avoir dites et faites quand la raison reprenait son empire. Il était processif, mais c'était par principe d'honneur et de justice, et non par esprit de vengeance, car on le vit plusieurs fois faire remise à ses adversaires des condamnations pécuniaires qu'il avait obtenues contre eux.

Comme auteur dramatique, Macklin doit incontestablement être placé à un rang très-élevé. *L'Homme du monde* offre une hardiesse et une originalité dans le rôle du principal personnage, une sagesse et une régularité dans le plan et les détails, qui le mettent au niveau des meilleures comédies mises au théâtre depuis un demi-siècle. *L'Amour à la mode* mérite aussi les plus grands éloges pour la gaieté qui y règne, et la connaissance

du monde et du cœur humain que l'auteur y développe. Ses autres pièces ne sont pas comparables aux précédentes; mais on trouve dans la plupart des caractères bien tracés, et une critique fort plaisante des travers et des ridicules du jour. La conduite en est sage, les scènes en sont bien liées, et jamais il ne s'écarte du respect dû aux mœurs et à la décence.

Les talens et les qualités privées de Macklin lui valurent l'estime et l'amitié des personnes de la plus haute distinction. Le feu duc d'York, le lord chancelier, le comte Camden, le marquis Townshend, furent ses protecteurs constans; mais il eut une obligation toute particulière à lord Loughborough, qui l'avait connu dès sa jeunesse et qui avait apprécié son mérite. Dès que ce noble lord eut appris que Macklin, forcé par l'âge de quitter le théâtre, se trouvait dans l'indigence, il constitua à son profit une rente viagère payable de six en six mois. L'ostentation n'eut aucune part à cet acte de générosité; car il fut ignoré. Ce fut Macklin lui-même qui nous en informa, presque à son lit de mort, en nous priant de rendre public ce trait de bienfaisance, et de faire connaître en même temps la reconnaissance qu'il lui avait inspirée.

Personne n'eut jamais plus de tendresse comme époux, plus de sollicitude comme père, plus de constance comme ami, que Charles Macklin. On peut dire que, dans la situation où le sort l'avait placé, il joua son rôle avec autant d'intégrité que de talens. Il était trop sage pour être avare, trop prudent pour être prodigue; il avait trop de noblesse dans l'ame pour jamais commettre une bassesse. Sa grande ambition était de plaire au public comme acteur, et de faire du bien dans sa vie privée.

Il dépensa une grande partie de ses épargnes pour l'éducation de ses deux enfans. Jamais il n'accepta un engagement à un spectacle de province, sans stipuler qu'il lui serait permis d'aller jouer à Londres, le jour de la représentation au bénéfice de sa fille. Bien loin d'imiter dans sa conduite le juif dont il jouait si bien le rôle sur le théâtre, il prêtait sans intérêt à ses amis, et même à de simples connaissances, toutes les sommes qui n'excédaient pas ses moyens, et nous pourrions citer un grand nombre de créances de cette espèce dont il ne reçut jamais un schelling.

En un mot, aucun acteur n'a été plus admiré et plus maltraité, aucun homme n'a été

plus serviable et moins apprécié que Charles
Macklin (1).

(1) Nous allons joindre ici quelques anecdotes relatives
à Macklin, que nous puisons dans l'auteur anonyme que
nous avons cité plusieurs fois.

Macklin, déjà parvenu à un âge avancé, mais conservant encore toute sa vigueur, soupait un jour dans une taverne avec quelques Irlandais qui l'y avaient invité. La séance fut longue, la conversation animée, et quelques-uns des convives oublièrent les règles de la sobriété. Quand il fallut se séparer, l'un d'eux avait perdu, si non toute connaissance, du moins l'usage de ses jambes, et Macklin le chargeant sur ses épaules, le porta dans la voiture qu'on avait fait venir. Le lendemain, cet individu alla lui rendre visite, et lui témoigna son regret de lui avoir donné la peine de le transporter ainsi. « N'y
» pensez pas, répondit Macklin, je me souviens d'en
» avoir fait autant pour votre père il y a bien long-temps;
» plus de cinquante ans peut-être. — Mon père m'a sou-
» vent parlé de ce fait, répondit l'Irlandais; mais ce n'est
» pas à lui que vous avez rendu ce service; c'est à mon
» bisaïeul. »

La bonne santé dont jouissait Macklin dans une extrême vieillesse, était un objet de surprise générale; les dames admiraient surtout ses dents, qui, si elles n'étaient pas de la première blancheur, semblaient encore en état de lui rendre tous les services auxquels elles sont destinées, et dont il ne lui manquait pas une seule. Elles lui demandaient souvent comment il avait fait pour les conserver si long-temps, et il s'amusait à leur donner plusieurs recettes plus bizarres les unes que les autres. Enfin, se trouvant un jour serré de près à ce sujet, par une beauté antique qui commençait à perdre cet ornement naturel, il lui dit qu'il allait lui donner sa recette véritable.

Il a été donné à peu d'hommes d'atteindre l'âge avancé de cent sept ans, et parmi le

Détachant alors de ses gencives deux rateliers complets, il les mit sur la table, et lui dit qu'elle pouvait s'en procurer de semblables pour sept guinées chez un dentiste dont il lui donna l'adresse.

La conversation de Macklin était en général gaie, ingénieuse et plaisante; mais il lui arrivait quelquefois de la préparer d'avance, et il avait recours à des expédiens singuliers pour en amener le sujet. Un jour qu'il devait souper dans une taverne avec Foote et quelques amis, il résolut de ne pas avoir recours à des lieux communs pour briller dans la conversation, et prenant un traité scientifique sur la poudre à canon, il passa la matinée à le lire avec attention, et en grava les principaux traits dans sa mémoire. C'était un sujet de conversation peu ordinaire, et il se passa quelque temps avant qu'il pût trouver occasion de l'introduire. Enfin, prenant son parti, il se leva tout-à-coup en tressaillant, et s'écria : « Que veut dire » ceci? Avez-vous entendu ce coup de pistolet? » Personne n'avait rien entendu; Macklin persista, et dit qu'il fallait qu'il fût arrivé quelque accident dans la maison. On fit venir le maître de la taverne, qui assura qu'il n'avait été tiré aucun coup de pistolet dans sa maison. « Il faut » donc que mon oreille m'ait trompé, » dit alors Macklin; « mais s'il existe dans la nature des objets qui peu» vent produire le même bruit que la poudre à canon, on » ne peut en trouver qui aient les mêmes propriétés. » Et le sujet de conversation qu'il voulait amener se trouva introduit.

Après sa retraite du spectacle, un jour qu'il était à Covent-Garden, assis sur la dernière banquette d'une loge, un jeune homme à la mode, debout devant lui, et causant à voix haute avec ses voisins, l'empêchait de voir et d'entendre. Macklin lui toucha doucement l'épaule avec sa

petit nombre de ceux qui y sont arrivés, il n'en est guère qui aient été exempts de toute

canne, et l'importun s'étant retourné : « Mon cher mon-
» sieur, lui dit-il, si vous voyez ou si vous entendez
» quelque chose qui mérite attention, ayez la complaisance
» de nous en faire part ; car nous dépendons entièrement
» de vos bontés. » Tout le monde se mit à rire, et le
jeune freluquet ne pouvant chercher querelle à un cen-
tenaire, fit une pirouette sur ses talons, et disparut.

Macklin était intimement lié avec Frank Haiman, pein-
tre d'histoire. Étant allé le voir quelques jours après la
mort de sa femme, avec laquelle le disciple d'Apelle n'a-
vait pas vécu dans une union très-parfaite, il le trouva
en querelle avec l'entrepreneur qui avait été chargé des
funérailles, et prétendant qu'on avait fait en cette occa-
sion des frais extravagans. Macklin écouta quelque temps
cette altercation en silence ; enfin voyant qu'elle ne finis-
sait pas, il dit au peintre avec un air de gravité : « Allons,
» allons, mon cher Haiman, payez ce qu'on vous de-
» mande, par égard pour la mémoire de votre femme. Si
» elle se trouvait aujourd'hui en votre place, je suis sûr
» qu'elle ne regretterait pas la dépense. »

Pendant que sa fille était dans la fleur de ses charmes et
de ses talens, un riche baronnet vint un matin rendre vi-
site à Macklin. On venait de lui servir son déjeuner, et il
l'invita à le partager avec lui. Le baronnet accepta, et
tout en déjeunant il ne cessa de parler de miss Macklin
dans les termes les plus louangeurs. Macklin l'écoutait
avec plaisir ; la représentation au bénéfice de sa fille ve-
nait d'être annoncée, et il pensait que tous ces éloges se
termineraient par la demande de quelques billets qui se-
raient payés généreusement. Mais le baronnet avait d'au-
tres intentions. Après avoir continué quelque temps à par-
ler ainsi en style de panégyrique, il dit que ce n'était
point par la location d'une loge ou par des bagatelles sem-

maladie sérieuse pendant ce long espace de temps. Macklin jouit de cet avantage, et

blables, qu'il voulait prouver l'estime qu'elle lui avait inspirée, et qu'il avait dessein de lui en donner des preuves plus solides. « Que voulez-vous dire, Monsieur? lui demanda Macklin. — Je veux dire, reprit le baronnet,
» que j'en veux faire mon amie pour la vie. Je lui assure-
» rai quatre cents livres de rente pour sa vie, et je vous en
» donnerai deux cents à vous-même, le tout hypothéqué
» sur mes biens. » Macklin étendait alors du beurre sur une rôtie. Il se leva brusquement, rouge de colère, et gesticulant avec force, sans quitter le couteau qu'il tenait à la main, il lui dit qu'il ne lui donnait qu'un instant pour se décider à sortir par la porte ou par la fenêtre. « Je n'eus
» pas besoin de lui faire deux fois cette menace, disait
» Macklin en racontant cette anecdote, le drôle ne fit
» qu'un saut de sa chaise à la porte; descendit les esca-
» liers quatre à quatre, et traversa le jardin en courant,
» comme si le diable l'avait emporté. »

Dans le temps qu'il avait ouvert l'espèce de cours de littérature auquel il avait donné le nom d'*Inquisition britannique*, un jour qu'il causait avec Garrick, il lui dit que le public n'avait pas encore prononcé sur la question de savoir lequel jouait le mieux le rôle de *Roméo*, de Garrick ou de Barry; mais qu'il avait dessein de la décider dans une de ses séances. « Et comment vous y prendrez-vous,
» mon cher Macklin? » demanda Garrick, qui tremblait toujours toutes les fois qu'il pouvait craindre quelque attaque contre sa réputation. « Je vais vous le dire, répon-
» dit Macklin ; je comparerai la manière dont vous jouez
» tous deux la scène du jardin. Barry y arrive la tête
» haute, comme s'il était le maître de la maison, et il y
» fait l'amour à si haute voix, que si les domestiques de
» la famille Capulet n'étaient pas plongés dans une lé-
» thargie mortelle, ils devraient s'éveiller et accourir au

ce peut être une raison pour que nos lecteurs désirent connaître son régime habituel et sa manière de vivre.

Ce ne fut qu'à quarante ans, qu'il commença à donner quelque attention à sa santé. Jusqu'à cet âge, il buvait beaucoup, quoique

» bruit pour faire danser le galant sur une couverture.
» Mais que fait Garrick? demanderais-je alors. Il sait qu'il
» s'introduit chez des ennemis mortels ; il entre donc dans
» le jardin sur la pointe des pieds, craint d'élever la voix,
» et regarde autour de lui comme un voleur qui vient à
» minuit pour faire un mauvais coup. » Ce commentaire sur son jeu ne fut pas tout-à-fait du goût de Garrick. Il remercia pourtant Macklin de ses bonnes intentions, mais en le priant de chercher quelque autre sujet de dissertation, et de laisser au public le soin de décider cette question.

Une des premières leçons qu'il donnait aux acteurs qu'il instruisait, était qu'ils devaient ne s'occuper que de ce qui se passait sur le théâtre, ne pas promener leurs yeux dans toute la salle pour y chercher des connaissances ou quêter des applaudissemens, et ne regarder les spectateurs que comme des banquettes. Dans les répétitions, l'extrême désir qu'il avait que le *décorum* de la scène fût exactement observé, lui inspirait quelquefois des observations minutieuses qu'il faisait avec un air magistral ; il allait jusqu'à indiquer le moment où un acteur devait faire quelques pas sur le théâtre ou rester immobile. Un d'entre eux, fatigué de remarques qu'il regardait comme puériles, s'écria un jour : « Morbleu ! monsieur Macklin,
» prétendez-vous m'apprendre à mon âge l'*a b c* de ma
» profession ? — Non, répondit Macklin avec beaucoup de
» sang-froid ; mais je crois que je pourrais du moins vous
» apprendre la politesse. » (*Note du traducteur.*)

jamais jusqu'à perdre la raison; il passait des nuits entières sans se coucher; il faisait un exercice si violent, que ses forces en étaient épuisées. A cette époque, il adopta un système de vie plus régulier, ne se permit plus de veiller, ne fit qu'un exercice modéré, et se borna à sept ou huit verres de vin. S'il lui arrivait d'excéder ce nombre, il prenait, avant de se coucher, une pilule d'Anderson, et il prétendait que cela lui évitait une migraine le lendemain. Il attribuait à la transpiration la bonne santé dont il jouissait, et il prit toujours le plus grand soin de l'entretenir, jusque dans l'âge le plus avancé.

A soixante-dix ans, ayant remarqué que le thé ne convenait pas à sa constitution, il y renonça presque entièrement, et y substitua du lait, qu'il avait soin de faire bouillir et qu'il sucrait avec de la cassonnade, au point d'en faire presque un sirop. Ayant perdu toutes ses dents, vers 1764, il ne vécut plus que de poisson, qu'il aimait beaucoup, de légumes, de soupes, de poudings, et quelquefois de viandes hachées. Il aimait beaucoup les œufs, les crêmes et les gelées. Pendant les quarante dernières années de sa vie, il ne but à ses repas que du vin blanc avec de l'eau et du sucre.

En 1770, commençant à être sujet aux

rhumatismes, il renonça à l'usage des draps, et se coucha entre deux couvertures. Il dormait sur un seul matelas, placé sur un lit, au milieu d'une chambre, et sans rideaux, mais ayant soin d'avoir toujours la tête très-haute. Pendant les vingt dernières années de sa vie, il se coucha tout habillé, ne quittant ses vêtemens que pour changer de linge, et pour se frotter le corps de genièvre chaud; ce qu'il faisait très-fréquemment.

Toutes les fois qu'il sortait, son premier soin, en rentrant, était de changer de linge, et jamais il ne conservait chez lui les mêmes habits qu'il avait pris pour sortir. Chaque fois qu'il transpirait, il changeait de chemise, et il faisait souvent cette cérémonie trois ou quatre fois pendant le cours d'une représentation. Il prétendait que cette précaution avait contribué à conserver sa santé et à prolonger ses jours. Mais nous sommes convaincus qu'il en fut particulièrement redevable aux attentions et aux soins infatigables de sa respectable épouse, mistriss Macklin. Sa tendresse prévenait tous les besoins de son mari, et la connaissance qu'elle avait acquise de son caractère moral et de sa constitution physique, la mettait plus en état de savoir ce qui pouvait lui être utile, que le médecin le plus savant.

Pendant les dix dernières années de son existence, il n'avait pas d'heures fixes pour ses repas. Il mangeait quand la nature lui en faisait sentir le besoin, quelquefois à deux ou trois heures de la nuit. Il buvait quand il avait soif, dormait quand il avait sommeil, et, à toutes les heures de la nuit et du jour, mistriss Macklin était prête à pourvoir à tous ses besoins. Personne ne lui rendait plus de justice que son mari, et il ne parlait jamais d'elle qu'avec une sorte de vénération. Nous n'hésitons pas d'affirmer que ce fut à elle qu'il dut l'avantage de parvenir, sans infirmités, à un âge si avancé, et nous nous trouvons heureux, en terminant cet ouvrage, de trouver l'occasion de déclarer qu'on ne vit jamais dans la société une épouse plus attentive, une meilleure mère, une amie plus constante, en un mot une femme plus estimable.

FIN.

www.ingramcontent.com/pod-product-compliance
Lightning Source LLC
Chambersburg PA
CBHW051353220526
45469CB00001B/222